KB178551

다관은 인간의 생각과 삶의 모습이 응축되어 있는
인류 공통의 미술이자 언어이며 역사다.

다관에 담긴

한·중·일의 茶^차문화사

정동주 지음

한길사

다관에 담긴
한·중·일의 茶(차)문화사

지은이 정동주
펴낸이 김언호

펴낸곳 (주)도서출판 한길사
등록 1976년 12월 24일 제74호
주소 10881 경기도 파주시 광인사길 37
홈페이지 www.hangilsa.co.kr
전자우편 hangilsa@hangilsa.co.kr
전화 031-955-2000 **팩스** 031-955-2005

부사장 박관순 **총괄이사** 김서영 **관리이사** 곽명호
영업이사 이경호 **경영이사** 김관영 **편집주간** 백은숙
편집 박희진 노유연 최현경 강성욱 이한민 김영길
관리 이주환 문주상 이희문 원선아 이진아 **마케팅** 정아린
디자인 창포 031-955-2097
CTP출력·인쇄 예림인쇄 **제책** 예림바인딩

제1판 제1쇄 2008년 3월 20일
제1판 제3쇄 2022년 7월 15일

값 25,000원
ISBN 978-89-356-5871-8 03600

다관, 신과 인간이 함께 꿈꾸는 그릇

네모난 흰색 바탕 위에 청색으로 목단과 새를 그린 그 그릇은 고리 모양 손잡이가 달려 있고, 짧고 끝이 뭉툭한 부리를 지녔는데, 그 부리로 흘러나온 액체는 적황색에 은은한 향기가 감돌았다. 1966년 겨울 나는 친구 아버지가 경영하는 '대만집'이라는 골동품 가게 안집에서 친구 어머니가 따라주시는 음료를 맛보았는데, 그것이 다름 아닌 차茶였고, 그 음료가 들어 있던 그릇이 다관茶罐이었다. 나의 차 문화 체험은 그렇게 시작되었다. 세월이 한참 지난 뒤에야 알게 되었지만 그때 내가 보았던 그 그릇은 친구 아버지가 1940년 무렵 대만에서 귀국하면서 가져온 청나라 말기의 중국 차호였다.

그때의 경험은 그 이듬해 여름 하동 쌍계사 아랫마을에서 덖음차를 만드시던 우리나라 덖음차의 실질적인 선구자라 할 김복순 할머니를 만나 뵙는 기회로 이어졌고, 여기에서 다시 광주 무등산 춘설헌의 주인인 의재도인과 해남 대흥사의 응송노사, 사천

다솔사의 효당 선생의 차법을 경험하는 귀한 인연을 누리게 되었다.

흙으로 그릇을 빚는 일은 인류 문명의 새벽길을 연 역사였다. 불을 발견하여 음식을 익혀 먹을 줄 알게 된 일이나 삶이 두려워 신을 섬기기 시작한 일은 그릇과 깊이 연관되어 있다. 그래서 그릇은 인류의 생각과 삶의 모습이 응축되어 있는 유·무형의 기록이라 할 수 있다.

그릇들 중에서도 다관은 신과 인간의 관계를 보여주는 가장 보편적이고 오래된 매우 특별한 그릇이다. 고대의 제천의식 때 신에게 바치는 식물의 즙을 담아 잔에다 붓는 신성한 도구에서 오늘날의 다관 형태가 영향을 받아왔기 때문이다. 그런 내력으로 인해 다관은 신의 생각과 인간의 꿈이 함께 살아 있는 인류 공통의 미술이자 언어이며 역사다. 다관에는 신의 표정과 말씀이 조형언어로 나타나 있고, 인간이 신에 의지함으로써 행복해지려 한 경건하고 솔직한 소망이 문양과 색채와 문자로 그려져 있다.

차 문화는 예나 지금이나 상류사회의 고급문화여서 그 영향력은 매우 광범위하고 깊다. 우리나라의 전통적 가치와 생활규범, 문화예술 영역은 물론 정치와 경제 분야에까지도 소리 없이 그 영향이 미쳤다. 이런 특성 때문에 일찍이 다산茶山 정약용 선생께서는 차를 아는 민족은 차를 모르는 민족을 지배하게 되며, 그 지배력은 한 국가의 모든 영역에 미치게 된다는 차 이론을 펼치기도 했다.

이 같은 차 문화는 그릇이라는 또 하나의 축을 지니고 있다. 차를 끓이거나 우려내는 다관과 차를 담아 마시는 잔盞, 완椀, 발鉢 등의 찻그릇은 모두 매우 오래된 역사와 진귀한 전통을 품고 있다. 차의 약리성·정신성·역사성과 찻그릇의 예술성·민족성·역사성은 오래된 것일수록 강한 힘을 지니고 있으며, 그 힘은 무기를 지니지 않은 제3의 군사력이라고도 할 수 있다. 차 문화는 종교적 신성을 발휘하기도 하며, 무서운 구매력과 전파력을 지닌 첨단 문화상품이 되기도 한다.

한국의 차 문화는 조선 초기 이래 쇠퇴의 길을 걸어왔지만 1960년대에 그 부흥의 조짐이 보이기 시작한 이래 70년대와 80년대를 지나면서 양적으로 팽창하기 시작하였고, 그와 함께 중국과 일본의 영향을 강하게 받게 되었다. 그 결과 한국 차 문화는 우리나라 문화로서의 정체성을 제대로 확립하지 못한 채, 중국과 일본의 강력하고 우월한 차 문화의 영향력을 거의 무방비 상태로 받아들여 속절없이 무너지고 시장화되어가고 있다.

친구 집에서 맛보았던 차 문화 체험 이래, 올해로 나의 차살림 나이가 43년에 이르렀다. 그동안 관심을 가지고 연구를 계속해오는 과정에서 이러한 한국의 실상을 알고, 나는 우리나라의 차 문화사를 꼼꼼하게 챙겨보고, 따지고, 정리하면서 우리의 참모습을 제대로 확인해볼 필요성을 느꼈다. 그동안 한국인과 차 문화, 찻그릇의 이론과 역사를 개략적으로나마 펴낸 데 이어, 다관의 미학적 토대를 검증하고 우리나라의 현실을 점검해보기 위해 이 책

을 펴내기로 했다.

　나름으로는 꽤나 긴 시간을 들여 넓은 지역을 소사하고, 많은 자료를 읽고, 만나보고, 만져보곤 했지만 여전히 부족한 점이 더 많은 것이 사실이다. 이렇게라도 자료를 정리해둠으로써 더 많은 연구자들이 더 훌륭한 성과물로 우리나라 차 문화를 잘 키워나가는 데 작은 보탬이라도 되었으면 한다.

　여러 가지 어려운 환경 속에서도 이 책을 기꺼이 출판해준 한길사의 마음씀이 크나큰 격려가 되었다.

2008년 3월 동다헌東茶軒에서 정동주

다관에 담긴
한·중·일의 茶^의 문화사

제1부 | 물레질로 빚어낸 문명의 지문을 찾아서

제2부 ┃ 그릇 문화의 총체, 다관의 세계

제3부 ┃ 차호, 중국인의 참모습

제4부 | 일본의 규스, 모방에서 찾아낸 창조의 문

제5부 | 현대에 되살아나는 한국의 다관

제1부

물레질로 빚어낸 문명의 지문을 찾아서

흙으로 그릇을 빚는 일은
인류가 문명의 새벽길을 연 역사였다.
불을 발견하여 음식을 익혀먹을 줄 알게 된 것이나
삶이 두려워서 신을 섬기게 된 것은
그릇과 깊은 관련이 있다. 그래서 그릇은
인류의 생각과 삶의 모습이 응축되어 있는
유·무형의 기록이다.

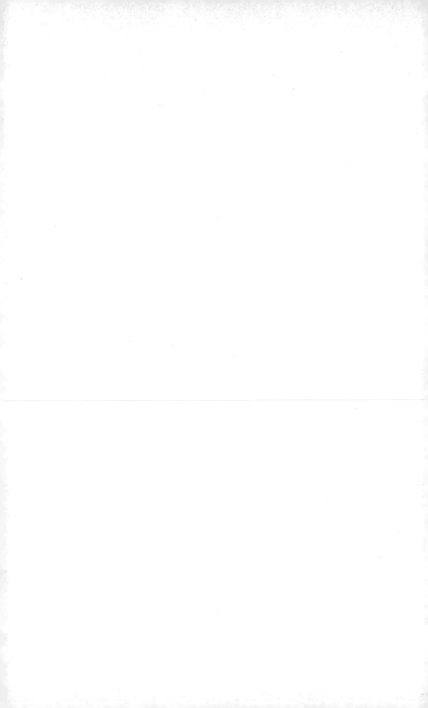

어제 만들어진 내일

인간이 만든 그릇, 인간을 만들다

함경남도 함흥에서 태어난 무당 강춘옥이 구연해보인 '셍굿' 사설에는 인간의 창조 과정이 그려져 있는데, 인간이 흙으로부터 비롯되었다는 내용을 담고 있다.

그때나 그 시절에는 새와 말이 말을 하고, 나무들이 걸음 걷고… 사람이라 옛날에 생길 적에 어디서 생겼습니까. 천지 암녹산에 가 황토라는 흙을 모아서 남자를 만들어놓으니 여자 어찌 생산될까? 여자로 만들었습니다. 흙기가 사람이 되는 대로서, 살 동안에 따에서 만 가지 물건을 내서 잡숫고 살아 노이러가다 가, 사후에 떠나므니 그 따에 도로 들어가 흙글 보태게 되었… 한 하늘에 달이 둘이 뜨고, 한 하늘에 해가 둘이 떠서, 밤이면 석 자 세 치 길이 얼고, 낮이면 석 자 세 치 길이 타고, 인간이 얼어

죽고 데어 죽고, 산 인간은 좁쌀에 뉘만 하겠다…

아프리카 남단에서 처음 모습을 드러낸 인류라는 털북숭이가 물과 먹이를 찾아서 긴 여행을 시작했다. 얼어 죽기도 하고 데어 죽기도 하면서 한사코 걷고 또 걸었다. 그들은 마침내 메소포타미아의 광활한 땅에 닿아 유프라테스와 티그리스 두 강물로 양식을 삼고, 변화무쌍한 나일 강변의 광야에서도 자손을 번창시켰다. 햇볕·바람·비와 풀잎으로부터 용기와 지혜를 얻은 후손들은 좀더 동쪽으로, 멀리 떨어진 인더스 계곡으로 여행하여 신천지를 열었고, 또 다른 인류는 동북쪽으로 여행을 계속하여 황하黃河 유역에 새로운 개척지를 열었다.

인더스 계곡에서 신천지를 연 인류는 구리와 청동으로 주발·접시·잔을 만들어 사용했다. 지혜로운 자들은 물레, 즉 녹로轆轤를 만들어 흙으로 그릇을 만들기 시작했다. 발로 차서 돌리면서 모양을 만들고 균형을 잡아 그릇을 완성시키는 이 절묘한 도구는 그들의 조상이 사는 메소포타미아·크레타·이집트로부터 차차 전파되었다. 토기에는 분홍색을 띤 밝은 적색 피막을 입혔는데, 여기에 검은색으로 수평선이나 회화적 모티프를 그렸다. 굽이 있고 고리가 달린 큰 항아리는 물을 담아 보관하거나 물을 길어 나르는 데 사용했다. 가는 굽이 달린 주발도 많이 만들었다. 이것 또한 앞선 조상들의 땅에서 아주 느리게 흘러들어온 지혜의 선물이었다.

메소포타미아·크레타·이집트·인더스의 인류가 만든 토기들

은 다시 동북쪽으로 이동해갔다. 인류의 수는 점점 늘어나고, 사는 곳도 더 넓어졌다. 불을 발견한 뒤로 흙으로 그릇을 만드는 재능도 키워 더욱 재미있는 생활을 하게 되었다. 불과 그릇의 발견으로 인류의 문명은 눈부신 진화의 날개로 미지를 향해 날기 시작했다.

나일강 유역으로부터 메소포타미아로, 인더스강 유역으로부터 동북쪽 멀리 타림분지로 이어지는, 신석기시대의 공통된 고대문화가 흘러간 길이 있었다. 이 복합문화군이 지나간 통로를 초원회랑지대草原回廊地帶, Corridor of Steppes라 부른다. 이 지역에서 발견되는 신석기시대의 토기에는 그 모양과 색깔, 문양까지가 모두 닮아 있다는 비밀 아닌 비밀이 숨어 있다.

타림분지塔里木盆地, Talimu, Tarim Basin란 중국 최대의 내륙분지로 현재 중국의 신장위구르자치구新疆維吾爾自治區 전 지역을 말한다. 천산天山, 파미르고원, 곤륜崑崙산맥, 아이금阿爾金산맥에 둘러싸여 있는 이 마름모 형태의 분지는 무려 53만제곱킬로미터의 넓이를 지녔다. 한국 땅의 두 배 반에 가까운 넓이다. 타클라마칸사막도 이 타림분지에 포함되어 있다. 오늘날에는 카자흐스탄·키르기스스탄·타지키스탄·아프가니스탄·파키스탄·북부 인도에 둘러싸여 있는 이 광대한 분지에는 불교 전파의 상징인 천불동千佛洞이 있는 고차庫車와 누란樓蘭 유적지가 있고, 중국 쪽으로 나가는 동쪽 끝에 돈황燉煌이 있다. 타림분지가 커다란 물병이라면, 물이 빠져나가는 잘록하고 긴 병목의 들머리에 위치한 곳이 돈황이다. 돈황을 지나 동북방향으로 치달아 오르면 황하가 나오고, 그 강기슭에서 중국

이라는 고대국가가 생겨났다.

아득히 먼 서역에서 발원한 문명이 서아시아라는 더욱 선명한 모양을 지닌 땅으로 흘러들어와서, 서아시아의 문물에 더해져 타림분지로 흘러든다. 타림분지에서 머무는 동안 사라질 것은 사라지고, 약해지고 변질될 것은 또 그렇게 되고, 여전히 생명력이 살아 있는 것은 새로운 흐름을 모색하게 된다. 그때 돈황 언저리의 통로는 새로운 흐름을 찾는 서아시아 문물의 출구가 되었다.

황하 유역의 중국은 매우 이른 시기부터 타림분지 안에 모여 있는 낯설고 경이로운 문명을 알고 있었다. 중국의 도자기 문화를 꽃피운 신비의 도구 물레도 초원회랑지대 민족이동의 통로를 거쳐 중국에 전해졌다. 우수한 서아시아 청동기 문화도 이 통로를 통해 황하를 건넜다. 그 후 이 통로는 낙타와 말의 잔등을 빌려 서아시아의 문물이 중국으로 전해지는 길이 되었고, 다시 시간이 지난 뒤에는 실크로드라 불리게 되었다.

신석기시대 그릇의 형태·재료·제작기법은 인류의 공통된 문화유산이다. 신석기시대 이후 진행된 그릇의 변화도 민족적·독자적으로 발전했다기보다는 직·간접적으로 외부 세계의 지속적인 영향을 받으면서 나타난 것이므로, 어느 한 민족만의 고유한 그릇이 있다고 여기는 것은 무지의 소치일 따름이다. 그릇은 곧 인류 문명의 숨결이 빚어낸 지혜의 형상이며, 그 민족의 피와 철학과 표정이 더해져 새겨진 정신의 지문이다.

청동주전자에서 비롯된 다관

중국과 한국의 토기 문화를 바로 이해하기 위해서는 서아시아에서 황하를 건너 전해진 청동그릇의 역사를 먼저 이해할 필요가 있다. 청동그릇과 토기 사이에는 밀접한 관계가 있다. 물론 이전부터 중국인의 토기 제작기술은 뛰어난 것이었지만, 정교하고 벽이 얇은 중국 신석기시대의 토기는 중국인의 재능에 의한 것이라기보다는 서아시아에서 들어온 청동그릇을 흙으로 모방한 것임을 알고 나서 다시 살펴봐야만 바른 이해가 가능하다.

앞서 신석기시대 그릇 문화의 흐름을 통시적으로 서술한 것은 고대민족들이 신에게 제사지낼 때 사용한 제기祭器와 제사의식에서 영향을 받아 생긴 몇몇 특별한 그릇의 기원과 변천을 밝혀내기 위함이다. 그 그릇은 청동주전자와 흙으로 만든 주전자다.

토기土器·회도灰陶·도기陶器·자기磁器로 만들어지기 전에 먼저 청동으로 된 주전자가 있었고, 이를 본보기로 삼아 흙이나 옥玉으로 주전자를 제작하게 된 것이다. 이 청동주전자도 초원회랑지대를 지나 중국에 전해졌고, 중국은 틀을 짜맞추어 흙물을 부어 굳힌 뒤 잔손질을 하는 방식으로 청동주전자를 똑같이 흉내 냈다. 이후 다시 손 빚음이나 물레성형 기술로 모방하는 점진적 단계를 거쳤다. 이런 모방은 수없는 변형과 발전을 거치며 중국적인 토기에서 도자기로 정착되었고, 청동기 제작기술이 발달하고부터는 서아시아의 청동그릇을 능가하는 작품을 만들 수 있었다.

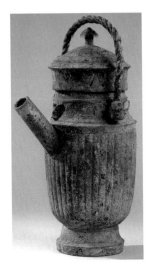

서아시아에서 중국에 전해진 청동그릇(사진 2)

서아시아의 청동주전자는 일찍이 이집트·메소포타미아·인더스·그리스·고대 이란과 인도에서 비슷한 형태로 제작되었다. 주로 제사장의 전유물로서 천신天神이나 여러 신들께 제사할 때 물이나 다른 신성한 액체를 담아두었다가 제단 위의 굽이 높은 잔대나 잔에 따를 때 사용했다. 반드시 두 손으로 쥐도록 고안된 형태로, 둥근 고리 모양의 손잡이가 달려 있었다.

청동주전자보다 토기가 먼저 만들어졌지만, 토기는 습기가 배어나오는 데다 아직은 기술이 부족해서 주전자처럼 수준 높은 기술이 필요한 그릇은 만들 수가 없었다. 나중에는 습기를 차단하기 위해 고안된 채색토기가 등장했지만, 청동기처럼 외형이 단아하고 세련되며 습기 차단까지 완벽할 수는 없었다.

청동기를 본떠 만든 초기 중국 토기(사진 3)

　지역에 따라서는 점토를 구하기가 어려워 처음부터 청동으로 그릇을 만든 곳도 있다. 이것을 본 다른 민족이 이제껏 쓰던 토기 대신 청동으로 그릇을 만들면서 그 우수성이 널리 알려졌다.

　오늘날 세계적으로 하나의 품격 높은 문화이자 복합적 예술 장르로서의 가능성을 보이고 있는 한국의 차살림, 중국의 다예茶藝, 일본의 다도茶道에서 핵심적인 자리에 있는 그릇인 다관·수주水注·주자注子는 옛 청동주전자의 형태와 기능에서 오랫동안 은밀하게 영향을 받아왔다. 따라서 현재의 차 문화를 주도하고 있는 다관 및 다관의 역할을 보조해주는 주자와 수주 또한 신석기시대의 청동주전자와 역사적 혈연관계에 있다고 할 수 있다. 이들은 고고미술이자 미래를 바라보는 창문으로서 자못 흥미를 더해주고 있다.

신과 인간이 교감하는 신성한 액체

신에게 바쳐진 하오마와 소마

고대 민족들이 제사의식 때 사용한 신성한 액체는 미묘한 상징의 근원이다. 히브리인·이집트인·아리아인 등 아프리카와 아시아의 고대 민족들은 대개 풀잎이나 나뭇잎, 열매에서 짜낸 즙이나 물을 이용하여 우주의 신들과 교감하는 의식을 베풀었다. 그식물 즙이나 물을 담기 위한 그릇이 만들어졌고, 고대사회에서는 그 그릇의 소유자가 곧 제사장이거나 무리의 지배자였다.

고대 민족들은 하늘과 인간이 하나로 이어져 있다는 천인합일 天人合一의 신앙을 가졌다. 하늘과 인간이 서로 감응하기 위해서는 매개물이 필요하고, 그 매개물을 통하여 하늘이 그 뜻을 인간 세상에 적용하려 한다고 믿었다. 이 매개물이 바로 특정 식물의 즙이거나 혹은 물이었다. 그 식물은 신성이 깃들어 있다고 널리 알려진 것이어야 하고, 물 또한 신성이 강림한다고 믿어온 특정 장

소의 물이어야 했다.

고대인은 하늘과 인간의 공존원리와 상생법칙에 따라 사는 것을 이상적인 삶으로 여겼으며, 인간이 하늘의 원리를 깨달으면 천지자연과 일치한다고 믿었다. 하늘의 뜻을 인간 생활에 펼쳐놓으려는 정성이 식물 즙을 그릇에 담아 올려놓고 기도하는 제사의식이었다. 이처럼 식물을 이용하여 만든 액체를 신에게 바치고 인간들도 함께 마심으로써 천상의 신과 땅의 인간이 교감하게 된다는 믿음이 생겨난 것은 오리엔트에서이다. 그 가운데서도 중심이 된 것이 아케메네스 왕조^{기원전 599~330}와 파르티아 제국^{기원전 247~서기 224}, 사산왕조 등이 번성한 고대 이란·메디아·페르시아와, 베다교^{Vedism}와 힌두교의 본거지 인도였다.

이 제사의식을 일컫는 말은 민족마다 달랐는데, 먼저 고대 이란민족의 문화 속에 뿌리내리고 있던 하오마^{Haoma}부터 살펴보겠다. 하오마란 고대 이란민족의 신화에 나오는 풀 이름이다. 이 풀은 원래 낙원의 산에서 자랐다. 잎에서는 빛을 내뿜고 그 색깔은 흰색이며 줄기와 가지도 희었다. 하늘을 관장하는 신은 땅에 사는 인간들을 구원하기 위하여 하오마의 어린 가지를 꺾어 신의 새인 비둘기로 하여금 물어다 지상에 심게 했다. 하오마에는 영원히 죽지 않는 불멸성이 들어 있기 때문에 인간이 하오마를 구해서 하늘이 정해준 의식을 거행하고 이를 먹으면 영원히 죽지 않는다고 했다.

하오마 이야기는 고대 이란어로 기록되어 있는 조로아스터교^{Zoroastrianism} 경전인 『아베스타』^{Avesta}에 나온다. 조로아스터교는 이슬

람교 이전의 고대 이란 종교다. 기원전 6세기경 이란의 예언자이자 종교개혁가인 자라투스트라^{Zarathushtra, Zoroaster}가 창시했다. 유대교, 그리스도교, 이슬람교의 영향을 받았다.

조로아스터교 예배의 특징은 신전의 불을 가장 중요하게 돌보고, 예배 때는 반드시 하오마를 바친다는 것이다. 하오마는 특정 지역에서만 자라는데, 예배를 드리기 위해서만 그 잎을 딸 수 있다. 잎을 따서 절구통 같은 데 넣고 찧어서 헝겊에 싸서 짜면 푸른색 즙이 나온다. 이 즙을 청동으로 만든 주전자에 담아 신전으로 가져가서 제단 위에 있는 굽이 높은 잔에 붓는다. 그러고는 예배를 드린다.

조로아스터교의 교리에 따르면, 인간이 사는 이 세계는 얼마후 대화재로 소멸하게 되는데 이때 모든 인간은 불에 타 죽는다. 그러나 살아 있는 동안 하늘의 신에게 하오마를 바치고 마신 자는 선^善의 추종자로서, 새로운 창조에 동참하기 위해 부활한다. 새 창조가 일어날 때까지 죽은 자의 영혼은 보응의 다리를 건너는데, 선을 따르던 자는 천국으로 사악함을 따르던 자는 지옥으로 가기 위해 기다리게 된다. 새 창조가 시작되는 순간 각자는 정해진 다리를 건너고, 하오마를 마셨던 자는 모두 부활한다. 하오마즙과 청동주전자의 관계는 이렇게 맺어졌다.

고대 인도 사람들의 제사의식은 소마^{Soma}라 불렸다. 리그베다^{Rigveda}, 또는 베다^{Veda}라고 부르는 인도민족 종교의 경전에 나오는 소마의식은 기원전 1500년 무렵 이란에서 인도로 들어와 정착했

다. 소마라는 식물도 원래 하늘에 살던 것을 하늘신의 새인 독수리가 땅으로 물어다 심었다고 한다. 소마에는 인격화된 신이 살고 있다고 하는데, 그 신을 식물의 주인이자 병의 치료자이고 건강과 부를 가져다주는 자라고 믿었다.

소마를 뜯어다 두 개의 돌 사이에 넣고 찧으면 즙이 생긴다. 이 즙을 양털로 짠 직물에 거른 다음 물과 우유를 섞는다. 먼저 신에게 바치고, 나중에 제사장이 마시며, 제물을 바친 사람도 마신다. 소마 안에는 신이 우주를 계속 유지할 수 있도록 원기를 북돋우는 에너지가 들어 있다고 여겼다. 이 소마를 담는 것도 청동주전자였다.

베다교는 인간을 소우주라고 본다. 대우주인 자연과 소우주인 인간이 소마를 통하여 조화를 이루게 된다고 믿었다. 우주는 항상 혼돈에 의해 파괴될 수 있는 위험한 상태에 있는데, 인간이 소마 의식을 베풀어 신의 원기를 북돋워줌으로써 우주를 계속 유지시킬 수 있다고 믿은 것이다.

베다 고전기 이후에는 소마를 달과 동일하게 여기게 되었다. 신이 소마를 마시면 달이 작아지지만 조금만 지나면 주기적으로 다시 커진다고 믿었다. 달이 커지거나 작아지는 힘이 소마에서 생긴다는 것이다. 소마를 장만하여 제사를 바치는 인간에게 하늘의 신이 가장 뚜렷하게 응답을 보여줄 수 있는 방법으로 달을 선택했다는 것이다. 하늘의 변화를 가장 쉽게 느낄 수 있는 것이 달의 차고 이지러짐이기 때문이다.

여러 종교의 흔적이 녹아든 당나라 주자(사진 18)

그믐달에서 초승달 사이의 며칠 동안은 하늘에서 달이 사라져 버린다. 칠흑 같은 밤이 여러 날 이어진다. 신이 소마를 마셨기 때문이다. 며칠 동안 이어지는 캄캄한 밤에도 인간은 달이 소생하여 돌아올 것이라고 믿으면서 기도한다. 마침내 달이 나타난다. 초승달이다. 초승달은 날마다 조금씩 자라나 반달로 차오르고 보름달이 된다. 보름달은 다시 조금씩 기울다가 그믐달이 되고 또 사라진다.

대우주와 소우주의 조화현상으로 이러한 하늘의 변화는 땅에도 그대로 나타나게 된다. 땅에서의 변화, 즉 소우주의 변화는 여성의 몸에 나타난다. 생리현상이 그것이다. 하늘의 섭리를 인간

의 몸에 그대로 지닌 존재가 바로 여성인 것이다.

그리하여 고대 민족들마다 여성에 대한 갖가지 의식과 관습이 특이한 형태로 나타났다. 모권사회가 대표적인 예다. 이런 모권 사회에 반기를 든 남성 중심주의는 여성을 억압하는 제도들을 만들었다. 이는 신에 항거하는 인간의 모습이며, 그때부터 인간과 신 사이에 교감하는 방법이 사라지게 되었다.

이때 술이 등장했다. 술은 남성 중심주의의 상징물이며 폭력과 파괴를 거느린다. 또한 인간과 신의 소통을 가로막고 단절시킨다. 단절은 점점 심각해졌다. 인간과 신의 단절은 자기 자신과의 단절, 사람과 사람의 단절, 인간과 자연의 단절로 심화되었고 마침내 인간은 종교의 시장에서 길을 잃어버렸다.

평정과 평등을 숨 쉬는 알가의식

힌두의 계급제도와 브라만의 초월적 권위를 부정하고 독자적 인 교조敎祖를 예배하며 출가 수행하는 새로운 형태의 종교가 나타났다. 바로 불교이다. 불교의 창시자 석가모니는 자신이 지배 계급 출신이면서도 그 특권을 버리고 출가했다. 브라만에 대항하는 신흥사상가들의 길에 동조하여 스스로 실행에 옮긴 것이다.

그는 모든 것은 모든 것과 관계가 있고, 그 관계는 평등하다는 깨달음을 얻어 부처가 되었다. 그는 인도 역사 속에 깊은 뿌리를 내리고 있는 소마의식을 버리고 새로운 예배의식을 만들었다. 소

알가를 담는 데 쓰인 정병(사진 10)

마는 환각성이 강하여 청정한 정신으로 신과 인간의 관계를 바라볼 수 없으며, 환청·환시·환각 등의 약리작용에 끌려다닐 뿐이라고 했다. 그리하여 알가, 즉 청정한 물을 깨끗한 그릇에 담아 올리고 예배하는 의식을 권한 것이다.

　물은 무릇 모든 생명체에 필요하지만 깨끗한 물은 사람의 의식을 흐리게 하거나 자극하지 않아 평상심을 잃지 않게 한다는 사실을 중요하게 여겼다. 물은 갈증을 해소시켜주고 정신을 맑게 해주며, 몸을 편안하게 해준다. 또한 소마는 그 마련과 행사에 비용이 많이 들어 가난한 사람들은 엄두를 낼 수 없었던 데 반해 물

은 아무리 빈곤한 사람이라도 언제든지 마련하여 올릴 수 있다는 장점이 있다.

손아랫사람한테서 대접 받는 사람도 맑은 물 한 잔쯤은 기쁜 마음으로 받을 수 있으며, 올리는 사람도 부담을 느끼지 않아 마음을 열고 서로의 마음을 받아들일 수 있다고 했다. 상대에게 편안함과 기쁨을 주는 것이라야 진정한 보시가 된다는 가르침이었다. 또한 물은 흐르는 동안 썩지 않으며, 흐르기를 멈추면 평등하게 수평을 이룬다. 모든 생명의 자양분이 되면서도 자신을 드러내 자랑하지 않으며, 더러운 것을 씻어주고 그 더러움을 자신이 껴안는다.

알가를 담고, 예배할 때 알가를 올리는 도구도 청동으로 만들었는데, 군디카Kundika라 불렀다. 이 군디카는 정병精瓶으로 번역해 부르는데, 뒷날 중국에서 군지軍持라는 주자의 일종으로 변형되기도 했다. 정병이란 중생의 목마름을 적셔주는 도구라는 뜻이다.

제2부
그릇 문화의 총체, 다관의 세계

다관은 다른 그릇이 지닌 장점과
아름다움을 다양하게 응용하여 만들어진다.
이 같은 미학적 특성은 각 부위의 생김새에
드러나 있어서 보면 볼수록 흥미롭다.
이것이 다관의 생동감과 역사성의 근원이다.

다관이 완성되기까지

다관의 기원을 찾아서

다관은 잎차를 넣고 더운 물을 부어 차를 우려내는 데 사용하는 찻그릇이다. 때로는 차를 끓일 때도 사용하지만 대개의 경우는 우려내는 데 쓴다. 중국은 차호茶壺라 부르고, 일본에서는 규스急須라는 이름을 쓰는데, 한국이 다관이라 부르는 것은 한약을 달이는 데 쓰는 약탕관藥湯罐을 그냥 탕관湯罐이라고도 부르는 습관으로, 차를 달이거나 우려내는 그릇이어서 붙여진 이름으로 여겨진다. 그렇다면 다관의 생김새가 어떤 과정을 거쳐 지금의 모습으로 완성되었으며, 그 과정에서 어떤 특별한 점이 각 나라 다관의 특징으로 변화했는지를 살펴보자.

결론부터 말한다면, 다관은 본래부터 있던 그릇이 아니고, 잎차 문화가 등장하면서 만들어진 것이다. 그릇의 역사에서는 비교적 젊은 층에 속한다. 형태는 신석기시대의 제사의식용 청동주전자

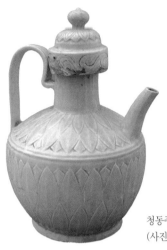

청동주전자에 기원을 둔 송나라 주자
(사진 36)

에 기원을 두고 있으며, 이를 모방한 토기 물단지를 다시 응용하여 만든 주자와 깊은 관련이 있다.

따라서 다관에는 서아시아 문화를 구성하고 있는 이집트·메소포타미아·인더스·크레타·그리스 미술양식이 녹아들어 있고, 페르시아와 다신교시대의 동로마, 파르티아, 소그디아와 쿠샨의 전설적 미술세계도 미묘한 흔적을 남기고 있다. 그뿐 아니다. 스키타이 미술의 음각과 양각 기법, 시베리아 카라수크의 장식무늬 기법도 다관의 아름다움을 구성하는 데 조금은 들어 있다고 말해야 옳다. 왜냐하면 토기 또는 도자기 물병과 물단지들이 제사장의 청동주전자를 장식하고 있던 이 모든 형식과 미술기법을 적절하게 변형시켜 제 살처럼 만들었고, 마지막으로 다관이라 불리는

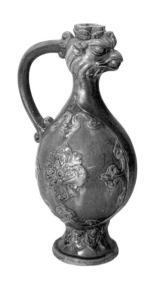

페르시아의 영향을 보여주는 당나라 물병
(사진 15)

이 작지만 엄청나게 큰 도자기가 다시 한번 정리하여 그 아름다
움을 새롭게 탄생시켰기 때문이다.

특별하게 발달해온 그릇

다관은 처음부터 그 쓰임새를 정해서 만든 것이 아니라 시간이
지나면서 기능과 모양이 더해지고 세련되어지면서 점점 발전해
온 것이다. 병·동이·장군·단지·항아리 등의 형태를 응용하여
이차적으로 만들어냈다고도 말할 수 있겠다. 이는 차 생활이 다
른 음식, 예를 들면 술이나 물 등에 비해 늦게 나타났다는 뜻이기
도 하다.

병은 액체를 담는 그릇의 한 가지로서 유리·사기·오지 등을 재료로 하여 만드는데, 아가리가 좁고 몸의 생김새는 여러 가지다. 차와 관련하여 탕병湯瓶이라는 이름이 널리 사용되었는데, 차와 물을 한꺼번에 넣고 끓이는 도구를 뜻하기도 하고, 물만 끓이는 것을 뜻하기도 한다. 재료에 따라 철병鐵瓶·은병銀瓶·와병瓦瓶으로 구분했다. 은병은 정약용의 차시茶詩에, 와병은 각안스님의 차시에 잘 묘사되어 있다. 고려시대 이규보와 이숭인은 차병茶瓶이라고 언급했다.

동이는 질그릇의 한 가지인데, 생김새는 일정하지 않으나 흔히 둥글고 배가 부르며 아가리가 넓고 양옆에 손잡이가 있다. 물 긷는 데 많이 쓰이며, 물동이나 오지동이로 부른다. 이런 동이의 생김새를 흉내 내어 만들어진 다관도 있다.

장군은 물·술·간장 등을 담아서 옮길 때 쓰는 오지그릇 또는 나무그릇이다. 독보다 조금 작고 배가 부른 중두리를 뉘어놓은 것 같이 생겼는데, 배때기에 작은 아가리가 있으며 한쪽 마구리는 평평하고 다른 쪽 마구리는 반구형이다. 이런 모양을 본뜬 다관도 있다.

단지는 자그마한 항아리의 한 가지인데, 배가 부르고 모가지가 짧다.

항아리는 아래 위가 좁고 배가 부른 그릇의 한 가지다. 이때 달의 다른 이름이자 달 속에 사는 선녀를 뜻하는 '항아姮娥'라는 말이 항아리의 생김새와 연관되어 일컬어지는 경우도 있다. 달을

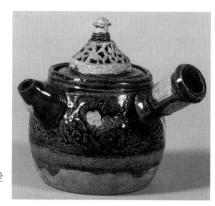

다양한 미술양식에서 영향받은 모쿠베이의 규스(사진 69)

항아라 할 때는 생명을 잉태하는 여성을 상징하는 말로도 받아들여져 왔다. '달덩어리 같다'는 말이 그러하다. 항아리의 '아리'는 '알'을 뜻한다. 다관 형태의 대부분이 이런 항아리의 생김새를 바탕으로 삼고 있다.

다관을 탕관으로도 부른다. 본래 탕관은 국을 끓이거나 약을 달이는 작은 그릇으로 쇠붙이나 오지로 만드는데, 손잡이 자루가 달려 있다. 조선 숙종 16년¹⁶⁹⁰ 신이행^{愼以行} 등이 편찬한 우리말로 풀이된 중국어 단어집인 『역어유해』^{譯語類解}를 보면, 우리나라 옛말에서는 이 탕관을 '차탕권' 또는 '탕권'이라 불렀다. 이 책은 중국어를 천문·시령·기후·지리·궁궐 등 60여 종으로 분류하여 정리한 『역어』^{譯語}에 바탕한 것이다.

다관을 두고 흔히 찻주전자라고도 부르는데, 이 말은 다관에 대한 큰 오해를 불러일으키는 대표적인 명칭이다. 다관과 주전자

酒煎子를 결합시켜 만들어낸 말이기 때문이다. 주전자는 술이나 물을 데우거나 그것을 담아서 잔에 따르도록 만든 그릇을 모두 뜻하는 이름이다.

주전자와 다관은 전혀 다른 그릇이다. 가장 명확하게 구분되는 것은 몸통의 크기다. 다관이 현저하게 작다. 부리의 생김새도 다르다. 주전자의 부리는 길이가 길고 끝이 가늘고 뾰족하여 잔에 잘 따라지도록 기능성을 강조했다. 다관의 부리는 짧고 끝이 뭉툭하다. 이것은 행다行茶의 깊은 묘미와 관계가 있다. 몸통의 장식과 색채도 크게 다르다. 다관은 정교하고 다양한 무늬와 장식으로 꾸며지며 색채 또한 화려하다. 이런 점은 서아시아 미술의 영향이다.

이런 세부적인 내용을 보면 다관은 이미 만들어져 다른 용도에 사용하고 있는 그릇들의 생김새와 쓰임새의 좋은 점들을 폭넓게 받아들이면서 끊임없이 발전해온 매우 특별한 그릇임을 알 수 있다. 현재에도 그 변화는 그치지 않아서, 한 번 정해진 형태와 쓰임새가 거의 변하지 않은 채 사용되고 폐기되는 다른 그릇들과 대비를 이룬다.

다른 그릇이 지닌 장점과 아름다움을 다양하게 응용하여 만들어진다는 다관의 특성은 곧 다관의 미학적 토대가 민족과 종교에도 근거를 두고 있는 이유가 되기도 한다. 이 같은 다관의 미학적 특성은 각 부위 생김새에 드러나 있어서 보면 볼수록 흥미롭다. 물병·사발·완·잔·항아리 등은 비교적 단순하고 소박하며 자연

스러운 형태와 선·질감·색채를 가진 데 비해 다관은 매우 복잡하고 그래서 오묘하다. 이 오묘함이 다관의 아름다움을 지속적으로 진화시켜 온 힘의 원천이다.

다관의 구성과 의미

작가의 개성이 드러나는 도예 형식

다관은 그 형태와 장식이 다양해 도예 작가의 개성이 가장 잘 표현된다. 도예에서 전통성과 현대성을 조화시키거나 접점을 찾는 데는 작가의 개성과 마찬가지로 창조성과 추상성이 중요하다. 다관은 전통도예와 현대도예가 자연스럽게 어우러지면서, 전통성 안으로 녹아든 현대성과 현대성 안으로 스며든 전통성이 상생할 수 있어서 도예 형식으로서도 중요하다.

오늘날의 다관은 전통성을 중요하게 여기는 전승도예로서의 다관, 실용성을 미덕으로 삼는 생활도예로서의 다관, 추상표현주의를 지향하여 도조적 특성을 강조하는 다관으로 나누어볼 수 있다. 이와 같은 다관의 특성은 그 구성에서 그대로 드러난다. 다관은 몸통·손잡이·부리·아구리·뚜껑 등 크게 다섯 부분으로 구성되어 있다. 각 부분이 지닌 역사성과 다양한 의미를 살펴보자.

다관을 구성하는 다섯 부분

몸통

다관의 몸통은 찻물을 담는 가장 핵심적인 부분이다. 그 생김새도 항아리·물단지·삼각형·사각형·병·종·과일·짐승·꽃 모양 등 매우 다양하다. 몸통의 표면에는 여러 종류의 유약을 입혀 다채로운 색을 냄으로써 몸통의 모양과 색이 어우러져 화려하고 아름답거나 소박하고 자연스러운 멋을 느끼게 한다.

표면을 장식하기 위해서 이외에도 다양한 문양을 음각하거나 돋을새김하여 각각 색을 입히기도 한다. 그런가 하면 매우 특이하게 몸통 표면 위에 다시 흙을 덧붙여 문양을 만들기도 한다. 나무를 깎아낼 때 생기는 끌 자국을 불규칙하게 흉내 내어 나무의 질감이 느껴지도록 하는 등 추상표현주의 양식을 도입하기도 한다.

이처럼 다관 몸통에 여러 가지 문양을 새겨넣거나 덧붙이고 다채색으로 장식하는 기법은 옛 중국의 다관에서 많이 발견되고 있다. 이 기법이 언제 어디서 시작되어 어떤 경로를 거쳤는지에 대해서는 관련 학자들 사이에 의견 차이가 있어왔지만, 대체로 서아시아로 일컫는 서구의 양식이 모체라는 점과 실크로드를 통하여 중국에 영향을 끼쳤으며 중국은 이를 토대로 중국화된 그릇을 완성시켰다는 점을 인정하고 있다.

손잡이

다관의 손잡이는 몸통의 어느 위치에 어떤 형태로 고정시키는 것이 기능을 높이고 또한 다관의 아름다움을 완성시킬 수 있는지를 동시에 생각해야 하는 부분이다. 손잡이가 지니고 있는 기능성과 아름다움은 곧 다관의 역사적 근원과 인간 생활과의 밀접한 관계를 파악하도록 하는 지시어이기도 하다.

손잡이는 그 생김새에 따라 고리형과 자루형으로 나뉘고, 손잡이의 위치에 따라서 윗손잡이·옆손잡이·뒷손잡이로 분류한다.

손잡이의 형태는 뜻밖으로 중요하다. 인류가 불을 발견하고, 음식을 익혀 먹게 되면서부터 그릇의 필요성이 제기되었다. 기술이 발전하면서 다양한 용도를 지닌 그릇들이 제작되었고 재료도 흙에서 구리·청동·철을 이용하게 되는 등 발전을 거듭했다. 이리하여 인류 문명을 그릇이라는 척도로 가늠할 수 있게 되었다.

최초의 토기라 일컫는 빗살무늬토기와 민무늬토기는 편편한 굽이 없어서 바닥에 반듯하게 세워둘 수 없었다. 굽이 만들어져 그릇이 바로 앉을 수 있기까지는 긴 시간이 필요했다. 이 시간 동안 인간은 사회를 이루었고 조직과 책임, 그리고 신의 존재를 알게 되었다.

그릇이 반듯하게 앉게 된 시기와 맞물려 그릇에 손잡이가 붙여졌다. 이는 참으로 위대한 발견이었다. 그릇에 손잡이를 붙여 그릇을 쉽게 움직일 수 있게 되면서 인간의 지혜는 비약적으로 커지고 밝아져, 스스로 자연의 힘을 응용하는 기적을 누렸다.

이 같은 손잡이의 발달 과정은 물을 담아 옮기는 데 사용한 그릇들에서 비교적 정확하게 확인할 수 있다. 마실 물이 풍부한 곳에서는 물을 마시기 위해 굳이 그릇을 사용하지 않고, 두 손으로 물을 떠 마시거나 입으로 그냥 마셨으리라 여겨진다. 그러다가 지배계급이 나타나고, 제사장이나 족장 등 지도자와 상층계급이 천신과 조상신에게 올리는 제사를 전담하면서부터 물과 술을 담아 옮기는 그릇이 필요하게 되었다.

제사용 그릇 중에서도 물이나 술을 담아 옮기고 데우는 데 사용한 것들에 손잡이가 있다는 점이 이 같은 생각을 뒷받침해준다. 이때 손잡이는 단순히 편리함을 위한 장치라기보다는 이를테면 한 손은 손잡이를 쥐고 다른 한 손은 그릇 몸통을 감싸 쥐는 등 물이나 술을 신에게 올리는 제관의 몸가짐을 통해 공경과 복종의 뜻을 나타내도록 하는 예절의 상징으로 여겨졌을 것이다.

한편 마실 물이 귀한 곳, 즉 사막이나 산악지대 같은 곳에서는 물이 있는 곳에서 그릇에 물을 퍼 담아 주거지까지 운반해야 했으므로 물을 담은 그릇을 두 손에 들거나 머리 위에 얹을 때 손잡이가 필요했을 것이다. 이런 곳에서도 어김없이 지배자가 존재하고, 하늘신이나 조상신을 경배하는 제사가 있게 마련이었다. 따라서 제사 때 사용하는 제기에는 앞의 경우와 마찬가지로 특별하게 고안된 손잡이를 부착했으리라 여겨진다.

서아시아 지역은 사막과 험준한 산악지대가 많고 마실 물이 귀하며, 일찍부터 종교적 열정이 뜨겁고 하늘신을 섬기는 신앙심이

두터워 여러 형태의 제사의식이 발달했다. 또한 이 지역은 이집트 문명과 메소포타미아 문명, 인더스 문명이 모여들어 그리스가 있는 유럽으로 흘러가거나 중앙아시아를 거쳐 중국으로 전해지기도 하는 매우 중요한 곳이었다. 그리고 토기나 도자기를 만들 수 있는 질 좋은 흙이 흔하지 않고 대신 구리나 주석 등의 광물이 풍부하여 청동그릇 제작이 일찍부터 발달했다.

우연인지는 모르겠으나, 지금으로부터 8,000~9,000년 전인 중국의 신석기시대 말엽에 제작된 것으로 추정하는 가늘고 길며 정교한 형태의 손잡이가 달린 토기 물병의 기원은 서아시아에서 유행했던 청동으로 만든 그릇에 있다. 이러한 역사를 바탕으로 하여 그릇의 손잡이를 살펴보면, 다관의 손잡이는 물병의 손잡이가 그 기원이 되었음이 분명하다.

한 민족의 그릇 손잡이 모양은 쉽게 변하지 않는다는 특성을 지녔다. 이는 그 민족의 정서, 역사와도 깊은 관련이 있어 보인다. 예를 들자면 중국의 경우 모든 물병과 다관의 손잡이가 대략 1만 여 년이 지나도록 거의 그대로 유지되고 있다. 일본의 경우는 중국의 그릇 손잡이 형태를 그대로 본받아오다가 18세기부터 시작된 인문주의적이고 자유분방한 문화운동의 영향으로 중국의 다관에 종속되어온 고정관념에서 벗어나려는 다양한 시도 끝에 일본 특유의 그릇 손잡이를 창안했고, 이를 통해 중국의 영향으로부터 벗어나기 위해 혼신의 힘을 기울였다.

따라서 다관의 손잡이는 단순히 도자미학적 관점에서 감상하

고 평가하는 것을 넘어서 인류 문명의 흐름과 종교의 변천, 그리고 세계미술사의 관점에서도 중요한 위치를 지니고 있음을 이해할 필요가 있다.

부리

다관을 구성하고 있는 각 부위의 이름에는 매우 중요한 의미가 담겨 있다. 몸통 안에 들어 있는 찻물을 찻잔에 쏟아붓기 위해 몸통에 구멍을 뚫어서 그 구멍에 연결시킨 대롱 같은 것이 다관의 부리다. 구멍의 위치는 몸통의 생김새에 따라 다른데, 몸통 속의 찻물이 아구리로 넘치지 않으면서 밑바닥에 고인 찻물까지 부드럽게 흘러나오는 자리에 위치해야 좋은 다관으로서의 조건을 충족시킬 수 있다.

적당한 자리에 뚫은 구멍만큼 중요한 것이 구멍에 부착시키는 부리의 생김새다. 제작 연대가 오래된 것일수록 부리의 생김새가 직선에 가까워서 마치 몸통에 속이 빈 꼬챙이를 박아놓은 것처럼 보인다. 그러다가 차츰 모양에 변화가 생긴다. 몸통과의 조화를 의식하기도 했겠지만, 부리를 통해 흘러나오는 찻물이 찻잔에 떨어지는 움직임에서 느껴지는 조형성을 생각하게 된 것이다. 또한 찻물을 붓다가 그칠 때의 담백함과 절제의 멋을 감상하기 위해서는 부리 끝부분을 자를 때도 기술과 심미안이 필요하다.

부리라는 명칭 외에 널리 일컬어져오고 있는 말이 '물대'다. 물대는 낮은 곳에서 높은 곳으로 물을 끌어올리는 기구인 무자위의

관管을 말한다. 물대에는 여러 가지 종류가 있는데, 흔히 수룡水龍, 수차水車라고도 부른다. 그러나 물대는 그 생김새도 그렇지만 실질적인 기능에서도, 몸통 안에 든 찻물을 낮은 곳으로 쏟아붓는 다관의 부리와는 정반대의 역할을 한다.

다관의 부리를 볼 때는 무엇보다 몸통에 의지하여 비스듬히 위로 치켜든 모습이 살며시 머리를 쳐들고 하늘을 바라보고 있는 새의 부리를 연상시킨다는 점을 눈여겨 볼 필요가 있다. 다관의 부리가 살아 있는 한 마리 새의 부리를 떠올리게 하는 것은 다관 전체의 미감에 생동감을 불어넣어주고, 주위의 자연에 본능적으로 호응하는 조화의식을 볼 수 있게 해준다. 또한 다양한 선과 윤곽으로 형상화되어온 다관 부리에는 각 시대의 사회상과 종교적 심성이 잘 투영되어 있다. 그리고 또 하나 중요한 것은 부리 모양의 발달 과정에서 자연스럽게 스며들어간 풍요와 번영을 추구하는 인간의 심성을 표출해내고 있다는 점이다.

몸통과 부리 밑부분의 접점에서 나타나는 모양을 찻물고임자리라고 부르기도 하고, 어린 사내아이의 음낭을 닮았다 하여 불알자리라 부르기도 한다. 이 같은 생김새를 생각해낸 것은 부리 끄트머리의 모양과 관련이 있는 것으로 보인다. 다관 부리의 기능은 찻물이 잘 흘러나오게 하는 것만이 아니라, 일정한 분량의 찻물이 나온 뒤 멈추기 위해 들어올렸을 때 그 흐름이 깨끗하고 절도 있게 그치도록 하는 것도 있다. 이른바 절수絶水, 즉 끊김이 좋아야 한다.

끊김은 차를 따를 때의 분위기에서 매우 중요하다. 절제와 고

요함을 동시에 느끼게 해주는 이 분위기는 부리 끄트머리의 생김새에 의해 좌우된다. 찻물이 너무 급하게 흘러나오면 고요가 헝클어지고 경박한 느낌을 풍긴다. 너무 가늘고 길게 흘러나오면 어수선하다. 고요와 편안함을 맛보게 하면서 선명한 절제와 온유함이 풍겨나기 위해서는 부리의 생김새가 더없이 중요하다. 단순히 끊김만을 좋게 하려면 부리의 끝을 주전자 부리처럼 예리하게 만들면 되지만, 다관이 주전자와 다른 그릇임을 한눈에 알아볼 수 있도록 하는 것이 부리이니, 어려운 문제다.

오랜 시간 이 문제에 매달려온 도예가들이 발견해낸 모양이 다름 아닌 어린 사내아이의 고추 끄트머리 생김새를 응용한 것이다. 끝이 뭉툭하고 소박한 모양이다. 이제 걸음마를 막 시작한 사내아이가 천진스럽게 웃으면서 고추를 드러내놓고 쉬를 하는 모습은 평화롭고 아름답다. 또한 이런 모습은 풍요와 번영을 꿈꾸는 인류의 오랜 소망을 형상화한 것이기도 하다.

이 부리의 생김새는 다관의 다른 한 부분인 뚜껑의 꼭지 생김새와 다시 연관 지어져, 다관 전체의 미학이 인간의 삶과 꿈을 투영하고 있는 그릇이라는 평가를 받는 데도 영향을 미친다.

아구리

다관 아구리의 조형도 나름의 역사를 지니고 발달해왔다. 그 생김새가 생활 주변의 여러 가지 그릇 모양에서 조금씩 영향을 받아 완성되었기 때문에 이를 살피는 데도 세심한 배려가 필요하

다. 각종 항아리, 물병, 청동그릇의 아구리 모양을 조금씩 본떠서 만들어졌다는 점을 생각하면 다관이 등장한 시기는 보통 생활에 쓰이는 그릇들보다 뒤늦음을 알 수 있다.

아구리는 몸통과의 조화가 중요하다. 이는 다른 그릇의 경우도 마찬가지이나, 다관은 함께 사용되는 잔이나 완 등 다른 차도구와의 조화가 강조된다는 점에서 더욱 그러하다.

다관의 종류에 따라서는 몸통과 아구리를 잇는 목 부분까지 아구리에 포함시켜야 하는 경우도 있다. 목을 포함시켜야 하는 다관들은 대개 청동물병을 응용하여 만든 것인데, 이 청동물병들은 대개 목이 길고 손잡이가 가늘고 섬세하고 우아한 고리 형태를 하고 있다. 이것들은 서아시아에 존재했던 동로마·에트루리아·파르티아·소그디아·사산조 페르시아·스키타이·카라수크 등지에서 사용했던 것으로 알려져 있다.

그 가운데서 목이 달린 다관 아구리 형태와 그 둘레의 장식에 큰 영향을 준 것은 고대 인도에서 사용한 물병들이다. 특히 불교문화를 배경으로 발달하여 동양의 그릇 형태에 지대한 영향을 끼친 '정병'이 그렇다. 정병과 다관의 관계는 나중에 다시 살펴보겠다.

뚜껑

다관의 뚜껑은 아구리를 덮어 몸통 안에 들어 있는 물이나 차의 온기와 맛, 향을 유지하고 좋게 하는 역할을 지녔다. 이런 기능적인 측면 외에 뚜껑이 지닌 나름의 특성도 다관의 아름다움을

구성하는 중요한 요소다. 뚜껑 형태의 다양한 조형성과 장식 문양, 색깔은 다른 부위가 지닌 특성과 깊은 관련이 있다. 뚜껑은 몸통과 분리되면서도 그 일부로 결합되어 다관의 작품성을 완성시킨다.

뚜껑을 열고 닫는 기능을 하는 꼭지는 일차적으로 손잡이로서의 기능을 가지고 있지만, 다관 전체의 미감에 깊이를 더한다는 측면도 중요하다. 꼭지의 형태는 왕관이나 탑의 꼭대기, 어른 남성의 성기, 꽃잎이나 나뭇잎, 꽃봉오리, 고리 모양 등 매우 다양하다. 꼭지 형태가 특정 식물의 잎이나 꽃 또는 열매 모양인 경우도 있고, 동물이나 새를 만들어 붙이기도 한다. 여성의 젖꼭지 모양을 만들어 붙이는 경우가 가장 흔한데, 남성 성기를 형상화한 부리의 생김새와 연관시켜 다관을 남녀 성性의 결합을 상징하는 것으로 보기도 한다.

차호, 중국인의 참모습

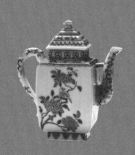

중국인은 자연과 조화를 이루려는 노력에서 터득한
철학으로 인간관계의 조화를 도모하였고,
이는 다시 중국으로 흘러들어오는 외래문화를
자기화하는 문화 소화능력으로 확대되었다.
중국의 차호는 이 같은 외래문화 소화능력의
가장 대표적인 증거물이라 할 수 있다.

돈황을 중심으로 한 문화 교류의 역사

자연 앞에서 극히 작은 인간

중국에서 널리 알려진 그들의 기원에 관한 전설이 있다.

아득히 먼 옛날 우주는 하나의 거대한 알이었다. 어느 날 그 알이 둘로 쪼개졌다. 위의 반은 하늘이 되고 그 아래 반은 땅이 되었다. 그 땅에서 최초의 사람인 반고^{盤古}가 나타났다. 그는 날마다 열 자씩 키가 자랐고, 하늘도 열 자씩 높아졌으며, 땅도 열 자씩 두꺼워졌다.

1만 8000년이 흐른 뒤 반고는 죽었다. 그의 머리는 쪼개져 해와 달이 되었고, 그의 피는 강과 바다를 가득 채웠다. 그의 머리칼은 숲과 초원이 되었고, 땀은 비가 되고, 숨결은 바람이 되었으며, 목소리는 천둥이 되었다. 그리고 그의 몸에 붙어살던 벼룩은 인간의 조상이 되었다.

한 민족의 기원에 관한 전설은 그 민족이 가장 중요하게 여긴 것이 무엇이었는지를 알아보는 단서를 지니고 있다. 이 전설에서 볼 수 있는 중국인의 사고방식 중에서 가장 돋보이는 것은 인간의 출현에 관한 것이다. 다른 모든 것을 만들어내고 마지막에 문득 생각해낸 것에 지나지 않는 '반고의 몸에 붙어 기생하던 벼룩'으로 최초의 인간을 만들었다는 것은 인간은 조물주 혹은 하느님이 창조한 최고의 걸작이 아니라, 만물의 계보 가운데서 하찮은 부분일 뿐이라는 것을 보여준다. 태산준령과 신비스런 계곡, 끊임없이 움직이는 구름과 온갖 상상력을 불러일으키는 폭포, 계절의 표정으로 살아 움직이며 꿈꾸는 나무와 꽃들, 도道의 조화로서 눈앞에 펼쳐지는 대자연의 아름다움과 위대함에 비하면 인간은 참으로 보잘것없는 존재에 지나지 않는다고 본 것이다.

자연과의 일체감에서 태어난 중화사상

중국인의 이런 사고방식은 그들 문명의 발상지로 알려진 북중국 황하 유역의 자연과 밀접한 관련이 있을 것으로 보인다. 북경원인北京原人, Homo Erectus Pekinensis의 화석이 발견된 주구점周口店 동굴이 위치한 북중국은 오늘날 섬서陝西 · 산서山西 · 하남河南 · 하북河北을 포함하는 광활한 지역이다. 오늘날 이 지역은 사막화되어 춥고 황량한 불모의 땅이라 불리지만, 최초의 중국문명이 시작된 약 35만 년 전에는 지금과는 다른 기후로서 비교적 따뜻하고 습하

며 토질도 매우 기름졌을 것으로 생각된다. 바로 이 지역에서 중국인 특유의 자연과의 일체감이 생겨났고, 철학·시문詩文·회화·그릇을 통하여 경이롭고 수준 높은 표현을 얻어낼 수 있었던 것이다.

이 같은 자연과의 친화감은 중국인의 실제 생활에서도 큰 가치를 지니고 끊임없이 영향을 미쳤다. 실생활을 대표하는 것이 농사였다. 농사를 책임진 농민은 곧 중국을 지탱하는 실질적 근간이었으므로 농민이 행복하게 사는 것은 중국 전체의 번영과 행복에 직결되었다. 농민의 행복은 계절의 변화를 잘 알아보고 그 변화에 순응함으로써 이루어졌다. 계절의 변화를 주재하는 하늘天의 뜻意, 즉 천의天意를 정확하게 파악하여, 그것에 행동과 생각을 조화시키는 지혜가 농민의 행복을 결정하는 절대적 요인이었다.

이같이 천의를 파악하는 일은 시간이 흐름에 따라 농민들로부터 최고 지배자인 왕에게로 옮겨갔고, 그때부터 왕을 천자天子라고 부르기 시작했다. 천자는 봄에 씨를 뿌릴 때 스스로 첫 고랑을 파는 의식을 거행함으로써 풍성한 수확을 기원했다. 이렇게 자연의 위력에 순응함으로써 지배자의 직분과 권위를 숭고한 것으로 인식시키는 기회로 삼았다.

이렇듯 자연과 조화를 이루기 위한 농민과 정치 지도자들의 행동과 사고는 차츰 중국인의 사고방식의 근간을 이루게 되었고, 또한 자연과의 조화의식은 인간 사이의 조화의식으로 응용되었다. 무한하게 확대되는 삶의 범위를 조절하기 위해서는 질서가

필요했고, 질서에 따라 행동함으로써 최고의 이상을 실현시킬 수 있다고 여겼다. 그 질서는 항상 과거 속에서 발견되었다. 과거란 자연현상과, 그것으로부터 영감을 받았거나 그것에 순응함으로써 표현된 것들을 뜻했다.

흔히 중국미술의 형상은 무한히 넓고 깊은 조화가 그 속에 드러나 있기 때문에 아름답다고 하는데, 이때의 아름다움이란 자연의 리듬을 직관적으로 깨닫고 작가의 손이 그 깨달음을 생생하게 표현했음을 뜻한다. 자연 속에서 느낀 리듬에 본능적으로 호응하여 표현된 선과 윤곽이 중국미술의 내적 생명감이라는 전문가들의 견해는, 중국 도자기 중에서도 차호 분야에 그대로 적용할 수 있는 탁월한 평가라고 여겨진다.

자연과 조화를 이루려는 노력에서 오랫동안 배워 터득한 철학으로 인간관계의 조화를 도모하였고, 이는 다시 중국으로 흘러들어오는 엄청난 규모의 외래문화를 중국화하는 문화 소화능력으로 확대되었으며, 무섭도록 왕성한 외래문화 소화능력이 마침내 중화中華라는 철학을 완성시키기에 이른 것이다.

중국의 도자기 중에서 차호는 이 같은 외래문화 소화능력에서 탄생한 가장 대표적인 증거물이라 할 수 있다. 당나라 때의 「청유갈채青釉褐彩 새모양차호」가 여기에 적합한 예가 될 것 같다.사진 1

이 차호는 높이 8.7센티미터 입지름 3.3센티미터의 아담한 크기인데, 차 문화가 꽃피기 시작한 8세기 무렵 당나라가 지향했던 외래문화의 중국화 정책이 만들어낸 걸작품이다. 인도에서 시작

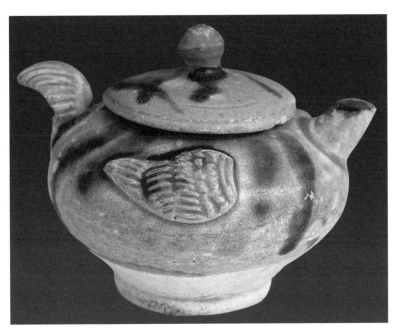

사진 1 「청유갈채(青釉褐彩)새모양차호」, 높이 8.7cm 입지름 3.3cm, 당나라.

된 불교가 오랜 세월에 걸쳐 중앙아시아를 지나 중국까지 도달한 역사가 이 차호에 스며들어 있다. 조화의식의 전형으로서 외래 종교인 불교사상을 중국인 특유의 감성으로 수용해냈다.

부도 혹은 탑 형식과 날아가는 새 모양을 중첩 기법으로 빚어 낸 명품이다. 아랫부분 밑바닥에서 위쪽 뚜껑 손잡이까지는 부도 나 탑 형식을 취함으로써 불교적 특성을 나타내고, 좌에서 우로 는 생동감이 느껴지는 새 꽁지 모양의 손잡이와 새 부리를 응용 한 모양의 부리를 표현하고 있으며, 몸통에는 날아가는 새 날개 를 앙증스럽게 돋을새김으로 표현하고 있다.

무덤 속 부장품일 경우 이 새는 죽은 자의 영혼을 싣고 천국 또 는 극락으로 날아오른다는 상징일 터이고, 생활 속에서 사용하던 것이라면 소망을 이루어주기를 비는 간절한 기원의 의미가 상징 적으로 형상화된 것이었으리라. 여기에 청유갈채 유약이 더해짐 으로써 상징성은 더욱 강렬한 호소력을 지니게 되었다.

이국 문화의 집결지, 돈황

흔히 '신석기 혁명'이라 부르는 신석기시대 문명은 어느 한 지 역이나 민족만의 것이 아니라 인류 공통의 것이었다. 그래서 두 루 유사성을 지녔고, 이 유사성을 토대로 하여 지역이나 민족마 다 자신들만의 특성을 발전시켰다. 중국의 고대문명도 예외가 아 니어서, 서아시아 곳곳에서 시작되어 복잡한 교류와 갈등을 겪으

며 형성된 채색토기 문화와 청동기 문화가 중앙아시아를 거쳐 중국으로 전파되었다. 또한 중국에는 이들 서아시아 문화가 전래되기 훨씬 전부터 몇몇 중국 고유의 문명이 존재했고 그중에는 서아시아에 영향을 끼친 것도 있었다.

이렇듯 서아시아로 통칭되는 서구의 다양한 문화와 황하 유역에서 발원한 중국 문화가 오가는 '문화 교류의 길목'이자, 낯선 문화가 일정 기간 머물러 있으면서 독소를 완화시키고 적응력을 키우도록 하는 역할을 담당한 곳이 바로 돈황이다. 오늘날에는 감숙성甘肅省에 속해 있는 돈황은 그 역할만큼이나 역사적으로도 복잡한 내력을 지니고 있다.

초기 중국 문화는 여러 지역의 특색이 혼합된 것이었는데, 그중에서도 기원전 2000년 무렵 중국 북서쪽 변방으로부터 중앙아시아를 거쳐 서아시아에 이르는 넓은 공백 지역을 이어주고 있던 터키계 민족들로부터 가장 크게 영향을 받았다. 가부장제, 말을 기르고 타는 법, 말을 희생으로 바치는 풍습, 천체天體에 대한 경배, 장대한 분묘 건설, 흙으로 만든 북의 사용 등을 터키계 민족들로부터 배웠다. 아울러 인화문印花紋, 즉 도자기 표면에 도장 따위의 도구로 무늬를 찍어 장식하는 기법은 중국 남동부에 살던 남서아시아 혹은 오세아니아계의 월족越族으로부터 배운 것이다. 이런 특색들은 시간이 흐르면서 차츰 중국화되었다.

북서쪽 서아시아 방면에서 전해지는 새로운 문물들은 거의가 돈황을 거쳐야만 했다. 북중국과 서아시아 사이에 존재하는 광활

한 타림분지의 병목과 같은 지점이었기 때문이다. 돈황의 중요성은 중국 북쪽에서 흥성했던 흉노匈奴족에게도 일찍부터 잘 알려져 있었다. 흉노족은 중국인이 아직 제대로 체제를 갖춘 민족국가로 성장하지 못했던 진한秦漢시대 이전에 타림분지의 대부분을 장악하고 있었다. 서아시아로부터 끊임없이 들어오는 새로운 문물을 독차지한 흉노족의 군사력과 문화는 중국인을 압도했고, 무엇보다 청동그릇의 제조 기술은 중국인의 선망의 대상이었다.

북중국에서 일어난 상商·주周·하夏 왕조는 돈황의 중요성을 알기는 했으나, 막강한 군사력을 지닌 흉노족이 지배하고 있었기 때문에 점령하지 못했다. 그런데도 청동기 문화는 소리 없이 황하를 건넜고, 이들 왕조는 우수한 청동기 문화를 배워 정교한 청동그릇을 만들 수 있었다.사진 2

돈황을 장악해야 한다는 중국인의 집념을 실현하기 위해서는 전한前漢의 무제武帝가 등장하는 기원전 2세기까지 기다려야 했다. 무제는 오랜 숙적인 북방 기마민족 흉노를 천산 아래서 무찌르고, 실크로드의 주요 거점인 황하 서쪽 지역 즉 하서회랑河西廻廊을 평정했다. 그런 다음 서역 경영의 거점으로 이곳에 하서사군河西四郡을 두었는데, 그중 하나가 돈황군敦煌郡이었다.

한나라 때의 돈황의 역사를 기록하고 있는 진晉나라의 역사가 사마표司馬彪의 『속한서』續漢書는 이렇게 기록하고 있다. "川無蛇虺 澤無兇虎 華戎所交 一都會也"즉 냇가나 습지 어디에도 사람을 습격하는 뱀이나 호랑이가 없으며, 화융華戎이 함께 사는 평화로운

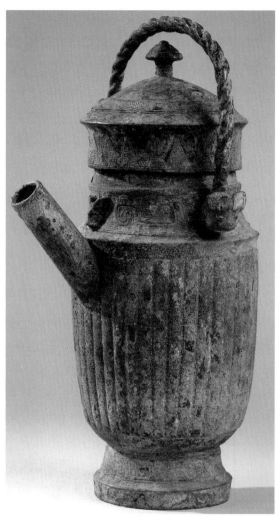

사진 2 「마영」(馬永), 구리로 만든 화(盉), 은나라, 높이 25.1cm 입지름 7.5cm.
부리와 몸통 위로 붙여진 윗손잡이 형식은 차호로 사용해도 좋을 듯하다.

곳이라는 것이다.

이 기록에서 눈여겨보아야 할 곳은 '화융', 즉 한인漢人: 華과 호인
胡人: 戎이 공존하는 평화로운 곳이라는 대목이다. 호인은 한인이 아
닌 서역에서 온 외국인을 뜻한다. 결국 돈황은 한인이 주축을 이
루고 있지만, 많은 외국인들이 아무 거리낌 없이 들어와서 함께
사는 곳이라는 것이다. 이 점이 돈황의 놀라운 특징이다. 이 같은
환경 속에서 중국인은 서역 문물에 우호적이었다.

외국인은 매우 다양한 피부색과 생김새를 지니고 있었고, 의
복·언어·습속·직업 등도 서로 달라서 그야말로 서로 다른 문화
의 공존을 한눈으로 확인할 수 있었다. 외국인 중에는 상업을 목
적으로 하는 사람들이 대부분이었지만, 조로아스터교와 불교를
전파하기 위한 종교인도 섞여 있었다. 특히 인도에서 출발한 승
려들은 오랜 기간 머나먼 여행길에서 온갖 경험을 겪으면서 돈황
에 다다랐다. 한나라 때 돈황에 3만 8,335명의 인구가 살았다는
역사 기록은 그곳이 얼마나 활기에 넘치고, 신비스러운 일들이
날마다 펼쳐지는 이국 문화의 집결지였는지를 어렵지 않게 짐작
케 해준다.

서아시아로부터 전래된 주자

돈황까지 들어온 서역 문물은 곧바로 황하를 건너지는 못했다.
이는 한나라의 문화정책과 관련된 문제였다. 서역 문물에 중국인

들이 쉽게 노출됨으로써 생길 수 있는 혼란을 지배자들이 알고 있었기 때문이다. 그리하여 먼저 새로운 문물을 경험하고 정리하는 역할을 맡은 중국인들을 돈황에 붙박이로 살게 했다. 그들의 검증을 거쳐 중국인들에게 꼭 필요한 문물만을 선택하여 매우 느리게 하나씩 황하를 건너도록 했다.

중국의 도자기 문화 속에는 인류의 공통된 경험인 신석기시대 토기들이 지닌 정보가 녹아들어 있다. 북중국 감숙지방에서 발굴된 토기 중에는 그 근원이 금속 그릇의 형식에 있음을 암시하는 것이 많다. 즉 서아시아에서 먼저 발달한 청동기가 돈황을 거쳐 중국에 전해졌고, 아직 청동기를 제작할 수 없었던 중국인들은 그들이 더 잘 만들 수 있는 토기로 청동기를 모방하여 그릇을 만든 것이다. 토기 제작기술은 외래문화의 영향이 미치기 훨씬 이전부터 중국의 독자적인 문명으로 발달해온 것인데, 청동기 문화와 채색토기는 이 같은 중국의 토기 문화에 상당한 영향을 끼친 것으로 보인다.

1923년 스웨덴의 지질학자 안데르손J. G. Andersson과 그의 중국인 조수들이 돈황에서 그다지 멀지 않은 감숙지방 제가평齊家坪에서 매우 귀중한 토기들을 발굴했다. 연구자들의 관심을 끌기에 충분한 가치를 지닌 문명, 즉 주자였다. 이 그릇이 비록 흙으로 만들어졌다고 해도 얇은 몸통 두께와 우아한 형태는 일찍이 서아시아에서 만들어진 청동물병을 본따 만든 것임을 쉽게 알아볼 수 있었다.사진 3

사진 3「토기물병」, 신석기시대,
스톡홀름 오스타시아티스카 박물관 소장,
감숙성 제가평 출토.

이 물병은 중국 도자기의 역사에서 매우 중요한 위치를 차지하는 어떤 그릇의 모체로 응용되는 행운의 주인공이다. 시간이 흘러 훗날 중국에서 차 문화가 화려하게 꽃피기 시작했을 때 이 물병은 더없이 귀중한 역할을 하는 차 도구로 변신했다. 이 그릇을 중국인들은 '주자'라 부르면서 중국 도자기사의 영광으로 기록했다.

이 주자는 가끔 그 용도에서 주전자酒煎子라는 그릇과 혼란을 겪기도 했는데, 주전자는 술을 따뜻하게 데우는 그릇이고, 주자는 차실茶室에서 솥이나 병에 찻물을 끓일 때 물을 공급하는 차 도구다. 주전자는 주로 무쇠·청동·은 등 금속재료를 사용하여 만드는데, 도자기술이 발달한 이후에는 도자기로도 만들어 널리 사용

했지만 그 생김새만 봐도 주자와는 여러 가지로 다르다는 것을 알 수 있다.^{사진 4, 5}

주전자가 술 문화의 소산인 데 반하여, 주자는 그 형태의 모체였던 서아시아 청동물병부터가 이미 하늘의 신을 제사하는 제의용^{祭儀用}이었거나 상류계급의 물병이었다가, 이윽고 중국에서 차실의 귀한 자리에 놓이게 된 예술품의 일종이다. 또한 주전자는 주자의 발달 과정에서 변형된 생활잡기이기 때문에 그 형식의 기원은 어디까지나 주자와 청동물병에 있다.

주자는 그 형태가 매우 다양하며, 그림·글씨·조각으로 표면을 장식하고 색채를 덧입히면서 매우 아름다운 미술품으로 발전했다. 중국 차 문화사에 있어서 주자는 곧 그것이 제작된 왕조의 문화 수준과 품격을 높여주는 진귀한 미술품이다.

이렇듯 돈황을 거쳐 중국으로 들어와 중국 차 문화의 한 축을 맡게 된 주자는 청동물병을 본떠 만들면서 그 역사가 시작되었다. 이 같은 역사를 조명해보는 데 유익한 증거로 삼을 만한 것 세 가지만 예를 들어본다.

첫 번째는 서아시아 채색토기와의 관련을 생각하게 해주는 신석기시대 물단지 「채도선형쌍이호^{彩陶船形双耳壺, 사진 6}다. 이 배 모양 두 귀 달린 물단지 또는 주자는 오랜 훗날 '장군'이라는 이름으로 약간 변형되어 우리나라에도 영향을 끼친 퍽 이채로운 그릇이다. 섬서성^{陝西省} 보계시^{寶鷄市} 북수령^{北首嶺}에서 출토된 이 아름다운 토기 물단지는 붉은색 바탕에 검은색의 기하학적 무늬가 그려져 있고

사진 4「온완부주주」(溫碗付酒注), 북송시대, 높이 23cm 입지름 5.6cm,
강소성 진강시박물관 소장. 겉의 완(碗)에 뜨거운 물을 붓고 그 안에 술이 담긴
주전자를 담가서 술을 데운다.
사진 5 완 안에 들어있던 주주(酒注), 즉 술을 붓는 주전자.

물을 붓는 아구리의 좌우에 끈이나 고리를 끼울 수 있는 구멍이
있다. 구멍은 장식성과 실용성을 겸하고 있으며, 두 마리의 새가
꽁지를 맞대고 좌우를 바라보고 있는 형상으로도 보인다. 여기에
서 주술적 성격도 엿볼 수 있다.

　두 번째는「회도돈형규」灰陶豚形鬹. 사진 7다. 신석기시대의 회색 토
기로, 돼지 모양을 하고 있는 이 물단지의 쓰임새를 가늠해볼 수
있게 해주는 것은 돼지 꼬리 부분에 달려 있는 주둥이의 생김새
다. 물이 가지런하게 쏟아져내리도록 주둥이의 끝부분을 나팔형

으로 만든 뒤 다시 뾰족한 물넘이길을 만들었다. 물넘이길을 매우 섬세하게 손질해둔 것으로 보아 이 그릇이 매우 엄숙하고 정결한 분위기에서 진행되는 제례의식에서 쓰였으리라 짐작하게 한다. 물단지 손잡이의 기울기와 주둥이의 각도를 면밀하게 살펴보면, 이 물단지는 물레를 이용하지 않고 전 과정을 손으로 빚어 만들었으며, 원활하게 쓰일 수 있도록 하기 위하여 여러 차례 시행착오를 거친 끝에 완성한 것으로 보인다. 돼지의 주둥이가 위로 들리고 뒷부분이 아래로 숙여지면서 안에 들어 있는 물이 쏟아지도록 고안한 것은 돼지가 새끼를 낳는 장면을 연상시키는데, 이는 아마도 풍요와 다산을 기원하는 제례의식에 쓰인 듯하다.

세 번째는 신석기시대 토기인 「백도규」白陶鬹, 사진 8다. 이 세 발 달린 흰색토기 물단지도 손빚음으로 제작되었고, 흰 빛깔이 나는 유약을 입혔다. 땅바닥에 닿인 세 발만으로도 이미 안정감이 확보되었지만, 동적인 힘을 느낄 수 있도록 가운데 부분에 테를 둘러 입체적인 안정감을 한 번 더 강조하고 있다. 그리고 손잡이 아랫부분이 이 테와 연결되도록 구성한 점도 눈여겨봐야 할 대목이다. 손잡이는 사진 7의 경우처럼 온전히 둥근 형태가 아니고 완만한 곡선 형태로 만들어 사용할 때 견고함을 느낄 수 있게 했다. 이 부분도 여러 차례 실험을 거쳐 완성한 것으로 보인다.

특히 눈여겨 살펴야 할 곳은 뾰족하고 길게 처리한 부리다. 물을 쏟아부을 때의 정확성과 정결함을 한꺼번에 해결하기 위해 고안된 부리 형태는 청동으로 만든 그릇을 그대로 모방한 것이다.

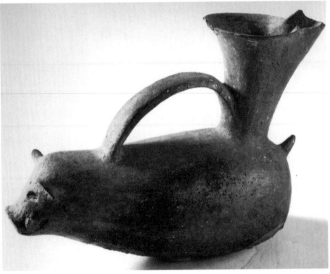

사진 6 「채도선형쌍이호」(彩陶船形双耳壺), 신석기시대,
높이 15.6cm 길이 24.8cm, 섬서성 보계시 북수령 출토.
사진 7 「회도돈형규」(灰陶豚形鬶), 신석기시대, 폭 18.7cm 길이 21.5cm.

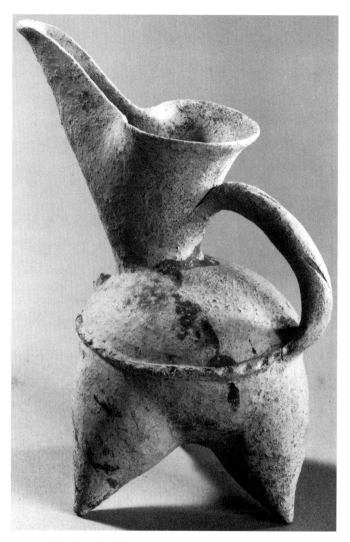

사진 8 「백도규」(白陶鬶), 신석기시대, 높이 14.8cm.
청동으로 만든 그릇을 모방했는데, 손잡이와 부리의 모양이
오늘날의 차호에 깊은 영향을 끼친 것으로 보인다.

사진 7과 사진 8의 손잡이와 부리 모양은 훗날 중국 차 문화가 성립한 시기부터 화려한 번영기에 이르기까지 줄곧 중요한 차 도구의 위치를 지켜온 주자와 차호에 깊은 영향을 끼쳤다.

이들 세 가지 물단지의 원형은 메소포타미아·이집트·인더스 문명의 직·간접적인 영향을 받아 형성되었다. 점토가 풍부한 곳에서는 점토를 빚어 햇볕에 말리거나 약한 불에 구워서 그릇을 만들었고, 점토가 부족한 곳에서는 일찍부터 청동그릇 제작 방법이 알려졌다.

인간은 물을 잘 이용하여 문명을 일구어왔다. 태양·비·바람 등 자연의 위대함에 순응하는 방법으로 제사의식을 고안했고, 그릇은 제사에 사용되는 제기로서 신성한 사명을 지니게 되었다. 이 그릇들은 중앙아시아로부터 중국에 전해졌고, 중국은 낯선 문화를 서서히 받아들이면서 중국만의 그릇을 만들어갔다. 이렇듯 돈황은 서아시아와 중국을 잇는 징검다리이자 문화 해방구로서 중국과 중앙아시아 양쪽 모두에게 매우 유익하고 즐거운 실험마당이었다.

돈황에 전파된 불교 그리고 알가의식

한나라 무제가 흉노족의 지배를 받던 돈황을 정복한 뒤로 돈황은 중국이 서역을 경영하기 위한 거점 도시로 자리매김하여, 왕조마다 매우 특별한 관심을 쏟았다.

무제가 흉노와 전쟁을 치룰 무렵까지도 중국은 아직 불교를 알지 못했는데, 전한 말엽 원수元壽 원년 즉 기원전 2년, 중앙아시아에 근거를 둔 투르크계와 이란계의 민족인 대월지大月氏의 외교관 이존伊存이 전한의 왕 애제哀帝의 신하에게 「부도경」浮屠經을 구전口傳했던 것으로부터 불교가 중국에 전래되기 시작하였다. 무엇보다 중요한 것은 돈황의 환경이었다. 중국인과 서역에서 온 여러 나라 이방인들이 함께 살면서 물건을 사고팔거나 서로 관심 있는 일을 의논하고 교류하면서 돈황만의 독특한 환경이 만들어졌다. 이 같은 돈황의 사정이 불교가 전파될 수 있는 좋은 조건으로 작용했다.

한나라가 망한 뒤 서진西晉이 들어서서, 돈황은 다시 서진의 지배를 받았다. 그러던 250년경 돈황에 한 사내아이가 태어났다. 그 아이에게는 축법호竺法護라는 이름이 붙여졌는데, 굳이 해석하자면 인도에서 전파된 불교를 수호한다는 뜻으로 풀이할 수 있다. 그 무렵 돈황과 중앙아시아에 생겨난 여러 나라에는 인도에서 불교 전파의 사명을 지니고 출발한 승려들이 많았다. 젊은 나이에 인도에서 출발했지만 멀고 험한 여정에 늙고 병들어 죽은 이도 많았고, 더러는 현지 여인과 혼인하여 주저앉기도 했다. 그중에는 아이가 태어나면 아이에게 아버지가 못 다한 불교 전파의 사명을 유언으로 남기는 이도 더러 있었다. 참으로 감동적인 것은 그 자식 중에 아버지의 유언을 실천하여 다시 승려가 되어 그 멀고 험한 포교의 여정에 생을 소진시키는 이가 적지 않았다는 점

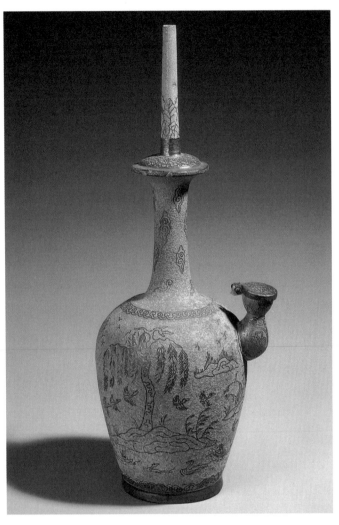

사진 9 「청동은입사포류수금문정병」, 고려시대, 높이 33.5cm, 국보 제92호,
국립중앙박물관 소장.

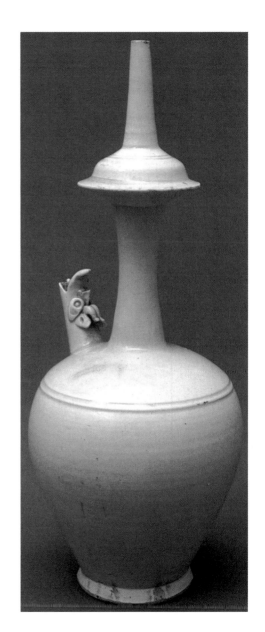

사진 10 「용수류정병」
(龍水流淨瓶), 북송 전기,
높이 32.2cm, 하북성
정현박물관 소장.

이다.

축법호의 출생도 이 같은 당시 상황을 잘 보여주는 경우라 하겠다. 축법호는 8세 때 출가했다. 불교 경전이 인도 문자로 되어 있었기 때문에 경전을 읽으려면 인도어를 공부해야만 했다. 어린 축법호는 학문에 대한 남다른 열정과 스승을 존경하는 예절이 있었다. 어른이 되자 그는 인도 여행길에 올랐다. 그의 아버지가 걸어왔던 길을 거슬러가는 여행이었다. 여행 목적은 불교 경전을 구하는 것이었다. 그는 여러 해 만에 인도의 불교 경전을 돈황으로 가져와 175권을 중국어로 번역했다. 월지月氏인의 후예였던 그는 월지보살 또는 돈황보살이라 불렸다. '돈황'이란 말이 세계에 널리 알려지게 된 것도 그의 명성 때문이다. 그는 316년, 78세로 죽었다.

그가 죽은 지 50년이 지난 366년경, 낙준樂僔이란 승려가 돈황으로 와서 50년 전에 살았던 축법호의 흔적을 찾았다. 낙준은 축법호의 전설적인 명성을 전해 듣고 그의 위대한 생애를 이어받고자 발원한 승려였다.

이 역사적 일은 돈황문물연구소 전시실에 소장되어 있는 「이회양중수막고굴불감비」李懷讓重修莫高窟不龕碑에 새겨져 있다. 이회양이란 자가 당나라 성력聖歷 원년인 698년에 석굴을 수리하고 나서 기념으로 세운 비석이다.

낙준이란 승려가 있었다. 숲속에 머물다가 이 땅에 이르러 삼

위三危, 명사明沙 두 산을 마주하니 갑자기 금빛이 나는 것을 보고 한 굴을 열었다.

낙준은 축법호의 흔적을 찾아 사막을 헤매던 중 모래로 된 산 언덕에서 홀연히 금빛이 나는 것을 보았던 것이다. 낙준은 그곳을 성지로 여기고 평생 동안 수행할 장소로 정했다. 그래서 그 자리에 토굴을 파기 시작했는데, 마침 지질이 석회암지대여서 굴은 쉽게 파졌다. 절벽에 처음으로 굴 하나를 파고 그 굴 안에 불상을 새기고는 예불을 올리며 수행을 시작했다. 이 굴을 막고굴莫高窟이라 부르는데, 오늘날 돈황석굴의 효시가 된 것이다.

낙준은 굴 안쪽 벽면에 불상을 새겨놓고 물을 떠다 올리고는 예불을 드렸다. 불상 앞에 물을 올리는 것은 불교 예법이다. 이 물이 바로 '알가'이며, 알가를 담아서 불단에 올리는 물병이 '정병'이다. 이 정병은 승려가 몸에 지니고 다녀야 하는 18물物의 하나였다.사진 9, 사진 10

전란의 시대를 구원한 불교

낙준이 돈황 절벽 위에 막고굴을 처음 열었을 때 돈황 지역은 5호 16국의 하나인 전량前涼의 지배 아래 있었다. 5호 16국 시대는 4세기 초부터 약 100년 동안 지속되었는데, 많은 민족이 어지럽게 뒤엉켜서 항쟁을 거듭한 시대였다. 어느 한 나라든 길게 존속

하지 못했고, 전국을 제패할 힘을 가진 나라도 없이 할거하고 있었다.

이 같은 전란의 시대는 불교를 전파하기에 좋은 토양이 되었다. 많은 영웅들이 말을 타고 싸우면서 비참한 살육을 일삼았고, 끊임없는 살육에 차츰 죄의식과 괴로움이 따르게 되었다. 이런 내적 고통으로 시달린 영웅들은 자신의 고통을 소멸시켜주고 피폐해가는 정신을 위로하여 교화시킬 힘의 필요를 절실히 느꼈다. 민중들도 지긋지긋한 전쟁으로부터 구제받을 수 있는 구원의 힘을 필요로 했다. 이때 불교가 전파된 것이다. 이 시기에 불도징佛圖澄이라는 천재적인 전도 승려가 나타났다. 그는 주술을 잘 사용하였으며 항상 사람들을 많이 거느리고 다니면서 온갖 신통력을 부리기도 했다.

북방민족들은 이런 불교를 옹호했다. 이 무렵의 불교는 본격적인 경전에 의한 설교나 참선수행이 아니라 전쟁에 지친 민중을 위로하고, 전쟁영웅들의 살육에 따른 고통을 치유하기 위해 이야기 중심의 교화를 핵심적인 방법으로 삼고 있었다. 석가모니의 생애를 기록한 불전佛傳과 석가모니 전생의 선행 이야기인 본생담本生譚이 주를 이루었고, 석굴 벽에도 이 같은 이야기가 그림으로 표현되었다.

석가모니의 전생 모습인 시비왕은 항상 선행을 쌓았다. 어느 날 제석천이 시비왕의 참 마음을 시험해보기로 했다. 제석천

은 굶주린 독수리로 변신하여 비둘기를 쫓아 시비왕 앞에 나타났다. 그 모습을 본 시비왕은 금방이라도 독수리의 먹잇감으로 희생될 것 같은 비둘기를 구해내야겠다는 측은한 마음이 생겼다. 그런데 비둘기를 구해주려는 순간 또 다른 생각이 들었다. 비둘기를 구해주면 먹잇감을 놓쳐버린 독수리가 굶어죽게 될지도 모른다는 것이었다. 시비왕은 적선하는 마음이 더욱 커져서 둘 다 살려주어야겠다고 마음먹었다.

시비왕은 독수리에게 비둘기를 살려줄 수 없겠느냐고 물었다. 독수리는 흔쾌히 좋다고 하며 대신 조건을 걸었다.

"독수리 네가 비둘기를 살려준다면 나는 뭐든지 네가 요구하는 것을 다 들어주겠다."

"좋소. 그렇다면 비둘기 무게만큼의 살점을 당신 몸에서 베어줄 수 있겠소?"

"그렇게 하세."

"비둘기 무게보다 모자라도 안 되고, 조금이라도 무게가 더 나가도 안 되오. 꼭 비둘기 무게만큼이어야 하오."

그리하여 시비왕은 저울의 한쪽 접시에 비둘기를 올려놓고, 다른 한쪽 접시 위에는 자신의 몸에서 베어낸 살점을 올려놓아 저울의 균형을 맞추려 했다. 그런데 저울은 좀체로 평형을 이루지 못했다. 독수리가 신통력을 부려서 비둘기 쪽을 누르고 있었기 때문이다. 시비왕은 몇 번이나 더 자신의 살점을 베어내 저울 위에 얹었으나 계속 몇 눈금이 모자랐다.

결국 시비왕은 자신의 온몸을 저울 위에 올려놓았다. 그제야 저울은 수평이 되었다. 시비왕은 자신의 몸을 던져 비둘기를 살려낼 수 있다는 데 큰 행복을 느꼈다. 그러자 독수리로 변신해 있던 제석천은 시비왕의 절절한 자비심에 감격하여 모든 일을 원래대로 돌려놓았다.

이 같은 시비왕 본생담 이야기는 사막과 황무지의 혹독한 자연환경 속에서 그칠 날 없는 전란의 시대를 살아야 했던 사람들에게 큰 감동을 주어 널리 퍼져나갔고, 이는 곧 불교가 뿌리내릴 수 있는 터전이 되어주었다.

시비왕 본생담 이야기는 서역에서도 민중의 환영을 받았다. 또한 먼 훗날 빌린 돈을 갚지 못한 채무자의 가슴 살점을 베어내려한 고리대금업자에게 살점을 베어내되 정확한 무게로 베어내야한다는 판결이 내린 셰익스피어[W. Shakespeare, 1564~1616]의 희곡 『베니스의 상인』의 원전이 되기도 했다.

중국 문화공동체의 탄생

진나라의 통일로 드러난 중국의 실체

기원전 221년 진나라 군대는 고대 봉건질서의 잔재를 모조리 소멸시키고 중국 전역을 진나라의 통치권 아래로 굴복시켰다. 그리하여 중국 거의 대부분이 진나라의 혹독한 통치 아래 통일되었는데, 이때 제국의 경계도 크게 확대되어 중국 남부와 베트남 북부가 처음으로 중국의 통치 아래로 들어갔다. 이때 광동廣東과 복건福建이 중국 영토로 병합되어 광동지역 사투리였던 '차茶'라는 말이 중국 고급문화를 상징하는 말로 채택되었고, 이는 중국이 차의 나라로 자리매김하는 결정적 계기가 되었다.

이 시기 진나라의 그릇 형태는 주나라 때보다 더욱 우아해졌고, 청동기 모양을 모방한 토기가 주로 제작되었다. 그릇 표면의 색깔은 광택이 도는 흑색이었는데, 이는 본으로 삼은 금속기의 질감을 모방하기 위해서였다. 토기는 중국미술의 근간을 이루는

필수적이고 보편적인 것으로, 그 시대 신분의 고하를 막론하고 모든 사람의 요망과 취미를 반영하면서 그 형태와 장식을 금속장인에게 물려주었고 또 더러는 금속장인들한테서 영향을 받기도 했다.

금속 그릇에 관한 한 상 왕조의 영향을 결코 빼놓을 수 없다. 상의 아름다운 백색토기는 중국 도자기 역사상 가장 독특한 것이었다.^{사진 11} 상 왕조 금속장인들의 제조기술이 높은 수준이었기 때문에, 금속기를 본으로 삼은 토기도 그토록 아름다울 수 있었던 것이다. 이때 상 왕조의 청동기 장인들은 과연 어디에서 왔으며, 그들의 출신이 어디였는지에 대한 의문은 아직도 그대로 남아 있다. 중국 역사가들은 그들을 중국인의 조상이라고만 말하고 있을 뿐이다.

진시황의 진나라는 이민족의 문화들이 여러 겹으로 뒤섞이는 과정에서 등장했다. 진시황은 옛날 주나라의 영광을 일깨워주는 모든 것을 백성의 정신으로부터 강제로 분리시켜 말살시키는 정책을 밀어붙였다. 봉건귀족의 특권을 박탈하고 봉건제도를 폐지했으며 수만 명의 백성들이 섬서성으로 강제 이주당했다. 고전을 불태우고, 시경詩經이나 서경書經을 읽거나 토론하다가 발각된 자는 누구를 막론하고 사형에 처했다. 수많은 학자들이 이 정책에 항의하다가 처형되었다.

제후국들을 강제로 통합하고, 흩어져 있던 부족들을 한데 모여 살게 함으로써 중국 역사상 처음으로 중국이라는 나라를 정치

사진 11 「백색토기」, 상나라, 워싱턴 프리어미술관 소장, 안양 출토.

적·문화적 실체로 말할 수 있게 되었다. 진나라의 통일정책은 한 왕조에 이어짐으로써 더욱 인간적인 형태로 고정되었다. 그리하여 오늘날 중국인들은 여전히 이 진한시대를 자랑스럽게 되돌아보며, 스스로를 한족漢族이라 부르고 있다.

다국적 문화의 도가니 한나라

과대망상증에 빠져 살던 시황제는 기원전 210년에 사망했다. 그의 아들 호해胡亥의 짧은 재위기간은 고통으로 끝났다. 기원전 207년에 일어난 그의 암살사건을 신호로 초楚나라의 장군이었던 항우와 산적 출신 유방이 이끄는 대반란이 일어났다. 기원전

206년 진의 수도가 함락되자 항우는 스스로를 초왕이라 일컬었고, 유방도 한왕이라 칭하고 나섰다. 두 경쟁자는 4년간 패권을 다투었는데, 기원전 202년 항우는 결국 패배하여 자살하고, 유방은 관례에 따라 고조高祖라는 칭호와 함께 한나라의 황제에 추대되었다. 그는 장안에 수도를 세우고, 그곳에서 중국 역사상 가장 오래 존속한 한 왕조의 문을 열었다.

한나라 초기 200년 동안은 황제와 백성의 마음이 공상적인 생각으로 가득 차 있었다. 제국의 통일과 함께 갖가지 종파와 미신이 수도 장안으로 모여들었다. 장안에는 중국 곳곳에서 모여든 무당·마술사·기도사들이 득실거렸다. 도가道家의 도사들은 신비의 영약 영지靈芝를 찾아서 심산유곡을 헤매다녔다. 그들은 영지를 채집해 잘 조제한 약을 먹으면 사람이 불사不死를 보장받을 수 있거나, 적어도 500년의 수명을 누릴 수 있다고 믿었다. 유가儒家의 예식禮式이 궁정에 도입됨과 더불어 유학자나 서적편찬자들은 고전의 부흥에 힘을 기울였고, 무제武帝는 개인적으로는 도가사상에 기울어 있으면서도 유가 학자들을 우선적으로 장려하였다.

한나라의 문화는 복잡했다. 중국적인 것과 외국적인 것, 유가적인 것과 도가적인 것, 궁정적인 것과 대중적인 것은 한나라 미술에 생기를 불어넣어주고, 주제와 양식에서 한없는 다양성을 길러주었다.사진 12, 13

한 왕실이 부활하자 그동안 매몰되었던 부흥정책이 시행되었다. 중국은 다시 중앙아시아로 손을 뻗쳤다. 1세기 말에는 멀리

사진 12 「수형이」(獸形匜). 춘추전국시대에 제작된 짐승 형태의 청동그릇.
높이가 20.3센티미터로 비교적 높다. 이 그릇의 용도가 손 씻는 그릇인가,
제관의 입을 헹구는 양칫물을 담는 그릇인가, 아니면
술이나 차를 담아서 제단 위의 잔에 붓는 그릇인가 하는 논쟁이 있다.
앞선 시대인 상나라 때의 세 발 달린 그릇과 달리 발이 네 개 달린 점이 특이하다.
그러나 가장 중요한 것은 손잡이와 부리의 모양으로,
차호와의 관련성을 생각해볼 수 있다. 한나라 청동기에 깊은 영향을 주었다.

사진 13 「용병계두호」(龍柄鷄頭壺), 동진시대, 높이 22.2cm 입지름 9cm.
한나라 문화를 계승한 동진시대의 주자. 이 그릇은 다국적 문화의 도가니였다.
한나라 문화의 주제와 양식의 다양화를 보여준다.

아프가니스탄과 인도 서북부에 걸쳐 대월지가 세운 쿠샨왕조로부터 한동안 조공을 받았다. 쿠샨왕조는 중앙아시아에 인도의 문화와 종교를 전파한 주인공이다. 그리하여 이 지역은 인도, 페르시아 및 지방화된 로마의 예술과 문화가 혼합되어 있는 매우 특별한 다국적 문화의 도가니가 되었다.

그런 다음 이곳의 문화와 종교는 동쪽을 향해, 타림분지의 남과 북에 점점이 흩어져 있는 오아시스를 따라 중국으로 퍼져나가기 시작했다.

수나라와 당나라의 중화

육조시대로부터 이어진 세계주의

갈색 유약 아래 페르시아 사산왕조 풍의 인물이나 식물 등이 부조되어 있는 도자기 병들^{사진 14, 15}은 당나라 전반에 걸친 전형적인 형식으로, 중국과 서아시아의 특징이 대등하게 혼합되어 있다. 이 같은 세계주의는 이미 6세기 육조시대^{六朝時代}에 이룩된 미술세계의 연장선상에 놓여 있다. 육조시대는 예술의 새로운 형식·이념·가치관이 처음으로 시도되고 면밀하게 논의된 시대였으며, 이 같은 분위기는 불안한 시대의 숨길 수 없는 특징이기도 하다. 많은 시도와 논의에도 불구하고 불안한 시대의 힘으로는 그 다양한 이념들을 충족시킬 만한 표현이 불가능했다. 이를 성취시키기 위해서는 안정되고 번영하는 새로운 시대가 나타나야 했다.

이 같은 분위기 속에 태어난 것이 수^隋나라였다. 지난 400년 동

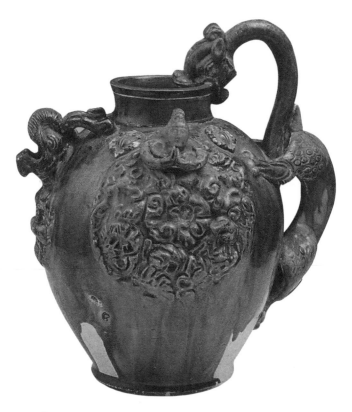

사진 14 「채색유도첩화용수집호」(彩色釉陶貼花龍首執壺), 당나라, 높이 26.9cm.

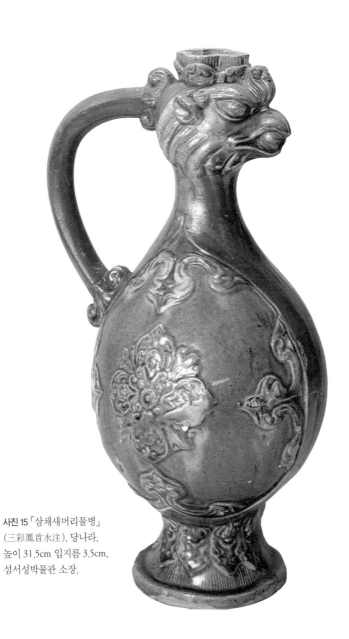

사진 15「삼채새머리물병」
(三彩鳳首水注), 당나라,
높이 31.5cm 입지름 3.5cm,
섬서성박물관 소장.

안 분열되어 있던 중국을 다시 통일한 수나라의 창건자 문제^{文帝}는 군대의 위력을 다시 중앙아시아 쪽으로 확장시켜나갔다.

"왕조의 수명은 매우 짧았지만 만대에 번영을 가져왔다"는 평가를 들은 수나라는 동진시대의 모습을 근간으로 삼아 주자의 형식에 나름의 변화를 시도하였다. 주자의 몸통을 자신의 몸으로 삼고, 입지름이 무려 11센티미터나 되는 아구리를 깨물고 있는 길다란 용^龍을 손잡이로 삼은 형태다.^{사진 16} 몸통 상단과 목이 이어지는 부분에 귀 두 개를 만들어 붙였는데, 반대편에도 똑같이 붙여서 고리를 걸어 들고 다니거나 불 위에 얹어 물을 끓일 때 사용했을 것으로 보고 있다.

용의 길다란 목과 신비감을 자아내는 머리 부분을 손잡이로 응용하여 만든 「백자용수쌍신호」^{白磁龍首双身壺, 사진 17}는 수나라의 역사성을 상징적으로 표현한 것으로, 그 시대를 대표하는 작품이다. 수나라를 세운 문제의 아들 양제^{煬帝}는 수도인 장안^{長安}과 동쪽에 건설한 제2의 수도 낙양^{洛陽}을 잇는 대운하를 건설하는 대규모 국가역사에 제국의 경제력을 쏟아 부었다. 이 국가공사는 수나라가 지난 4세기 동안 남북이 갈라져 각각 다르게 발전하던 중국을 하나로 통일한 왕조임을 상징한다. 이 같은 역사를 하나의 물병에 상징적으로 표현하려 한 것이다.

사진 16 「쌍복이용두병계두호」
(雙復耳龍頭柄鷄頭壺),
수나라, 높이 48cm
입지름 11cm, 남경미술관 소장.

사진 17 「백자용수쌍신호」(白瓷龍首双身壺), 수나라, 높이 18.6cm
입지름 4.5cm 밑지름 4.5cm. 수나라 왕조의 수명은 짧았지만 만대에
번영을 가져왔다. 수도 장안과 제2수도 낙양을 잇는 대운하 건설로
남북으로 갈라졌던 수나라가 하나로 된 것을 상징하고 있다.

평화와 번영을 비추는 당의 도자기

비교적 단명에 그친 수나라의 문화와 예술은 뒤를 이은 당ᵗᵃⁿᵍ나라에 그대로 계승되어 발전했기 때문에, 수와 당을 엄격하게 구분지어 살피는 것은 큰 의미가 없을 수도 있다.

당나라 태종은 25세의 젊은 나이로 왕위에 올라 그후 1세기 이상 이어진 평화와 번영의 시대를 위한 초석을 마련했다. 그의 재위기간은 통일이 확고하여 실질적인 성과와 무한한 보장이 선물로 주어진 시대였다. 중국인들이 모처럼 안주했던 태평성대의 시대이기도 하다.

626년 왕위에 오른 태종은 649년 죽기까지 고차, 호탄Khotan 등 중앙아시아에 번영하는 왕국에 중국의 지배권을 확립하는 위세를 떨쳤다. 고구려를 정벌하고, 티베트와는 왕실끼리 혼인하는 정책으로 화목을 누렸고, 일본이나 동남아시아 여러 왕국과도 유대를 맺었다. 그리하여 수도 장안의 길거리에는 인도나 동남아시아에서 온 승려, 중앙아시아와 아라비아에서 온 상인들, 터키인·몽고인·일본인·고구려인 등이 붐볐다. 그들이 지닌 다양한 신앙은 보기 드문 종교적 관용과 호기심에 녹아들어가 각종 도자기에 그대로 표현되었다.

그런 시대적 풍경을 매우 적절하게 투영하고 있는 도자기를 꼽는다면 새의 머리와 용 모양 손잡이를 가진, 「봉수용이수병」鳳首龍耳水瓶, 사진 18을 들 수 있다. 부조로 각종 문양을 덧붙인 위에 여러 가

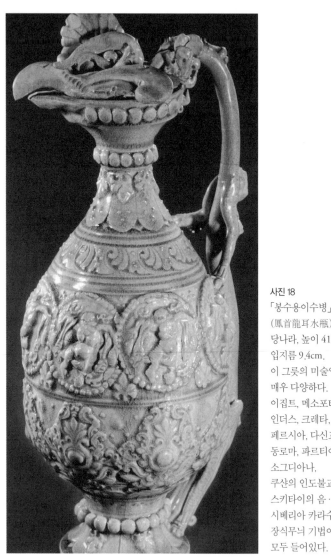

사진 18
「봉수용이수병」
(鳳首龍耳水甁),
당나라, 높이 41cm
입지름 9.4cm.
이 그릇의 미술양식은
매우 다양하다.
이집트, 메소포타미아,
인더스, 크레타, 그리스,
페르시아, 다신교의
동로마, 파르티아,
소그디아나,
쿠샨의 인도불교,
스키타이의 음·양각 기법
시베리아 카라수크의
장식무늬 기법이
모두 들어있다.

지 색깔이 나는 유약을 입혀 만든 매우 화려한 주자다.

이 물병의 기원은 그리스에서 유래한 귀가 쌍으로 달린 청동물병이다. 그리스 미술의 정적인 대칭미는 사라지고 말았지만 경쾌하게 약동하는 용 모양 손잡이, 가볍게 떠오르는 듯한 몸통 둘레의 각종 문양들, 그 표면에 뿌리거나 튀겨서 만들어진 유약의 다양한 색채 등은 중국 도예가들의 탁월한 재능과도 깊은 연관이 있는 것으로 평가되고 있다.

당나라 시대의 도자기 문화는 활달한 운동감이 넘치는 아름다움과 다채색 유약의 발달, 자기의 완성 등이 특히 주목할 만하다. 특히 이국적인 형태와 소재가 많이 이용되었는데, 청동물병을 모방하여 꽃모양을 붙여 장식한 위에 초록과 갈색 유약을 얼룩지게 입히는 기술이 널리 퍼졌다.[사진 19]

고대 페르시아의 것을 모방하여, 페르시아의 사산왕조에서 사용했던 푸른 유약을 바른 둥근 여행용 물병도 만들어졌다. 비교적 긴 이름인 「장사밀청유록채갈집물병」長沙密青釉綠彩褐執注子, 사진 20은 또 다른 당 시대 도자기의 세계를 보여준다. 장사長沙는 이 그릇이 만들어진 호남성에 있는 지명이다. 이곳에서는 주로 월주越州 양식 청자를 만들었는데, 중국 최초로 회문繪紋에 대한 실험이 있었던 곳으로도 유명하다. 밀청유密青釉란 청색 유약을 겹쳐 입히는 것을 뜻하며, 두 가지 색 유약을 혼합하여 쓰면 달빛 같은 바탕 위로 다른 색채가 드러난다. 몸흙으로 사용한 태토는 황색이었을 것으로 보고 있기도 하다.

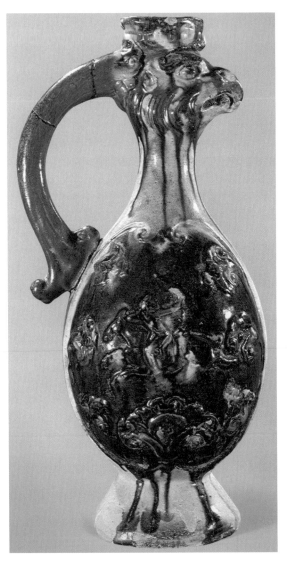

사진 19 「삼채봉수주자」
(三彩鳳首注子),
당나라, 높이 32.2cm,
하남성박물관 소장.

사진 20 「장사밀청유록채
갈집물병」(長沙密靑釉綠
彩搨執注子), 당나라,
높이 9.6cm 입지름 4.5cm.
여행용 물병으로 고대
페르시아 사산왕조에서
사용하던 푸른 유약이
사용된 여행용 물병.

그릇에 녹아든 불교의 상징

태종 자신은 노장사상에 젖어 있었으나 나라를 위해서는 유교
를 장려하여 관료제도를 강화했다. 태종은 불교 신자들도 좋아
했는데, 그중에서도 위대한 여행가이며 불교 이론가였던 현장玄
奘을 존경했다. 현장은 황제인 태종의 명령도 거역하고 629년 중
국을 출발하여 길고 힘든 여정 끝에 인도에 도착하였고, 인도에

서는 불교 학자이자 사상가로서 명성을 얻었다. 그는 645년 대승 불교를 중심으로 한 이상주의적 유식론唯識論 경전을 구해 장안으로 돌아왔는데, 이때 황제는 친히 나가 그를 환영했다. 그의 장안 입성은 이 위대한 순례승려가 대중적인 성공을 거두었음을 뜻했고, 황제는 이런 현장을 칭송함으로써 정치적 성공을 거둘 수 있었다.

그러나 불교가 당나라의 유일한 외래종교는 아니었다. 장안에는 마니교·조로아스터교·이슬람교 사원도 있었다. 단지 불교가 비교적 우세한 편이었을 뿐이다. 물론 불교는 다른 외래종교에 비해 전래된 지 상당히 오래되었고, 그동안 중국 민간의 생활습속과도 친밀해진 경우가 많아서 특히 연꽃 등의 불교 이미지는 큰 갈등 없이 널리 받아들여졌다.

사진 21과 같은 물병은 동진시대와 수나라 때부터 이미 널리 쓰여졌다. 그리스의 청동물병을 응용한 중국의 도자기 물병은 중국 도예공의 경이로운 손길을 통해 전혀 새로운 생명력을 얻어 다시 태어났다. 그들의 손길이 닿기만 하면 점토는 살아 움직이는 생명체로 변모한다. 이 물병은 지난 시대의 그것에 비해 높이가 더욱 높아졌고, 밋밋하고 지루한 지난 시대의 것과는 달리 길다란 목에 선명한 테를 세 층으로 둘러놓았다. 이 테는 삼층탑을 연상시킨다. 맨 아랫부분이 좀더 넓어서 안정감을 주며, 위로 올라갈수록 조금씩 좁아지는 테 사이 간격은 지붕돌의 간격이 좁아지는 것과 절묘한 비례를 이루면서 불교에서 말하는 '부처의 몸

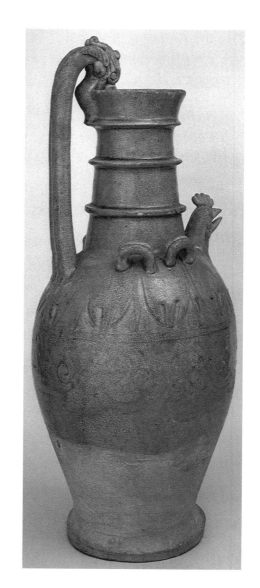

사진 21
「각화연변문용병계두호」
(刻花蓮弁文龍柄鷄頭壺),
당나라, 높이 51cm.

이 영원히 머무르는 곳'으로서의 탑을 떠올리게 한다. 탑의 상륜부에 해당하는 이 물병의 입은 승모(僧帽)형상인데, 용이 입으로 승모를 깨물고 있는 듯하다.

용머리 부분은 용의 생김새를 매우 정교하게 다듬어서 더욱 생동감을 더했다. 용의 몸은 역동적이고 사실적으로 만들어져 유약의 균열 상태가 마치 살아 있는 용의 비늘을 보는 듯하다. 몸통과 목의 접합부분에 나란히 두 개를 붙여놓은 고리도 깨끗이 마무리 지음으로써 불교의식 때 사용하기 위해 지녀야 할 고결함을 더해 주었다.

그리고 무엇보다 앞 시대 물병들과 확연하게 다른 것은 몸통에 새겨진 연꽃을 주제로 한 문양들이다. 회색 유약을 입힌 물병의 아랫부분은 연못의 물을 상징하며, 중배 위로는 다시 다른 유약을 입히고 연꽃·연잎·꽃봉오리를 음각의 선으로 자유분방하게 처리하여 물 위에 흐드러지게 피어 있는 연꽃 무리를 떠올리게 한다.

불교미술이 활기에 찬 시대, 신앙의 자유로움이 행복하게 표현된 이 물병은 불상을 모신 곳에서 물을 공양할 때 사용한 법물(法物)이었을 것으로 여겨진다. 따라서 이 물병은 원래 사찰의 의식용이었던 정병을 당 시대 특유의 창조적 열정과 자신감으로 과감하게 변형시킨 것이 아닐까 싶다. 만일 이런 가정이 사실이라면, 이 물병은 그 원형이었던 그리스의 청동물병이 인도의 정병으로 발전하였다가 동진시대와 수나라, 또 다시 당나라 시대에 이르는

세월 동안 다시 한 번 변형되어 당나라 형식으로 발전한 셈이다. 인류가 만든 그릇 중에서 이 물병만큼 긴 시간을 두고 주제와 형식의 중첩적인 변모와 응용이 시도되었던 것은 많지 않으리라.

당 문화의 국제적 면모

「새머리모양차호」鳥頭執壺, 사진 22는 당 시대에 제작된 많은 주자와 차호 중에서도 희귀한 것으로, 그만큼 중요한 미술품이다. 새가 지닌 종교적 이미지를 담아낸 차호는 이미 살펴본 바 있는데사진 1, 새의 머리 모양을 강조하여 만든 이 차호도 외래종교와 관련이 있어 보인다.

높이가 6.4센티미터에 지나지 않아 예사로 몇 배씩이나 큰 다른 주자와 비교할 때 그 용도가 일단 궁금해진다. 그러나 무엇보다 눈길을 끄는 부분은 부리가 몸통에 비해 매우 크고 익살스럽다는 점이다. 이 부리의 생김새는 얼핏 건강한 사내아이의 성기를 떠올리게 한다. 몸통을 떠받치고 있는 굽의 형태도 이채롭다. 투박하면서도 당당한 힘이 느껴지는 기단 위에 몸통을 들어 얹어둔 듯하다. 손잡이도 자연스럽고 남성적이다.

자세히 살펴보면 새 머리 부분은 차호의 부분적 기능으로 따져볼 때 뚜껑 역할을 해야 하는데, 사실은 생김새만 뚜껑처럼 되어 있을 뿐, 몸 전체와 한 덩어리로 붙어 있다. 이 차호는 주인과 함께 무덤 속에 묻혀 있다가 오랜 세월이 지난 뒤에 발굴된 것으로,

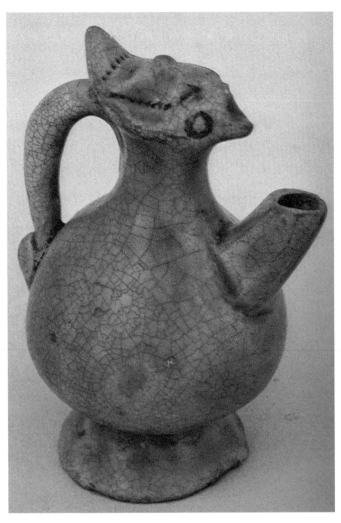

사진 22 「새머리모양차호」(鳥頭執壺), 당나라,
높이 6.4cm 밑지름 2.9cm, 영파시문물관리위원회 소장.

종교성이 강하게 내재된 작품으로 보인다.

「월주요청자주자」越州窯青磁注子. 사진 23라 부르는 빼어난 솜씨로 만들어진 이 자그마한 청자 주자는 1936년 저장성 북부 소흥에 있는 당나라 시대 무덤에서 발굴해낸 것이다. 묘 안에 들어 있던 묘지墓誌에 따르면, 당 원화元和 5년인 810년, 당의 호부시랑戶部侍郎 왕숙문王叔文의 아내의 무덤이다. 이 주자는 당시로는 희귀했던 유명한 월주요에서 만든 것으로 다른 여러 차 도구와 함께 발굴되었다.

이 주자의 몸통에는 당나라의 무르익은 문화를 감상할 수 있는 아름다운 자태가 도도하리만큼 완벽하게 표현되어 있다. 전체 크기에 비해 넓은 바닥은 그 시대의 넉넉함과 평화로움을 말해준다. 서두르지 않으면서도 긴장감을 잃지 않았고, 너그러우면서도 위엄이 서린 선에는 당 시대의 풍요와 활달함이 그대로 비친다.

더욱 이채를 띠는 것은 육각형으로 된 짧고 담백한 부리다. 부리를 박은 위치 또한 몸통과 목이 만나는 곡선상의 한 점을 선택함으로써 감각적인 솜씨가 느껴진다. 단순함과 담백함의 조화로 이뤄진, 결점이 거의 없는 완벽한 작품이다. 유약의 상태는 안정적이며, 연한 황색을 띤 바탕 위에 불규칙하게 터진 잔금의 다양한 결정이 아름답다. 이런 점들로 인해 이 주자는 월주요 청자의 전형으로 꼽히는 빼어난 작품으로 평가되고 있다.

이렇듯 국제도시로 발전한 장안은 8세기 말에 이르러 최고의 번영을 누렸다. 사마광司馬光의 『자치통감』自治痛鑑에 의하면 8세기

사진 23 「월주요청자주자」(越州窯靑磁注子), 당나라, 높이 13.4cm 입지름 5.9cm.
당나라 무덤의 부장품. 크기에 비해 넓은 바닥은 시대의 안정과 평온을 뜻함.
육각형의 담백한 부리는 단순하지만 조화로움을 보인다.

말 장안의 인구가 백만 명을 넘었고, 그 가운데는 4,000여 명의 이란인이 있었다고 한다. 이 무렵에 중국인들이 차의 성인聖人이라 칭송하는 육우陸羽의 『다경茶經』이 완성되었고, 차 문화가 화려하게 펼쳐졌다. 당시 장안을 여행한 외국인들은 당나라의 도자기와 차 문화에 대해 경의와 칭송을 아끼지 않았다. 『양경신기兩京新記』는 장안에 불교 사찰이 모두 91개였고, 비구 사찰이 64개, 비구니 사찰이 27개였다는 기록을 전하고 있다. 또한 네스토리우스파 기독교 교회가 두 곳, 조로아스터교 사원 네 곳이 있어서 장안은 그야말로 화려하고 장엄한 국제도시로서의 면모를 두루 갖추고 있었다.

한편 당나라의 지배 아래로 들어간 돈황은 불교문화가 집약된 도시로 변모하여 번영을 누렸다. 869년 당나라 의종 10년에 작성된 『승니적장僧尼籍帳』에는 1,000여 명의 승려 이름이 기록되어 있다. 그 당시 돈황의 전체 인구가 약 2만 명가량이었는데, 이곳 주민 스무 명 중 한 명이 승려였던 셈이다. 돈황에서는 이미 축법호·낙준·불도징 같은 승려들이 생애를 바치면서 저 유명한 돈황석굴의 기초를 닦거나 중국인에게 불교를 전파하는 위대한 업적을 남기고 있었다.

특히 4세기 말 후량後梁의 시조 여광呂光이 고차에 기거하던 고승 구마라즙鳩摩羅什을 맞아들여 20년 가까이 돈황에 머물게 하면서 경전 번역을 도왔다. 그때 구마라즙이 번역한 주요 경전들은 중국에 불교가 군건한 뿌리를 내리는 데 더없이 중요한 토대가 되

고, 불교가 황하를 건너 장안과 중국의 남쪽지방에 전파되는 길을 열었다.

번영과 몰락을 거쳐가다

당나라가 누린 100년에 걸친 국내의 번영과 평화, 그리고 나라 밖으로 떨쳤던 놀라운 위세는 태종의 업적만이 아니라, 그를 계승한 두 명의 걸출한 인물의 힘도 컸다. 태종의 후궁으로 궁에 들어와 고종高宗. 649~683의 비가 된 측천무후는 고종 재위 중에 이미 왕좌의 배후에서 비밀대행자로서 세력을 잡았다. 짐승같이 잔혹한 행위를 예사로 행하면서도 경건한 불교 옹호자였던 이 여걸은 그후 683년부터 705년까지 철퇴를 휘두르면서 중국을 통치했다.

측천무후가 퇴위하고부터 7년 후에 제위를 물려받은 현종玄宗. 713~756은 중국 역사상 가장 빛나는 시대의 궁정에 군림했다. 이 무렵 도예공들은 한나라 때부터 사용되어오던 단순한 녹색 및 갈색 유약만을 사용하지 않고 더욱 새롭고, 다소 엉뚱한 색채를 추구하기 시작했다.

「녹유횡병수주」綠釉橫炳水注. 사진 24는 중국에서 가장 오랫동안, 그리고 가장 널리 사용해온 녹색 유약을 입힌 주자로서, 차 도구 역사상 가장 많은 논쟁을 불러일으키고 그에 대한 증거로서의 가치까지 지니고 있는 귀한 물병이다. 특히 이 주자는 손잡이가 옆으

로 뻗은 막대기형인데, 이런 유형은 중국 차 도구 역사에서 흔치 않으며, 이 물병이 제작된 이후에도 이런 유형의 그릇이 만들어진 예는 거의 없다. 이 손잡이 형식은 옆손잡이 다관의 가장 오래된 원형으로 볼 수 있는데, 19세기에 일본에서 메이지유신의 이념으로도 받아들여졌던 일본식 다관 규스와 당나라 때의 이 주자 손잡이의 관계는 동아시아 차 문화사에서 매우 중요한 문제가 될 것이다. 이 관계를 눈여겨보거나 지적한 문헌은 아직 발견되지 않았다.

「석문황녹유주자」席文黃綠釉注子. 사진 25 또한 녹유를 사용하고 있는데, 먼저 몸에 바닥에 까는 자리 문양을 찍어서 말린 다음 황색 녹유를 입히고, 그 위에 다시 청색 유약을 거칠게 입혀 만들었다. 손잡이의 형태와 위치, 그리고 부리의 생김새와 위치로 볼 때, 아름다움보다는 사용하기에 편리하도록 기능성을 더 중요하게 여긴 것으로 보인다. 이는 그만큼 차 도구에 관한 경험과 이론이 쌓였음을 뜻하기도 한다.

「과형집호」瓜形執壺. 사진 26는 앞의 주자 형식을 빌려서 만든, 차를 붓는 데 사용한 차호다. 참외모양 차호이지만 골을 파기보다는 세로로 흘러내린 유약의 모양으로 굴곡 형상을 만든 수작이다. 과일 모양을 본뜬 그릇은 뒷날 명나라 때 집중적으로 나타나는데 일찍이 페르시아 사산왕조에서 전래된 부조에서 포도 따는 소년들, 무용수, 악사, 기마도 등이 많이 응용된 것으로 보아 외래적 형태와 소재들의 영향도 있었던 것으로 보인다. 「닭과 개머리 모

사진 24 「녹유횡병수주」(綠釉橫柄水注), 당나라, 높이 17cm 입지름 7cm,
호남성 장사시문물공작대 소장.

사진 25 「석문황녹유주자」(蓆文黃綠釉注子), 당나라, 높이 23.9cm 입지름 9.8cm, 중국역사박물관 소장.

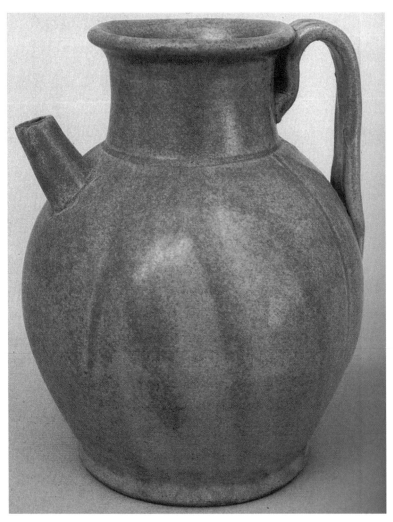

사진 26 「과형집호」(瓜形執壺), 당나라, 높이 10.8cm 입지름 5cm, 영파시문물관리위원회 소장.

양 차호」^{鷄犬頭疰}, 사진 27도 그와 같은 맥락에서 이해할 수 있을 것이다.

현종도 유교적 질서를 소중하게 여기고 유교를 장려했다. 그러나 많은 업적에도 불구하고 양귀비^{楊貴妃}와의 사랑은 현종에게 돌이킬 수 없는 불행을 가져왔다. 중국인의 피를 이어받지 않은 장군 안녹산은 양귀비의 눈에 들어 현종의 신임을 얻고, 돌연 반란을 일으켜 현종의 왕권을 위험에 빠뜨렸다. 황제와 신하들은 장안을 허겁지겁 도망쳐 나와야 했다. 나이 일흔을 넘긴 현종은 그를 수호하던 병사들의 요구에 못 이겨 부득이 양귀비를 넘겨주었고 병사들은 그 자리에서 그녀를 목 졸라 죽여버렸다. 그때부터 당의 영광은 사라져갔다.

중앙아시아를 장악하고 있던 당나라 군대는 751년 서쪽에서 진격해오는 이슬람 국가의 군대에게 패퇴당했고, 그때까지 중국의 지배 아래 있었던 투르키스탄은 영원히 이슬람 국가의 영향권 안으로 들어가고 말았다. 중앙아시아를 정복한 아랍은 7세기에 중국과 서역을 이어주는 육로를 제공하며 번창한 왕국들을 차례로 파괴하기 시작했는데, 이러한 파괴행위는 결국 난폭한 몽고군대가 등장함으로써 결정적인 최후를 맞게 된다.

반면 서역과의 교류는 남쪽의 항구를 경유하는 바닷길에 의해서 새롭게 열렸다. 광동지방·복건지방에는 평화로운 번영 속에서 중국인과 이방인들이 함께 뒤섞여 살았는데, 힌두교도·마니교도·아랍인·유태인·인도인 등이 공존하면서 세계동포주의를

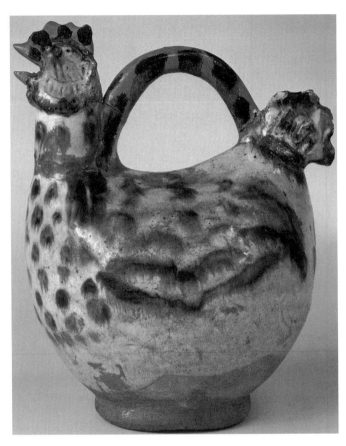

사진 27 「닭과 개머리 모양 차호」(鷄犬頭壺), 당나라.

실현했다. 이 같은 다국적 문화의 공존은 당나라 문화의 특징인
중화의 실질적인 핵심이 되었다. 당나라가 무너지고 그 뒤를 잇
는 새로운 왕조들이 등장한 후에도, 당나라가 이룩한 중화사상은

계속 이어지면서 그 깊이와 넓이를 더해갔다.

　당 시대 도자기의 대부분은 소장가들에게 즐거움을 안겨주거나 가정에서 사용하기 위해 만들어진 것이 아니었다. 단지 값싼 부장품으로 만들어졌기 때문에 소박한 매력과 생명력을 지니고 있었다는 학자들의 견해는 여러 가지 시사점을 준다. 다만 주자는 지배계급의 문화생활을 반영하는 차 도구였다는 점에서 중요한 위치에 놓여 있다.

북방세력과 송의 공존시대

유목민족의 정체성을 지킨 요나라

당 왕조는 안녹산의 난으로 인한 치명적 타격에서 끝내 벗어나지 못한 채 점차 물질과 정신의 양면에 걸쳐 대제국으로서의 위세를 상실해갔다. 중앙아시아는 위구르족에게 빼앗겼고, 티베트족의 침공도 받았으며, 지방 군웅의 반란이 일어나 국가 질서가 붕괴되어갔다. 907년 마침내 중국은 정치적 혼란 상태에 빠져들었는데, 이 시기를 뒷날 오대五代라 불렀다. 이 같은 정치적 혼란은 중국 북쪽 대평원을 또다시 북방 유목민족에게 빼앗기고 마는 치명적인 실수로 귀결되었다.

10년 후 북방 유목민은 광대한 북중국 평원에 요遼라는 왕국을 세웠다. 이 땅이 중국인의 지배 아래로 다시 돌아오는 데는 약 400년이라는 긴 세월이 필요했다. 요 왕조는 거란족이 세운 정복왕조다. 첫 황제 야율아보기는 서쪽과 동쪽을 공격하여 영토를

확장시켰는데, 925년 발해를 공격하여 멸망시킴으로써 만주지역에까지 진출했다. 그의 후계자들은 중국 공략에 주력했으나, 높은 문화 수준을 지닌 중국을 통치하는 데 어려움을 느끼고 철수했다.

성종 대에 이르러서는 송나라를 공격하여 유리한 조건으로 화의를 맺고, 송으로부터 받는 세폐歲幣로 국가재정을 채우며 송나라와의 무역을 통하여 경제적·문화적인 발전을 이룩했다. 거란족 지배자들은 중국인 고문을 두고 중국식 행정기술을 본받으면서도 자신들의 부족적 주체성이 흐려질 것을 두려워한 나머지 그들 부족 고유의 의식·음식·복식 등을 유지하려고 애썼다.

요나라에서도 주자 또는 호壺가 주로 지배계층에서 쓰였는데, 대부분 당나라와 그 이전 시대부터 널리 유행했던 유약을 그대로 썼지만, 형태는 이전 시대와 달리 요나라 특유의 생활과 밀접한, 실용적인 것이었다.

먼저 살펴볼 것은 당나라 때 크게 유행했던 삼채색三彩色 유약을 입힌 물병으로,「마갈어호」摩羯魚壺, 사진 28를 들 수 있다. '마갈어'라는 물고기 모양을 응용한 것으로 당의 삼채색 유약이 그대로 사용되고 있다.

「황록채용병반구호」黃綠彩龍柄盤口壺, 사진 29도 조형의 원류는 용 모양의 손잡이가 달린 당나라, 수나라 및 동진시대의 물병이다. 이것은 남북조 때 일시적으로 성행했으며 주로 당나라 때 크게 유행했는데, 요나라는 주로 무덤 속에 껴묻이하기 위한 부장품으로

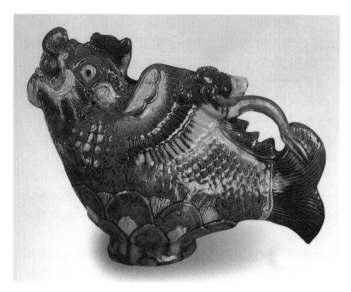

사진 28 「마갈어호」(摩羯魚壺), 요나라.

만들었다. 이렇듯 당나라 그릇에서 주제와 형태를 거의 그대로 모방해오고 유약까지도 동일하게 사용한 것은 워낙 발달한 당나라 도자 문화를 극복하기 어려웠기 때문으로 보인다.

그러나 요나라가 자신들의 주체성을 지키기 위한 노력을 포기한 것은 아니었다. 그런 모습을 선명하게 확인시켜주는 것이 「삼채마등호」三彩馬鐙壺, 사진 30다. 우선 청·홍·황 또는 녹색으로 이루어진 세 가지 색 유약은 당나라에서 널리 사용되던 것을 그대로 썼지만, 주제와 형태는 철저하게 요나라 특유의 것이다. 이 「삼채마등호」는 유목민들이 말을 타고 이동하면서 말 위에 앉아 물을 마

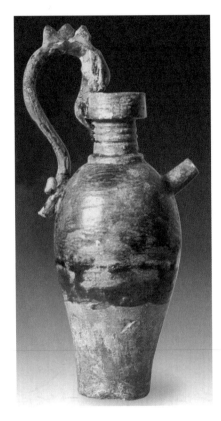

사진 29 「황록채용병반구호」
(黃綠彩龍柄盤口壺), 요나라,
높이 25.6cm 입지름 5cm.

실 때 사용하는 가죽으로 만든 물주머니를 도자기로 표현한 것이
다. 두 개의 끈을 꿰는 구멍과 물을 마시는 아구리는 흡사 가죽주
머니처럼 보일 정도다.

「황유마등호」^{黃釉馬鐙壺, 사진 31}, 「갈유마등호」^{褐釉馬鐙壺, 사진 32}도 역시
마찬가지다. 황색과 갈색의 유약은 가죽의 종류와 질감을 그대로

사진 30「삼채마등호」(三彩馬鐙壺). 요나라, 높이 20.4cm,
중국역사박물관 소장.

사진 31 「황유마등호」(黃釉馬鐙壺), 요나라, 높이 25.5cm, 중국역사박물관 소장.

사진 32 「갈유마등호」(褐釉馬鐙壺), 요나라, 높이 24.4cm, 중국역사박물관 소장.

사진 33 「녹유마등호」(綠
釉馬鐙壺), 요나라, 높이
30.5cm, 중국역사박물
관 소장.

나타내고 있으며, 가죽을 무두질하여 섬세하게 문양을 새겨넣은 것까지 그대로 표현하였다. 이런 도자기를 통해 요나라가 그들만의 주체성을 수호하는 데 정성을 기울였음을 알 수 있다.

앞의 작품들과 동일한 목적으로 제작된 「녹유마등호」綠釉馬鐙壺, 사진33는 유약이 어떻게 입혀지는지를 알 수 있도록 만들어졌다. 먼저 흰색 유약을 발라 말린 뒤 그 위에 푸른색이 나는 유약을 입혀서 불에 구운 것이다.

가죽 물주머니는 말이나 낙타를 타고 이동할 때 깨지는 것을 방지하기 위해 발달한 것인데, 이를 다시 도자기로 표현한 것은 실용성 때문이라기보다는 중국 도자 문화를 응용한 요나라 유목 문화의 새로운 해석이었다고 볼 수 있겠다. 손잡이에 손가락을 끼워 들어 마실 수 있도록 했는데, 밋밋하게 처리하지 않고 투박하게 손자국으로 표현한 것은 그들 나름의 감각적 기법이었던 것으로 보인다.

공존의 지혜 속에서 꽃핀 문화

송은 적대세력에 둘러싸여 내향적 성격을 띠고 발전한 왕조로, 당나라의 예제禮制 중 하나였던, 신하에게 차를 선사하는 관습을 그대로 이어받았다. 송은 황제가 권력을 독점했다는 점에서 귀족들이 지배했던 당나라와 달랐다. 황제의 권력 독점은 곧 국가재정의 근본인 차의 독점을 뜻했다.

송의 북방에는 거란과 여진이 있었고, 서북쪽에는 티베트와 몽고가 버티고 있었으며, 서남쪽은 안남과 남만이 먼저 점령하고 있어서 송은 자루 안에 갇힌 형세였다. 1125년 여진족의 공격을 받은 송나라는 휘종과 흠종 두 황제를 비롯하여 3,000여 명의 황족과 고관이 포로로 끌려가는 수모를 당하고 궁궐과 수도는 불탔다. 간신히 목숨을 건진 신하들과 젊은 황태자는 양자강 요새를 넘어 남쪽으로 망명길에 올랐다. 여러 해를 이곳저곳 떠돌다가 겨우 항주杭州에 임시로 도읍을 정한 때가 1127년이었다. 북방은 강성해진 여진족이 다른 민족들을 정복하여 금金이라 이름 짓고, 양자강과 황하유역 북쪽의 중국 전역을 지배하기에 이르렀다.

송나라는 해마다 금나라에 화폐, 비단을 비롯한 엄청난 공물을 바치면서 영토를 보전하는 외교정책을 썼다. 이 같은 대외정세 때문에 국가재정의 8할을 국방비에 충당해야 하는 딱한 사정이 황제의 독재를 가능하게 했다. 독재 권력은 경제력의 독점을 원칙으로 한다. 건국 초기부터 황제가 경제 분야에서 독점정책을 강화한 이유는 북·서·남의 적대국과 맞서야 했기 때문이다.

엄청난 국방비를 확보하기 위한 재원 마련에 가장 손쉬운 수단이 차를 전매하는 것이었다. 송나라는 소금·철·술과 함께 차를 전매함으로써 큰 수익을 확보할 수 있었다. 수익을 늘리기 위해서는 차의 질적 향상이 뒤따라야 했으므로 송나라의 차는 그만큼 훌륭한 품질이 지속적으로 유지될 수 있었다.

송대宋代의 차는 크게 편차片茶와 산차散茶로 분류한다. 편차는 찻

잎을 찌고 빻아서 원형 또는 장방형 틀에 넣고 눌러 찍어낸 고형 차固形茶로, 편片으로 헤아렸기 때문에 붙여진 이름이다. 단차團茶·병차餠茶·과차胯茶·납차臘茶 등으로도 부른다. 산차는 찻잎을 찐 뒤 그대로 말린 것이어서 찻잎 하나하나가 흩어진 상태로 있다 하여 붙여진 이름이다. 초차草茶·엽차葉茶 등으로 부른다.

이 두 종류의 차는 당나라 때에도 만들었던 것이므로 송나라만의 특징을 지녔다고 말하기는 어렵다. 송나라 특유의 차와 차법이 생겨난 것은 원풍元豊 연간1078~85인데, 수력水力을 이용하여 차를 가루로 만드는 수마차법水磨茶法이 나타났다. 이른바 말차抹茶가 출현한 것이다.

차를 마시기 위해서 필요한 찻그릇은 송나라 도자 문화 발달사에 매우 큰 영향력을 미쳤다. 송대는 주변 국가들과의 관계 때문에 내향적 성격이 특별하게 형성되었다. 균형과 조화를 추구하는 당대의 정신과 달리 오로지 한 곳으로 국력을 집중시킨 시대였다. 이런 시대적 요구가 현실주의에 기초한 감수성과 상상력을 키워냈다.

송나라는 전쟁을 피하고 평화를 유지시키기 위해 이웃나라와 화목하게 지낼 수 있는 지혜가 필요했다. 공존을 모색하는 분위기 속에서 새로운 호기심과 경건한 마음으로 세계를 탐구하는 이성적 사조가 생겨난 것이다. 10세기와 11세기가 중국미술사에서 하나의 위대한 시대로 떠오른 것은 창조적인 힘과 기술적 세련미를 완벽하게 조화시킨 철학적 통찰력이라는 터전이 마련되었기

때문이다. 송나라는 전쟁을 위한 무기 개발과 군사력 증강보다는 문화와 예술의 근원을 지향하는 인문적 정책으로 국가를 유지시켰다.

인쇄기술의 발달로 지폐가 최초로 인쇄되었고, 130권이나 되는 사서四書의 초판이 간행되었으며, 5,000권이 넘는 불교 대장경과 도교의 경전도 대량으로 인쇄되어 보급되었다. 이런 새로운 기술의 도움으로 지식의 통일이라는 놀라운 일들이 널리 일어나고, 사람들의 의식이 깨어났다. 지식의 통일과 보급은 신유교주의를 탄생시키는 계기를 만들었다. 불교로부터는 지식이론과 자기도야 방법을 배웠다.

실용적인 아름다움을 추구한 송대 도자기

유교가 부활하면서 옛것을 숭상하는 감정과 함께 고대미술과 공예에 대하여 새로운 흥미를 갖게 되고, 청동이나 옥으로 만든 고대 의식용 그릇이나 도구들을 흙으로 다시 만들어내고자 하는 욕구가 날로 더해갔다. 송대의 도자기들은 지적인 면에서나 사회적인 면에서 중국 역사상 그 어떤 시대에도 볼 수 없었던 높은 교양을 지닌 인재들에 의해서, 그리고 그들을 위해서 만들어졌다. 자연히 그들의 취향이 그대로 반영되어 그만큼 독특했다.

흔히 당대 도자기가 지나치게 생동감이 넘쳐흐르고, 청대의 것은 지나치게 세련된 데 비해, 송대 도자기는 당대의 활력과 청대

의 세련미 사이에서 균형있는 형태와 유약의 고전적 순수성이 구현되고 있다는 평가를 받는다. 사진 4와 사진 10에서 보았던 것처럼 현실에서의 실용성과 도자기로서의 아름다움, 유약의 장식성, 형태의 절묘한 순수성은 확실한 송대 그릇의 특징이다. 그러나 분명 당나라나 한나라의 문물에서 느껴졌던 신비스럽고 웅혼한 맛과 힘은 어디론가 숨어버리고 없다.

한나라 때 지평선 너머에 있는 신화 속의 곤륜산이나 봉래산을 국경으로 삼았던 전설적 세계 속에 살면서 보여준 그릇의 주제와 형태에는 신비와 꿈이 느껴졌다. 당나라는 힘차게 두 팔을 뻗어 중앙아시아의 거칠고 광활한 대지를 쓸어안으면서 서아시아에서 흘러오는 낯설고 기이한 문물을 거부하지 않고 적극적으로 받아들여 생동감 넘치는 형태와 색깔로 표현했다. 거기에 비해 송나라는 앞선 왕조들이 이룩해놓은 그릇 문화를 응시하면서 그 속에 깃들어 있는 다양성과 위험성을 살펴 차분하고도 감각적인 형태로 실용성을 높이고, 중국적이라 할 아름다움을 실현시키려 했다.

북송北宋의 궁정에서 사용한 도자기는 북송의 관요官窯로 가장 유명했던 하북성河北省 정주定州에서 제작된 자기들이었다. 이곳에서는 당나라 후반에 이미 녹색 유약을 두껍게 바른 백자가 제작되었다. 정요定窯의 고전적인 제품은 높은 온도에서 구워낸 섬세한 자질磁質의 흰 바탕에 상아빛 유약을 바른 것이다. 초기에 주로 제작된 작품의 꽃문양花紋은 굽기 전에 점토 바탕 위에 자유롭게 무늬를 새겨넣은 것이다.사진 34

사진 34 「각화쌍계주자」(刻花雙系注子), 북송 중기, 높이 18.5cm 입지름 9.6cm, 하북성정현박물관 소장.

후기에는 한층 더 정교한 무늬가 새겨졌는데, 이것은 점토에 형판型板으로 찍어넣은 것이다. 순백색인 백정百定 외에도 고운 나뭇결 또는 나이테 모양으로 된 분정粉定, 사진 35, 간장 빛과 같은 갈색으로 된 자정紫定, 거칠게 칠한 황갈색의 토정土定 등이 있다. 정요의 작품은 너무나 유명한 만큼 모방품이 하도 많아서 중국의 전문 감식가들도 판별하기가 쉽지 않다고 한다.

사진 35의 분정은 당나라 때 녹색 유약을 두껍게 발라 제작했던 기법을 그대로 사용한 것이다. 이 작품은 차를 담아 찻잔에 따르는 차호였는데, 이것으로 미루어보아 명나라 중기 이후부터 유행하기 시작한 본격적인 차호, 즉 잎차를 넣은 차호에 뜨거운 물을 부어 달여 먹는 자사호紫砂壺가 송나라 때 이미 제작, 사용되었던 것으로 보인다.

사진 34보다 제작연대가 앞선 것으로 확인된 또 하나의 주자사진 36는 궁중이나 격조 높은 사찰에서 사용했던 것으로 여겨지는데, 연꽃잎을 여러 겹으로 새겨 넣고 뚜껑은 작은 연꽃송이로 살짝 덮어 정결함과 신성함을 표현하고 있다. 주자는 궁중이나 사찰의 큰 방에서 화롯불로 찻물을 끓일 때 차솥에 물을 보충하기 위해 항상 준비해두어야 하는 차 도구이기 때문에 차호 못지않게 장식성과 기능성을 중요하게 여겼다.

더구나 편차 종류는 차솥에 끓여서 다완茶椀에 담아 마시는 차법을 중요하게 여기므로, 차호로의 쓰임새는 아직 크게 받아들여지지 않았다. 차인들 중에는 가끔 차솥에서 끓인 차를 차호에 옮

사진 35 「녹유교태호」(綠釉絞胎壺), 송나라, 높이 9.5cm 입지름 3cm.

사진 36 「각화앙복연변주자」(刻花仰覆蓮弁注子), 북송 전기,
높이 22.2cm 입지름 4.8cm, 요녕성박물관 소장.

겨 다시 다완이나 찻잔에 따라 마시기도 했는데, 이는 매우 예외적인 경우였던 것으로 보인다. 송나라 때의 차호는 주로 궁중이나 큰 사찰에서 격조 높은 찻자리 때 사용되었던 것이어서 그다지 많이 전해지지 않는 희귀한 물건이다.

송대의 차호는 주로 푸른빛이 도는 백자이다. 백색 도자기 제작에 있어서 송대의 역사는 매우 중요하다. 화려함에 있어서나 물량의 풍부함으로만 친다면 명대가 앞서겠지만, 이는 송대에 실용성을 크게 높인 백자 제작의 튼튼한 토대가 있었기 때문에 가능한 일이었다. 특히 절묘한 형태는 고려의 가마들에서까지 모방되었다. 1127년 북송이 여진족에게 함락당하자 정요 계통 도자기들은 남부로 피난한 도공들에게 이어져 길주吉州 가마에서도 제작되었다.사진 37

이들 백자는 1108년 황하의 물줄기가 급격하게 바뀌어 주요 생산지가 침수되면서 매몰되고 말았다. 오랜 세월이 지나 매몰되어 있던 백자들이 발굴되었는데, 그 출토품들은 오랜 세월 동안 강물 진흙 속에 묻혀 있었던 탓에 표면이 매끄럽지 못하고 불규칙한 균열이 많이 생겼다. 비록 흰색이 미묘한 복숭아빛과 상아빛으로 변색되어 있지만 그 본래의 아름다움은 손상되지 않아서 정요 백자의 우아함을 짐작할 수 있게 해준다.

송대 북방요를 뒤이은 남방요南方窯를 대표하는 항주의 관요와 절강성 남부 용천龍泉 가마에서는 주로 청자를 제작하였다. 특히 용천가마에서는 밝은 회색 그릇도 만들었고, 종종 고대 청동기의

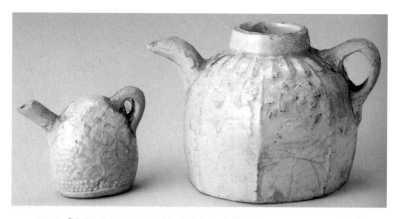

사진 37 「인화문차호」(印花文茶壺), 송나라, 높이 왼쪽 6cm, 오른쪽 8.5cm, 복건성 박물관 소장.

모양을 응용한 그릇도 만들었다. 이는 그 즈음부터 시작된 중국 궁정의 상고주의尙古主義를 말해주는 것으로, 이러한 사상은 갈수록 늘어나 지식인의 취향에 매우 큰 영향을 주었다.

대표적인 예로 「용문군지」龍紋軍持. 사진 38를 들 수 있겠다. '군지'라 는 말은 승려의 필수품인 18물 중 하나인 정병을 말한다. 정병을 산스크리트어로 군디카라 하는데 이를 중국에서 음역하여 군지 라 불렀다.사진 39 감로병甘露瓶·보병寶瓶·불기佛器로도 썼으며, 부처 나 보살이 지닌 구원과 자비의 상징물이기도 했다. 원래는 중생 들의 고통을 덜어주고 갈증을 해소시켜주는 감로수를 담는 병을 뜻하며, 금·은·청동으로 만들었는데, 송나라에서 이를 도자기로 제작하면서 형태를 크게 변형시켰다. 불교의식 때 제한적으로 사 용하던 본래 목적에서 벗어나 세속 사람들이 실생활에서도 제한

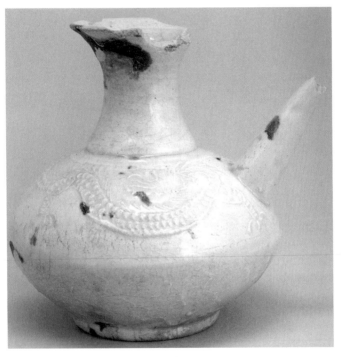

사진 38 「용문군지」(龍紋軍持), 송나라, 높이 13cm,
복건성 덕화현문물관리위원회 소장.

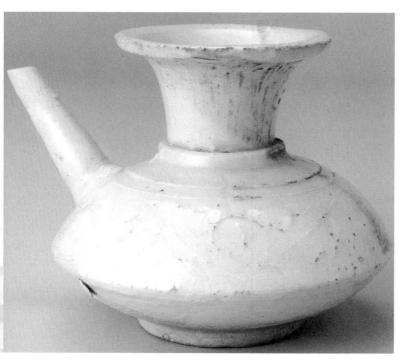

사진 39 「군지」(軍持), 송나라, 높이 15cm 입지름 8cm, 복건성박물관 소장.

없이 사용할 수 있도록 기능성을 강조하여 변형시킨 것이다. 그 릇의 주된 목적은 사용하는 데 편리하고 유익함을 주는 데 있다 는 송대의 의식이 가져온 결과였다.

이 「용문군지」는 불교의식의 경건함, 신성함을 돋보이게 하기 위해 화려한 장식을 과감히 배제하고, 다루기 쉽고 안전하고 물 이 시원하게 잘 흘러내릴 수 있도록 부리를 길고 곧게 만들었다. 몸통에는 용 문양과 구름 문양을 섞어 돋을새김으로 처리하였다.

남송 이후 청자는 중국의 수출품 중에서 큰 비중을 차지했는 데, 일본·보르네오·필리핀·말레이시아·인도네시아로 널리 수 출되었다. 청자는 아랍의 군주들 사이에서 매우 인기가 높았는 데, 청자는 독이 닿기만 하면 금이 가거나 색이 변한다고 믿었기 때문이다. 이는 아랍지역에서 독극물을 이용한 암살이 횡행했음 을 짐작하게 하는 재미있는 일화이면서, 중국의 그릇이 세계적인 인기 상품으로 자리 잡는 과정에 장사꾼의 술책이 뜻밖의 효과를 보기도 했음을 알게 해준다.

청자 외에 대량으로 수출된 것으로는 하얀 바탕에 반투명한 푸 르스름한 유약을 바른 아름다운 자기가 있다. 중국 상인들은 이 그림자같이 푸르스름한 빛깔을 묘사하기 위해 '영청'影青이라는 말을 만들어냈다. 엄밀하게 말하자면 청백자青白磁인데, 이 명칭은 송대 초기부터 쓰여졌다. 이 청백자의 태토는 장석질長石質을 많이 함유하고 있어서 토질이 견고하여 놀랄 만큼 얇고 섬세한 그릇을 만들 수 있었다. 이 흙은 송대 도자기의 생동하는 형태와 세련된

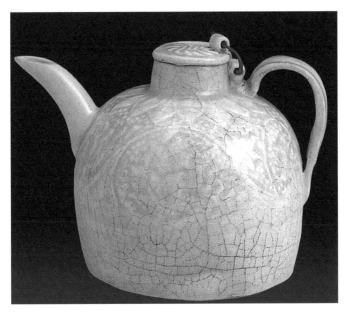

사진 40 「청백유인화차호」(靑白釉印花茶壺), 송나라, 높이 8.1cm 입지름 2.4cm. 송대에는 남방의 많은 가마들에서 청백자가 모방 제조되었고, 그들 대부분이 동남아시아나 일본 등지로 수출되었다.

장식을 완벽하게 조화시켰는데, 유약을 바르기 전의 얇은 점토에 믿을 수 없을 만큼 날렵한 솜씨로 무늬를 찍어 넣거나 용·꽃·새 등을 새겨넣어 장식했다.^{사진 40}

원·명·청의 차호

유목민족의 생활필수품이 된 차

12세기 중국 북방에는 인류 역사상 가장 야만적이고 잔인한 민족으로 알려진 유목민족 몽고족이 광야를 떠돌아다니고 있었다. 그들의 위대한 지도자 칭기즈칸은 그들과 중국 사이의 완충지대에 있는 금나라를 공격하여 1215년 금의 수도 북경을 쑥대밭으로 짓이겨버렸다. 그리고 1224년에는 서하西夏를 함락하여 서하 인구 중 100분의 1만을 남기고 모두 죽여버렸다. 이로 인해 중국 북서부는 황폐한 땅으로 남는 참상을 겪었다.

몽고족은 1235년 급기야 중국의 남쪽, 송나라로 진격해들어갔다. 송나라 군대는 40년 동안이나 아무런 후원도 받지 못한 채 항전을 계속했으나, 1279년 송의 마지막 왕위계승자가 살해되고, 몽고는 중국 전역에 대한 그들의 통치권을 선포하였다. 그리고 나라를 세워 이름을 원元이라 하였다.

200여 만 명의 몽고족이 7,000만 명이 넘는 중국을 어떻게 장악할 수 있었는지를 생각해보면 몽고족의 특성을 알 수 있다. 그들의 지배방식은 약탈과 분배를 철저하게 이행하는 것이다. 유목민은 살아남기 위해, 매우 현실적인 방법에 의존하여 능력 있는 자를 지도자로 인정한다. 지도자는 가축을 먹일 수 있는 초지를 확보하여 부족을 먹여살리면서 외부의 공격으로부터 부족을 보호하는, 눈에 보이는 실질적인 힘을 보여주어야 한다. 지도자는 전쟁의 선두에 서서 자신의 능력을 끊임없이 발휘하여 부족들의 신뢰를 얻어야 한다. 약탈은 유목민의 생존철학이다. 전쟁에는 반드시 이겨야 하고, 이기는 방법은 무자비한 약탈뿐이다. 따라서 전쟁은 곧 재산을 늘리는 좋은 방법이므로 목숨을 걸고 싸우는 것이다. 바로 이런 그들의 특징에서 중국 전역을 지배할 수 있는 무서운 힘이 생겨난 것이다.

몽고족의 원나라가 차와 관련된 문화를 지니고 있었다는 사실은 다소 의아스런 일이기도 하다. 그들의 활동무대인 중국 북서부는 대개 사막과 초원지대여서 차나무가 자라지 않으며, 그들의 옛 선조는 차를 몰랐기 때문이다. 그런 그들이 차 마시는 문화를 알게 된 것은 대략 5호 16국이 등장한 전후였다. 그때는 군이 어느 한 부족의 이름을 내세울 것 없이 북서부의 광활한 초원지대에 살고 있는 모두가 유목민족이었다.

그들의 가장 큰 재산은 말馬이었다. 농업을 주된 산업으로 삼는 중국인에게 말은 여러 가지 목적을 이룰 수 있는 위대한 힘의 상

징으로 여겨졌다. 말의 뛰어난 기동성은 전쟁의 승패를 가름하기도 했다. 이런 필요성 때문에 일찍부터 국경지역에서는 공식적으로 유목민족이 키우고 훈련시킨 말을 거래해왔다.

모든 거래는 쌍방향으로 이루어지므로 중국인이 필요한 말을 사기 위해서는 상대방을 만족시킬 수 있는 결제수단으로 대금을 지불해야 했다. 유목민족들은 차가 필요했다. 언제부터인가 중국에서 나는 차를 마셔본 유목민들은 뜻밖에 차의 놀라운 효험을 깨달았다. 그들의 주된 음식은 육류였는데 육류는 소화가 잘 안된다. 차를 마셔보니 차가 소화를 돕는다는 것을 알게 되었고 그때부터 차를 약으로 썼다. 또한 그들은 항상 마실 물이 부족했다. 물은 반드시 끓여먹어야 안전하다. 이로 인해 점점 차의 중요성이 커졌고, 마침내는 그들의 주요 상품인 말과 중국의 차를 거래하게 되었다. 차츰 차의 비중이 커지면서 유목민은 차를 안전하게 많이 확보하기 위하여 중국과 말 외에도 여러 가지 거래를 시작하게 되었다.

이렇게 하여 당나라 때부터는 유목민족에게 차가 생활필수품 중 하나로 자리 잡게 된다. 몽고족은 그들이 즐겨 마시는 차를 수테차Suutei tsai라 부른다. 솥뚜껑 같은 그릇에 5~6리터의 물을 붓고 먼저 끓인다. 김이 피어나면 국자로 휘젓는다. 솥 바닥에 기포가 생기기 시작하면 차를 집어넣는다. 중국에서 들여온 덩어리차를 부수어서 가루를 내어 넣거나, 산차를 집어넣기도 한다. 계속 끓이면 물 위에 떠 있던 찻잎이 가라앉았다가 다시 떠오른다. 물고기

눈처럼 생긴 기포가 솟구치면서 용솟음칠 때 찻잎을 건져내기도 하고, 그냥 내버려두기도 한다. 그런 다음 말젖이나 소젖 또는 염소젖을 넣고 다시 끓인다. 마지막으로 소금을 넣어 간을 맞춘다.

물이 부족하고 수질이 좋지 않은 그들 지역에서 수테차는 생명에 직결되는 귀중한 것이었다. 또한 수테차는 배탈이 나지 않고, 고원지대에서 쉽게 느끼게 되는 갈증도 해소시켜주며, 원기를 북돋워주고, 마음을 진정시켜주기도 한다. 이렇게 수테차는 몽고족의 전통차가 되었다. 유목민족의 역사적 꽃이라 할 원나라의 등장은 그들의 길고 험난했던 수난의 역사를 영광으로 바꿔놓은 거대한 변화의 결정판이었다.

원나라에서 사용한 차는 명차茗茶·말차·사차蠟茶 등이 있는데, 명차는 솥에 볶아서 푸른색을 없앤 잎차이며, 말차는 찻잎을 건조시켜 가루로 만든 차이고, 사차는 말차 중에서 품질이 고급인 것이다.

원대元代의 차 마시는 방법은 점다법點茶法이었지만 전차법煎茶法도 성행했다. 전차법은 문인이나 예술가들이 매우 좋아하여 송나라 때부터 그 사이에서 퍼지기 시작했다. 이 차법은 훗날 일본의 메이지유신을 주도한 사람들과 새로운 사상의 필요성을 강조했던 지식인들이 새로운 문화의 대안으로 일본에 도입하기도 했다.

점다법이 널리 퍼졌던 송대에는 흑유黑釉찻잔이 유행했는데, 천목다완天目茶椀이 그 대표적인 그릇이다. 반면 원나라에서는 청백青白찻잔이 주류를 이루었는데, 송대 작품들의 형태와 문양에 나타

사진 41 「승모형주자」(僧帽形注子), 원나라, 높이 19.8cm, 수도박물관 소장.

난 아름다움은 찾아볼 수 없다. 원나라의 통치자들은 세련된 취미를 지니고 있지 못했으므로, 예술에 대한 후원이 통탄할 만큼 미약했다. 일반적으로 원대의 도자예술이 완전히 정체되거나 퇴보했다고 생각되는 것은 이 때문이다. 그나마 「승모형주자」[僧帽形注子, 사진 41]가 원나라의 대표적인 주자 중 하나다.

원나라는 중국을 정복함으로써 유목민족의 오랜 숙원을 실현하였다. 그러나 그러한 정복을 가능하게 했던 그들의 야만적인 생명력을 중국인들은 1세기도 못 되는 동안에 송두리째 뽑아버렸으며, 그들을 빈껍데기뿐인 사막으로 내쫓아버렸다.

잎차와 함께 시작된 차호의 전성기

몽고가 그 통치력을 상실한 후 중국 중부지방을 휩쓴 혼란 상태는 1368년 주원장[朱元璋, 1328~98]에 의하여 수습되었다. 그는 소 먹이는 목동에서 시작하여 승려·산적·장군·황제라는 자리를 차례차례 겪은 인물이었다. 그는 남경[南京]에 도읍을 정하고 명을 세운 후 4년이 채 되기도 전에 전성기의 당나라가 차지했던 영토 대부분을 되찾고, 바이칼호를 가로지르는 지역과 만주까지도 세력을 뻗쳤다. 이제 중남부 중국은 새로운 위엄과 번영을 누릴 시간을 스스로 마련했다. 그러나 송대 황제들이 교양과 멋을 아는 인물로서 학자와 예술가들이 최상의 경지에 다다를 수 있도록 적극 도와준 것과는 달리, 명대의 황제들은 대개 악한이었거나 약탈자

또는 궁정의 권모술수에 맥없이 희생된 나약한 사람이 많았다. 이 점이 명대 미술의 한계이자 모순의 뿌리라고 말할 수 있다.

중국 역사상 한나라 고조 유방에 이어 두 번째로 농민 출신 황제가 된 주원장은 13년 동안 여섯 명의 황제가 바뀐 원나라 말 혼란기에 태어났다. 아버지는 남의 땅을 빌려 농사짓는 소작농이었고, 어머니는 무당이었다. 황제가 되어 홍무洪武라는 연호를 쓴 그는 남방에 근거지를 두고 처음으로 북벌에 성공한 대표적인 인물이다.

그가 황제 재위 중에 이룩한 업적들 중에서 가장 독특한 것은 홍무 23년 복건성 건안建安에서 만드는 단차의 제조를 금지한 것이다. 이 금지조치가 있기 전에는 매우 까다롭고 복잡한 공정을 거쳐 건안에서 생산하는 건령차를 용단차龍團茶로 만들어 황제 진상품으로 올려야 했다.

찻잎을 쪄서 말린 뒤 맷돌로 빻아 결이 고운 체로 여러 번 쳐서 고운 가루를 만든 뒤 이 가루를 반죽하여 크기와 모양이 다른 알맹이를 만들어 거기에 용무늬를 눌러 찍은 것이 용단차다. 홍무제는 이렇듯 많은 일손을 필요로 하는 이 방식의 차를 금지시키면서 진상품으로 찻잎 자체를 올리라고 명령했다. 이는 차의 역사에 혁명을 일으킨 일이었다.

이 같은 혁명으로 말린 찻잎을 차호에 넣고 따뜻한 물을 부어 차가 우러나도록 하여 마시는 포차법泡茶法이 탄생하게 되었다. 수천 년에 걸쳐 생겨난 다양한 형태의 차법이 한순간에 모두 바뀌

사진 42「청백유과릉차호」(青白釉瓜稜茶壺). 명나라. 높이 8cm.
입지름 2.2cm. 개인 소장.

면서 그동안 유행했던 투차鬪茶풍속도 사라졌다.

이 같은 포차법이 홍무제 때 처음으로 창안된 것은 아니다. 당나라와 송나라 때에도 주로 복건·광동 지방의 원주민 사이에나 사찰에서는 찻잎을 탕관에 넣고 끓이거나 따뜻한 물을 부어 달여 마시는 차법이 더러 사용되곤 했다. 홍무제가 포차법을 명나라의 대표적인 차법으로 선택한 것은 차 만드는 농민들의 어려움과 수고를 측은하게 여겼기 때문이었다. 그는 중국의 어떤 황제보다도 농민의 마음을 잘 아는 농민의 아들이었다.

이 같은 차 마시는 방법의 변화는 차 도구에도 변화를 가져왔다. 물을 담아두는 주자가 사라지고, 잎차를 직접 넣어 뜨거운 물을 부어 달여내는 차호가 다양하게 발달하는 계기가 된 것이다. 초기에는 주로 백자 차호가 많이 만들어졌다. 청백유약을 입힌 참외 모양의 이 차호사진 42는 명대 백자의 아름다움을 잘 보여주는 명품이다. 이 같은 차호의 등장은 곧 '전차의 시대'를 알리는 화려한 서곡이었다.

이전의 당·송대 차 도구는 화로, 탕관, 주자, 완椀이 주축을 이루었는데, 그 중에서 탕관에서 끓여낸 차를 담아 마시는 입지름 10~12센티미터, 높이 5~7센티미터의 아담한 그릇인 완이 단연 최고의 자리를 차지했다. 그에 반하여 명대에 이르러 발달한 찌거나, 볶거나, 덖어서 건조시킨 찻잎 적당량을 차호에 넣고 뜨거운 물을 붓고 우려내서 찻잔에 부어 마시는 포차법에서는 차호가 최고의 자리를 차지하게 되었다.

청화와 양채의 시대

명대에 이르면 코발트색 물감인 청화靑華를 사용하여 밑그림을 그리고 그 위에 맑은 유약을 입히는 기술이 널리 이용되었다. 도자기의 전체 역사를 통하여 중국의 청화만큼 오래도록 상찬 받은 것은 없을 것이다. 중국 도공들은 13세기 후반에 남부 중국에서 투명한 유약 밑에 코발트색으로 그림 그리는 방법을 개발하였다. 그런데 유약 밑에 푸른색과 검은색으로 그림을 그리는 기법은 13세기에 이미 페르시아에서 널리 유행했으며, 메소포타미아에서는 9세기에 이미 코발트색으로 그림을 그리는 방법이 알려져 있었다. 그러나 중앙아시아와의 사이를 북방유목민족들이 차단하고 있어 서아시아에서 코발트색 물감의 재료를 구해올 수 없었던 송대에는 그 자취를 찾아볼 수 없다.

명대의 코발트색으로 그림을 그려넣는 방식은 아마도 서아시아에서 들어온 것이겠지만, 그릇의 모양 및 그림의 기법과 주제들은 대부분 중국적인 것이었다. 주제와 도안은 자유롭고 대담하며 섬세하다. 그 푸른빛은 순수한 감청색으로부터 탁한 회색에까지 이르는데, 짙은 부분은 검은빛이 나기도 했다.

접시 외에 굽 달린 잔, 항아리, 물병 등이 있는데, 물병 꼭대기 부분의 표면은 꽃·물결·덩굴손 등의 무늬를 빽빽하게 채워넣었고, 그밖의 하얀 표면은 연화당초蓮花唐草·덩굴·국화 등을 섬세하게 묘사하였다. 가정嘉靖과 만력萬曆 연간의 작품들은 이전의 꽃무

늬로부터 좀더 자연스러운 풍경으로 변화하는 모습을 보여주는데,^{사진 43} 가정 연간에는 궁정이 도교에 기울고 있었기 때문에 소나무·신선·학·사슴 등의 주제가 성행했다.

1618년 만주족은 송화강 유역의 황무지에 나라를 세웠다. 7년 후 위대한 건국자 누르하치는 수도를 봉천으로 옮기고, 나라 이름을 밝음을 뜻하는 명明에 대응하여, 맑음을 뜻하는 청淸이라 지었다. 만주족을 흔히 파괴적이고 야만적인 자들이라 한다. 그러나 그들이 청나라를 세워 중국을 통치해온 역사를 살펴봤을 때, 유교사상 가운데서도 가장 보수적인 면에 집착하여 역대 어느 시대보다 더욱 '중국다운' 나라가 되어갔다는 점을 보면 그런 평가는 온당치 못하다. 그들이 명나라의 문화를 깊이 숭상하였고 명나라의 관료제도에 크게 의존했다는 점에서도 그렇다. 그러나 그것은 그들 자신만의 독창적인 문화적 전통을 거의 가져보지 못하고 남의 문화에 의존·모방·숭상해왔기 때문에 나타난 현상이라는 주장도 있다.

그들이 청이라는 나라를 세워 중국 전역을 지배하기 시작했으나, 기존 왕조 지식층의 독립심은 그들 정권에 대한 잠재적인 위험의 근원이 되었고, 만주족이 학자들을 신임하는 것도 그들은 기꺼워하지 않았다. 그럼에도 불구하고 1662년부터 1722년까지 통치했던 강희제康熙帝의 업적에 힘입어서 나라 전역에 평화가 깃들고 아시아에서 최고의 지위를 회복할 수 있었다.

청나라는 명나라의 차 문화를 고스란히 계승하였다. 도자기는 명나라가 망하기 이전에 이미 그 질과 양이 모두 급격히 퇴보된

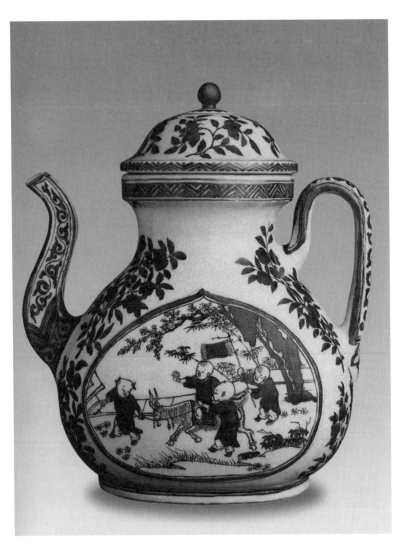

사진 43 「청화호」(靑花壺), 명나라, 높이 29.2cm.

관요체제를 이어받았다. 1673년과 75년의 폭동으로 경덕진景德鎭의 황실가마들은 거의 파괴되었고, 이 시기의 청화백자는 조잡하고 부서지기 쉬운 것들뿐이었다. 창조적인 기풍도 사라졌다. 황제의 주문으로 여요汝窯·정요·자요紫窯 등의 송나라 관요 도자기를 겨우 모조하는 수준이었다.

그러던 것이 1726년부터는 도자 문화가 조금씩 기운을 회복하기 시작하여 여성적인 우아함을 지닌 양채洋彩가 전성기를 맞았다. 강희 연간이 끝나갈 무렵 녹채綠彩의 강건한 활력이 섬세한 장밋빛을 주조로 하는 새로운 양식으로 바뀌기 시작했는데, 유럽에서는 그것을 장밋빛famille rose이라 부르고, 중국에서는 양채라 불렀다.

이때 황실가마의 감독관은 연희요年希堯였는데, 그는 "옛것을 모방하고, 새것을 창조하라"라는 말로 도공들을 지도한 것으로 유명하다. 이 시기에 청대를 대표할 만한 백자들이 제작되었다.

옹정雍正 연간에 제작된 「분채방호」粉彩方壺, 사진 44는 황갈색의 철유鐵釉 위에 녹채綠彩를 뿜어서 만든, 찻잎가루로 만든 유약茶葉抹釉을 사용한 작품이다. 이것은 유럽에서 명월유明月釉, clair-de-lune로 알려진 절묘한 담청색 유약으로 발전했다. 또한 먹빛을 칠한 후에 금빛의 얼룩무늬를 넣거나, 초록빛을 칠한 후에 붉은빛의 얼룩무늬를 넣는 로코코적인 효과를 낸 데에서도 그의 창조적인 면을 엿볼 수 있다. 특히 옹정 연간에는 기괴한 모양과 새로운 효과에 대한 취향이 성행하여 도공들은 세련된 취미를 희생시키면서까지 이러한 것에 온갖 정력을 낭비하였다.

사진 44 「분채방호」(紛彩方壺), 청나라, 높이 14cm.

사진 45 「두채오상제량호」(斗彩伍常提梁壺), 청나라, 높이 14cm.

「두채오상제량호」斗彩五常提梁壺, 사진 45라 부르는 이 차호 그림의 주세는 매우 특별하다. 차호 봄통에는 봉황·선학·원앙·척령 등 새 종류가 그려져 있다. 각각 임금과 신하, 남편과 아내, 어른과 아이, 아버지와 아들, 친구와 친구의 관계를 상징적으로 나타내는 그림이다. 유교의 기본 덕목을 그림으로 나타낸 차호는 청나라 스스로의 필요에 따른 것이 아니라 외국 상인들의 요구에 따라 차호를 만들어가는 과정에서 본래의 예술성이 상실되고 퇴화되기 시작한 증거의 하나라 볼 수 있다. 모방이 창조의 바탕일 때는 예술이지만, 모방 그 자체로 그칠 경우에는 조잡스런 복제 노동의 결과물일 뿐임을 알게 해준다.

명대와 청대는 뭐니뭐니해도 자사호의 시대였기 때문에, 다른 종류의 도자기들은 해외 상인의 상업적 이익과 중국 자기에 대한 해외의 식어가는 열정을 확인하게 해주는 뚜렷한 증거를 남긴 것으로 이해하고 끝내야 할 것 같다.

자사호의 사회사

자사호, 그 명성의 비밀

자사紫砂는 부드럽고 매끄러우며 철분 함량이 높은 사질토砂質土의 한 종류로서 바다와 가까운 의흥宜興·양선陽羨·조주潮州·공부功夫에서 많이 채취되었다. 자사호는 자사라 부르는 흙을 멧돌에 갈아서 가루로 만든 뒤 숙성기간을 거쳐 만들되 유약을 입히지 않은 정교한 그릇으로, 불 속에서 잘 익으면 적갈색·담황색·자흑색 등 아름다운 색깔을 띤다.

자사호는 송대부터 만들어졌으나 사람들은 그 아름다움과 특별함을 전혀 알아보지 못했고, 명대 초기에도 사람들의 관심을 받지 못하고 외면받았다. 그러다가 명대 중기에 이르러 서서히 주목받기 시작하여, 중기를 지나면서부터 두드러지게 성행했다. 명나라 사람 주고기周高起의 『양선명호록』陽羨茗壺錄, 주용周容의 『의도호기』宜都壺記 『도계객화』桃溪客話 등의 문헌에 수록되어 전해지고 있

는 자사호의 역사는 중국 차호의 전설적 명성과 함께 진품의 희소성으로 인한 높은 가격, 흙의 성질로 인한 제작의 어려움, 진품을 만든 작가들의 고매한 예술적 생애 등이 중첩적으로 작용하여 신비함과 경이로움을 더한다.

자사호는 자사라는 부드러운 모래 한 가지로만 만든다. 그런데 이 모래는 찰기가 매우 적어서 그릇 형태를 만들기가 매우 어렵다. 그래서 이 모래에 찰기를 주어 점력을 높이는 특별한 기술이 필요하다. 이 기술은 개인의 능력과 실험정신에 따라 큰 차이가 난다. 근본적으로 자사호가 귀하고, 가격이 비싼 이유도 만들기가 어렵기 때문이다. 누구나 쉽게 만들 수 있었다면 저 도도하고 오만한 중국 차인들이 자사호를 두고 그토록 칭송하며, 숱한 전설을 만들어내고, 세상에서 그 어떤 차호도 자사호에 비교할 수 없다는 결론을 내리지는 않았을 것이다.

이 같은 제작의 어려움을 피해서 자사호와 유사한 차호를 만들려는 노력이 명대 후기부터 오늘날에 이르기까지 계속되고 있다. 워낙 명성이 자자한 자사호다보니 모방품도 비싼 가격을 받을 수 있었고, 모방품 중에서 다시 좋은 것들을 따로 분리하여 전설을 만들어 비싼 가격으로 유통시켰다. 마침내는 시장이 유사품 천지로 변했다. 그리하여 이제는 자사호라는 말을 조심해서 사용하지 않으면 큰 낭패를 보게 되는 경우까지 생겼다.

이렇듯 유사품, 모조품이 생겨날 수 있었던 것은 철분 함량이 높은 주니^{朱泥}라는 또 다른 흙이 있었기 때문이다. 이 흙은 점력이

사진 46 「주니호」(朱泥壺), 청나라.

매우 높아서 형태를 만들기가 매우 쉽고, 화도火度도 비교적 낮아서 불 때기도 수월하다. 모조품 만드는 이들은 약간의 자사토紫砂土에 주니를 듬뿍 섞어서 차호를 만들고, 이를 자니紫泥라고 불렀다.

시대의 수요가 부른 애착

자사호는 차 도구의 한 종류다. 이것은 소박하면서도 깊은 예술 사상을 지니고 있어 명·청 시대 이래 차 예술의 발전 역사에서 매우 특별한 위치에 놓여 있다. 명대 중기 이후 자사호는 갑자

기 두드러져 100여 년 동안 차인들을 열광의 도가니 속에 몰아넣었다. 중국 차 도구 역사상 이런 예는 거의 없었다. 이러한 열광 현상은 아직도 계속되고 있어서, 명대부터 지금까지 자사호의 가격은 계속해서 상승하고 있다. 많은 수집가들이 집안의 재산을 모두 처분하면서까지 진품 자사호를 손에 넣기 위하여 온갖 고행을 하지만 뜻을 이루기는 매우 어렵다. 비싼 가격 때문이 아니라 진품이 매우 희귀하기 때문이다. 중국의 유서 깊은 가문 중에는 지금도 진품 자사호를 얻기 위해 대물림해가며 추적을 멈추지 않고 있는 사람들이 있을 정도다. 이렇듯 자사호를 접하는 데는 인내심과 전문성이 필요한 데도 불구하고 이를 예사로 거래하고, 심지어 여러 점이나 소장하고 있다고 말하는 한국의 차인들이 있다는 사실은 과연 무엇을 의미하는 것일까?

중국의 유서 깊은 가문이나 자사호를 연구·추적해온 전문가들이 진품 자사호를 마음에 품고 사는 현상에는 일정한 역사적 기준과 도리가 있다. 『양선명호록』 등에 적혀 있는 내용 중 몇 구절만 인용해보면 이렇다.

명나라 사람들은 자사호를 아주 높게 평가했다. …오늘날 대체로 차라는 것은 반드시 의흥자사기宜興紫砂器 때문에 말해지는 것이다. 대만 사람들은 공춘의 작은 자사호를 가장 중히 여긴다. 하나를 수십 년간 사용하고도 금金의 가치와 똑같이 여긴다. …또한 양선陽羨에서 만든 양선명호陽羨茗壺는 명나라 때부터 성행

했고, 그것은 금은과 같은 값이었다. …명대의 좋은 자사호를 사기 위해 집을 저당 잡히고, 항상 황금과 같이 그 가격을 다투었다. 오늘날 자사호는 어떤 사람이 일생 동안 추구하는 목표가 되고 있기도 하다.

무슨 이유로 중국의 차 문화 발전사에서 자사호가 이같이 특별한 대우를 받게 되었을까. 오랜 세월에 걸쳐 수많은 사람들이 자사호의 경제적 가치, 기술적 측면, 역사적·사회적 동기에 대해서 탐구하고 토론해왔다. 그 결과 대체로 동의하고 있는 결론이 있다.

첫째는 새로운 기술의 발견으로 전혀 새로운 재료를 이용하여 흥미로운 형태나 기능을 가진 차호를 만들게 되었다는 점이다.

둘째는 그런 차호를 많이 만들어 그 시대의 수요를 충족시켜주기 위해 노력했으나 공급이 충분치 못하여 사람들이 더욱 애착을 갖고 집중하게 되었다는 것이다. 여기서 '시대의 수요'라는 말은 여러 가지 의미로 해석될 수 있을 것이다. 그러나 그 가운데에서 '물질의 수요'만을 간단히 살펴보기로 하자. 물질의 수요는 중국 역사에 등장한 여러 종류의 차를 뜻한다. 차의 맛·향·색깔·효험·만드는 법·마시는 법 등이 여기에 포함된다.

자사호의 명성을 가져온 반발효차

중국에서 차는 광동·복건을 중심으로 하고 호남과 사천 등지를 포함하는 중원에서 생산된다. 이들 차의 공통된 성질은 녹차^{綠茶}, 즉 색깔이 연록·연두·청록색이라는 점이다. 물론 연한 보라색이나 연한 황색 계통도 있지만 대체로 녹색이라고 볼 수 있을 것이다. 녹차는 자연스러운 색을 중요하게 여기며, 맛이 청담하고 향이 연하기 때문에 청자·백자·천목 등 유약을 입혀 향을 흡수하지 않고 차의 색깔을 돋보이게 해주는 그릇이 좋다. 그래서 명대 이전까지는 이런 종류의 그릇이 집중적으로 발전한 것이다.

그러다가 명대 중엽 이후 녹차 대신 발효 또는 반발효차가 출현했다. 이런 종류의 차는 진하고 맛이 깊어서 청자나 백자 같은 도기에 차를 넣고 오래 끓이면 맛이 변하고 시큼해진다. 이런 차를 담아 두기에는 자사호만한 것이 없었다. 차를 오래 저장할 수 있고, 차를 넣고 끓여도 너무 익어버리는 일이 없었다. 흙냄새가 없고 무엇보다 향을 빼앗지 않았다. 차를 끓여도 깊은 맛을 잃지 않고, 색·향·맛이 변하지 않았다. 차호를 쥐고 있으면 따뜻함을 느끼고, 손은 데지 않았다. 만약 발효 또는 반발효차가 나타나지 않았다면 자사호의 필요성도 제기되지 않았을 것이다.

이런 특성을 지닌 반발효차가 다름 아닌 보이차^{普洱茶}다. 보이차는 덖음 녹차를 공기 중의 미생물로 발효시킨 것으로 포대에 넣어 1년 이상 숙성시키면 맛이 더욱 좋아진다. 청나라 건륭제를 비

롯한 청조의 황제들이 무척 좋아했던 보이차는 이미 남송시대부터 알려져 있었다. 주로 운남雲南 지방에서 생산되는 찻잎으로 만드는 보이차는 당나라 때 북쪽 유목민족과의 무역 거래 상품이었다. 티베트의 당항족은 보이차를 아주 귀하게 여겼다. 당나라는 보이차를 덩어리 모양의 병차로 만들어 매 병당 40량에 판매하였다.

그런데 당나라와 송나라의 차인들은 보이차를 그다지 좋아하지 않았고, 더구나 황제와 귀족들은 오로지 단차와 말차만을 좋아했다. 남송시대 사람 이석李石이 지은 『속박물지續博物誌』에도 소개되어 있는 보이차를 황제와 귀족 그리고 한 시대를 풍미하고 이끌었던 차인들이 어째서 즐기지 않았는지에 대한 분명한 까닭은 알려져 있지 않다. 다만 차가 지닌 성품과 이를 따르는 사람의 습성을 살펴볼 때, 우선 오래된 음식 습관을 쉽게 바꾸기 어려웠을 것이다. 더욱이 음식이 지닌 사회적 품위와 가치를 높이 여기는 의식과 관련해 생각해보면 마셔오던 차를 다른 것으로 바꾸기는 매우 어려운 일이었을 것이다.

또한 보이차 만드는 과정이 단차나 말차와 비교할 때 거칠고 조악하여 귀족 등 상층 신분의 사람들이 선뜻 받아들이기 어려웠다는 점도 있다. 차를 끓이고 마시는 데 쓰는 도구의 문제도 상층신분이 보이차를 꺼리게 만드는 한 요인으로 작용했을 것이다. 중국인이 만든 오랜 왕조의 전통 속에서 지속적으로 유지되어 온 청자·백자·천목이 지니고 있는 고결함·위엄·청정함과 화려함

은 곧 왕조의 권위와 전통을 더욱 빛내주는 것이었다. 거기에 비해 별로 유명하지도 않은 도공 몇몇이 만든 거칠고 투박하며 조금은 저속하고 조악해 보이기도 하는 자사그릇이 눈길을 끌기에는 아직 시간이 부족했을 것이다.

이 같은 사회적 분위기 속에서 자사호가 명성을 얻게 된 것은 문인과 예술가들의 안목과 기질 때문이었다. 특히 문인들은 질식할 듯한 왕조 체제 아래서 끊임없이 반복되는 청자·백자 그릇과 단차를 마시는 차법에 흥미를 잃어갔다. 시대의 변화를 감지할 수 없고, 오히려 변화의 흐름을 가로막거나 흐리게 하는 차 문화에서 점점 더 변화를 갈구하기 시작했다. 왜냐하면 차 문화야말로 지속적인 변화의 계기를 받아들여 창조의 기운을 뿜어내고 숨쉬도록 하는 그 시대의 창문이기 때문이다.

시·서예·그림·음악·춤 등 예술과 학문의 지평이 더욱 넓어지기 위해서는 그 시대를 이끄는 문화가 다양하게 변화해야 한다는 것을 깨닫게 된 명대 문인들은 보이차가 지닌 여러 가지 특징을 눈여겨보기 시작했다. 특히 그 제조 과정을 보고, 단차와는 달리 까다롭고 어려운 공정과 많은 사람의 고통스러운 헌신 없이도 좋은 차가 만들어진다는 데 커다란 감동을 받았다. 문인들이 점점 보이차가 지닌 여러 가지 장점을 발견하게 되면서 한 시대가 소리 없이 변화했다. 그 변화의 궁극적인 목적은 인간을 행복하게 하는 것이었다. 이 사실이 보이차가 새로운 중국 문명의 흐름으로 자리 잡게 되는 중요한 이유이다.

소박한 삶의 상징, 자사호

이와 더불어 자사호가 비교적 짧은 시간 안에, 매우 빠른 속도로 중국의 모든 도자기를 제치고 최고의 위치에 설 수 있었던 데는 또 다른 원인이 있었다. 자사호가 차지한 최고의 위치는 단순히 세상사람들의 칭송과 높은 가격 따위로 확보된 것이 아니다. 자사호는 황제의 대관식이나 황태자 책봉, 황족의 혼인 등 나라에서 중요하게 여기는 공식 행사 때 이를 기념하여 만들기도 했다. 여기에는 특수한 사회 배경이 자리 잡고 있어서 명대 정권이 적극적으로 자사호라는 그릇의 출현에 반응하지 않을 수 없었던 것으로 보인다.

자사호의 황금기였던 명나라 후반의 사회 모순은 매우 복잡하고 심각했다. 명대 후반의 황제들은 나약하고 타락해서 곧잘 궁정 내시들의 희생물이 되었고, 지방에는 반란이 끊이지 않아 얼마 안 지나서 북방은 무방비 상태로 방치되고 말았다. 명대는 권력과 부패의 공존, 웅장함과 결핍된 상상력으로 시들어갔다. 그러면서 외부세계에 대하여 관심을 기울이지도 않았다. 화려한 궁정생활의 뒷면에는 서서히 마비 상태가 나타나고 있었다. 지성인들은 은둔에 들어가고, 문인들은 자연으로 돌아가기 시작했다. 사회의 모순이 계속되고 깊어지자 사상가들은 이를 해결할 방법을 찾으려 애썼지만 결국 실패했다. 사회문제는 해결하기 어려웠고 문인들은 은둔과 회피로 자아해탈을 꿈꾸었다.

그 무렵의 사상적 흐름은 유학의 중용·상례에 주목하고, 불교의 중관, 도가의 자연과 소박함을 조화시킨 삼교합일사상이 주류를 이루었다. 문인들은 삶의 덧없음을 뼈저리게 느끼면서 소박하고 검소한 생활로 삶을 추슬러갔다. 질펀하고 화려한 차 생활을 청산하고 오직 차 한 잔, 차 한 모금을 마시는 일의 소중함을 생각했다.

그러자 차호의 제작에서도 자연스러움과 소박함을 숭상하게 되었다. 이때 아름다움이라 여긴 것은 요염함이 아니라 동심童心같이 편안한 것이었다. 꾸밈없는 것, 억지나 과장이 없는 아름다움이었다. 이런 풍조로 인해 사람들은 청자와 백자가 지닌 색의 차가움과 권위, 선의 단호함과 비장함으로 표현되는 관료주의적 획일성과 엄격성을 버리고, 수더분하고 누구에게나 온화하며 친근감이 느껴지는 그릇의 출현에 목말라 했다.

이러한 사상이 명대 후반 차 예술에 큰 영향을 끼쳤고 특히 차호의 제작에 지대한 관심을 불어넣었다. 문인들의 삶의 공간 역시 인위적인 권력구조로부터 점점 멀어지고, 소박하고 작아졌다. 따라서 차호는 그런 문인의 마음을 체현해주는 것일수록 좋은 작품으로 평가받게 되었다. 문인들은 차호로부터 자신의 소박함과 자연스러움, 새로움, 평화로움의 경계를 찾았다. 다시 말해 자사호의 출현은 수많은 사상과 사회 심리가 혼합된 결과였던 것이다.

자사호를 창조한 명인들

작가의 풍격이 드러나는 그릇

자사호는 시대의 산물이다. 중국의 다른 도자기들이 유장한 전통 속에서 계승되며 발전해온 것과는 사뭇 다르게, 어느 날 갑자기 출현했다는 뜻이다. 또한 자사호는 공예품으로 여겨져 발전했기 때문에 이를 만든 작가들의 기예가 더 큰 주목을 받았다. 지난날 그 어떤 도자기류보다 만들기 어려웠기 때문에 작가 개인의 예술적 재능과 기품이 결정적으로 작용한 것이다.

자사호를 만든 명인들은 각자가 경이로운 특기를 지녔고, 또한 각 시대는 그 시대마다의 풍격을 가지고 있었으며, 명인들 각자의 풍격도 있었다. 사실 자사호는 그것을 만든 작가의 풍격을 이해하는 미술품이라고 말하는 것이 가장 옳은 말일 것이다. 그 점에서 다른 많은 도자기와 분명한 차이를 보인다. 참으로 애석한 것은 지난날의 자사호 명인들에 관한 기록이 매우 간단하거나 아

주 적어서 그들의 생애를 구체적으로 밝히는 데 어려움이 많다는 점이다.

더욱이 명인으로 알려져 있는 작가의 작품이 거의 없고, 역사 기록에 의존해야 하는 형편이어서 더 큰 아쉬움이 남는다. 이 같이 구체적인 도자기 제작기술과 각종 기록이 많지 않아, 대부분 전해져 내려오는 이야기와 아주 소량의 차호를 가지고 비교·검토하고 분석하여 얻어낸 결과로 자사호를 말해야 하기 때문에 선불리 언급하는 것이 늘 조심스럽다.

명나라와 청나라의 자사 명인들

명대의 자사 명인들

금사사의 승려 이름과 생년월일이 분명하지 않고, 다만 명나라 정덕 연간인 1506년에서 21년 사이에 살았던 것만이 알려져 있다. 금사사金沙寺는 지금의 강소성 의흥에서 동남쪽으로 약 40리 정도 떨어진 곳에 있었고, 이곳에 살던 한 승려가 자사호의 첫 제작자이자 창조자로 알려져 있다. 이 기록이 사실이라면 자사호가 이미 송나라 때부터 있었다는 것인데, 이는 좀더 연구해봐야 할 과제라는 것이 중국 관계자들의 견해다. 전해오는 얘기에 따르면 그는 늘 한가하고 고요하여 항상 도자기와 관련된 일 속에 살았는데, 우연히 자사흙을 발견하고는 차호를 만들어보려고 많은 노력을 기울였다.

"부드러운 흙을 둥글게 빚어 정련精練한 다음 그 원형을 만들고, 그것을 물레 위에 얹어 물레를 돌리면서 둥글게 한 다음, 가운데를 손가락으로 눌러서 텅 비게 하고, 이어서 주둥이·손잡이·뚜껑을 만들고, 굴의 구멍을 막고 구워서 완성한다"는 기록이 전한다. 하지만 애석하게도 오늘날 전해져 오는 작품은 한 점도 없다.

공춘供春 역시 생년월일은 분명치 않으며 금사사의 승려와 같은 시기에 살았던 것으로 보고 있다. 공춘은 원래 명나라의 학자였던 오이산의 노비였다. 오이산이 금사사에서 책을 읽을 때 그를 따라 금사사에 가서 주인의 심부름을 하며 지냈다. 그때 그 절에 있던 도자기 만드는 승려에게서 차호 만드는 법을 배웠다.

그 후 공춘은 도자기 만드는 데 전념하여 한 시대의 명인이 되었다. 그는 금사사의 승려한테서 배운 기술이 아니라 나름으로 터득한 기술로 차호를 빚었다. 흔히 그의 차호에 대해서 "손가락 지문이 숨어 있다", "원형틀을 여러 번 눌러서 만들기 때문에 배 가운데는 항상 마디와 살결무늬가 나타났다"는 기록을 보아 손가락을 이용하는 기법을 사용했음을 짐작할 수 있다.사진 47

공춘은 자사호의 실질적 초대 스승이다. 공춘 이후로 의흥에서 자사호 제작이 빠르게 발전하여 만력 연간에는 여러 명의 명장이 배출되고 뛰어난 작품들도 많이 나타났다. 공춘의 제자였거나 영향을 받은 사람들 가운데서, 걸출한 작가들을 중국 역사는 '사대명인'四大名人과 '삼대묘수'三大妙手로 분류하여 선정해놓았다.

사진 47 자사호의 선구자로 칭송받는 공춘이 만든 「공춘호」(供春壺),
흔히 황니(黃泥), 이피니(梨皮泥)로도 부르는 주니로 만들었다.

사대명인·시붕[時朋] 생년월일은 분명치 않으나 명나라 만력 연간인 1573년부터 1619년 전후에 살았다. 전해지고 있는 작품으로는 홍콩 차기구박물관에 소장된 「수선화판방호」水仙花瓣方壺, 사진 48와 「능화대방호」菱花大方壺가 있다. 이 차호들에는 해서체로 된 서명인 '時鵬'이 음각으로 새겨져 있다. 그의 아들은 아버지로부터 배운 기술을 더욱 발전시켜 명대 최고의 작가가 되었다.

사대명인·이무림[李茂林] 시붕과 같은 시대를 살았고 생년월일은 알려져 있지 않다. 그는 작고 둥근 것을 잘 만들었고, 소박하기로 이름난 차호를 만들었다. 또한 자사호를 굽기 위해 전문적으로 치장한 기와주머니, 사발상자, 또는 갑발을 만들어 그 속에 차호를 넣고 구웠다. 전해지는 작품에는 홍콩 차기구박물관에 소장된 「국화팔판호」菊花八瓣壺, 사진 49와 「반릉호」半菱壺가 있다. 그의 아들도 시붕의 아들과 함께 명대 최고 자사호 작가 중의 한 사람이다.

사대명인·동한[董翰] 명나라 만력 연간에 살았으나 구체적인 생년월일은 알려져 있지 않다. 차호 만드는 솜씨가 탁월했다고 하며, 특히 마름 형식의 차호, 즉 능화菱花 형태 차호의 창시자로 알려져 있으나, 애석하게도 전해지는 작품은 없다. 다만 이무림의 작품으로 그 형태를 짐작할 수 있어서 그나마 다행이다.

사대명인·조양[趙良] 앞의 세 사람과 같은 시대를 살았다. 그의 차호는 손잡이의 생김새가 빼어났다고 전해지지만 오늘날까지 남아 있는 작품은 없다.

사진 48 「수선화판방호」(水仙花瓣方壺), 명나라 후기,
높이 9cm 밑지름 10.5cm, 개인 소장.

앞 시대의 '사대명인'이 가르친 제자들로서, 삼대묘수라 불리는 이들이 있다. 이 중에는 아버지를 스승으로 삼았던 이도 있다. 이들은 어릴 적부터 그릇 만드는 일을 시작하여 평생을 흙과의 씨름에 고스란히 바쳤다. 이들의 솜씨는 신통하고 신묘하여 마침내 중국 역대 도공들과는 크게 다른 칭호인 '예인'藝人으로 칭송받았고, 그 칭송에 걸맞는 인품과 재능을 갖추어 서예·서각·그림·독서·명상과 토론에도 당대 제일이라는 말을 들었다.

이들은 명나라의 국보급 존재로서, 이들이 만든 대표작 중에는 황제의 대관식이나 황태자나 공주의 결혼식 등 국가 주요 행사 때 기념으로 만들어진 것도 있다. 황제들은 평소 그 자사호만

사진 49 「국화팔판호」(菊花八瓣壺), 높이 9cm.

을 애용하였으며, 죽은 뒤에는 무덤 속에 함께 묻기도 했다. 이들의 작품이 이른바 '자사호의 전설'이 되었고, 그 이후 수많은 도공이 이들의 작품을 모방하는 데 생애를 바쳤다. 그리하여 진품과 모방품이 뒤섞인 혼돈이 생겨났고, 그 혼돈은 지금도 계속되고 있다.

　삼대묘수·시대빈^{時大彬} 원래 이름은 시빈^{時彬}이지만 명나라의 국보적 존재라는 뜻에서 '大'자를 헌정하여 시대빈이라 부른다. 시봉의 아들이자 제자다. 그도 생년월일이 분명치 않고 다만 만력 연간을 전후하여 살았다는 기록만이 남아 있다. 그의 작품에 대한 평가는 매우 많고 또 찬란하여 살아 있는 전설로 통한다.

"마치 공춘의 손이 살아서 큰 차호를 만든 것이로다."

"차의 맛을 즐기고 차를 베푸는 말씀으로 작은 차호를 만들었네."

"차호 제작에 필요한 모든 항목이 전부 갖추어졌고, 자사가 지녀야 할 흙색 또한 제대로 갖추어져서 아름답고, 소박하고, 우아하다. 노력하지 않고는 이룰 수 없는 훌륭함을 본다."

"주름질이 주위를 둘러싸고, 붉은 알갱이가 은은하여 더욱 찬란하다."

그리고 그가 만든 자사호에 새긴 서명에 대한 평가도 남아 있다.

"처음에는 글씨를 아름답게 쓰기 시작했다. 죽도竹刀를 사용하여 글씨를 서각했다. 뒷날에 가서는 마침내 칼끝을 움직여서 문자를 이루었고, 그 서법은 고상하고 우아했다."

"사람들이 모방할 수 없고, 감상하고 평가하는 데에만 사용함으로써 구별이 되었다."

"전후의 유명한 명인들이 절대로 미치지 못한다."

사진 50 「제량호」(提梁壺), 명나라, 높이 17.7cm, 남경박물관 소장.

그의 실력은 이런 평을 들을 정도였다.

전해져오는 그의 작품은 제법 많다. 「제량호」^{提梁壺, 사진 50}는 자사토로 만든 매우 귀한 주자로서 정교하게 디자인된 윗손잡이가 달려 있다. 제량^{提梁}이란, 글자 그대로 다리를 들어올린 듯한 모양의 손잡이란 뜻이다. 시대빈은 손잡이를 만드는 데도 고심한 흔적이 역력하다. 먼저 주자를 들어올릴 때 균형을 잡기 쉽도록 손잡이 모양을 처리하고 있다. 또한 밋밋한 느낌을 없애고, 주자가 놓인 차실 안의 고요한 분위기에 잔잔한 생동감을 주기 위해 오른쪽 수직으로 뻗은 손잡이에 작은 곤충 한 마리를 살짝 붙여놓았

다. 이 녀석은 천천히 손잡이를 타고 기어오르고 있다. 주자의 부리가 몸통과 연결되는 아랫부분에는 활짝 핀 꽃송이를 부조하여 주자에서 흘러나오는 물의 신선함이 느껴진다.

북경의 고궁박물원이 소장하고 있는 또 하나의 자사호 「특대고집호」特大高執壺. 사진 51는 정축년丁丑年. 1577에 대빈大彬이 만들었다는 서명이 새겨져 있다. 높이 27센티미터, 입지름 13.5센티미터인 이 차호의 몸통에는 시대빈이 직접 짓고 칼로 새긴 초서체 시 한 편이 쓰여 있다. "江山淸風 山中明月"이란 시다.

「옥란화육판호」玉蘭花六瓣壺. 사진 52처럼 일상생활에서 흔히 볼 수 있는 꽃송이를 꽃받침까지 온전하게 본뜬 차호는 자사토를 이용하여 그릇을 만들기 시작했던 초기부터 즐겨 응용한 주제이다. 아래로 향하도록 뒤집으면 그대로 한 송이 꽃이 된다. 이렇듯 꽃송이의 생김새를 그대로 재현한 듯한 차호를 즐겨 만든 것은 다양한 생김새와 색깔을 시도할 수 있기 때문이다.

1968년 강소성 강바닥에서 출토된 「육방호」六方壺. 사진 53는 1616년에 시대빈이 제작한 차호인데, 밑바닥에 명 대빈이라는 서명이 들어 있다. 이 차호는 조씨曹氏의 묘에서 출토되었는데, 무덤의 주인인 여성이 평소 애용하던 것이었거나 아니면 부장품으로 쓰기 위해 따로 마련한 것으로 여겨진다.

1984년 강소성 무석에서도 시대빈의 자사호 한 점이 출토되었다. 1629년도에 제작된 「정족원호」釘足圓壺. 사진 54는 청동향로나 청동으로 만든 제기에서 볼 수 있는 삼족三足형식을 응용하고 있다.

이 외에도 시대빈이 만든 자사호는 10여 점 정도 더 찾아볼 수 있는데, 그 수가 많아 뒷날 모방품 중 상당한 분량이 시대빈의 자사호를 사칭하는 원인이 되기도 했다.

삼대묘수·이대중방李大仲芳, 1580~1650 원래 이름은 이중방李仲芳이며, 사대명인 중 한 명인 이무림의 아들이자, 삼대묘수 중 첫 번째 인물 시대빈의 첫 번째 제자다. 자사호 장인 중 국보적 존재로, 그에게도 '大'자가 헌정되었다. 그의 자사호는 세련되고 아름답다는 평가를 받았다고 한다. 그의 스승 시대빈도 제자의 탁월한 솜씨를 늘 칭찬했으며, 완성된 자사호에 새기는 서명을 두고서도 사람들은 시대빈 다음으로 이대중방을 제일로 쳤다.

전해지는 작품은 많지 않고 홍콩 차기구박물관에 한 점 「옥벽호」玉璧壺, 사진 55가 남아 있다. 밑바닥에는 서명과 함께 그의 글씨 한 구절이 새겨져 있다. "双來佳茗如佳人, 仲芳", 즉 좋은 차는 좋은 사람을 닮는다는 그의 체험적 고백을 차호의 넓은 밑바닥에 새겨둔 것이다.

삼대묘수·서대우천徐大友泉 명나라 만력 연간을 전후하여 살았다고만 되어 있다. 원래 이름은 서우천이나, 역시 '大'자를 붙여 서대우천이라 한다. 그도 시대빈의 제자다. 스승의 가르침을 매우 잘 이해하여 때때로 스승을 놀라게 하기도 했다. 전해오기를 그의 아버지가 시대빈이 만든 자사호를 무척 좋아하여 자주 시대빈을 집으로 초청하여 예를 갖추었다고 한다. 초대를 받아 올 때마다 서우천의 인사를 받은 시대빈은 서우천의 총명함과 예의 바

사진 51 「특대고집호」(特大高執壺), 명나라, 높이 27cm 입지름 13.5cm,
북경고궁박물원 소장.
사진 52 「옥란화육판호」(玉蘭花六瓣壺), 1597년, 명나라,
높이 8cm 밑지름 12cm, 홍콩 차기구박물관 소장.

사진 53 「육방호」(六方壺), 1616년, 명나라, 높이 11cm 입지름 5.7cm.
사진 54 「정족원호」(釘足圓壺), 1629년, 명나라,
높이 11.3cm 입지름 0.1cm.

사진 55 「옥벽호」(玉璧壺), 명나라.

른 태도를 보고 좋게 여겼다. 어느 날 그의 부친이 자식을 가르쳐

달라고 부탁하자 쾌히 승낙하여 자신의 제자로 삼았다.

　어느 하루 서우천은 시대빈이 만든 니우泥牛를 가지고 놀고 있

었다. 니우란 입춘 전날 두드리며 봄맞이를 하는 진흙으로 만든

소를 말한다. 시대빈이 들어서자 서우천은 가지고 놀던 나무를

내려놓고 흙을 짓이겼다. 그리고 흙을 다 손질해놓고는 밖으로

나갔다. 그때 밖에는 큰 나무 아래 소 한 마리가 누워 있다가 막

일어서려 하고 있었다. 소의 한쪽 앞발은 미처 다 펴지지 않고

바닥에 반쯤 굽혀진 채였다. 이를 본 서우천이 다시 안으로 들어

오더니 진흙으로 소 모양을 빚었다. 방금 바깥에서 본 이제 막

일어서고 있는 소의 모습 그대로였다. 아직 다 펴지지 않은 한쪽

앞다리에 쏠려 있는 긴장감과 일어서려고 하는 힘이 느껴져 마치 실제 소를 보는 듯했다. 시대빈이 이를 보고 놀라면서 "너는 재주가 비범하니 훗날 반드시 나를 뛰어넘겠구나"라고 말했다고 한다.

그는 시대빈을 섬겨 자사호를 배웠다. 그는 항상 어떤 형식이든 변하게 마련이며, 옛 사람들이 흠모해온 그릇에 접근하기 위해 흙색을 잘 배합하되, 모방에 그쳐서는 안 된다고 했다. 모방은 변화라는 화살 위에 나를 얹어 미지의 목표에 도달하기 위해 이제 막 활시위를 떠나려는 것과 같다는 지론을 갖고 있었다고 한다.

청대의 자사 명인들

청나라 때의 자사호 명인으로는 진명원과 진만생을 꼽을 수 있다. 진명원의 자사호「자사태매식석호」紫砂胎梅式錫壺, 사진 56는 매화나무의 늙은 가지를 그려 자연의 아름다움을 체현시켰는데, 차인들로 하여금 많은 생각을 품게 한다. 이것은 손잡이·부리·뚜껑의 꼭지에 백옥白玉을 덧붙인 특이한 형식의 자사호다.

진만생은 배 모양의 차호를 많이 만들었고, 윗손잡이 차호와 손의 지문 흔적이 드러난 차호도 잘 만들었다. 무엇보다 앞 시대 명인들의 서법과 차호를 참조하여 이것들을 결합시킨 작품을 추구했다.

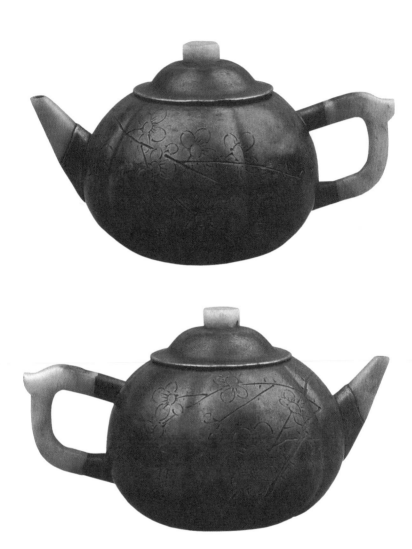

사진 56 「자사태매식석호」(紫砂胎梅式錫壺), 청나라, 높이 8.5cm 폭 17cm.

철학과 사상으로 완성되는 자사호

자사호는 차 마시는 풍조와 관련되어 나타났다. 더 정확하게 말하자면 보이차라는 반발효 방법으로 만든 차를 제대로 마시기 위해 만든 것이 자사호다. 이런 사정은 중국의 그 어떤 차호와 차의 관계에서도 볼 수 없는 매우 진귀한 일이다. 천목다완과 말차의 관계도 아름답다고밖에 말할 수 없는 조화로움을 보여주지만, 보이차와 자사호의 관계만큼 절절하지는 않다. 청나라 때 만들어진 「자사자모난호」紫砂子母暖壺, 사진 57는 어머니와 아들의 관계를 상징한 작품인데, 이는 어쩌면 자사호와 보이차의 관계를 보여주려 한 듯싶을 정도로 절묘한 조화를 이룬다. 그러므로 자사호를 말할 때는 반드시 보이차 또는 반발효 방식으로 만든 차와 조화된 상태를 염두에 두어야만 한다.

자사호는 일곱 가지 우수한 특징을 지녔다.

첫째, 단지 차호 안에 차를 넣고 뜨거운 물을 부어 달여내는 데에 그치지 않고 차를 넣고 불 위에 올려 끓이는 데 사용해도 차 맛을 조금도 잃지 않는다. 색·향·맛이 잘 살아 있으며, 차가 점점 우러나올수록 차호에 향기가 스며든다.

둘째, 차호를 오래 사용하면 빈 차호에 끓인 물만 넣어도 차 맛이 난다. 차호에 배어 있던 차의 향기와 맛이 따뜻한 물에 녹아나기 때문이다.

셋째, 차호에 담아 마시던 차를 그대로 두고 뚜껑을 덮어 여러

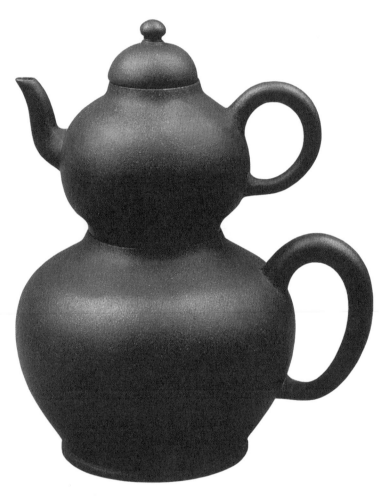

사진 57 「자사자모난호」(紫砂子母暖壺), 청나라, 높이 15cm 폭 13.5cm.

날이 지나도 곰팡이가 피거나 시큼해지지 않는다. 찻잎에 스며 있던 물기가 모두 말라버리고, 차호 바닥은 건조해진다. 이때 뚜껑을 열면 차 향기가 난다.

넷째, 내열성이 좋다. 겨울철에 물을 담아두어도 얼지 않고, 얼음을 녹이기 위해 불에 데워도 터지지 않는다.

다섯째, 열전도가 느려 뜨거운 차호를 쥐어도 데지 않는다.

여섯째, 차호를 오래 사용하면 오히려 광택이 나서 점점 더 아름다워진다. 이는 유약을 입히지 않는 데서 비롯되는 화학반응이다. 유약을 바르면 몸흙에 함유되어 있는 다양한 미세광물질의 분자 활동이 억제되지만, 유약을 입히지 않으면 미세광물질이 차호에 가해지는 열기와 습기의 작용을 받아 다양한 분자 활동을 하면서 색깔이 선명해진다. 이는 여러 가지 광물질이 서로 결합하면서 나타나는 반응인데, 차호의 겉면에 윤기가 돌고, 아름다운 색깔로 변화한다. 이때 차호 안쪽에도 동일한 현상이 나타나는데, 찻잎이 따뜻한 물에 풀어지면서 색깔·맛·향기를 낼 때 미세광물질의 성분도 함께 녹아서 미묘한 차 맛을 만들고, 향과 색을 북돋워준다. 이것이 자사호의 가장 큰 장점이다.

일곱째, 자사호는 색깔이 다채로워 오래 보아도 싫증이 나지 않는다. 자사토는 철분을 많이 함유하고 있기 때문에 가마 속에서 불길의 성질에 따라 여러 가지 색깔로 변화한다. 인공으로 만든 재료를 섞거나 유약을 입히지 않아도 다양한 색깔이 나오며, 그 색상은 매우 자연스럽고 그윽하며 깊다.

이렇듯 제대로 만들어진 자사호는 한 시대의 철학과 사상, 차인 정신, 자연과 음률, 서화예술이 한데 결합한 것이다. 그래서 자사호를 만드는 사람을 그릇쟁이, 도공 따위로 부르지 않고 '예인'藝人이란 경칭을 헌정한 것이다.

자사라는 흙의 본래 색깔과 광택 위에 예술가의 창조성이 깃들어 자사호가 완성된다. 그러므로 자사호에는 몇 가지 철학이 무르녹아 있다고 할 수 있다. 마음이 고요하고 맑은 평담平澹, 고요하고 품위가 있는 한아閑雅, 단정하고 장엄한 단장端莊, 인정이 두터운 돈후敦厚, 예스럽고 아담한 멋이 있는 고아古雅, 간단하고 쉬운 간이簡易, 꾸민 데 없이 수수한 질박質朴, 그리고 은근함과 멋스러움, 조용하고 경건함, 무엇보다도 거들먹거리지 않는 힘찬 기운이 느껴지는 그릇이 바로 자사호다.

한때 청자·백자·천목 같은 황제와 귀족들의 전유물이 권위주의적인 형태와 색깔로 지배하던 시대에는 어느 누구도 눈길 한 번 주지 않았던 것이 자사흙이다. 좋은 그릇이 되는 조건으로 가장 먼저 꼽는 것이 철분 함량이 낮아야 하는 것인데, 철분함량이 매우 높은 자사토는 따라서 아예 좋은 그릇 근처에도 갈 수 없는 버려진 흙이었다. 그런데 그 흙이 살아난 것이다. 살아나도 그냥 살아난 것이 아니라, 중국 도예사를 발칵 뒤집어놓았다. 그러고도 아무 말 없이 그냥 무덤덤하게 서 있는 흙이요, 그릇이다. 이를 두고 어찌 아름다운 혁명이라 부르지 않으랴.

자사호를 보면 세상은 정녕 변화하는 생명체들로 이루어진 곳

이며, 그곳에서 절대와 유일은 착각일 뿐임을 깨닫게 된다. 모든 것은 모든 것과 관계가 있고, 그 관계는 평등하며, 이 진리를 알면 행복해진다. 차 한 잔에 담긴 이 상대성의 아름다움이여.

일본의 규스, 모방에서 찾아낸 창조의 문

무사들이 만든 차 문화를 극복하기 위한
새로운 차 도구는 일본 문인들의 가장 큰 소망이었다.
이 염원은 시간이 흘러가면서 조금씩 자유의지의 표현과
상상력의 분방함에서 잉태되는 창조성까지를 꿈꾸게 되었다.
규스의 등장은 단순히 도자기의 형식이 창안되었다는 것
이상의 의미를 가진 경이적인 역사다.

무가문화의 꽃, 다도

사무라이·무사단·무사정권

천년의 역사를 지닌 일본 차 문화를 가장 손쉽고 정확하게 이해하고 싶다면, 제일 먼저 사무라이의 역사를 간략하게라도 짚어보는 것이 도움이 된다. 일본 정치사의 깊숙한 내면으로 들어가면 사무라이의 민첩하면서 조금은 익살스럽기도 한 몸놀림이 보여주는 그림자놀이와 사쿠라 흩날리는 봄날을 휘감는 렌카^{連歌} 노랫소리와 할복자살과 칼과 차 향기를 만나게 된다. 그 가운데도 차 문화는 일본 정치사 전면에 드리워져 있는, 참으로 미묘한 수수께끼 같은 종교적 체취와 예술적 몽환으로 그려진 거대한 산수화다.

그 차와 다도를 손으로 만져보기 위해서는 사무라이를 만나야만 한다. 사무라이는 일본 중세의 토지제도인 장원제도의 부산물이다. 영주는 토지를 수호하고 소작인들로부터 조세를 징수하기

위해 복종심이 강한 건달들을 필요로 했다. 대개 가난하고 무식한 건달들은 최소한의 대우만으로도 영주에게 충성을 맹세했다.

지주는 재산권 수호와 토지 확장을 위해 사무라이들을 늘리고, 조직화할 필요가 있었다. 사찰도 재산권 수호를 위해 사무라이가 필요했다. 천황과 귀족들의 재산 증여나 사찰 재산에 대한 면세제도를 악용한 토지 투탁으로 인한 재산 증식이 늘어났기 때문이다. 신神의 나라답게 크고 작은 신사神社에서도 재산을 지키기 위해 사무라이를 필요로 했다. 이렇듯 각각의 재산 수호를 위해 두게 된 사무라이의 숫자가 점차 늘어나자 무사단武士團이 생겨났고, 그때부터 사무라이의 성격도 변했다. 모든 분쟁을 무력으로 해결하는 풍조가 생겨난 것이다. 이 풍조는 마침내 일본의 정신이 되었다.

무사단은 1150년 무렵 세상에 모습을 드러냈다. 무사단 역사의 첫 페이지에는 미나모토씨源氏와 다이라씨平氏 두 가문이 등장한다. 이 두 가문은 천황의 외척으로, 천황 계승문제로 늘 대립해왔다. 1150년 무렵 다이라씨가 미나모토씨를 제압하고, 중앙으로 진출하여 천황을 옹립했다.

권력투쟁에서 한 번 밀려나면 중앙에서 지방으로 쫓겨나게 된다. 지방으로 밀려난 쪽은, 그 지방의 호족·사찰·신사 등지에서 자생해온 사무라이들을 끌어모아 세력화했는데, 그것이 무사단이다. 지방 호족이 거느린 무사단은 지방과 지방 사이의 세력다툼을 주도했고, 지방세력은 천황체제를 수호하려는 중앙세력과

끊임없이 투쟁을 일삼았다.

그 후 패배한 미나모토씨는 온갖 수난을 겪으면서 드디어 다이라씨를 타도하는 데 성공했다. 미나모토씨는 보복을 근절할 목적으로 특별한 정치체제를 확립했는데, 그것이 이른바 '바쿠후'幕府였다. 그들의 본거지인 가마쿠라鎌倉에 세웠다 하여 '가마쿠라 바쿠후'라 부르고, 그때부터 바쿠후시대가 열렸다. 바쿠후의 최고 권력자를 쇼군將軍이라 하고, 지방 무사단의 대표를 다이묘大名라 부르게 되었다.

쇼군의 정치권력을 유지하면서, 교토의 천황정권을 견제하고 지속시키는 바쿠후 체제를 무사정권武士政權이라 불렀다. 이때부터 일본은 한 국가에 두 개의 정권이 공존하게 되었고, 각 정권은 그 나름의 독특한 문화를 구가하면서, 일본을 강하고 부드러운 양면을 지닌 국가로 만들었다. 교토의 천황정권이 펴는 문화를 공가문화公家文化, 가마쿠라 바쿠후정권이 펴는 문화를 무가문화武家文化라 부른다.

무사들 사이에 퍼져나간 차 문화

무사정권은 교토에 천황과 귀족들을 사실상 포위해두고, 필요한 예산과 대우를 무사정권에서 편성하고 집행하였다. 천황계승권까지 쥐고 있는 등 일본의 최고 권력은 무사정권이 장악했고, 천황은 상징적인 존재로 전락했다.

가장 중요한 권력은 외교와 무역이었다. 외교는 외국에 대한 상당한 지식과 경험을 필요로 하는 전문직이어서, 처음부터 승려들이 전담했다. 승려는 일본 최고의 지식인들이며, 경전을 읽는 데 필요한 한문에 통달해 있어서 주요 외교국가인 중국 및 조선과의 통상교섭에 그들의 존재는 절대적이었다. 그래서 교토에는 천황과 귀족의 후원을 받으며 세워지고 운영된 큰 규모의 사찰이 여러 개 있었다. 도후쿠지東福寺, 덴류지天龍寺, 엔랴쿠지延歷寺 등이 그것이다. 이 사찰에서 선발된 승려들이 천황정권을 대표하는 외교관이 되어 외국에 파견되었고, 또한 이들은 외교관계가 있는 나라와의 무역 업무까지 맡아 수행했다. 천황정부와 귀족들이 필요로 하는 문물을 수입하고, 일본의 상품을 수출하는 일이다. 그리하여 도후쿠지무역선과 덴류지무역선이 생겼다. 이 무역선은 송나라로부터 차와 그릇, 비단 등을 주로 수입하여 교토정권에 공급했다.

교토 공가문화의 대표적인 특징으로 꼽을 수 있는 것은, 도후쿠지를 비롯한 국가보호 사찰에 모셔진 불상이 석가모니를 주불로 한 삼존상이었다는 점이다. 승려들은 경전을 중심으로 수행을 하고, 신도들도 경전의 가르침을 따랐다.

천황과 귀족들의 차 문화는 송나라 지배계층의 차 문화를 그대로 따른 것이었다. 청자 · 백자로 만든 다완, 숯 화로와 차 끓이는 탕관, 말차가 주류를 이루었다. 차실은 따로 마련하지 않고 기존의 크고 화려한 건물의 일부를 차실로 이용했다. 모든 문화가 풍

요롭고 여유가 있고, 화려했다.

무가문화는 가마쿠라 바쿠후정권이 공가문화에 대항하기 위하여 뒤늦게 계획적으로 만들어낸 것이다. 교토 문화의 오랜 정통성을 극복하고, 무사들의 무식하고 조악하며 살벌한 모습을 바꾸기 위해 매우 진지한 노력으로 일구어낸 문화이다. 무사들은 대개 자기 이름도 쓸 줄 모를 만큼 무지했으므로, 지식이 풍부한 승려들을 포섭하여 근본적인 계획을 세워나갔다. 경전도 중요하지만 참선의 중요성을 더 강조하는 승려들이 무사들 쪽으로 합류했다.

에이사이榮西선사가 그 대표적인 인물이다. 가마쿠라 바쿠후정권은 에이사이를 송나라로 유학 보냈다. 이를 계기로 송나라의 우수한 문물을 배워와서 무가문화의 토대를 마련할 계획이었다. 에이사이를 수행하여 송나라로 간 일본 승려들은 곳곳에서 송나라의 문물을 배워 그림과 글로 기록하고, 그릇과 그림과 글씨들을 사 모아서 수시로 일본으로 들여왔다.

에이사이선사는 송나라에서 임제선臨濟禪을 전수받고 돌아왔다. 바쿠후정권은 에이사이를 적극 보호하며 무가문화의 정신적 기틀이 될 참선을 장려했다. 그러던 중 에이사이는 가마쿠라 바쿠후정권의 쇼군에게 한 가지 권유를 했다. 송나라를 대표하는 임제종의 유명한 승려이자 에이사이의 스승이기도 한 중국 승려 난계도륭蘭溪道隆을 일본으로 모셔와 귀화시켜 참선문화를 크게 일으키면 교토의 공가문화가 자랑하는 경전불교를 뛰어넘을 수 있을

것이라는 내용이었다. 쇼군은 선뜻 동의했다. 그리하여 난계도륭이 가마쿠라로 오게 되었고, 가마쿠라 바쿠후의 무사들은 집단으로 난계도륭의 제자가 되었다. 바쿠후에서는 스승을 위하여 가마쿠라에 큰 절을 지어 스승께 바치고 절 이름을 겐쵸지建長寺라 했다. 이 절을 일본 임제종의 본산으로 삼으면서, 난계도륭은 일본 임제종 개산조開山祖가 되었다.

그때부터 일본에서 선禪이 시작되고, 무사들은 참선수행과 검술을 동시에 배우면서 새로운 문화에 눈을 떠갔다. 겐쵸지는 어느 날 갑자기 일본 선의 메카로 떠올랐고, 일본 전역에 이를 본딴 선종 사찰이 등장하기 시작했다. 선종 사찰은 교토의 유서 깊은 사찰과 대비되는 건축양식으로 지어졌다. 가마쿠라의 겐쵸지에는 교토의 사찰에 봉안되어 있는 석가모니불과는 달리 아미타불인 가마쿠라 대불大佛이 세워졌다. 이는 사무라이의 수호신 하치만八幡의 본불本佛이라 불리며 바쿠후 신앙의 핵심으로 자리 잡았다.

교토의 불교는 경전을 중요하게 여기기 때문에 경전을 읽고 이해할 수 있는 지식이 필요했다. 하지만 무사들은 무식했기 때문에 경전을 읽을 수가 없었고, 그럴 만한 능력을 갖추자면 많은 시간이 걸렸다. 에이사이선사는 무사들의 이러한 형편을 살펴서 아미타불을 본존불로 모시면서, 매우 간편하고 쉬운 수행법을 일러주었다. '나무아미타불' 여섯 글자만 기억해서 소리 내어 반복해서 외우면, 경전을 읽고 수행하는 사람과 똑같은 복을 누리고, 죽은 뒤에는 극락에 왕생하며, 나라가 부강해지고 태평성대를 누리

게 된다는 것이었다. 참으로 절묘한 포교 방법이었다.

사실 이 같은 여섯 글자를 소리 내어 외우는 염불 수행법은 일찍이 신라의 승려 원효에 의해 소개되었다. 원효의 정토종 철학은 10세기 무렵 일본에 알려져 있었는데, 다만 원효가 옛사람이었기 때문에 그의 사상이 선택될 수 없었다. 현실을 지배하는 데는 살아 있는 난계도륭 쪽이 훨씬 강력하고 효과적임을 그들도 알고 있었던 것이다.

온 일본열도가 나무아미타불 소리로 자욱해가면서 무사들의 세상이 화려하게 펼쳐졌다. 선종 사원에서 참선하는 승려들은 차 마시는 일을 매우 중요하게 여겼다. 그들은 송나라에서 수입해 온 고급 말차를 청자나 백자 다완에 담아 마셨다. 이런 선승과 친밀하게 지내는 쇼군이나 상급 무사도 차츰 차 마시는 일에 관심을 보였다.

그리하여 몇몇 상급 무사들 사이에서는 세속에 선종 사찰을 모방한 쇼인즈쿠리書院造라는 이름의 건물을 짓고 그 안에서 차를 마시는 유행이 생겨났다. 한번 맛을 들이자 무사들은 무서우리만큼 집요하고 빠르게 차에 몰입했고 이는 곧 짧은 시간 안에 일본 전역의 무사들에게로 퍼져나갔다. 쇼인즈쿠리 건물이 속속 들어서고, 그 건물 안에서 참선을 하고, 청자·백자 다완에 말차를 타서 마시고, 때로는 손님을 초청하여 차회도 열고, 차 맛과 그릇을 겨루기도 하면서 차츰 무사들은 수입된 차 문화의 화려함과 재미에 넋을 빼앗기기 시작했다.

무가문화가 발달하면서 일본에서는 쇼인즈쿠리 차실에서 차회를 열고
차를 마시는 유행이 무사들 사이에 퍼져나갔다.

차 문화, 정치수단으로 변질되다

가마쿠라 바쿠후의 정치는 독재와 전제로 이루어졌다. 의리·충성·용맹을 이상으로 삼는, 무예를 존중하는 문화였다. 칼에 대한 숭배는 할복과 자살의식을 칭송했다. 쇼군에게 충성을 바치는 사무라이의 삶은 피가 마를 날 없는 잔혹한 나날이었다. 집단 광기와 권력욕에 몰입해 있는 난세를 살면서, 서민들은 절망뿐인 세월을 보냈고, 가마쿠라 바쿠후정권은 결국 멸망했다.

뒤이은 무로마치 바쿠후정권^{1338~1573}은 본격적인 차 문화의 번성기였다. 이때는 외국과의 외교권과 무역권까지 바쿠후정권으로 넘어온 뒤여서 쇼군이 중국과 고려·조선과의 외교를 전담했다. 외교관은 여전히 승려들이었다. 중앙의 쇼군은 지방 다이묘와의 관계를 유지하기 위하여 외국과의 무역권 중 일부를 다이묘들에게로 이관시켰다. 결국 다이묘의 세력이 커졌고, 이로 인해 차츰 전국^{戰國}시대로 접어들게 되었다. 이즈음 쇼인즈쿠리 건물을 차실로 쓰는 일은 일상적인 것이 되었고, 다다미 20장 넓이의 차실에서는 화려한 차회가 경쟁적으로 열리면서 차 문화는 일본을 상징하는 것으로 자리 잡아갔다.

이제 사무라이는 무력만 갖추어서는 무시당했다. 참선·서예·꽃꽂이·정원 가꾸기 등 세련된 풍아의 미의식까지 갖추어야만 진정한 무사라는 평가를 들을 수 있었다. 특히 당·송에서 수입한 도자기·그림·글씨에 대한 전문가적 안목까지 필요했다. 그 무렵

부터 청자·백자로 된 다완을 버리고, 천목다완이 무사들의 새로운 문화로 자리 잡았다.

무로마치 바쿠후는 아시카가 다카우지足利尊氏, 1305~58, 아시카가 요시미츠足利義滿, 1358~1408, 아시카가 요시마사足利義政, 1436~90로 이어지는 일련의 쇼군과 관련하여 급격한 변화를 겪었다. 이 시대에는 지루한 국내 전쟁으로 인한 염증과 배반, 낡고 부패한 권위를 부정하는 하극상 풍조의 유행, 무엇보다 상급 무사들의 부패와 방종이 문제였다. 무역을 독점했던 바쿠후의 권한이 차츰 지방 다이묘의 손으로 옮겨가면서 무사들의 세계가 근본적으로 분열하기 시작했다. 분열은 이제 대세였다.

분열 과정에서 권모술수와 재력을 갖춘 자들이 새로운 세력자로 떠올랐다. 이들은 차회를 이용하여 정적을 제거하는 교묘한 방법을 썼다. 찻잔에 독을 타서 정적을 제거하는 수법이다. 이 같은 모순이 생겨난 것은 그때 한창 유행했던 차법茶法 때문이었다. 차실에 손님을 초대해놓고, 주인은 하인들에게 차를 준비시킨다. 차를 준비하는 탕비실은 차실과 별도로 설치된 옆방에 있어서, 차를 준비하는 모습을 손님들이 직접 눈으로 볼 수가 없다. 주인은 손님의 자리를 미리 정해두고 있으므로, 하인들은 주인의 명령대로 차를 타서 정해진 손님 자리에 옮겨두면 된다. 이때 주인이 몰래 목표로 삼은 손님의 찻잔에 독을 타는 것이다.

이 무서운 풍조는 좀처럼 그치지 않았다. 권모술수에 능한 무사는 칼 한 번 쓰지 않고 정적을 제거한 뒤 그 자리를 차지했다.

그리하여 무사들 사이에 불신 풍조가 팽배해져갔다. 무사들이 칼이 아닌 차와 간교한 술수로 정적을 제거하고 권력을 장악해나가자, 일본 사회는 위기에 빠졌다. 차 문화를 혁신해야 한다는 소리가 커졌다.

이 같은 시기에 쇼군이 된 아시카가 요시마사는 일본의 위기를 극복하기 위해 소리 없이 묘안을 찾기 시작했다. 요시마사는 그의 차 스승 노아미^{能阿弥}의 권유를 받아 교토 다이토쿠지^{大德寺}의 승려인 무라타 주코^{村田珠光, 1423~1502}를 만났다. 그때 주코선사는 다다미 20장 넓이의 서원 차실에 병풍을 둘러쳐서 겨우 다다미 넉 장반 넓이로 좁힌 공간에서 차를 마시며 수행하다가 요시마사를 맞이했다. 그는 차란 원래 수행의 한 방편이며, 궁극적으로 모든 것은 모든 것과 관계 있는 존재여서 나와 남이 하나임을 깨닫는 데 기여하면 그만이라고 했다. 차가 권력을 만들고, 차인이 권세를 쥐락펴락하고, 무사가 칼을 모독하는 짓은 차를 더럽히는 행위라는 것이다. 차실은 그저 손님을 편안하게 맞아 대접하는 자리이면 그만이라 했다. 요시마사는 정치 현실과 수행 승려의 진리 사이에 존재하는, 쉽게 일치하기 어려운 괴리를 아프게 확인했다. 그뿐이었다.

혼돈을 헤치고 확립된 다도

중세 일본사회의 깊은 병폐였던 차 문화의 모순을 치유할 방법

을 찾아내는 데는 100년이라는 시간이 걸렸다. 무사들로서는 당시의 차 문화가 그다지 큰 모순으로 여겨지지 않았다. 나라 밖에서 일본을 공격해올 위험은 거의 없었고, 국내의 혼란을 진정시키고 수습하기 위해서는 호사스런 차회를 잘 이용하여 정적을 제거하고 비밀회합을 통하여 무사들을 통제하면 그만이라고 여겼기 때문이다. 그러나 교토의 귀족과 지식인들의 생각은 달랐다. 사무라이들은 권력만을 걱정했지만 귀족과 지식인들은 일본의 운명을 걱정했던 것이다.

그리하여 차 문화의 모순으로 인한 무질서를 바로잡기 위한 대안 모색이 시작되었다. 그 일을 비밀리에 수행하기 위한 적임자는 외교 업무를 맡고 있는 다이토쿠지와 덴류지의 승려들이었다. 주로 조선과의 외교 업무를 전담하고 있던 이들 승려들은 이미 일본 차 문화의 폐단을 혁신할 수 있는 대안을 찾기 위해 조선 곳곳을 여행하면서 정보를 수집하고 있었다.

1460년대 경주 남산 용장사에서 『금오신화』를 집필 중이던 매월당 김시습은 일본 승려들이 자주 방문하는 조선의 대표적인 지식인 중 한 사람이었다. 김시습이 거처하는 자그마한 초가집의 구조와 특색, 소박하면서도 절제된 매월당의 차법은 일본 승려들을 감동시켰다. 또 매월당으로부터 전해 듣는 조선의 풍물과 경치는 그들의 큰 관심사였다. 그들은 조선 삼남지방을 여행하면서 많은 것을 보고 듣고, 그림으로 그리거나 글로 적어 일본으로 가져갔다. 그렇게 수집된 내용들은 뒷날 다도가 확립될 때 결정적

인 도움이 되었다.

위기의 15세기가 끝나고 16세기로 들어선 뒤 한 명의 위대한 선각자가 나타났다. 그는 이름난 무사도, 권세 있는 귀족이나 승려도 아닌, 오사카大阪의 사카이堺 항구에서 외국으로부터 수입한 소가죽을 거래하여 큰돈을 번 피혁장사꾼 출신 차인이었다. 그가 바로 다케노 조오武野紹鷗, 1502~55였다. 그는 천민인 피혁상인에서 존경받는 계층인 차인으로 신분 상승하기 위하여 렌카를 배워 대중적인 인기를 얻는 데 성공하였고, 다시 최고의 문화도시인 교토로 옮겨가서 차인으로서의 자리를 굳히기 위해 각고의 노력을 기울였다. 그는 그릇과 그림, 글씨를 알아보는 천부적 재질을 지니고 있었다. 특히 좋은 그릇을 알아보고 평가하는 감식안이 탁월하여 곧 유명인사가 되었다.

그즈음 일본 차 문화가 모순의 늪에 빠져 허우적거린 원인 중 하나는, 차를 담아 마시는 다완의 크기와 비싼 가격이었다. 중국에서 수입하는 청자·백자·천목다완의 규격은 입지름이 10~12센티미터, 굽을 포함한 높이가 5~6센티미터 정도여서 한 사람마다 한 개씩의 다완이 필요했다. 게다가 값이 비쌌다. 사무라이들은 경쟁적으로 값비싼 다완을 준비하고 크고 화려한 차회를 열어 자신의 우월감을 나타내려 했으므로 낭비가 매우 심했다.

이 같은 시기에 다케노 조오는 값이 비싸고 크기가 작은 중국 수입 다완 대신에 일본 도공이 만든 생활잡기 가운데서 차를 담아 마실 만한 것을 골라내어 사용함으로써 선풍적인 인기를 끌었

다. 무엇보다 크기가 크고 값이 비교할 수 없을 만큼 쌌으며, 일본인이 만든 것이라는 사실이 장점이었다. 그의 시도는 일단 좋은 반응을 얻었다. 모순에 찬 차 문화를 바로잡아가야 할 방향과 대안이 어떤 것이어야 하는지를 보여주는 데 성공한 셈이다.

그런 다음 그는 무사들이 차실로 쓰는 쇼인즈쿠리 건물을 변화시켰다. 지붕의 기와를 벗겨내고 대신 널빤지를 입혔다. 두꺼운 사방 벽도 털어내고 창호지를 바른 문으로 바꿔 달았다. 비단 벽지 대신 수수한 종이를 바르고, 옻칠이나 금칠을 한 꽃병 받침과 차 탁자를 아무것도 칠하지 않은 백목日本상태로 만들어 나뭇결을 돋보이게 했다. 중국에서 수입한 청동이나 고급 자기로 만든 꽃병 대신 평범한 도자기 꽃병을 썼다.

그는 자신의 한계를 잘 아는 사람이었다. 신분의 벽을 완전히 극복할 수 없다는 것, 곧 완고하고 고루한 일본 차인들의 보수성을 어느 한도 이상은 건드릴 수 없다는 것을 잘 알았다. 다행스럽게도 그에게는 일본 차인들로부터 존경받는 집안 출신인 제자가 있었다. 조오는 자신이 익히고 깨달은 바를 그 제자에게 모두 가르쳤다. 제자가 자기 대신 시대적 사명을 완수해줄 것을 바란 것이다.

센노 리큐의 차회 문화 개혁

그 제자가 센노 리큐千利休, 1522~91이다. 다케노 조오가 죽고 나자 리큐는 망설이지 않고 일본 차 문화를 개혁하기 시작했다. 리큐

센노 리큐의 초상. 그는 주인
과 손님의 마음이 일체가 되
는 것을 다도의 근본이라고
보았다. 또한 다도에는 어떤
차별도 없으며 모든 인간은
평등하다는 것이 리큐의 핵
심 이론이다.

에게 다시없는 기회가 왔는데, 그 무렵 무로마치 바쿠후의 쇼군으로부터 많은 도움을 받으면서 무사들의 주목을 받기 시작한 오다 노부나가織田信長의 차 선생으로 초빙 받은 것이다. 리큐는 오다 노부나가로 하여금 새로운 차법을 배우게 하여 단숨에 무사사회의 오랜 병폐였던 차회 문화를 개혁하는 데 성공했다.

먼저 이제껏 써오던 작은 다완을 과감하게 버리고 매우 큰 사발을 다완으로 썼다. 조선에서 구해온 것인데, 입지름이 무려 16센티미터 정도이고, 높이가 9센티미터 정도였다. 오다 노부나가는 차회를 열고 손님 10여 명을 초대했다. 차실에서 손님이 보는 바로 앞에서 오다 노부나가 자신이 손수 차를 탔다. 두 손으로 받쳐 들고 본인이 먼저 차를 한 모금 마셔 보였다. 독을 타지 않았음을 증명해 보인 셈이다. 그런 다음 그 사발을 왼편에 앉은 사람에게 넘겨 한 모금 마시게 한 뒤, 다시 그 왼편 사람에게로 넘기기를 계속하여 맨 마지막 사람까지 오자 차가 끝났다. 기적이 일어난 것이다. 한 그릇의 차로 여러 명이 나눠 마시는 이른바 고이차濃茶의 역사는 그렇게 시작되었다. 그때 사용된 사발이 조선에서 구해간 이도다완井戸茶椀이라 불린 그릇이다.

다완의 혁명이 성공하자 차 문화의 병폐는 서서히 고쳐지기 시작했다. 그때 센노 리큐는 차실을 개혁했다. 다다미 20장 넓이였던 종래의 쇼인즈쿠리 건물 대신 소안草庵, 즉 조선의 가난한 서민들이 사는 두 칸 오막살이를 기본으로 삼아 흙벽에 짚으로 지붕을 덮고 천정이 낮고 창문이 없으며 출입문이 매우 작은, 참으로

소박한 건물을 차실로 설계한 것이다. 이는 전적으로 조선 서민의 문화를 고스란히 일본으로 옮겨 응용한 것이다.

그렇게 하여 다도가 확립되었다. 손님을 배려하고 차실에 초대하는 손님의 신분 차별을 없애며, 오직 주인이 최선을 다해 손님 섬기는 것을 보람으로 여기는 차법이었다. 센노 리큐는 이 차법을 일컬어 '이치고이치에'一期一會라고 했는데, 즉 생애에 한 번뿐인 만남이라는 뜻을 담아 손님께 차를 대접한다는 뜻이었다. 다완에 가루차를 타서 마시는 이 차법은 그 후 에도시대에 들어 더욱 세련되어졌다. 다도와 함께 무사정권은 700년 가까이 일본을 지배했다.

그러던 중 1600년대 이후의 일본의 문인과 지식인들은 무사정권이 만든 다도가 지나치게 엄격한 격식에 따른 획일적인 문화임을 지적했다. 이 방식은 인간의 자유로운 의지를 표현하는 것을 제한한다며, 가루차를 다완에 넣고 물을 부어 차선茶筅으로 저어 거품을 일으켜 마시는 차법인 말차도抹茶道를 없애고 새로운 차법을 창안해야 한다는 요구를 하기 시작했다. 하지만 이는 워낙 긴 세월 동안 일본인의 의식에 깊게 뿌리내린 문화여서 쉽사리 바뀔 것 같지 않았다. 그런데도 문인들은 점점 더 무사들의 칼 숭배 문화를 투영한 말차법의 온당치 못한 점을 비판하면서 새로운 차 문화를 잉태하기 위한 담론을 만들어갔다.

일본 차 문화의 대전환

전차법의 유행

1602년 시작된 에도 바쿠후 시대는 평화로운 시대로, 다양하고 활력 넘치는 차 생활이 추구되었다. 가장 괄목할 변화는 뿌리 깊은 말차 문화 외에 잎차를 마시는 전차 문화가 중국에서 들어와 일부 승려들 사이에서 유행한 것이다. 끓인 물에 잎차를 넣고 우려내 마시는 이 전차법에서 가장 중요한 기능을 하는 차 도구는 중국에서 수입한 차호라는 낯선 그릇이었다. 그때까지 일본 차인들은 말차법의 꽃으로 대접받는 다완과 차실에서 필요로 하는 찻물을 떠다두는 수주^{사진 58} 정도만을 알고 있었다.

수주는 중국의 주자와 똑같은 그릇이며, 이름만 다르게 부를 따름이다. 실제로 일본 수주는 임진왜란 이전까지는 모두 중국에서 수입했으며, 그 형식의 기원은 어디까지나 중국의 주자에 있다. 임진왜란 이후로는 조선에서 납치해온 조선 도공들의 손

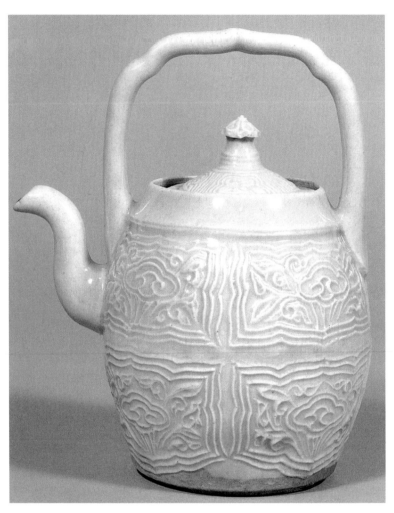

사진 58 「영지문수주」(靈芝文水注), 19세기 초, 높이 14.2cm.

을 빌려서 만들어 쓰기도 했고, 18세기 중엽부터는 새로운 차 문화 운동과 더불어 일본 도공들에 의한 실험이 시작되었다. 사진 58에서 볼 수 있는 백자로 만든 수주는 몸통 전면에 영지버섯 모양을 형상화하여 돋을새김하였는데, 이것은 송나라와 명나라의 주자를 모방한 것이다. 차호와 주자는 극명하게 다르다. 그런 까닭에 일본 차인들은 잎차와 차호의 출현에 당혹감과 동시에 흥미를 느꼈다.

일본에서는 워낙 말차 문화가 뿌리 깊었으므로 전차는 매우 제한적으로만 알려졌다. 중국에 유학한 승려들에 의하여 소개된 만큼 승려들이 주로 전차를 즐겼다. 여기서 유의해야 할 일은, 전차에서 '煎'이란 글자를 쓴다 하여 반드시 잎차를 우려내는 것을 뜻하는 것은 아니라는 점이다. 이 글자는 덩어리차를 쪼개고 가루를 내어 탕관에 넣고 끓이는 것도 포함한다. 물론 이 경우는 중국과 한국의 시점이며, 일본에서는 다두에서 차를 끓이는 도구를 말할 때 '탕비'湯沸라는 말을 즐겨 쓴다.^{사진 59}

말차법 외에 잎차를 마시는 전차법이 보태져서 차 문화가 다양성을 갖게 되었으나, 잎차를 모두 중국에서 들여와야 하고, 차 도구들도 전적으로 수입에 의존해야 했으므로 여간 어려운 문제가 아닐 수 없었다. 무엇보다 가격이 지나치게 비쌌다.

더욱이 무가문화가 창안한 가장 대표적인 문화인 말차도가 위축되거나 변형되는 것을 걱정하는 원로 무사들의 불편해 하는 분위기가 이 새로운 차법의 확산을 억제했다. 그럼에도 불구하고

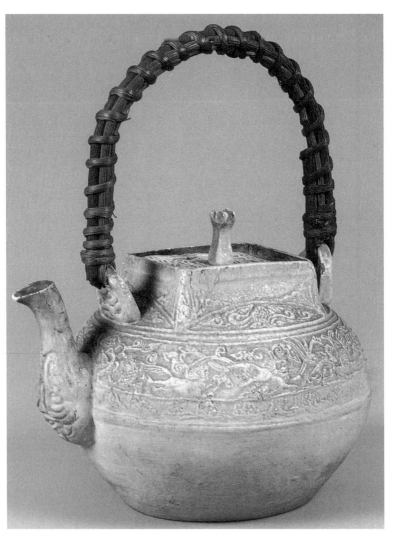

사진 59 「사자당초문탕비」(獅子唐草文湯沸), 18세기 말, 높이 8.8cm.

에도시대의 평화스런 분위기와 함께 다양성을 인정해야 한다는 의견이 점점 호응을 얻었다. 비록 소수이기는 했지만 오랜 무가 문화의 획일성과 엄격성에 염증을 느끼기 시작한 문인과 승려들이 새로운 문화의 상징으로 전차법을 받아들여, 느리게나마 자리를 잡아가게 되었다.

다도 문화의 변혁을 꿈꾼 인문주의자들

원래 잎차는 중국 운남성·광동성·복건성에서 시작된 오래된 제다법이다. 그러나 당나라 때의 차 전매정책으로 잎차 제조가 금지되고 덩어리 차 중심의 제다법만 허용되었다. 차 산지 주민들만이 자신들의 오랜 전통대로 줄곧 잎차를 마시면서 전통을 이어갔다. 특히 789년 당나라 승려 정간正幹이 중국 불교 선종 5개 종파 중 하나인 황벽종黃檗宗을 개창하고, 복건성에 건복사建福寺를 지어 제자를 키우기 시작할 때, 잎차를 만들어 우려마시면서 참선·수행하는 제도를 정착시켰다. 그러나 당에 이어 송·원·명나라를 거치는 동안 황벽종파의 위세는 차츰 약화되었고, 전차 문화도 단차 문화로 대체되었다.

명나라 후기인 1628년 은원隱元선사가 황벽종을 중흥시키면서 중국인은 다시 전차 문화를 향유하게 되었다. 그 영향은 마침내 보이차라는 반발효차를 만들어내었고, 저 유명한 자사호의 출현을 가져오는 역사적 환경이 만들어졌다. 은원선사는 1592년 복건

성에서 태어났다. 출가한 뒤에는 차 관련 소임을 주로 맡아 사찰 운영에 참여했다. 어려서부터 고향 사람들의 전차 문화에 젖어서 자랐기 때문에 잎차를 만드는 데 능통했다.

17세기 명나라에 유학한 일본 선종 승려들은 은원선사가 중흥시킨 복건성의 황벽종 사찰에 머물면서 전차 문화를 배웠고 귀국하면서 잎차와 차호 등 중국의 차 도구를 가져와 에도 바쿠후의 지배계층 인사들에게 신문물로 소개했다. 이것이 전차법이 일본 지배계층에 알려지게 된 역사의 서막이다. 에도시대의 문인들은 새로이 경험한 차법이 지닌 특징들에 끌렸다. 무엇보다 격식의 자유로움과 그릇이 지닌 이채로움이 흥미를 불러일으켰다.

차호는 단연 관심의 대상이었다. 다양한 형태와 각각 다른 크기, 그런데도 차를 담아 향기롭게 우려내는 모습은 �픽 모성적이었다. 차가 가늘고 짧은 부리를 통하여 졸졸졸 흘러 작은 찻잔에 쏟아져내리는 모습은 한 폭의 맑고 가는 폭포를 보는 것 같았다. 부리 끝에 물방울이 맺혔다가 똑똑 떨어져 찻잔에 떨어지는 모습은 추녀 끝에 빗방울이 맺혔다가 떨어지는 듯 고요하고 한가로웠다. 마주앉은 사람과 편안하게 대화도 나누고, 찻잔이 비면 또 따라주고, 차호에 물이 다하면 또 끓여 붓고, 차가 싱거워지면 차를 더 넣으면 되는 전차법은 경험할수록 재미있고 마음을 편케 해주며, 무엇보다 즐길 수 있어서 좋았다. 차에 대한 생각도 달라졌다. 잎차는 색깔·향기·맛에 있어서 결코 덩어리차나 가루차에 뒤지지 않았다. 그리고 편리하고 익히기가 쉬웠다.

말차법이 묵시적으로 강요하는 엄숙함, 자세의 경직성, 격식의 구속과 육체적 고통, 차 맛이나 향기보다 차실의 분위기를 더 중요하게 여겨야 하는 일 등이 반복될수록 안과 밖의 갈등은 커졌다. 문인들은 이것을 참을 수가 없었다. 사고의 틀이 지나치게 경직되고 무거워서 상상력이 고갈되고 행동이 어정쩡해졌다. 표현이 부자유스러워지고 왜곡되기도 했다. 문인들은 이 질식할 것 같은 무사들의 칼 중심 문화에서 벗어나고 싶었다.

승려와 문인들은 전차 문화를 확산시키기 위해 논의를 시작했다. 논의의 초점은 두 가지였다. 잎차와 차호 만드는 방법을 배워서 중국에 대한 의존도를 낮추고, 가루차보다 비용이 덜 들고 배우기 쉽다는 것을 인식시키자는 것이었다. 잎차는 가루차나 덩어리차보다 훨씬 비싸고, 차호의 가격도 엄청나서 그대로는 아무래도 어려웠다. 어느 것도 해결하기 쉬운 일이 아니었다. 그리하어 궁리한 결과 명나라의 은원선사를 일본으로 모셔오자는 데 의견이 모아졌다. 가마쿠라 바쿠후 시대에 송나라 임제종의 유명한 승려였던 난계도륭을 일본으로 데려와 귀화시켰던 것을 참고하자는 의견이었다.

은원선사는 일본인 제자들의 제의를 받고 아무 대답도 하지 않았다. 그때 명나라는 극심한 혼란에 빠져 있었고 만주족인 청나라가 한족인 명나라를 위협하고 있었다. 결국 1644년 명나라는 그토록 멸시하며 얕잡아보던 오랑캐 청에게 멸망당하는 수모를 겪었다. 청은 그들의 본거지에서 남하하여 북경에 수도를 정하고

중국의 새로운 지배자가 되었다. 이렇듯 사정이 비극적으로 변하자 은원선사가 심경의 움직임을 보였다. 1654년, 그의 나이 62세 때 그는 드디어 일본으로 옮겨와 살기로 작정했다.

에도 바쿠후에서는 은원선사를 대대적으로 환영했다. 교토에 그가 거처하면서 제자들을 가르칠 수 있도록 절을 지어주었다. 절 이름을 만푸쿠지萬福寺라 붙였다. 이는 복건성에 있는 황벽종 본찰의 이름인 건복사建福寺를 떠올리도록 치밀하게 고려한 명칭이었다. 교토의 만푸쿠지를 일본 황벽종의 본찰로 삼고, 은원선사를 일본 황벽종의 개산조開山祖로 모셨다. 그리하여 이곳을 중심으로 전차 문화가 보급되고, 중국으로부터 잎차 수입도 더욱 많아졌다. 만푸쿠지 승려들은 이제 말차법을 버리고 전차법으로 수행했다. 시간이 지나면서 일본 문인과 승려들은 은원선사로부터 잎차 제다법을 전수받는 문제를 거론했지만, 은원선사는 묵묵부답이었다.

은원선사를 따라온 중국 승려들은 제다법을 몰랐다. 워낙 까다롭고 복잡하여 기술 전수가 쉽지 않다는 사실이 조금씩 알려졌다. 복건성에서는 잎차를 부초차釜炒茶라 부르는데, 가마솥을 장작불로 뜨겁게 달구어 그 안에 찻잎을 넣고 손이나 도구로 빠르게 저어서 볶아내는 방법으로 만들어지기 때문이다. 여러 차례의 시도가 있었으나 번번이 실패했다. 그럴수록 일본 문인들은 잎차 제다법을 터득하기 위해 여러 가지 논의와 시도를 계속했다.

처음에는 특별한 맛과 분위기에 끌려서 관심을 보였던 것인데,

시간이 경과하면서부터는 사뭇 다른 방향으로 생각이 변해갔다. 언제까지 중국차에 의존해서 차 생활을 해야 하느냐는 생각이 퍼져나갔다. 점점 증가하는 차의 수입 물량만큼 국가재정도 나빠지며, 그 비용을 감당하기 위해서는 그만큼 일본 상품을 중국에 더 많이 수출해야 하는데 오히려 반대되는 현상이 깊어지고 있어서 큰 우려를 낳았다. 나라의 장래를 걱정하는 문인들이 증가하고, 중국 차 문화에 점점 더 철저하게 종속되어 가는 일본 차 문화를 이대로 방치하면 안 된다는 자성론이 일었다. 차 문화는 일본사회의 지식층과 지도자 계층 및 경제력을 가진 사람들이 선호하는 고급문화였기 때문에 더 걱정된다는 뜻이었다.

무가정권은 인문주의자들의 그런 걱정을 달갑잖게 여겼다. 자유분방한 시대적 분위기를 타고 무책임한 불평불만을 토로하는 것일 뿐이라며 일축했다. 하지만 인문주의자들의 걱정은 점점 자라나고, 체계화되어 뒷날 무가정권을 종식시키고 인문주의 혁명을 성공시킨 메이지유신의 뿌리가 되었다.

전차법의 중흥자 바이사오

에도시대 인문주의자들은 점점 더 자유분방한 환경을 확장시켜나가는 데 몰두했다. 시인들이 맨 앞장을 섰다. 무가문화가 수백 년 동안 숭상해온 시는 엄격한 격식에 맞추어 음률을 철저하게 통제했으며, 소재도 제한해왔다. 특히 무사를 나쁘게 표현하

거나 무가문화의 모순을 건드리는 소재는 절대 금물이었다.

시인들은 이에 서서히 반발했다. 소재를 제한하는 것은 인간의 생각을 통제하는 것이고, 격식과 음률을 통제하는 것은 표현의 자유를 강제하는 것이므로, 궁극적으로는 모든 인간을 사무라이의 생각과 행동 양식의 틀 속에 가두어버리는 것이라며 항의했다. 모조리 중국 것을 모방·답습하는 데만 길들여져 있던 서예와 그림도 시인들의 목소리를 듣고 근본적으로 달라져야 한다는 조심스런 의견이 제시되기 시작했다.

중국 유명 서예가의 글씨를 체본으로 삼아서 비슷하게 쓰는 서예는 더 이상 서예가 아니라 비굴하고 나태한 노예의 길을 가는 것이라고 비판했다. 그림도 마찬가지였다. 중국 화가가 그린 새·꽃·물고기·산과 구름을 흉내 내는 것은 바보같은 짓이라고 했다. 현실에 안주하는 데만 재미를 붙이는 습관이 전통으로까지 자리 잡은 데 대한 아픈 자성이 시작된 것이다.

그때까지 이 같은 전통을 두둔해온 무가정권은 되도록 문인들이 엉뚱한 생각을 하지 않도록 배불리 먹게 해주고, 질펀하게 즐기며 살도록 도와주는 정책을 펴왔다. 문인들이란 골치 아픈 존재들임을 사무라이들도 알고 있었다. 엉뚱한 상상력을 절대로 용납해서는 안 되었다. 사무라이들에게 길들여진 충복이자 개처럼 살도록 문인들을 완벽하게 통제해온 것이 무가정권이었다.

그러다가 그만 중국의 전차법이 전해져서 이 같은 무가정권의 문인 통제정책이 근본에서부터 금이 가기 시작한 것이다. 이런

풍조는 승려들에게도 미쳤다. 교토에 세워진 만푸쿠지에는 전차를 배울 목적으로 머리 깎고 출가하는 사람들이 많았다. 그 가운데는 바이사오賣茶翁란 자도 섞여 있었다. 그는 1675년 사가佐賀현에서 태어나 만푸쿠지로 들어가 승려가 되었다. 본명은 시바야마 모토아키柴山元昭였고, 별명은 고유에高遊外라 했다.

그가 승려가 된 것은 전차법을 배워 가르치는 사람이 되기 위해서였다. 그러나 승려가 된 지 10여 년이 지나도록 이렇다 할 진전이 없었다. 정해진 시간에만 차를 마시고 다시 승려로서의 생활을 해야 하는 과정이 반복되었기 때문이다. 전차법에 대한 별도의 가르침이 있지도 않았고, 잎차 만드는 법을 배우는 것은 꿈도 꿀 수 없었다.

그는 갈등을 느끼고 절에서 나갈 생각을 했다. 기회를 엿보고 있을 때 반가운 소식이 전해져왔다. 나가사키長崎에 가면 잎차를 파는 중국 상인이 있는데, 그 자가 전차법을 가르쳐주기도 한다는 것이었다. 바이사오는 그의 나이 33세 되던 해인 1708년 마침내 만푸쿠지를 떠나 나가사키로 찾아갔다. 소문은 사실이었다. 큰 가게를 가지고 잎차를 파는 중국인이 전차법을 가르치기도 했다. 바이사오는 그 상인을 스승으로 삼아 제대로 전차법을 익힐 수 있었다.

그런 다음 그는 오랫동안 꿈꿔왔던 계획을 실천했다. 쓰센테通仙亭라는 이름의 집을 한 채 짓고는, 그곳에서 중국산 잎차를 팔고, 전차법도 가르치기 시작했다. 이것이 일본 최초의 다방茶房이

자 차법을 가르치는 학교인 셈이며, 그는 일본 최초의 전차도煎茶道 스승이자 시조가 되었다. 1736년의 일이다. 그런 그를 두고 사람들이 '차 파는 노인'이란 뜻인 바이사오라는 별명을 붙여준 것이다.

만푸쿠지를 나와 전차를 배우고 가르치기 시작한 바이사오는 다시 제다법을 터득하기 위해 온갖 정성을 기울였다. 일본에도 찻잎은 많기 때문에 제다법만 알아낸다면 잎차를 싼 가격으로 많이 보급하여 전차법을 널리 퍼뜨려 삶의 즐거움을 누리게 할 수 있을 것이라 믿었다.

많은 시간을 흘려보내면서 수많은 사람을 만나 묻고 또 물었다. 그러다가 한 명인을 만났다. 교토 야마시로山城에 있는 우지차宇治茶 공장의 차 장인匠人 나가타니 소우엔永谷宗丹였다. 나가타니는 그때 일본의 찻잎으로 교토의 귀족이 필요로 하는 말차를 제조하는 매우 우수한 기술을 지닌 사람이었다. 말차도 중국에서 수입해오다가 에도시대 때부터 그 제조기술을 중국에서 배워와 일본이 직접 생산하기에 이른 것이었다.

중국 차 문화에 종속되지 않고 일본의 독자적인 차 문화를 성립시키고자 하는 바이사오에게 감동받은 나가타니는 바이사오를 돕기로 결심하고 그때부터 중국의 부초차 제조기술자와 접촉을 시도했다. 아주 조금씩 기술과 정보가 쌓였다. 시작한 지 2년만에 그동안 축적된 기술을 이용하여 잎차 제조를 시도했다. 바닥이 두꺼운 무쇠솥을 장작불로 달구다가 찻잎을 던져넣고 볶아내는

방법이었다. 중국에서 하는 방식 그대로였다. 그러나 잘 되지 않았다. 솥바닥에 먼저 닿은 찻잎은 타버리거나 너무 볶여서 차가 되지 않았고, 찻잎을 뒤집고 털어서 섞는 과정에서 생각지 못한 일들이 계속 생겨났다. 몇 차례의 실험 끝에 실패라는 결론을 내렸다. 가장 중요한 문제는 찻잎에 골고루 열기가 전달되어야 하는데 그것이 어려웠다.

그래서 방법을 바꾸어 말차 만드는 기술을 응용해보았다. 찻잎을 증기로 찐 다음, 불기운을 이용하여 말리면 될 것 같았다. 우여곡절 끝에 성공을 했다. 1738년 일본 잎차의 원형인 청제증전차靑製蒸煎茶가 탄생한 것이다. 중국의 부초차를 일본식으로 재해석하여 일본 특유의 잎차를 만들어낸 것이다. 그때부터 바이사오는 매우 싼 가격으로 잎차를 보급했고, 문인을 주축으로 한 일본의 전차도가 말차도와 함께 차인들의 선택 폭을 넓혀주었다. 그만큼 자유롭고 활달한 창조적 사고가 가능하게 되었다.

바이사오는 무사가 아닌 승려들이 말차법의 지나친 격식과 형식적인 몸짓을 따르는 것을 엄하게 비판했다. 무사라면 어쩔 수 없겠지만 승려가 왜 진리가 아닌 정치적 논리와 행동규범을 따라야 하는지를 준엄하게 꾸짖었다. 차는 그런 것이 아니며, 차 본래 정신으로 돌아가야 한다며 잎차 보급에 앞장을 섰다.

바이사오는 차 본래의 정신을 이렇게 말했다. 첫째로, 주인과 손님의 마음이 하나가 되어야 한다. 둘째로, 주인과 손님이 함께 성의를 다하여 신중하게 행동해야 한다. 셋째로, 부귀와 비천함

의 차별 없이 인간 평등이 실현되어야 한다. 넷째로 삶의 진정한 가치를 느끼고 화목의 묘미를 느껴야 한다.

1755년 그의 나이 81세 때 그는 소중하게 간직해오던 차 도구들을 모두 불태우고 박살을 내버린 뒤 "내 죽은 뒤 저 그릇과 도구들이 남아 있다가 세상의 속물들 손에 넘어가 더럽혀진다면 너희들은 나를 원망할 것이다. 그러므로 이 육신도 저 차 도구들처럼 화장해다오"라고 말했다. 인간의 육신도 하나의 그릇으로 보았던 것이다. 한 시대의 정신을 담아서 쓰던 육신이라는 그릇은 죽음이 와서 그 쓰임새가 끝나면 깨끗이 사라지는 것이 아름답다고 보았다.

그릇도 그 쓰임새가 유익하게 여겨지는 시대가 지나면 다른 그릇이 나타나게 되며, 옛 그릇은 제때에 퇴장하는 것이 그릇다운 것이라고 했다. 그런데도 수백 년씩 한 그릇이 억지를 부리면서 쓰임새를 강변하는 것은 추악하다고 했다. 계절과 밤낮의 순환에서 변화의 아름다움을 배우라고 했다. 이것은 무사정권의 권력욕과 탐욕을 포장하고 은폐시켜온 말차법과 차그릇에 대한 은유적 질타이기도 했다. 그러나 바이사오는 전차를 가장 전차답게 해주는 그릇인 규스의 등장은 보지 못하고 죽었다. 일본 특유의 찻그릇 규스가 나타나기 위해서는 한 시대가 더 지나야만 했다.

규스, 그 아름다운 모방과 창조의 세월

독립적인 차 문화를 위한 새로운 그릇

바이사오가 일본 사회에 던진 질문은, 왜 행동하지 않고 생각만 하느냐는 것이었다. 생각 없이 행동만을 부추긴 것은 결코 아니었다. 적어도 100년 가까이 생각했으면 충분하지 않느냐는 비판이었다. 자유로운 사고와 비판 정신을 토대로 삼아, 일본 문인들은 이제 바이사오가 던진 질문에 대답할 차례가 되었다. 언제까지 중국 차 문화에 종속되어 끌려가는 차 생활을 해야 하는가라는 오래된 고민에 대하여 바이사오는 그럴 필요 없다는 대답을 행동으로 보여주었고, 그 대답은 곧 일본 문인들에게 주는 자신감이자 격려이기도 했다. 이제는 일본 문인들의 자유로운 사고와 비판 정신을 표현한 차 도구를 만들어야 할 차례였다. 일본 문인들은 중국인들이 차호라고 부르는 그릇과 같은 기능을 하면서도 생김새는 전혀 다른 그릇을 꿈꾸었다.

이러한 문인 사상을 심화·확대시키고 문인들의 철학을 형상화한 차 도구를 만들기 위해 일본 지성인들은 자주 모여서 이 문제를 논의했다. 그러나 가장 큰 문제는 누가 그것을 만들어낼 것인가 하는 것이었다. 그 무렵 교토의 도자기는 오랜 침체의 늪에 빠져 있어서 이 시대적 과제의 해결을 위해 도전하도록 권유해볼 만한 작가가 없었다.

그래도 마냥 손 놓고 앉아서 기다리기만 할 수 없었다. 언젠가는 위대한 천재가 나타나리라 믿으면서 그때를 준비하는 사람들이 있었다. 그들은 주로 중국의 역대 차 도구와 문헌들을 다양하게 수집하여 분류·정리하면서 언젠가 그들이 기다리는 인물이 나타나면 모두 전해주리라 다짐했다. 그들이 바로 오카모토 도요히코岡本豊彦, 호소카와 린코쿠細川林谷, 이와사키 오우岩崎鷗雨, 오사카의 대부호 고메야 우에몬米屋右衛門, 도노무라 헤우에몬殿村平右衛門, 다나카 가쿠오田中鶴翁, 1782~1848 등이다.

그들의 간절한 기다림에 마침내 소식이 있었다. 그들의 눈에 띈 것은 유달리 색채감각이 뛰어나다는 평가를 듣고 있는 아오키 모쿠베이青木木米, 1767~1833라는 젊은 일본화가였다. 우연한 기회에 그의 색채가 지닌 특성과, 그가 도자기도 배운다는 사실이 알려졌다. 애타게 기다리던 사람들은 즉시 그를 만났다. 첫눈에 가능성이 보였다. 그때부터 모쿠베이를 후원하는 사람들이 조직되었다. 모쿠베이도 좋아했다. 천재적 솜씨가 번득였다. 그는 앞서 여러 사람들이 체계적으로 정리해둔 중국 역대 차 도구와 관련 문

헌을 모두 넘겨 받았다.

주로 당·송 시대와 명나라 도자기들을 감상하는 데서부터 모쿠베이의 작업은 시작되었다. 옛 도자기를 감상하고 평가하는 일을 여러 해 동안 계속했다. 그런 다음 송·명 시대의 도자기에 관한 모든 것을 상세하게 기록한 『도설』陶說, 1774을 읽고 또 읽으면서 도자기 만드는 작업에 관련된 구체적인 내용을 정확하게 이해했다.

모쿠베이는 중국 도자기에 점점 심취해갔다. 송·명 시대의 다양한 유약 제조법은 모쿠베이의 동경의 대상으로, 그의 타고난 색채감각을 더욱 자극했다. 그런가 하면 예인의 칭호를 들었던 명나라 말기의 위대한 도예가들의 수련 방법도 깊이 참작했다. 특히 시대빈과 이대중방의 고결한 인품과 예술가로서의 학문, 서법, 도덕적 책무감, 혼신을 던져 넣는 집중력 등을 흠모했다.

여러 해 동안 도자기 감상과 독서 그리고 실험 제작을 거듭했다. 시작한 지 10년이 훨씬 더 지나서야 그토록 일본 문인들이 갈망하던 새로운 차 도구들이 하나씩 제작되어 선을 보이기 시작했다. 주로 중화풍 도구가 많은데 그것은 앞에서 살펴본 그 시대의 상황과 관련이 있다. 중화풍 차 도구가 많다는 이유만으로 그를 두고 중국에서 수입된 중국 차 도구들을 베끼는 재능을 가진 명인이라 평가한 사람도 있다. 그러나 이런 평가는 모쿠베이의 참모습을 파악하는 충분한 조건은 아니다.

모쿠베이 이전의 일본 도자기, 특히 차 도구들은 매우 불만족스러웠다. 모쿠베이가 송·명의 진보된 도자 기술을 받아들여 새

로운 차원의 기법을 응용하면서부터 침체에 빠져 있던 교토 도자기에 혁신의 횃불이 지펴진 것은 분명하다. 이러한 과정을 거쳐서 만들어진 모쿠베이의 작품은 크게 청자, 소메쓰케赤付, 슌즈이禪端, 아카에赤繪, 고치데交趾手 등으로 나눠볼 수 있는데, 각각의 기법은 중국 도자기를 모쿠베이 나름으로 재해석하여 일본적인 특성을 불어넣은 것이다.

그가 만든 도구는 모두 잎차를 마시기 위해 고안된 것인데, 그중에서 우리가 특별히 관심을 갖고 살펴봐야 할 것은 규스다. 규스는 중국의 차호나 한국의 다관과 같은 기능을 지닌 것으로, 어떻게 그런 형태를 만들 수 있었는지 생각해보게 한다. 이 규스가 등장함으로써 일본 전차도가 완성되는데, 이는 단순히 도자기의 형식이 창안되었다는 것 이상의 의미를 가진 경이적인 역사이다.

새로운 형식, 규스의 탄생

재료와 제작방식을 막론하고, 가장 중요한 것은 규스라는 형식이다. 모쿠베이가 동양 도자사에 기여한 공로를 말할 때도 빠뜨릴 수 없는 것이 규스라는 형식을 창안해냈다는 사실이다.

잎차를 달이거나 우려내는 도구는 17세기 이후 일본 문인들의 가장 큰 소망이었다. 중국의 차호를 수입해서 사용해도 될 일이었지만 인문주의자들은 경제적 문제에 대한 염려보다도 무사들이 만든 문화를 극복하기를 갈망했다. 이 염원은 시간이 흘러가

면서 조금씩 자유의지의 표현과 상상력의 분방함에서 잉태되는 창조성까지를 꿈꾸게 되었다.

모쿠베이는 그 같은 시대적 요구를 자신의 예술적 열정으로 표출시켜보고자 했다. 그리하여 당·송·명나라 차인들이 사용한 주자와 차호를 직접 눈으로 보고, 손으로 만지고, 써보고, 문헌을 읽으면서 생각했다. 주자와 차호의 형식이 유사하다는 점을 먼저 정리한 다음, 각 부위별로 특성을 살펴나갔다.

가장 큰 특성은 손잡이였다. 손잡이는 차호의 몸통 옆쪽으로 붙인 고리 형태와 차호의 몸통 좌우에서 뚜껑 위로 둥글게 걸쳐진 윗손잡이 형태로 크게 나눠볼 수 있다. 이 손잡이 형태는 신석기시대 때부터 청나라에 이르기까지 똑같은 모양을 하고 있다. 그리고 몸통은 여러 가지 문양이나 그림으로 장식하였고, 부리도 시대마다의 특성을 지녔으며, 뚜껑과 뚜껑 손잡이도 예외 없이 아름답게 처리하고 있다. 그 가운데서 모쿠베이가 가장 고심한 부분은 손잡이의 형식이었다. 고리 모양 손잡이의 형식을 바꾸지 않으면 아무리 기교를 부린다 해도 중국 차호의 복제품이라는 범주를 벗어날 수 없다고 결론을 내렸다.

차호에서 손잡이는 매우 중요한 포인트다. 여러 형태로 만든 물건을 가장 손쉽게 들어올려 생활에 유익하게 사용할 수 있도록 해주는 지혜의 산물이기 때문이다. 차호의 손잡이 형식은 그 민족의 정체성과 역사를 상징적으로 보여주는 것이다. 모쿠베이의 고심은 오래 계속되었다. 후원자들과 토론도 해보고, 문헌도 수

없이 뒤적거렸지만 일본의 정체성과 역사를 단적으로 보여줄 수 있는 상징물이 떠오르지 않았다.

그러던 어느 날 그의 뇌리를 스쳐가는 한 형상이 있었다. 말차 법에서 다완에 찻가루를 넣고 물을 부은 뒤 차와 물이 잘 섞이도록 저어주는 차선사진 60을 떠올린 것이다. 그 차선의 손잡이를 응용하면 되겠다는 생각이었다. 차선을 사용하는 방식은 무사들의 검술 동작을 응용한 것으로, 차선 손잡이는 칼의 손잡이를 떠올리도록 만들어졌다.

모쿠베이는 그를 후원하는 일본의 대표적인 인문주의자들이 무가문화의 모순을 극복하기 위하여 새로운 차 문화를 창안하려 한다는 사실을 다시 떠올렸다. 아무리 무가문화의 상징적 존재인 말차도에서 비롯된 폐해들을 극복하려 한다지만, 다도 자체를 부정할 수는 없는 것이며, 무가문화의 다도가 있었기 때문에 새로운 차 문화를 창안하려는 꿈을 갖게 된 것임을 확신했다. 지난 시대의 모습이 비록 부끄럽고 짐스러운 것일지라도 그 일부를 새로운 차 문화의 어느 한 부분에 잘 접목시켜 장식한다면 얼마나 좋겠는가 싶었다.

모쿠베이는 차선의 대나무 마디가 있는 손잡이 부분을 차호 몸통 어느 자리에 꽂아 넣은 것처럼 붙여 옆손잡이를 만들면 어떨까 생각했다. 괜찮아 보였다. 여러 차례의 실험을 거치면서 부리와 직각이 되도록 손잡이를 붙이고, 쓰기 편리하도록 손잡이 기울기를 조절했다. 그리하여 무가문화의 상징물과 인문주의자들

사진 60 차선(茶扇)

의 꿈이 절묘한 조화를 이룬 규스가 탄생한 것이다. 참으로 기적
같은 창조의 순간이었다.

다양하게 발달한 일본의 도자 형식

청자

일본에서 청자는 '모쿠베이 청자'라는 이름으로 세상에 알려졌
다. 그의 청자가 지닌 특색에 대하여 지쿠텐竹田의 유명한 책 『시
유가로쿠』師友�錄에서는 이렇게 정리해두고 있다.

청자는 모쿠베이에 의하여 처음 제작되기 시작했다. 셋슈攝州, 교야키京燒에서 청자를 창조한 것이 모쿠베이다. 그가 『도설』의 옛 중국 도자기 가운데서 가장 흥미를 가졌던 분야도 청자였다. 그의 무명시대 작품은 가끔 중국 수입품과 혼동되기도 하는데, 그런 이유로 그를 모방품이나 만드는 사람이라는 오명을 덮어씌우고, 실제로 그렇게 취급한 적도 있었다. 이런 평판은 고치, 소메쓰케 형식의 향합香合을 비롯한 그릇들에 있어서도 그러하다.

사진 61의 「매화첨부문梅花添附紋 규스」는 그의 대표적인 작품 중 하나인데, 규스의 모가지 부분과 뚜껑 가장자리에 매화꽃을 덧붙였다. 이처럼 꽃이나 풀잎 또는 새를 몸통 위에 돋을새김하는 부조 형식은 일찍이 서아시아 미술양식에서 중국으로 전해진 기법이다. 모쿠베이는 이 돋을새김 기법을 다른 재료로 만든 규스에도 자주 사용했다.

매화꽃을 돋을새김한 데는 특별한 내력이 있었다. 모쿠베이가 태어난 1767년은 일본 전차법의 시조인 바이사오가 죽은 지 4년째 되는 해였다. 모쿠베이는 성장하여 규스 작가가 되기까지 전설적인 인물 바이사오의 일화를 이야기로 많이 듣고 글로 읽었다. 그 가운데는 바이사오가 살았을 적에 교토의 기타노北野에서 매화꽃이 한창 필 무렵이면 차회를 열곤 했다는 이야기도 있었다. 이곳에서 열린 차회는 그 후로 전차도의 유명한 풍류로 자리

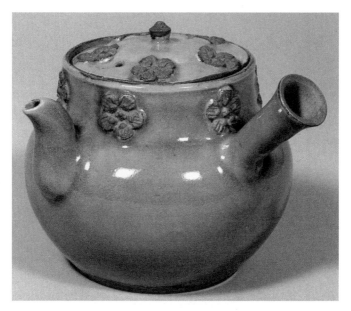

사진 61 「매화첨부문(梅花添附紋)규스」, 높이 8.3cm.

잡게 되었는데, 그는 이를 기념하여 만든 것이다.

청자의 색감을 다양하게 표현하려 한 모쿠베이의 열정에는 누구나 쉽게 모방할 수 없는 독특함이 있었다. 그는 유약 밑에 그리는 그림을 입체적으로 표현했다. 건조시킨 그릇 몸체 위에 안료를 써서 밑그림을 그리는 동양 도자의 전통적 기법과는 사뭇 다른 방법이었다. 모쿠베이는 백토 종류를 이용하여 생생한 입체감을 살려 그림을 그린 뒤 그 위에 청자 유약을 입혀서 구웠다. 그것은 널리 알려진 상감 기법과도 달랐다. 인화문이나 길상문같이

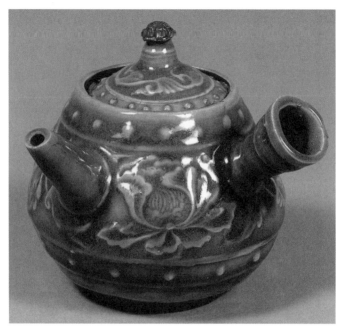

사진 62 「모란문(牡丹紋)규스」, 높이 10cm.

규칙적이고 반복적인 문양을 찍어서 만든 것과도 달랐다.

세련된 붓끝의 움직임과 볼륨이 느껴지는 활력 넘치는 입체감은 모쿠베이가 색채화가였음을 새삼 확인하게 해주는 부분이다. 사진 62 모란꽃 송이를 툭 던져놓은 듯한 생동감 넘치는 모습은 분명 청자가 전통적으로 지녀온 차갑고 완벽한 귀족주의적 색감하고는 다른 깊이를 지녔다. 또한 몸통에 가로로 그어놓은 세 개의 선도 대부분의 청자 그릇에서 볼 수 있는 것이지만 자세히 보면 좀

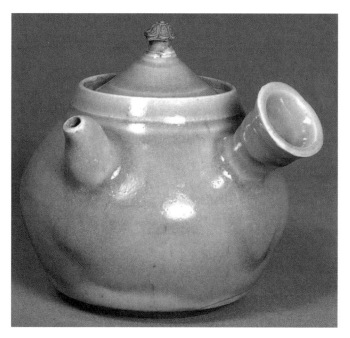

사진 63 「청자규스」, 높이 10.6cm.

다르다. 기존의 청자 그릇에 그어진 선은 잣대나 줄을 대고 그은
듯이 곧고 균일한 데 비해 「모란문규스」의 선은 자유분방함이 느
껴져서 편안하고 부드럽다.

　흔히 순청자라고 부르는 「청자규스」^{사진 63}는 색감보다 디자인
감각이 한층 볼 만하다. 규스의 몸통에는 아무런 문양도 넣지 않
아서 다소 밋밋한 느낌을 줄 수도 있고, 부리와 손잡이의 위치가
수평을 이루고 있는 점도 따분하게 보인다. 그런데 모가지 부분

에서 균형을 흔들며 비교적 높다 싶게 아구리를 뽑아올리고 모가지와 아구리를 받쳐주는 턱을 만들었다. 그런 다음 뚜껑이 아구리 속으로 빠져든다. 이때 아구리 안쪽의 맨살이 갈색으로 드러나 있는데, 이 색조는 뚜껑 손잡이의 색깔과 조화를 이루며 규스 전체에 생동감을 불어넣는다. 뚜껑 손잡이는 모쿠베이 규스의 가장 큰 장점인데, 비평가들은 "정신이 맑아지는 매력 넘치는 조형"이라고 극찬했다.

또 한 점, 청자 「기린문麒麟文규스」[사진 64]는 규스 몸통 전면에 그려진 동물과 식물들로 보아, 당나라 때 혹은 그 이전의 청동그릇을 보고 이를 도자 형식으로 응용한 것이다. 숲속의 제왕인 사자의 발톱을 가졌으면서도 머리에는 사슴의 뿔이 달린 짐승이 힘차게 달려가고, 숲속인지 아니면 해초들이 자욱한 바다 속인지 알 수 없는 그림 속의 개체들은 모두 살아서 움직이고 있다. 혹시 천상 세계인지도 모르겠다. 규스 손잡이에는 날개를 편 새가 날고 있고, 뚜껑은 여섯 장의 꽃잎을 가진 꽃 한 송이가 꽃받침을 위로 하여 얹혀져 있다. 꽃송이를 살짝 엎어둔 모양새다.

사진 64와 동일한 구도를 가진 청자 「기린문탕비麒麟文湯沸」는 뚜껑과 손잡이가 전혀 다르다. 이것은 그릇 안에 물이나 차를 넣어 끓이는 도구여서, 뚜껑은 뜨거운 김이 새어나오도록 조각문으로 처리했다.[사진 65] 윗손잡이는 몸통과 같은 재질일 경우 뜨거운 열기가 전해져서 손으로 잡기가 불편해지므로, 그것을 방지하기 위하여 열전도율이 미미한 대나무 껍질을 엮어서 만들었다. 중국의

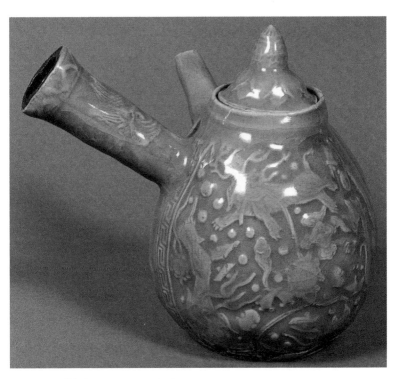

사진 64 「기린문(麒麟紋)규스」, 높이 12cm.

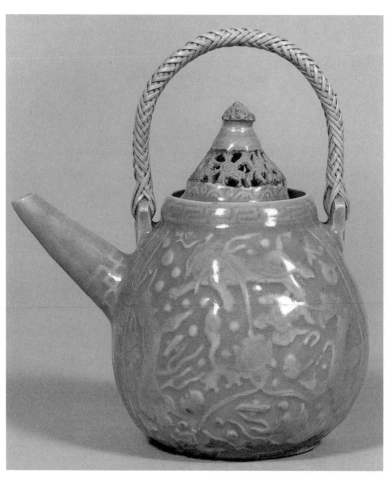

사진 65 「기린문탕비」(麒麟紋湯沸), 높이 12cm.

주자와 차호는 몸통과 동일한 재료인 흙으로 손잡이를 만들었지만 이것은 일본인의 정서에 맞도록 변화시킨 것이다.

고치데

고치交趾라는 말은 원래 인도차이나 지역을 뜻하는 것으로, 고치데交趾手란 지금의 캄보디아·베트남·미얀마 지역 원주민의 민속 문양 및 색채와 관련이 깊은 도자 형식이다. 여기에 당·송·명나라 때 즐겨 쓴 삼채색을 결합시켜 명나라 때 많이 제작했다.

고치데와 관련하여 참고할 필요가 있는 역사적 사실이 있다. 오늘날의 캄보디아·베트남·미얀마 등이 있는 인도차이나반도는 8세기 중엽 이후 당나라의 대외정책과 관련하여 중요한 외래 문물과의 접촉이 있었다. 당시 중앙아시아에 있던 당의 군대는 751년 서쪽에서 진격해오는 이슬람 국가들의 군대에 결정적으로 패배하여, 그때까지 중국의 지배 아래 있던 투르키스탄이 영원히 이슬람 국가의 영향권 속으로 들어가고 말았다. 중앙아시아를 정복한 아랍은 7세기에 중국과 서역을 이어주는 육로를 제공하며 번영한 일련의 왕국들을 파괴하기 시작했다. 그리하여 육로를 통한 교역은 방해를 받았지만 서역과의 교류는 중국 남부의 항구들을 경유하는 바닷길에 의해 유지될 수 있었다. 혼잡한 광동지역의 부두에서는 한인과 이방인들이 서로 부대끼며 함께 살아갔다. 이 같은 번영은 879년 황소의 폭도들이 대량 학살을 감행할 때까

지 계속되었다.

한편 마르코 폴로가 자이톤이라 부른 복건성의 복주와 광동의 마카오, 인도차이나반도 일부 지역은 국제 무역항으로서 점점 더 활기를 띠었다. 이 지역에는 다양한 종교와 국적을 가진 사람들이 섞여서 살았다. 과히 세계동포주의라 부를 만한 이 세계문화 공존 현상은 적어도 13세기까지 지속되었던 것으로 보인다. 그리고 명나라가 중국 남부지역을 장악하며 건국되었다는 점을 미루어보면, 이 고치데라는 다양한 문양과 색채로 이루어진 그릇 문명이 명나라 그릇의 특징이 되었다는 사실과 이어지면서 단순히 어느 한 지역에서 폐쇄적으로 나타났던 문화가 아니었음을 짐작케 한다.

사진 66의 「봉황문鳳凰紋 규스」는 명나라 때 크게 유행했던 삼채 도자기의 기법을 그대로 응용한 것이다. 황색·적갈색·청색으로 이루어진 이 규스의 그림은 돋을새김과 음각을 병행하여 만들어낸 사실적인 입체감과, 꽃송이와 꽃나무 잎의 색깔을 대비시킴으로써 청색 바탕의 단순성을 극복하고 있는 점이 돋보인다. 몸통 아랫부분에 둘러친 당초문 아래로는 유약도 바르지 않은 맨살을 그대로 드러냈는데, 이는 색채의 조화를 강조하려 한 것이다. 고치데 기법으로 만들어진 화려한 규스는 모쿠베이의 색채감각을 보여주는 전형이다.

「보상화문탕비寶相華文湯沸, 사진 67는 모쿠베이의 또 다른 예술적 재능을 보여주는 작품이다. 보상화 문양의 오른편에는 황색 바탕에

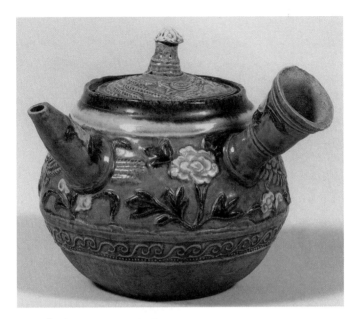

사진 66 「봉황문(鳳凰紋)규스」, 높이 10.6cm.

시 한 편이 음각되어 있다.

尋眞惧人蓬萊島　진실을 속인 사람 찾아 봉래섬에 갔더니
香風不動松花老　차향은 일지 않고 솔꽃이 세었네

모쿠베이는 명나라 후기의 도예 명인 시대빈과 이대중방을 흠모했다. 특히 시대빈의 독서량과 서예 실력에 깊은 감명을 받아 항상 시대빈을 닮으려는 노력을 계속했다. 시대빈이 다른 도자기

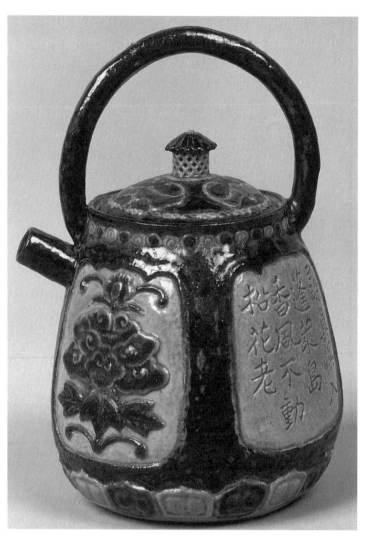

사진 67 「보상화문탕비」(寶相華文湯沸), 높이 16cm.

제작자들과 엄격하게 차이나는 칭호인 예인으로 칭송받게 된 것도 그가 도자기를 잘 만들었기 때문이라기보다는 수많은 고전과 경전을 깊이 읽어 지적인 깨달음이 깊었고, 서예 또한 내로라하는 전문 서예가들 못지않은 경지에 닿아 있었기 때문이다.

모쿠베이도 그랬다. 그의 인품에 대한 기록들 중에는 이런 내용도 있다.

모쿠베이라는 인물을 짐작케 하는 한 예가 있다. 보통사람들의 접근을 좀처럼 허락하지 않기로 유명한 산요山陽와 지쿠텐이 모두 모쿠베이를 지기知己로 예우했던 사실이 그것이다. 이 일은 모쿠베이의 도예에 천근의 무게를 더해준 것이나 다를 바없다. 지쿠텐은 그의 저서 『시유가로쿠』에서 이렇게 쓰고 있다. "라이산요亂山陽 일세一世를 보고 감히 마디를 꺾어 하교하지 않았다. 홀로 높은 어른이라 해도 좋으리라. 천하의 글을 읽지 않은 것이 없고, 천하의 일을 기록하지 않은 것이 없다. 또한 모쿠베이는 내가 아직 읽지 않은 책을 읽었고, 내가 아직 쓰지 못한 것을 썼다. 이야기는 해학을 섞어서 웃으면서 하고, 한순간에 진실이 되었다가 또 한순간에는 허황한 것이 되어버리는 말을 해서는 안 된다고 했다. 약 60년 동안의 인물 가운데서 전형적으로 간직하여 살펴봐야 할 사람은 오직 모쿠베이 한 사람뿐이다." 지쿠텐의 빼어난 글에 모쿠베이의 풍모가 생생하게 묘사되어 있는데, 나무랄 데가 없는 글이다.

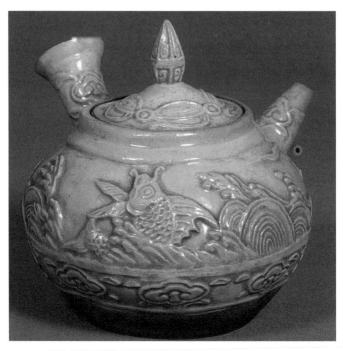

사진 68 「황기문(荒磯紋)규스」, 높이 10.3cm.

이런 글로 미루어보면 모쿠베이는 과히 18~19세기 일본의 수
많은 인물 가운데서 참으로 빼어난 예술가였던 것으로 보인다.

물이나 차를 끓이는 도구로서 이처럼 아름답게 장식된 것은 그
리 흔치 않으리라. 부리와 손잡이는 청동으로 만든 신석기시대
무렵의 제기祭器와 이를 본뜬 당나라 때의 그릇을 모방하고 있다.
뚜껑의 문양과 모가지 둘레의 장식은 페르시아 또는 서역의 것

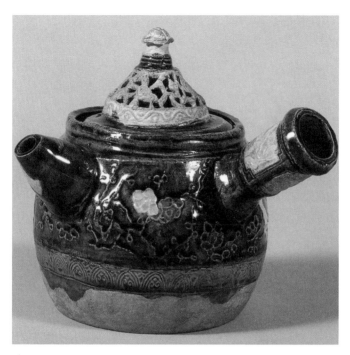

사진 69 「화조문(花鳥紋)규스」, 높이 11.2cm.

을, 몸통을 사각으로 만들어 각 면마다 그림이나 글씨를 넣고 새긴 것은 자사호와 청화백자 양식을 응용했다.

이「보상화문탕비」는 중국 역사에 등장한 모든 주자와 차호, 그리고 무쇠나 구리 등으로 제작한 제기들이 지닌 장점과 특징들을 한데 모아 정리한 듯한 작품이라 할 수 있다.

「황기문荒磯紋규스」사진 68와「화조문花鳥紋규스」사진 69에서는 모쿠베

이 규스가 지닌 색채와 문양의 다양성을 읽을 수 있다.

하쿠데

하쿠데白泥는 백자에 속한다. 산화철 함유량이 적은 회백색 점토를 구워서 만드는데, 유약을 입히지 않은 무유無釉 도자기다.

「수주」사진 70는 중국 의흥요宜興窯 작품을 그대로 모방한 것이다. 그런데도 일본 비평가들은 영묘한 신기神器를 본 듯이 기품이 넘쳐나는 그릇이라고 평가한다. 이 수주는 소장처인 가게쓰안花月庵의 역사적 중요성과 함께, 이곳에서 일본 전차를 완성시킨 인물 다나카 가쿠오가 사용하던 것으로 유명하다. 가게쓰안이란 다나카 가쿠오가 차실로 쓰던 건물의 이름인데, 뒷날 다나카 가쿠오라는 이름 대신 호칭으로 정착되었다.

그는 모쿠베이와 매우 두터운 친교를 맺었던 사람으로, 모쿠베이의 우수한 작품들을 수집한 대표적인 인물이기도 하다. 오사카 출신으로 가메노스케敬之助 또는 신자에몬新左衛門으로도 불렸다. 그는 대대로 내려온 양조장을 물려받아 경영했다. 양조장이 성공하려면 무엇보다 물을 잘 알아야 하는데, 이는 그가 차 맛을 알고 뛰어난 차인이 되는 데 큰 도움이 되었다.

그는 일찍부터 바이사오의 차풍茶風을 흠모했다. 황벽종 승려들 중에는 바이사오의 차풍을 배운 제자가 여러 명 있었는데, 다나카 가쿠오는 그 제자들로부터 차를 배웠다. 그리하여 차실인 가게쓰안에 바이사오 상像을 모셔놓고, 바이사오가 죽은 날인 16일을 기

사진 70「수주」, 높이 19.5cm, 가게쓰안 소장.

사진 71 「초화문탕비」(草花文湯沸), 높이 16.4cm.

리기 위해 매월 16일에 차를 올리는 의식을 베풀었다. 중국의 차인 육우도 존경하여, 육우의 제삿날인 3월 6일에도 차를 올렸다. 1832년부터는 교토의 기타노北野에 가서 뱃놀이를 하고 차를 즐겼다. 이 행사는 바이사오가 매화꽃 피는 봄날이면 이곳에서 차회를 열었던 것을 기념하기 위한 것이며, 모쿠베이가 이 행사를 기념하는 규스사진 61를 만든 것을 계기로 해마다 그때쯤이면 차 모임을 가지게 되었다. 이렇듯 가게쓰안은 모쿠베이와 같은 시대를 살면서 누구보다 가까이 머물며 작가를 지켜본 인물이라고 할 수 있다.

또 한 점의 하쿠데 수주는 「초화문탕비」草花文湯沸, 사진 71인데, 전차를 위한 수주 가운데서 이만한 명품은 드물다는 평가를 받고 있는 작품이다.

아카에

아카에는 도자기에 붉은빛을 주로 하여 그린 그림, 또는 그런 그림을 그린 도자기를 말한다. 이때 붉은빛 위에 금색으로 그림을 그린 것을 긴란데金襴手라 하여, 아카에긴란데 규스라는 비교적 긴 이름을 붙여 부르는데, 그냥 긴란데라고도 한다.

아카에긴란데 「화조문花鳥文규스」사진 72는 일본적인 색채가 강하다. 붉은색은 옻칠을 여러 겹으로 입혀서 얻어내며, 그 위에 순금으로 다시 그림을 그리거나 또는 금박으로 처리하는 경우도 있다.

이런 작품은 만드는 데 상당한 경제력이 필요하다. 다른 작품들도 보통 도자기와는 사뭇 다른 공정이 필요하고 그만큼 재료도

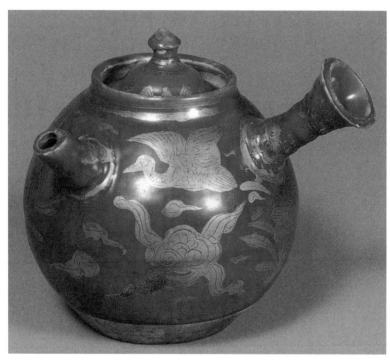

사진 72 「화조문(花鳥文)규스」, 높이 9.7cm.

많이 들었다. 이 같은 작업이 계속되면서 모쿠베이에게는 차츰 경제적 어려움이 뒤따랐다. 그가 만들어낸 규스의 등장으로 그토록 목말라하던 전차의 완성을 보게 되었지만 그의 작품을 구입하는 차인은 아직 그리 많지 않았다.

초창기 그를 후원하던 이들이 나이 들어 죽고 나자 새롭게 후원자로 나서는 사람은 많지 않았다. 무엇보다 모쿠베이가 그가 만든 작품을 좀체로 팔지 않았다는 점이 그의 경제적 어려움을 더욱 가중시켰다. 돈을 넉넉히 내놓는 사람이라도 그의 작품을 소장할 만한 인품이 못 된다며 돈을 되돌려주는 경우도 더러 있었다고 한다. 그런가 하면 가게쓰안처럼 그의 작품세계를 깊이 이해하는 이에게는 작품을 그냥 던져주기를 좋아했다.

그를 후원하는 사람 중에 오사카大阪 히라노마치平野町에 사는 큰 부호인 고메야 우에몬이란 이가 있었다. 사람들은 흔히 고메헤米平라고도 불렀다. 고메헤는 가모가와鴨川 연안의 니조초二條町에 웅장한 별장을 짓고 사람들을 그곳으로 초대하여 차회를 열곤 했다. 고메헤는 모쿠베이에게 그곳에 머물면서 작업하기를 권했으나 모쿠베이는 응하지 않았다. 그러자 고메헤는 가모가와를 사이에 둔 강 건너편 숲속에 데운로停雲樓라는 자그마한 별장 겸 차실을 지어 모쿠베이에게 선물했다. 모쿠베이는 이것까지 사양하지는 않았다. 데운로에 머물 때는 가끔씩 배를 저어 강을 건너서 고메헤의 별장을 방문하기도 했다.

모쿠베이의 딸 라이가 고메헤의 아버지 도노무라 헤우에몬의

첩으로 들어가 신세를 지고 있었다는 기록을 놓고 생각해보면 앞의 사정들이 조금은 이해가 되기도 하다. 고메헤에게 모쿠베이는 사정이야 어찌되었거나 외조부가 되는 셈이었고, 그런 사정이 아니고서라도 모쿠베이의 작품을 좋아했으므로 경제적 어려움을 겪는 모쿠베이를 돕고 싶었을 것이다. 하지만 모쿠베이로서는 선뜻 받아들일 수 없는 무겁고 아픈 고통이 뒤따랐을 것이다. 그렇더라도 도노무라 집안이 소장하고 있는 수많은 유명한 그릇들이 모쿠베이가 일본 전차의 완성을 위한 차 도구들을 만드는 데 중요한 자료가 되어준 것은 확실하다.

딸 라이가 무슨 사정으로 대부호인 헤우에몬의 첩이 되었는지를 적은 기록은 보지 못했으나, 모쿠베이의 살림 형편이 원인이었으리라 짐작할 수 있다. 딸 라이도 아버지의 뒤를 이어 도자기 작가가 되었다.

난반데

난반南蠻이라는 말은 남쪽의 오랑캐라는 뜻으로 옛 중국에서 남쪽의 여러 족속들을 오랑캐라 부른 데서 비롯되었다. 거란이나 인도차이나반도의 민족들을 일컫는다. 고치데와 나란히 난반데南蠻手 규스에도 모쿠베이의 특색이 잘 나타나 있는데, 특히 위조품이 많기로 유명하다.「난반데규스」사진 73는 우선 균형이 잘 잡혀 있어 선명한 느낌을 주며 그 형태를 보는 것만으로 정신이 맑아진다는 평가를 받는다.

사진 73 「난반데규스」, 높이 11cm.

모쿠베이의 규스는 주로 바이사青茶 형태라 불리는 것으로, 손잡이와 부리가 직각으로 붙어 있다. 전차의 규스로서 가장 많이 수입된 것은 강소성의 의흥요에서 만든 것들인데, 이 작품들은 전차법을 따르는 집안에서 매우 가지고 싶어 하는 물건을 뜻하는 말인 '수연'垂涎 또는 '절망'切望이라는 말로 상징되었을 정도였다. 그런 사정을 이해한 모쿠베이로서는 작업 초기에 이런 것들을 모방하지 않을 수 없었다.

주니

주니朱泥 규스는 철분을 많이 함유한 점토를 재료로 하여 만든 것인데, 강소성 의흥요에서 주로 생산하였다. 주니는 자사와는 전혀 다른 흙이지만, 성형이 쉽고 색깔이 고와 자사를 대신하여 많이 만들었다. 「주니규스」사진 74 또한 시대빈, 이대중방이 만든 작품을 흉내 내는 것에서 시작하여 마침내는 모쿠베이 특유의 당당하고 안정감 있는 규스로 발전했다.

백자

백자로 된 「아고타형수주」阿古陀形水注, 사진 75는 모쿠베이가 만든 여러 종류의 차 도구 가운데서 비교적 적은 백자로 된 작품이다.

고급 청화백자의 한 종류로서 명나라 말기에서 청나라 초기 경덕진에서 생산되었던 그릇을 모쿠베이는 숀즈이라는 이름으로 모방했다. 쪽빛 무늬를 넣어 구운 소메쓰케사진 76도 백자에 속하지

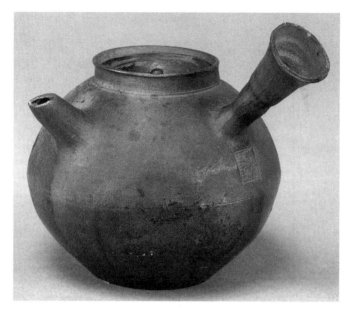

사진 74 「주니규스」, 높이 10cm.

만, 대체로 백자로 된 그릇은 그 수가 적은 편이다. 좋은 백토를 구하기가 어려웠고, 백자 유약 또한 다른 그릇에 비해 무척 예민하여 완벽한 색을 얻기가 어려웠기 때문이다. 그 대신 비교적 산화철분 함량이 적은 편인 하쿠데 그릇을 많이 남기고 있다. 자신에게 청자를 가르친 스승인 오쿠다 에이센奥田穎川한테서 배운 유약 기법을 기초로 한층 뛰어난 고치데를 모방하여 절정의 단계까지 도달했던 모쿠베이로서도 백자는 어려웠던 것 같다.

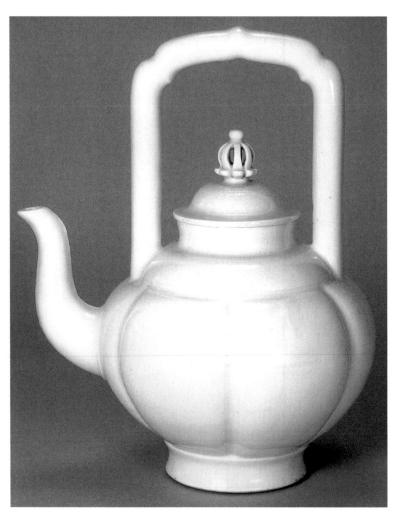

사진 75 「아고타형수주」(阿古陀形水注), 높이 19.5cm, 교토부립총합자료관 소장.

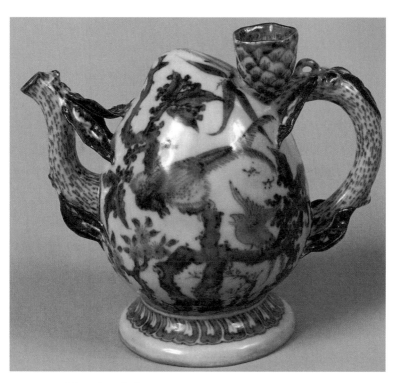

사진 76 「화조문수주」, 높이 13.5cm.

모방을 넘어선 도예 작가, 모쿠베이

그 외에 물건의 모양을 흉내 낸 가타모노型物도 자세하며 치밀하고, 단단하며 날카로운 문양에도 타의 추종을 불허하는 아름다움이 있다. 흙으로 만든 청동으로 불리는 쓰치가타土型「국수문菊水文규스」사진 77에 기울인 노력의 흔적을 보면 그가 얼마나 작품 제작에 몰두하는 사람이었는지를 알 수 있다.

모쿠베이는 작품에 각고의 노력을 기울이는 예사롭지 않은 작가였다. 그가 평생에 걸쳐서 이룩해놓은 전차의 완성을 위한 위대한 헌신에는 보통의 재능 있는 도공의 부류를 넘어서는 사람으로서 존경을 표하게 한다. 그는 비록 메이지유신을 보지 못하고 죽었지만, 인문주의적 자유와 평등을 꿈꾸었던 후원자들의 마음을 자신의 열정과 각고의 노력으로 표현해낸 모쿠베이의 예술혼이 메이지유신의 정신적 토대로 녹아들었음은 분명하다. 그리고 일본은 한 위대한 도예 작가의 창조물인 규스가 간직하고 있는 역사의 계승과 발전이란 이념을 유산으로 받은 것이다. 지워버리고 싶고, 그래서 흔적을 남기려 하지 않는 정치적 계산이 얼마나 어리석고 위험한 것인지를 모쿠베이가 창안한 옆손잡이형 규스를 보면서 다시 깨닫는다.

아무리 아픈 상처라도 역사로 껴안고 살다보면 그 속에서 또 다른 지혜와 깨달음이 자라난다는 철학적 인식을 찻그릇으로 형상화시켜 일상생활의 도처에서 만나고 있는 일본의 전차도는 그

사진 77 「국수문(菊水文)규스」, 높이 8.6cm.

래서 일본적이고 아름다운 것이다. 모방은 흉내 내기에 그치면 아둔함이며, 창조를 위한 도전으로 실천하면 지혜의 빛이 된다 했던가.

제5부

현대에 되살아나는 한국의 다관

한국의 다관은 형식 면에서 중국의 차호와
일본의 규스를 동시에 모방하면서 시작되었다.
이제는 모방의 단계를 지나 한국인의 생활과 역사의식이
투영된 형식을 모색하는 단계로 나아가야 한다.
이는 한국의 다관이 세계미술의 경지로
진화하기 위한 고뇌의 과정이다.

우리 역사 속의 차와 그릇

한국 차 문화의 원류

고대의 그릇에는 씨족이나 부족의 제사장 혹은 샤먼이 제천의식을 통해 부여한 절대 권위가 들어 있었다. 그것에는 신의 의지가 서려 있다고 여겨졌다. 인구가 증가하고, 계급 분화가 이루어지면서 그릇의 숫자도 증가하고, 계급에 따라 그릇의 형태도 달라졌다. 그 후 농경사회가 시작되면서 토기의 역할은 좀더 실용적이고 기능적인 것으로 변화했다. 그릇은 문자보다 앞서서 불과 함께 인류 문명을 일구어온 것이라 할 수 있다.

신석기시대와 청동기시대를 아울러 한국 고대 북방민족은 무당 혹은 샤먼, 제사장을 맡는 최고지도자가 제정일치祭政一致 사상으로 겨레를 이끌었다. 천인합일天人合一 사상으로도 부르는 이 정치제도의 특징은 제사장이 천신께 제사할 때 가장 신성하게 여기는 제물로서 백화白樺를 올리는 것이었다. 백화는 자작나무의 새순

을 따서 가공한 것인데, 이것을 물에 넣고 끓여 우려낸 것을 그릇에 담아 올리고, 잘 말린 백화를 태워 피운 연기를 향으로 사용하였다. 주로 샤먼의 입무식入巫式 때 사용하지만, 겨레붙이들 사이에 전염병이 돌거나 특별히 신성하게 여기는 일이 생겼을 때 백화를 마시고 연기를 피워 액과 부정을 정화시키고 신성한 기운을 내려받았다.

주로 백두산 북쪽의 광활한 북방에서 성립되었던 여러 국가들이 오랜 기간 동안 고급문화로 간직하고 키워온 백화 올리기는 부여족의 한 갈래가 세운 신라에서도 오랫동안 성행하였는데, 제사장을 뜻하는 거서간·차차웅·마립간·이사금의 칭호를 사용하던 때에는 여러 제사의식 때마다 백화를 사용했다. 신라 22대 지증마립간의 무덤으로 추정하는 경주 천마총 벽화가 자작나무 껍질로 되어 있는 것이 그 증거 중 하나다. 또한 백산白山은 철쭉나무의 새순을 따서 가공한 것인데 이것 역시 백화와 함께 사용되었다.

독자적으로 발달한 가야의 차 문화

한국 차 문화에서 가장 신비롭고 경이로운 가야시대의 역사가 처음 알려진 것은 고려시대 승려였던 일연一然. 1206~89에 의해서다. 그런데 그의 저술『삼국유사』에서 가락국의 성립과 문화 전반에 걸친 매우 놀라운 역사가 알려진 뒤로도 어떤 이유 때문인지 가

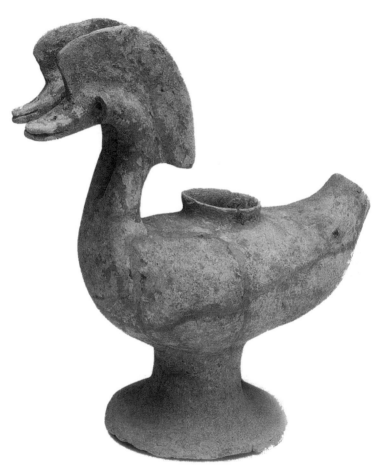

사진 78 「토기 두 머리 오리모양 잔」, 1~2세기, 가야시대,
높이 26cm 길이 29.5cm 밑지름 12.8cm 입지름 5.6cm, 창원 다호리 출토.

야사는 외면당했다. 특히 중국사의 우월성을 강조하는 중화 사대주의 관학파 역사가들이 가야사를 멸시하고 고구려·백제·신라만의 삼국시대라는 개념을 고착화시켰다. 가야는 42년에 건국되어 562년에 멸망할 때까지 10대代 491년 동안이나 한반도 남쪽에 명백하게 존재했던 국가다. 당연히 사국四國시대라고 해야 옳다. 그런데도 한사코 가야를 제외시킨 이유는 무엇인가?

중국 문화가 가야 문화에 미친 영향은 고구려·백제·신라에 비해 그 정도가 매우 약했다. 중국 문화의 영향을 그다지 받지 않고 존속했던 가야와 달리 다른 세 국가는 중국 문화와의 관련 속에서 유지되었고 차 문화는 특히 그랬다. 결국 중화 사대주의에 물든 관학파 역사학자들의 편견이 가야사를 한국 역사에서 제외시키고, 역사적 사실이 아닌 설화 정도로 왜곡시켰다. 하지만 가야의 차 문화는 고구려·백제·신라가 지니지 못한 아름다움과 세계성을 지니고 있었으며, 중국 차 문화와도 차별되는 특성을 지니고 있었다. 일연은 『삼국유사』에서 이렇게 적고 있다.

홀연히 바다 서남쪽에서 붉은 빛의 돛을 달고 붉은 기를 휘날리며 북쪽으로 오는 배가 있었다. 왕이 관원을 거느리고 처소에서 서남쪽 60보쯤 되는 산기슭에 가서 천막으로 임시 처소를 짓고 기다렸다. 왕후가 점점 임금이 임시로 머무르는 곳 가까이 오니, 왕이 나아가 맞이하여 임시 처소에 들었다. 왕후를 모시고 온 신하와 함께 온 다른 여러 명의 수행원들이 임시 처

소의 뜰 아래서 왕을 뵙고는 물러갔다.

왕은 담당 관원에게 왕후를 모시고 온 신하 두 사람과 그들의 아내를 안내하되, 부부는 각각 방 하나씩을 정하여 안내하고, 그 아랫사람들은 방 하나에 5~6명씩 배정하도록 지시했다. 그리고는 향기가 나는 좋은 음료인 난액蘭液과 혜서蕙醑를 주고, 무늬를 새긴 채색 침구를 넣어주며 의복과 보화도 주되 군인들로 하여금 그들을 경호하도록 하였다.

여기서 말하는 '향기 나는 좋은 음료' 난액이 다름 아닌 오늘날의 차이다. 이 사실은 661년 신라 제30대 문무왕이 즉위하면서 종묘에 제사를 올릴 때 행한 축문의 내용에서 확인된다. 문무왕은 자신이 가야의 건국자 수로왕의 15대 후손임을 말하면서 가야시대의 아름답던 차 문화를 지적했다. 수로왕의 아들 거등왕이 수로왕의 제사 때 차를 올린 사실을 말하고, 이같이 아름다운 풍속이 제9대 구형왕까지 330년 동안 계속되다가 신라의 공격으로 가야가 멸망함으로써 단절되었음을 고백했다. 이 기록은 옛 한국의 차 문화가 중국과는 아무 관련 없이 독자적으로 존재했음을 보여주는 것이다.

이렇듯 약 500여 년 동안 이어진 가야시대에 차 문화는 매우 번성했고 화려했다. 특히 가야는 페르시아 문화를 광범위하게 받아들여 매우 수준 높은 그릇 문화를 구가했다. 그중에서도 사슴 등의 동물 모양 토기 찻잔의 발달은 매우 이채롭다.^{사진 79, 80}

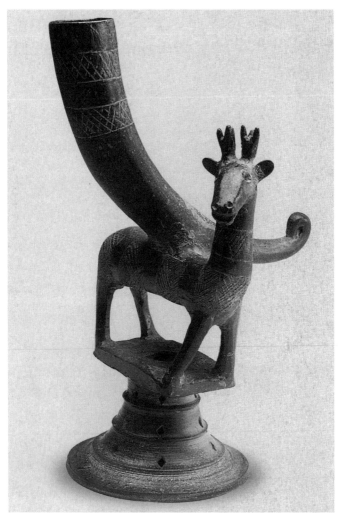

사진 79「토기 사슴뿔모양 잔」, 4세기, 가야시대, 높이 20.2cm 입지름 2.7cm
밑지름 8.7cm 사슴길이 11.7cm 뿔잔길이 17.3cm, 거창지방 출토.

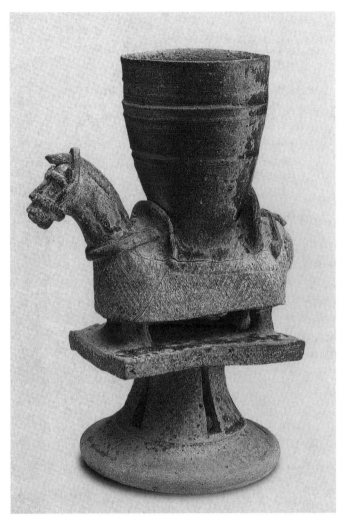

사진 80 「토기 기마모양 잔」, 4~5세기, 가야시대,
높이 19cm 입지름 6.8cm 밑지름 10cm, 김해지방 출토.

밑굽이 둥글고 넓으면서 유려한 형태로 가늘어지는 형식은 일찍이 이집트와 인더스 그리고 고대 그리스에서 공통적으로 발달했던 형식과 매우 닮아 있다. 또한 밑굽에서 허리로 뽑아올린 형태의 정교함은 물레를 이용했음을 짐작케 하며, 굽 언저리와 중배·허리 부분에 마름모꼴 등의 기하학 문양을 창문 형식으로 뚫어 균형을 유지하려 한 점은 4세기 이전 한반도에서는 생각해내기 어려운 고도의 기술이었다.

그릇을 빚는 물레가 한반도에 전해진 것은 중국을 통해서였는데, 당나라와 외교관계가 원활했던 7세기 이후였을 것으로 짐작된다. 따라서 높은 기술 수준을 보여주는 4세기 이전 가야시대의 토기 찻그릇들은 페르시아 문화와 관련지어 이해하는 것이 옳을 것이다. 특히 사슴 형태는 스키타이 문화의 특징이다.

「수레바퀴 달린 뿔모양 잔」^{사진 81}은 페르시아 문화와의 관련성을 더욱 분명히 보여주고 있다. 이 토기 잔을 역사적으로 해설할 때는, 수레의 소유는 부유층만이 가능하므로 특수 신분층에서 의례용 음료를 담아 마셨던 찻잔일 것으로 추정하는 견해가 주류를 이룬다. 즉 소가 수레를 끌었다는 기록과 벽화가 남아 있으므로 가야에 실제로 수레바퀴가 있었다고 판단하는 것이다. 그러나 수레의 기원이 농업이나 상업에 있지 않고 전쟁을 위한 무기에서 비롯되었다는 사실을 알았다면 이 같은 견해는 생겨나지 않았을 것이다.

수레는 기원전 3000년경 서아시아 지역에서 발명되었다. 기

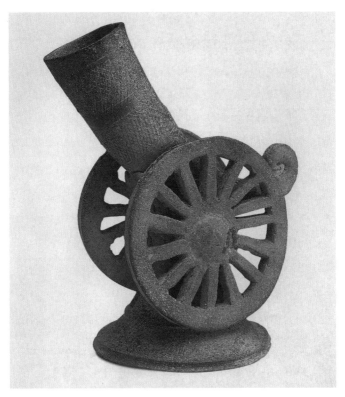

사진 81「수레바퀴 달린 뿔모양 잔」, 4세기, 가야시대,
높이 17.1cm 입지름 4.6cm 밑지름 10.3cm, 함안지방 출토

원전 3500년 무렵 바빌로니아에서 바퀴 겉면에 구리판을 덧씌
운 전차가 등장했던 사실로 미루어 전투용으로 만들어진 것으로
보고 있다. 그 후 기원전 1500년 무렵에는 이집트와 미케네에서
여러 개의 살을 박아 만든 수레바퀴가 실용화되었으며, 기원전

1300년 무렵이 되면 중국 은나라에도 바빌로니아의 전차가 전해져서 비슷하게 제작되었다는 기록이 전해진다.

우리나라의 기록으로는 1796년에 낙성된 수원성의 축성 경위를 기록한 『화성 성역의 궤』에 평차平車, 발차發車 따위가 처음으로 등장한다. 이 수레들은 일상생활용이 아니라 장기간에 걸친 축성 공사에 필요하여 만들어진 것으로 보고 있다. 이 수레 제작기술이 거의 모두 청나라에서 배워온 신기술이었던 점으로 미루어 볼 때, 3~4세기에 사진 81처럼 정교한 수레바퀴가 달린 수레가 가야 지역에 사용되었을 것이라고 추정하는 것은 아무래도 억지에 가깝다. 따라서 「수레바퀴 달린 뿔모양 잔」과 같은 그릇 형식은 페르시아에서 널리 사용되던 것을 수입하여 특수계층에서 매우 제한적으로 사용했거나 이를 모방하여 만든 것으로 여겨진다.

「토기 오리모양 잔」$^{사진 82}$은 장례의식과 관련된 것으로 보인다. 죽은 자의 영혼이 새를 타고 천상으로 가서 영원한 안식을 누린다는 영혼관의 산물인데, 이 같은 종교관은 이집트, 인더스, 서아시아 등에서도 널리 퍼져 있었다. 따라서 이 찻잔도 서아시아의 영향을 받았다고 생각된다.

우리나라 그릇의 역사는 크게 세 갈래의 흐름으로 이루어졌다. 가장 큰 흐름은 시베리아를 거쳐 연해주와 옛 발해 땅을 통해 두만강 중하류를 건너서 함경도와 동해안을 따라 부산에 이르는 갈래이다. 다른 하나는 중앙아시아와 몽고, 만주를 지나 압록강을 건너 한반도 서해안을 따라 내려온 갈래이고, 세 번째는 중국 남

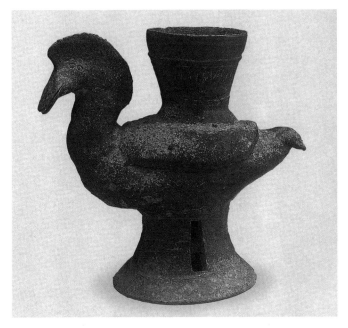

사진 82 「토기 오리모양 잔」, 4~5세기, 가야시대,
높이 18.3cm 입지름 7.2cm 밑지름 1.8cm 김해지방 출토

쪽 해안을 지나 김해, 부산, 진해를 스치는 페르시아 무역선의 항로를 따른 흐름이다.

시베리아를 거쳐온 그릇 문명은 샤먼적 요소가 특히 강하였고, 중앙아시아에서 시작된 흐름은 실생활 중심의 형태였으며, 페르시아의 영향을 받은 그릇은 얇고 색채가 고우며 디자인에 생동감이 넘쳤다. 한반도의 그릇 문화는 이렇게 복합적인 요소를 지녔고, 그에 따라 다양한 색채와 디자인이 용해되어 응축되

어 있었다.

신라와 백제에 당나라의 차 문화가 전해지다

신라의 한반도 통일 과정에서 유입된 당나라 정치문화의 영향력은 매우 컸다. 이미 신라 23대 왕 법흥왕[514~540]의 '왕'이라는 칭호부터가 중국 제도를 본뜬 것이었다. 이때부터 한반도의 여러 나라에서 중국 문물제도를 본격적으로 받아들이기 시작했고, 당나라 건국[618] 이후 신라와 백제, 고구려는 당나라 문물제도의 영향력 아래 놓여졌다.

일본 『도다이지지』[東大寺誌]에 나오는 백제 승려 행기가 백제에서 차나무를 가져다 심었다는 기록[668]은 이미 백제가 당나라 차 문화를 수용한 이후의 일이다. 이밖에 또 차가 나오는 기록은 월명사에 관련된 것이 있다. 신라 경덕왕 19년[760], 해가 두 개 떠올라 여러 날 동안 머무는 변고가 일어났을 때 왕은 당시 신라 최고의 승려로 존경받던 월명사[月明師]에게 변고를 소멸시켜달라고 부탁했다. 화랑들의 위대한 스승이자 향가 작가로도 널리 알려진 월명사는 그 변고의 원인이 백제와 고구려의 정복전쟁 때 전사한 수많은 사람들의 영혼이 천도 받지 못한 채 구천을 떠돌기 때문이라고 말했다. 760년은 이른바 통일전쟁이 끝난 지 100년이 되는 해였다. 그리하여 월명사는 「도솔가」를 지어 부르면서 천도재를 올려 변고를 진정시켰다. 왕은 감사의 표시로 월명사에게 차를

선물했는데, 그때 차는 상류층 사람들에게 최고의 선물로 받아들여졌다. 또한 경덕왕 23년[764] 충담사는 경주 삼화령의 미륵불상 앞에 차를 올리고 돌아오던 중 경덕왕을 만나 왕에게 차를 달여 올렸고, 왕은 충담사에게 백성이 행복할 수 있는 길을 물었다. 이에 충담사는 「안민가」[安民歌]를 지어 바쳤다.

　그 후 통일신라의 전성기와 당나라의 번영이 시기적으로 일치하면서 당나라의 화려한 차 문화가 통일신라의 귀족과 승려들에게 지대한 영향력을 미쳤다. 이때 신라는 그들의 손으로 멸망시킨 가야의 차 문화, 특히 토기로 된 찻그릇 제작기술을 고스란히 넘겨받아서 더욱 수준 높은 그릇 문화를 발전시켰다.

누구나 널리 즐긴 고려의 차 문화

　고려의 차 문화는 신라의 것을 고스란히 이어받고 거기에 당나라와 송나라의 차 문화를 더하여 발전했다. 이때 왕·귀족·승려 등 상류사회는 물론 평민사회에까지 차 마시는 풍습이 확산되었다. 동양 최초로 차 예절 규범을 제정하여 사찰 승려들에게 생활화하도록 한 책인 『백장선원청규』[白丈禪苑淸規]를 필사하여 『고려판선원청규』를 펴내는 등 차 문화의 품격을 높였다. 『백장선원청규』는 당나라 승려인 백장[白丈, 720~814]이 지은 책으로, 선종 승려들의 수행생활을 지도하기 위한 계율 중심의 규범서로서 차 생활에 관한 항목을 포함하고 있었다.

고려의 차 문화를 주도한 것은 승려들이었다. 신라 말에 극성했던 신라 선문9산禪門九山 제도의 영향이 고려에 고스란히 계승되어, 고려 초기 사찰의 차 문화는 왕과 귀족의 비호 아래서 화려하고 풍성하게 발전했다.사진 83, 84

태후 책봉, 공주 책봉, 공주의 하가, 원화 등의 의식과 대관전에서 열리는 군신의 연희, 연등회, 팔관회 때마다 진다進茶 의식이 행해졌는데, 이 같은 화려하고 품격 높은 차회 때마다 아름다운 청자로 만든 주자가 새롭게 선보였다.사진 85 왕실에서는 왕의 권위와 신성을 상징하는 동물 모양의 주자사진 86와 풍요와 번영 그리고 왕의 장수와 자손 번창을 기원하는 문양을 상감한 수주사진 87를 즐겨 사용했다.

송나라 사신 서긍의 개경견문록인 『고려도경』을 보면 고려의 차 문화를 상세하게 소개하고 있는데, 말차를 만드는 차 맷돌, 찻물 끓이는 쇠로 만든 철병, 숯불 피우는 은 도구, 벽돌 화로, 청자 물병사진 88, 청자 다병사진 89을 눈여겨보았다고 했다.

고려는 차와 관련된 제도를 주관하는 관청인 다방茶房, 차를 판매하는 가게인 다점茶店과 다원茶院, 차를 공급하는 다소촌茶所村을 두고 국가적인 문화로 발전시켰다. 고려시대에는 통일신라에서처럼 단차와 말차를 주로 중국에서 수입하여 마셨고, 적은 양이기는 하지만 고려에서 직접 만들어 마시기도 했다. 드물게는 잎차도 만들어 마셨는데, 이 잎차는 고려 차 문화의 특성을 지닌 제다법의 산물이었다.

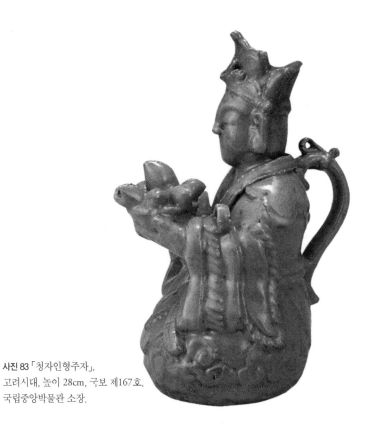

사진 83 「청자인형주자」,
고려시대, 높이 28cm, 국보 제167호,
국립중앙박물관 소장.

　'춘배차'^{春焙茶}가 바로 고려를 대표하는 잎차인데, 지리산에서
자생하는 찻잎으로 만든 것으로 중국의 잎차인 부초차와는 만드
는 방법이 전혀 달랐다. 지리산의 야생차를 이용하여 반발효 과
정을 거쳐 만드는 춘배차는 맛이 매우 빼어나고 약효도 높은 잎
차였다. 이 같은 잎차는 주로 귀족들 중에서 차생활의 묘미를 깊
이 체득한 이들이 즐겼는데, 귀족들의 고급스러운 취미와 폭 넓

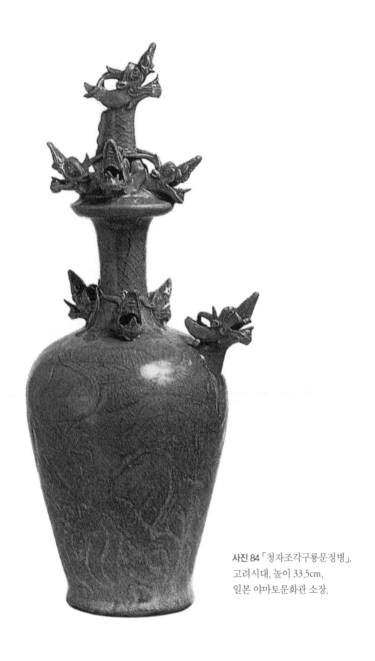

사진 84 「청자조각구룡문정병」,
고려시대, 높이 33.5cm,
일본 야마토문화관 소장.

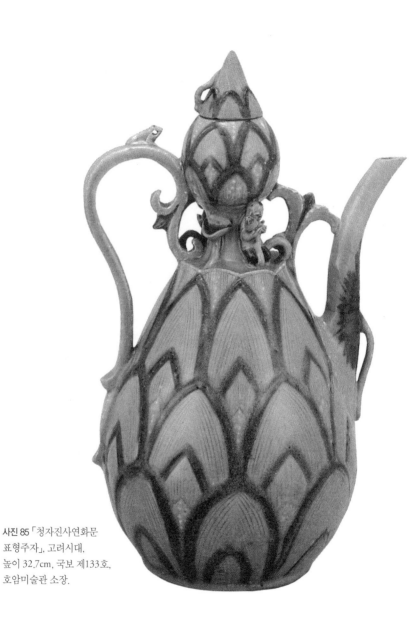

사진 85 「청자진사연화문
표형주자」, 고려시대,
높이 32.7cm, 국보 제133호,
호암미술관 소장.

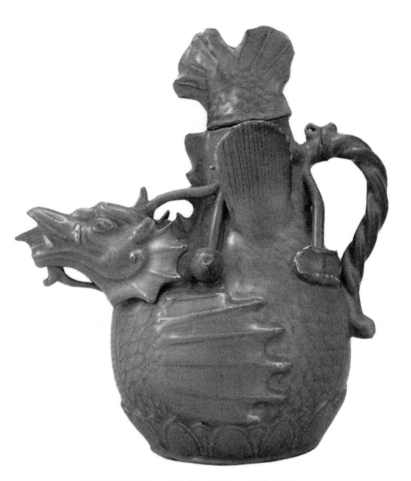

사진 86 「청자비룡형주자」, 고려시대, 높이 24.4cm, 국보 제61호,
국립중앙박물관 소장.

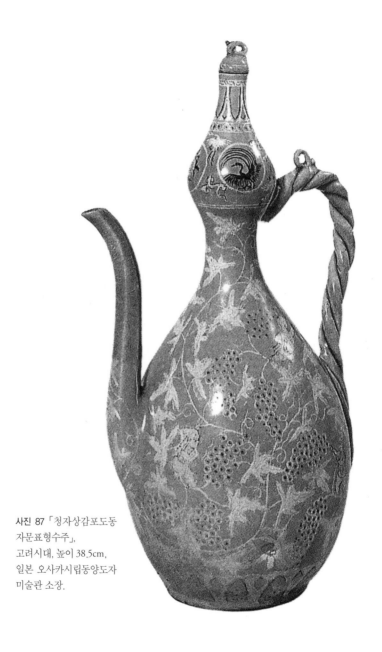

사진 87 「청자상감포도동
자문표형수주」,
고려시대, 높이 38.5cm,
일본 오사카시립동양도자
미술관 소장.

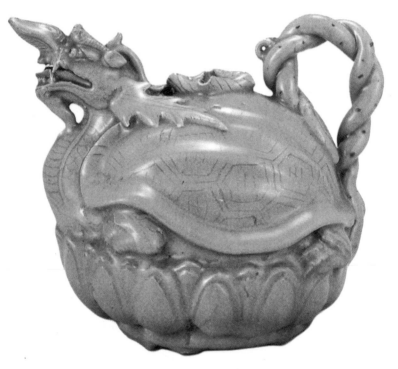

사진 88 「청자귀형수병」, 고려시대, 높이 17cm, 국보 제96호, 국립중앙박물관 소장.

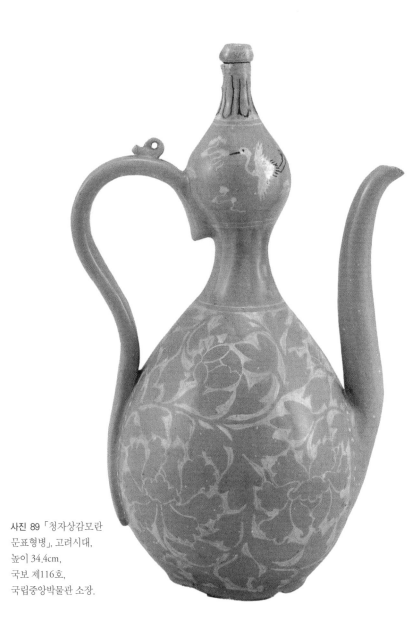

사진 89「청자상감모란
문표형병」, 고려시대,
높이 34.4cm,
국보 제116호,
국립중앙박물관 소장.

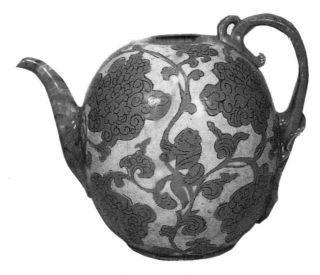

사진 90 「청자상감보상당초문자문주자」, 고려시대, 높이 19.2cm,
일본 오사카시립동양도자미술관 소장.

은 사유의 세계는 청자의 예술세계를 한층 깊고 높은 차원으로
승화시키는 역할을 해내기도 하였다.^{사진 90}

고려시대에는 집안의 차실과 야외의 경치 좋은 장소에서 이뤄
지는 풍류로서의 다풍茶風이 주류를 이루었는데, 이는 신라의 차
문화를 이어받은 것이었다. 풍류차風流茶 혹은 차 풍류로 일컫는 야
외에서의 차회는 고려 차 문화의 특징이다. 격식이나 관습에서
벗어나 자유롭게 이루어지는 이 차 문화는 고려의 진취성과 창조
적 기질에 바탕한 것이었다.

차는 그 맛을 음미하고 또한 신묘한 약효를 얻기 위해 마시는

사진 91「청자귀형수주」, 고려시대, 높이 17.2*cm*, 보물 제 452호,
국립중앙박물관 소장.

것이라고 알려져왔다. 그런데 고려의 차 문화에는 차를 달이는
즐거움을 만끽하는 것도 빼놓을 수 없었다. 이 같은 경향은 '차
겨루기' 혹은 '투차', '차 달이기 경연'으로 발전하게 되었다. 이
런 겨루기 때는 여러 가지 형태의 주자들이 선을 보였고, 그때마
다 청자가 지니고 있는 아름다움은 고려인들의 미적 감각을 한껏
자극했다.^{사진 91}

　중국과 일본에서는 만들 수 없는 고려만의 상감청자와 비취빛
청자는 고려 사람들의 탁월한 예술적 감성과 창조성으로 성취한
도자예술이었다. 이렇듯 우수한 도자기술로 완성된 차 도구들은

차 문화를 크게 번성시켰는데, 이렇게 번성한 차 문화는 그 폐해
도 매우 심각했다. 상류층에서 일반 평민까지 차를 즐기게는 되
었지만 정작 차 농사를 짓는 농민들은 도탄에 빠져 고통을 겪어
야 했다. 차의 주 생산지인 지리산 아래에서 귀족들이 사는 개경
까지 만든 차를 운반해야 하는 어려움은 물론이요, 차 세금이 해
마다 늘어나 이것을 충당하기 위해 농민들이 겪는 고통과 좌절은
극한 상황에까지 치달았다. 심지어 이규보 같은 문인은 차밭을
불태워버리고 싶은 농민들의 심정을 시로써 드러내보이기까지

했다. 그러나 고려가 쇠망해가는 순간까지 고려인들의 차 마시는 문화는 계속되었다.^{사진 92}

소박한 지조, 조선의 선비차법

조선시대 차 문화는 고려시대의 차법인 다풍을 거의 그대로 이어받았다. 고려의 영향으로 조선 초기에는 비교적 활발하게 차를 즐겼으나 조선 중기 이후로는 차 문화가 현저하게 쇠퇴하여 후기에 이르러서는 겨우 명맥이 유지되었을 뿐이다. 왕실에서의 다례茶禮도 차츰 중국 사신을 접대하는 행사에 국한되었고 왕실은 차 대신 술을 즐겨 마셨다. 사찰의 차 문화도 급격하게 변해갔다. 국가에서 지급한 사원전寺院田의 축소와 폐지에 따라 사찰의 경영이 어려워지고, 승려의 출가와 수행생활 전반에 걸친 제도적 제한·억압·체포 등의 위압으로 생존 자체가 위험해지자 차 문화는 거의 절멸상태로 내몰렸다. 그러한 극한상황 속에서도 수행자의 본분을 잃지 않고 목숨을 내건 수행에 전념했던 소수의 승려들에 의하여 불교 본래의 예절과 수행법에 따른 검소하고 소박한 차법이 이어졌다. 이른바 선차禪茶가 그것이다.

불교를 공공연하게 배척하고 유교를 숭상했던 조선시대에는 문인들이 차 문화를 펼쳐간 핵심 세력이 되었다. 이들의 다풍은 고려 말의 지조 높은 선비였던 포은 정몽주, 도은 이숭인, 목은 이색, 야은 길재를 그 효시로 삼는다. 고려시대의 대표적인 차인이

었던 익재 이제현이 가정 이곡[1298~1351]과 목은 이색[1328~96] 부자를 세사로 삼은 데서 문인 혹은 선비차법의 역사가 시작되었다. 목은 이색은 포은 정몽주와 도은 이숭인을 제자로 삼았고, 포은과 도은은 야은 길재를 문하에 두었다.

고려왕조가 멸망하고 조선왕조가 들어서자, 야은 길재는 고향 선산으로 돌아가 학교를 열고 인재 양성에 생애를 바쳤다. 야은 길재는 김숙자를 제자로 길렀고, 김숙자는 그의 자식인 김종직을 자식이 아닌 제자로 키웠다. 영남 사림학파의 시대를 연 김종직의 문하에서 김일손, 김굉필, 조광조, 이목 같은 당대의 천재들이 배출되면서 조선시대의 이상과 개혁이 현실로 떠올랐다. 이들 모두가 깨끗한 차인들이었으니 익재 이제현에서 한재 이목에 이르는 200여 년 동안을 조선시대의 문인차법 또는 선비차법의 문화가 꽃핀 시대라 말할 수 있을 것이다.

도학적 이상주의의 실현을 꿈꾸었던 이들은 지조와 헌신을 차의 성품과 선비의 이상으로 여겨 매우 독특한 차 문화의 흐름을 만들어냈다. 야은 길재는 그 구체적 실천을 위해 함양군수 시절 농민들과 함께 차 농사를 짓기도 했고, 한재 이목은 한국 역사상 최초로 인문주의적 차 이론인 『다부』[茶賦]를 지어 사림학파의 이상과 차의 성품이 하나로 귀결되는 또 하나의 이상향을 노래했다. 다부는 조선 후기 초의스님이 편술한 『동다송』[東茶頌]보다 350여 년이나 앞선 것으로서, 조선시대 차 문화의 자긍이자 한국 차 문화의 불멸의 금자탑이다.

조선시대에는 우리나라에서 자생하는 찻잎으로 손수 만든 몇 종류의 차가 있었다. 흔히 배차焙茶라 부르는 것으로서 찻잎을 불에 쬐어 말린 차를 말한다. 덖음차의 한 종류로 분류할 수 있는데, 엄밀하게 살피면 약하게 발효시킨 매우 우수한 잎차다. 그늘에 말리는 방법을 주로 사용한 북배차北焙茶와 매월당 김시습이 고안해낸 봉황차鳳凰茶 또는 봉설차鳳舌茶는 맛·향기·색깔이 매우 뛰어났다. 이는 발효식품을 주된 음식으로 삼아온 우리 민족의 오랜 지혜의 산물이었기 때문에 중국의 여러 차들과 사뭇 달랐다.

암흑의 시대를 지나 현대에 이르기까지

사림학파 선비들이 정치적 격동기를 지나면서 대부분 희생되는 불행을 겪게 되자 선비들에 의해 이어지던 차 문화는 급격히 쇠퇴했다. 그러다가 19세기에 들어와 중국 청나라의 신문물을 경험한 소수의 신진 지식인들에 의하여 차 문화가 다시 시작되었고, 초의선사, 다산 정약용, 추사 김정희를 잇는 일련의 선구적 지성들이 조선시대 차 문화의 완전한 절멸 위기를 극복하게 해주었다. 그러나 20세기 들어 제국주의 침탈로 일본의 지배 아래 떨어졌던 긴 시간을 극복하고 해방과 전쟁을 치르는 동안 우리의 차 문화는 사실상 소멸되었다. 차와 관련된 도자기 문화 또한 긴 어둠의 터널을 지나야 했다.

해방 이후, 6·25전쟁 4년 동안의 대혼란, 자유당 정권의 독재가 시배한 10여 년 농안에도 차는 어디에도 없었으니 다관인들 홀로 존재할 리 없었다. 그렇게 차와 다관이 한국인의 생활사에서 사라져버린 지 꽤 오랜 시간이 흘렀다.

1960년대는 혁명의 시대였다. 해방 후 20년이 되던 1965년, 일본이 다시 한국과 외교관계를 맺게 되었고 그해를 전후하여 한국 땅에 다시 차와 찻그릇이 만들어지기 시작했다. 그러나 이는 한국인을 위해서가 아니었다. 일본의 그릇상인들과 그들의 일을 도와주는 재일동포들이 일본 차인에게 공급할 찻그릇을 한국에 주문한 것이다. 한국에서 다관이 만들어지고 차 문화가 부흥하는 계기를 제공한 것이 일본의 차 문화였다는 사실은 오늘날 한국의 차 문화가 극복해야 할 과제와 방향을 선명하게 인식시켜준다.

일본은 6·25전쟁 때 한국에 전쟁 물자를 공급해주는 것으로 큰 이익을 남겼고, 그것을 토대로 하여 일본 경제는 크게 도약했다. 그리하여 일본은 1965년 동경올림픽을 유치하는 데 성공했고, 일본 정부는 올림픽을 계기로 전 세계에 일본의 평화우호적인 모습을 보여주려는 계획을 세웠다. 그 계획 중 하나가 모든 일본인이 다도를 배워, 세계인의 뇌리에 다도의 고요하고 오묘한 아름다움을 심어주는 것이었다. 그것을 위한 문화정책이 면밀하게 추진되었고 초등학교 학생부터 노인정의 어른들까지 다도 열풍에 휩싸였다. 그러자니 차 도구가 엄청나게 필요했다.

그때 일본의 도자기업계는 이미 천연가스를 이용하는 등 그릇을 굽는 방식에서 발전을 이루었고, 웬만한 그릇은 틀로 찍어내는 대량생산 체제를 갖추고 있었다. 문제는 그릇 만드는 비용이 상당히 비싸다는 것이었다. 그러자 약삭빠른 장사꾼들은 한국을 떠올렸다. 한국에는 그때 도자기 만드는 사람이 많지 않았다. 기껏해야 양념단지·요강·화분 정도를 만드는 수준이었고, 생활이 어려워 다른 직업으로 변신한 경우도 많았다.

그나마 경기도 이천 주위에서 몇 사람이 아직도 가마에서 그릇을 굽고 있었다. 1960년을 전후해서 재일동포를 앞세우고 나타난 일본 그릇상인들은 필요로 하는 그릇 샘플과 사진을 보여주면서 만들 수 있겠는지 물었다. 전혀 어려운 일이 아니었다. 금방 계약이 이루어졌다. 한국에서 그릇을 만드는 비용은 일본의 3분의 1도 채 못 되었다. 한국의 사기장들은 그릇을 일일이 손으로 만들고, 장작불로 굽기 때문에 품질이 빼어나다는 것을 알게 되자 주문은 점점 더 많아졌다. 일본 상인들은 싼 가격으로 사들인 그릇을 가져가서는 비싼 값을 받고 팔아 큰 이익을 얻었다. 이 같은 소문이 일본에 퍼지자 일본의 그릇상인들과 독자적으로 사업을 시작한 재일동포 한국인 상인들까지 가세하여 경기도 이천은 물론 여주, 광주에까지 찻그릇을 주문하고, 만들고, 실어내는 일로 부산을 떨었다. 그때부터 백자와 분청 찻그릇이 상업용으로 만들어지기 시작했다.

그때 한국의 사기장들은 찻잔, 찻사발, 그리고 다관이란 것을

난생처음으로 만들어보았다. 한국에는 차가 없고 차 마시는 사람도 없으니, 찻잔이며 다관이 필요할 리가 없었다. 적어도 1965년을 넘어설 때까지만 해도 그랬다. 그런 상황에서 처음으로 오늘날 우리나라 차인들의 차 생활을 위한 다관을 새로이 만들기 시작한 작가가 합천 해인사 아랫마을에서 강파도원을 세우고 도예 작업을 한 토우土偶 김종희金鍾禧 선생이다.

일제 때 일본 도자기 공장에서 직공으로 일하다가 귀국한 그는 1960년대 들어 차 문화가 다시 생겨나기 시작하는 와중에 잎차를 우려낼 수 있는 그릇을 찾는 스님들의 부탁을 받아 다관을 만들기 시작했다. 그는 일본의 차 도구인 규스를 많이 보았던 터라 우선 규스를 본뜬 다관을 만들었다. 토우의 다관은 가야산의 흙과 유약으로만 된 회색 또는 흰색의 재질에 옆으로 자루모양 손잡이가 달린 옆손잡이형 다관이었다. 이 다관 형태는 이후 우리나라 다관의 기념비적인 견본이 되었다.

그렇다면 오늘날 우리의 다관은 어떻게 만들어지고 있는가. 묵묵히 우리 다관을 빚고 다듬는 장인들에 의해 다관은 여전히, 그리고 새롭게 만들어지고 있다. 김대희, 신현철, 김종훈 이 세 사람의 도예 작가를 따로 살펴보는 것은 바로 우리 다관의 오늘을 살피는 것이라 할 수 있겠다.

전통의 맥을 잇다

한국의 다관을 되살리는 장인 1 | 김대희

전통과의 대화, 새로이 창조되는 청자

1968년 여름, 경기도 여주에서 당대 최고의 기술을 지닌 물레 대장 고영재 선생은 이제 막 청년기로 접어든 김대희를 제자로 맞아들였다. 선생은 제자에게 청자와 백자의 거대하고 유장한 전통의 맥을 이어주려고 했다. 운명적인 만남이었다. 제자는 그 지고지난한 전통을 겸허하게 받아들이기로 했다. 그리하여 청년 김대희의 전통도자 수련이 시작되었다.

1971년 겨울, 선생은 제자에게 자신이 앉았던 자리를 맡겼다. 그때만 해도 청자 유약을 제대로 만들 수 있는 이가 몇 사람 안 되었다. 김대희는 『유약과 재료』라는 책을 손으로 옮겨 써서 몽땅 외웠고, 실험에 실험을 거듭하고 실패를 거듭하면서, 아주 천천히 지조와 겸손을 아는 사기장으로 성장했다.

청자와 백자의 세계는 유장한 그 역사만큼이나 깊고 넓다. 한

번 빠져들면 자신의 세계로 돌아오기가 아주 힘들어, 아름다움의 블랙홀이라고노 한다. 일본인은 청자와 백자를 너무나 흠모하여 그 아름다움으로 새로운 일본 미학을 태동시켰고, 중국은 청자와 백자의 몸에 실크로드를 통해 전해져온 서방의 색채를 입혀서 세계 도자기를 제패하는 시대를 열기도 했다.

우송友松 김대희는 서두르지도, 쉬지도 않고 청자의 길을 걸었다. 그가 청자다관을 짓기 시작한 것은 도예에 입문한 지 15년여가 지나서부터였다.

「비색청자다관」사진 93은 얘깃거리가 된다. 청자는 중국 물건이다. 중국 육조 때부터 시작되어 송대에 전성기를 이루었다. 고려청자가 송 청자의 영향으로 발전한 것은 사실이지만 고려인은 송 청자와 다른 푸른색을 개발했다. 이른바 고려인의 독자적 개발품인 비색翡色청자다. 이는 고려인의 긍지다. 송나라의 태평노인太平老人이 지은 『수중금』袖中錦의 천하제일조에는 송 청자를 제쳐놓고 고려청자의 비색을 천하제일로 들고 있을 정도이다.

청자는 철분이 약간 함유되어 있는 태토에 2~3퍼센트의 철분이 들어 있는 유약을 발라 환원불 상태에서 굽는다. 고려청자 중에서도 상감청자는 단연 돋보이는데, 중국이나 일본에서는 찾아볼 수 없는 독창적인 기법이다. 이는 고려인의 창의적 상상력이 거침없이 날아오른 희열의 흔적이다.

창의성 또는 상상력의 소산인 또 다른 표현 기법은 청자에 무늬를 그려넣는 기법이다. 무늬는 기하학적 무늬와 정서적 무늬로

나눌 수 있는데, 연꽃무늬, 모란무늬,^{사진 94, 95} 국화무늬, 당초무늬, 보상화무늬, 풀무늬^{사진 96} 등이 있다.

1970~80년 사이 국내의 청자 연구는 박물관 학예사와 대학의 몇몇 도자사 연구자들을 중심으로 이루어졌다. 이들은 주로 도자기 파편의 연구, 옛 가마 발굴, 일본 문헌 해석 등을 통해 역사적·이론적 연구에만 매달렸다. 태토와 유약, 불과 연료의 실험을 거쳐 완성품을 생산하고, 이를 비평하고 유통시키는 구조를 만드는 일은 거의 손도 못 대고 있어서 김대희가 청자의 전통기술을 습득하는 과정은 몹시 힘들었다. 거기에 실패율이 높고, 국내시장의 수요가 거의 없어서 어렵사리 만들어낸 그릇이라도 재고품으로 쌓이거나 헐값으로 두어 점 팔릴 뿐이었다. 자연히 경제적 어려움이 뒤따를 수밖에 없었다.

전통의 본질에는 인간의 개성이 자리 잡고 있다. 우주는 저마다 다른 것들끼리 빈틈없는 조화를 이루고 있다. 조화란 서로 다른 것의 공존이다. 전통에는 인간 생활의 다양성 속에서 일정한 질서를 만들어가는 지혜가 들어 있다. 예술은 정신의 표현이다. 우리나라 전통도예는 한국인의 꿈과 삶을 흙으로 형상화한 것이라 할 수 있다. 그릇에는 민족의 상상력이 응집되어 있는 것이다. 청자는 단순히 고려시대만을 대표하는 것이 아니다. 토기시대에서 그 근원을 찾을 수 있고, 한반도를 넘어 중국 그리고 광활한 서구세계의 문명과도 이어져 있다.

김대희는 문명의 다양성과 상상력을 확인하는 데 40여 년을 보

사진 93 「비색청자다관」, 높이 8.5cm 입지름 4.8cm.
사진 94 「청자모란무늬주자」, 높이 13.5cm 입지름 4cm.

사진 95 「청자모란무늬다관」, 높이 9.5cm 입지름 4.5cm.
사진 96 「청자갈대꽃무늬다관」, 높이 7cm 입지름 4cm.

냈다. 청자의 기술적 뿌리를 알기 위해 중국사와 중국어를 공부하고, 시간을 쪼개어 중국의 무수한 미술관·박물관·옛 가마터를 여행하며 유장하고 심오한 청자의 세계를 만나려 한다. 보고, 듣고, 깨달은 것을 내면에 쌓는다. 그리고 지금의 청자는 당·송이나 고려 또는 조선시대의 그것과는 확실히 다르고, 달라야 한다고 생각한다. 그 다름의 이유는 무엇인가? 아름다움은 어느 한 시대나 개인의 소유가 될 수 없다는 말이 아닐까? 아름다움도 진화하기 때문 아닐까? 중국이나 일본의 역사에 매우 특별한 몇몇 도예 작가가 있었고, 그들로 인해 그 나라만의 도예를 발전시킬 수 있었던 것처럼, 김대희의 전통도예를 향한 열정과 창조 의지가, 우리나라 청자의 외로운 지평을 열어가고 있다.

현대의 도시문명과 소통하는 백자

조선왕조 500년간의 정치·사회의 변화 가운데서 도자 공예는 가장 한국적인 특징을 보여주었다. 백자도 중국의 영향을 받았지만 그리 오래 지나지 않아 곧 조선사람의 취향에 맞는 멋과 실용성을 갖추어 발전하게 되었다. 유교사회로 발전하는 조선에 있어서 의식용 그릇은 중요한 의식규범 중 하나였기 때문에, 도예는 국가나 사대부들의 관심의 대상이 되어 집중적인 지원이 있었다.

백자는 14세기 들어 세계적으로 번성했는데, 조선에서는 15세

기부터 명나라 백자의 영향을 받아 만들어졌다. 조선인의 독특한 솜씨와 열정으로 백자는 곧 독자적인 발전을 거듭하여 조선왕조의 핵심 공예작품의 위치에 올랐다. 불교국가였던 고려는 푸른색 청자가 중심이었고, 성리학 중심의 유교국가인 조선은 백자를 숭상했다.

백자의 표면색은 우유빛의 유백색, 겨울눈의 설백색, 약간 푸른기가 도는 청백색 등 여러 가지다. 대체로 15세기는 유백색 계통이며, 16세기는 설백색, 17세기에는 회백색, 18~19세기에는 청백색이 대표적으로 나타난다. 백자는 그릇 표면에 어떤 안료를 써서 그림을 그렸느냐에 따라 다시 분류한다. 순백자·상감백자·청화백자·철화백자·진사백자·조선청자 등의 종류가 그것이다.

1965년 이후 일본 차인들에 의해 청자·백자 찻그릇의 수요가 갑자기 늘어났다. 당시 경기도 이천·여주·광주의 가마경영자들은 경쟁적으로 이 분야에 뛰어들었다. 해강청자를 제외한 대부분의 가마들은 저질의 그릇을 대량으로 복제해서 쏟아냈다. 제대로 익힌 기술도 없이 돈이 된다는 눈앞의 이익에만 이끌려서 대충대충 흉내 내어 양산하다보니 백자의 가치는 형편없이 떨어졌다. 가치 없는 싸구려 관광상품이 되거나 리어카나 고물 트럭에 실려 헐값에도 잘 팔리지 않는 애물단지로 전락하고 만 것이다.

이렇듯 혼란스럽고 어려운 시대에 김대희의 백자 수업이 고비를 넘고 있었다. 그는 굶는 한이 있어도 한때의 허기를 달래기 위

해 조악하고 천박한 흉내 내기로 위대한 백자의 전통을 더럽혀서는 안 된다고 생각했다. 그 후 그는 그릇쟁이가 솜씨 좀 있다 하여 상업적이고 통속적인 인기에 편승하여 갖가지 명분을 내걸고 개최하는 전시회를 극구 기피하게 되었다. 도자 인생 40여 년이 다 되어가도록 그가 딱 한 번밖에 전시회를 하지 않은 이유는 그 때문이다.

도예 작업이란 남에게 보이기 위해 하는 것이 아니라 자신이 좋아서 하는 것이라는 그의 신념은 그의 작가론을 생각하는 사람들이 맨 먼저 만나는 대목이다. 그 긴 시간을 흙과 불 그리고 식구들을 유일한 동반자로 삼아, 수행자처럼 소리 없이 살아가는 그의 작품들은 단아하고 편안한 느낌을 준다. 실제로 그는 유약 작업이 시작되면 불이 꺼질 때까지 묵언으로 지낸다. 작업이 순조롭지 못하거나 하면 한 달 이상을 철저하게 묵언 수행을 하며 지낸다. 흙에 정신의 언어와 색채를 녹여넣기 위한 그만의 정진 방법이다.

이미 오래 전에 한국인의 생활에서 멀어진 백자 다관이 현대의 도시문명과 소통하는 이유는 무엇일까? 그것은 차의 특성인 느림의 미학을 숨 쉬게 하여 현대인의 정신없음을 위안하면서 여백을 만들어내는 백자 다관의 호소력 때문일 것이다.

순백자는 조선시대 말까지 조선 도자기의 중심에 서 있었다. 요즈음에도 백자에 대한 한국인의 선호도는 다른 종류의 그릇보다 확실히 높은데, 이는 순백에 대한 한국인의 미적 감각이 매우

뛰어난 것과 관계있을 것이다. 흔히 '白'자는 '희다'는 뜻으로 풀이한다. '희다'는 환하다, 밝다와 이어진 뜻이다. 또한 '白'자는 '밝'으로 풀이하기도 한다. '밝'은 '朴'과도 이어진다. 신라의 시조였던 박혁거세 거서간朴赫居世 居西干을, '세상을 밝게 비춰주는 이'로 풀이하기도 하는데, 그가 하늘신의 계시를 받아 그의 백성을 다스렸으므로 붙여진 이름이다. 이때의 '밝', '희다', '밝다', '환하다'는 것의 실체는 태양이다. 태양신을 섬기던 시대의 집단 신앙이 그런 글자를 빌려 은유된 것이다. 결국 한국인이 흰색의 백자, 그것도 순백자를 좋아한 것은 태양을 마음에 품고 사는 민족성의 표출이라고도 읽혀진다.

얼음 속의 불꽃, 순백자 다관과 지조

「백자참외형다관」사진 97은 순백자에 속한다. 표면에 그림을 그려넣지 않고, 아무런 무늬 없이 순도 높은 순백의 태토에 잡티가 섞이지 않은 순수한 석회유石灰釉를 입혀 높은 온도에서 구워내었다. 이 다관은 참외의 절반을 잘라놓은 모양을 하고 있다. 참외의 골을 자연스럽게 투영한 모양은 순백자의 고요를 살짝 흔들어서 안정감과 친근감을 느끼게 한다. 부리의 편안하고 넉넉한 조형은 이 다관의 격조를 품 넓은 어머니의 체취로 바꿔놓았다. 이 작품과 주제가 유사한 「백자참외형주자」사진 98는 참외밭에서 금방 따온 온전한 참외에 부리와 손잡이를 붙여둔 형상이다. 참외 꼭지

사진 97「백자참외형다관」, 높이 8cm 입지름 5.5cm.
사진 98「백자참외형주자」, 높이 18cm 입지름 6cm.

가 아직 싱싱하다.

「백자주자」^{사진 99}는 차실에 준비해두는 물 담는 도구이다. 화로 위에 얹은 탕솥에 물을 보충할 때 사용하기 위하여 주자는 항상 제자리에 놓여 있어야 한다. 손잡이가 위로 달린 이런 형식은 술을 담아 쓰는 술주전자와도 닮았는데, 주로 사대부 집안의 사당에서 조상께 제사를 드릴 때 썼다. 술이나 물을 잔이나 솥에 따를 때 물줄기가 곧고 한결같으며, 그칠 때는 정결하고 단호하게 멈추도록 하기 위해 부리 끝을 뾰족하게 만들었다. 이런 기능은 조선 선비의 지조나 품격과도 닮아서 사대부들의 사랑을 받았다.

「백자연꽃다관」^{사진 100}의 모습은 그대로가 불교적 색채를 지닌 매우 아름다운 작품이다. 15세기 전반까지는 백자를 왕이 사용하기 위한 것으로만 만들어서 그 양이 많지 않았다. 본격적인 백자의 생산이 시작된 것은 경기도 광주의 관요가 활발하게 활동한 15세기 후반부터였다.

김대희는 이 연꽃 다관에서 순백자의 전통에 연꽃잎과 타래로 꼰 손잡이를 접목시켜 현대사회와의 소통을 시도하고 있다. 물론 이와 유사한 작품이 조선시대에도 있었다. 그러나 지금 우리에게 중요한 것은 도시화·기계화·전자화라는 속도와 편리의 두 축 위에서 진행되고 있는 물질문명의 혼돈 속에서 순백자의 전통과 절묘한 변화를 감상할 수 있다는 사실이다.

「백자운학무늬다관」^{사진 101}에는 아주 얕은 음각으로 구름과 학

사진 99 「백자주자」, 높이 15.5cm 입지름 6.8cm.

사진 100 「백자연꽃다관」, 높이 9.5cm 입지름 6.5cm.

사진 101 「백자운학무늬다관」, 높이 9cm 입지름 5.7cm.
사진 102 「백자다관」, 높이 9cm 입지름 6cm.

이 새겨져 있는데, 그 모양이 하도 은은하여 얼핏 보이지 않을 수도 있다. 이 기법 역시 순백자의 고결미를 전혀 흔들지 않으면서 학과 구름이라는 도교적 신비감을 은은하게 녹여넣고 있다. 무엇보다 이 다관의 특징은 너그러운 둥근 선에 있다. 순백의 아름다움과 기교를 부리지 않은 단아한 선의 흐름에서 포용력 있는 넉넉함이 묻어난다.

기교를 부리지 않았다는 것은 작가가 무기교의 차원을 터득했음이다. 어설퍼 보이지 않으면서 단아한 것은 부질없는 욕심을 부리지 않았음이다. 포용력 있는 넉넉함은 달관의 경지를 엿보는 순간에 포착되는 여유다. 손잡이는 대나무 모양인데, 곡선의 단아함과 대나무의 단단한 마디가 대비를 이루면서 은근한 생동감이 느껴진다.

「백자다관」^{사진 102}의 선은 석류꽃의 소박함을 닮았다. 중배와 허리에 이어지는 둥근 선은 평범하여 자칫 싫증이 날 수도 있는데, 왼쪽의 부리 이음새와 오른쪽 손잡이의 타래형 고리 장식으로 재미를 더했다.

「백자표주박형다관」^{사진 103},「백자다관」^{사진 104},「석간주^{石間朱}다관」^{사진 105} 등도 순백자의 묘미를 감상할 수 있는 공간을 확대해주고 있다. 무엇보다 김대희의 백자 작업을 지켜보고 있으면 조선시대 선비들이 지녔던 지조를 떠올리게 된다. 이 물질적 풍요로움의 시대, 윤리의 패덕과 패륜의 홍수가 한 시기의 값싼 유행상품처럼 쉽사리 내동댕이쳐지는 시대를 살아가는 사람들에게, 차마 그

사진 103「백자표주박형다관」, 높이 7cm 입지름 4.5cm.
사진 104「백자다관」, 높이 8cm 입지름 5cm.

사진 105 「석간주다관」, 높이 7.5cm 입지름 4.8cm.

래서는 안 되는 일이 있으며, 사람이 사람의 길을 두고 짐승의 길을 가서는 안 된다는 것을 말없는 말로 전하고 있음을 본다.

구김살 없음의 멋, 분청 다관과 배려의 미학

조선시대에는 주로 분청사기粉靑沙器와 백자가 쓰였는데, 이 두 종류의 그릇은 서로 영향을 주고받으면서 만들어졌지만 성격은 각각 뚜렷하게 구분된다.

분청사기란 분장회청사기粉粧灰靑沙器의 준말로, 고유섭高裕燮 선생의 창안으로 이 용어를 처음 만들어 쓰게 되었다. 고유섭은 한국

의 대표적 미술사학자·미학자이며, 일제강점기 때 한국인 최초로 경성제국대학에서 미술사와 미학을 전공했다. 그 후 미술작품과 문헌기록에 대한 고증 연구를 통해 한국미술의 방법론을 체계화시켜 근대적 학문체계를 이루어냈다. 그의 탁월한 안목은 해방이후 지금까지 한국의 미술과 인문학에 지대한 영향을 미쳤다. 그의 제1대 제자로는 황수영·최순우·진홍섭 등이 있는데, 이들은 한국을 대표하는 미술사학자들로서 탁월한 업적으로 관련 학계를 이끌어왔다.

이렇게 우리나라 미술사에 등장하게 된 분청사기는 14세기경 상감청자의 뒤를 이어 자연적으로 발생하였다. 15세기 중반부터 전성기를 이루다가 16세기가 시작되기 전에 사라졌다. 조선왕조는 14세기 중엽 이후 새롭게 등장한 지방 향리와 평민층에서 성장한 신진사대부가 주축이 되어 성립되었다. 사회적 지지기반이 과거 어느 왕조나 정권보다 광범위했으므로 이들이 지배계층으로 등장하자 고려의 귀족문화는 차츰 자취를 감추게 된다. 이 같은 권력구조의 특징과 변화 추세가 반영되어 나타난 그릇이 바로 분청사기였다.

평민층을 골고루 지지기반으로 둔 신진사대부의 정치철학이 '민본'民本이 될 수밖에 없었음은 너무나 당연하다. 그 대표적인 증거가 백성들이 쉽게 배울 수 있도록 만든 글자 훈민정음이다. 민족에 기초를 두고 민본을 존중한다는 것이 15세기 문화의 기본 특색이다. 이러한 문화 배경이 생활잡기를 만드는 데도 그대

로 영향을 미쳐서, 이제껏 중국 그릇을 본떠오던 것에서 벗어나기 시작했다. 지금까지 숭화사대적인 귀속 숭심으로 발달해온 생활잡기들은 서민들의 삶과 생각과는 사뭇 동떨어진 것이었다. 그러다가 서민의 질박한 삶의 정서를 바탕에 두고 그들이 소망하고 의지하는 것을 그릇의 형태로, 색깔로, 무늬로 표현한 것이 분청사기였다.

고려 말 조선 초에 걸쳐 정치의 불안, 국가 기강의 문란, 신분제도의 붕괴, 새로운 지배세력의 성장, 외적의 침입 등으로 국가가 경영하는 관요 기능이 마비되었다. 그러자 이곳에서 일하던 우수한 기술자들은 살아남기 위해 관요를 벗어나 전국적으로 떠돌게 되었다. 이들은 더 이상 국가의 간섭과 규제 없이 더욱 자유롭게 그릇을 만들 수 있었는데, 그때 만들어진 것이 분청사기다.

분청사기의 구김살 없는 자유분방한 멋이 생겨날 수 있었던 것은 뜻밖에도 매우 까다롭고 엄격하며 오랜 시간이 필요한 기술 습득 과정을 거쳤기 때문에 가능한 것이었다. 고려시대의 상감청자는 모든 시대적·경제적·문화적 자양분이 집약되어 나타난 것이었다. 더구나 관요에 배속되어 일급 상감청자를 제작할 수 있었던 사람이라면 그 당시 세계 최고의 예술가라 할 수 있다. 단시간에 숙련되는 기술이 아니었다. 그들은 고려청자를 포함한 일련의 훌륭한 그릇들을 제작했고, 조선시대에 들어온 뒤로는 백자 생산에도 주도적인 역할을 했다. 따라서 이들이 만들어낸 분청사기 역시 우리나라 도자기가 지닌 최고의 기술과 경력이 집약된

것이었다.

고려왕조가 붕괴하고 조선왕조가 시작되는 매우 불안정한 시대상황 아래서, 그동안 숙련되어온 상감청자의 고난도 기술이 국가의 강압이나 제도의 통제를 벗어나 아무런 거리낌 없이 자유분방하게 폭발하듯 터져나온 것이 분청사기다. 문란한 듯 보이면서도 내적인 절제와 균형이 살아 있고, 파격과 일탈인 듯싶다가도 정형으로서의 미와 자연스러움을 포용하는 생명력이 색으로, 선으로, 무늬로 나타난다.

분청사기는 최고의 장인만이 만들 수 있는 우리나라 특유의 도자기다. 우송 김대희도 청자와 백자를 거쳐 분청을 배웠다. 청자와 백자의 세계를 이해하지 못한 상태로는 분청의 깊은 맛을 알 수 없다는 전통도예의 사상을 그도 느꼈기 때문이다.

「흰분청매화무늬다관」^{사진 106}은 12세기 중엽에 발생하여 15세기 중엽까지 애용되었던 한국의 독자적인 도자 무늬기법을 보여주고 있다. 분청사기의 특징은 분장기법과 무늬다. 성형된 그릇에 정선된 백토를 씌우는 것을 백토 분장이라 하는데, 분장 후에 어떻게 무늬를 표현하느냐에 따라 상감기법, 인화기법, 박지기법, 음각기법, 철화기법, 귀얄기법, 덤벙기법 등 여러 가지 종류로 나뉜다.

「분청갈대무늬다관」^{사진 107}, 「분청모란무늬다관」^{사진 108}의 경우도 무늬기법의 전형을 보여주고 있는데, 주로 많이 등장한 것으로는 연당초무늬, 연꽃무늬, 버드나무무늬, 모란당초무늬, 초화무늬,

사진 106「흰분청매화무늬다관」, 높이 8.5cm 입지름 5cm.

물고기무늬, 어룡무늬, 파도무늬, 돌림무늬 외에 모란무늬와 갈대
무늬가 있다. 이 무늬들이 도식화되거나 변형되어 새로운 무늬의
경지를 나타냈다. 끊임없이 변형을 추구하고, 도식화를 파괴하면
서 새로움을 따라 길을 열어갔던 당시의 도예가들은 어느 분야의
전문가들도 따를 수 없을 정도로 생명력이 넘쳤다.

　「분청귀얄당초무늬다관」[사진 109],「분청덤벙이고리손잡이다관」[사
진 110],「분청덤벙이옆손잡이다관」[사진 111]은 오늘날 많은 도예가들이
응용하고 있는 분청기법으로 만들어진 것이다.

　귀얄기법은 귀얄이라는 도구를 써서 백토를 바르는 것으로, 귀

사진 107「분청갈대무늬다관」, 높이 9cm 입지름 5cm.

얄 자국이 역동감 있게 남아서 색다른 효과를 보여준다. 담금분
장 또는 덤벙이기법은 백토물에 그릇을 덤벙 담가 백토를 씌우는
기법이다. 귀얄과 같은 자국이 없으므로 표현이 차분하다. 우리
나라 많은 도예가들이 거의 예외 없이 귀얄과 덤벙이기법을 이용
하여 찻그릇을 많이 만들고 있다.

　이런 기법은 얼핏 보기에는 아주 간단하고 쉬워 보일 수도 있
다. 그러나 귀얄기법과 덤벙이기법은 들어갈 때는 웃고 들어가지
만 나올 때는 피눈물과 통곡도 모자라서 얼주검 상태로 기어나오
는 분야다. 자유분방함과 활달한 사유는 반드시 책임감과 완벽함

사진 108 「분청모란무늬다관」, 높이 7.5cm 입지름 5.3cm.
사진 109 「분청귀얄당초무늬다관」, 높이 8cm 입지름 6cm.

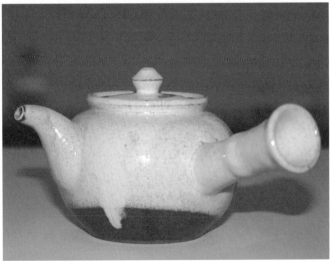

사진 110「분청덤벙이고리손잡이다관」, 높이 7cm 입지름 4.7cm.
사진 111「분청넘멍이잎손잡이다관」, 높이 8cm 입지름 5.8cm.

이라는 귀결에 가닿아야 하는 것이기 때문이다. 책임이 뒤따르지 않는 자유분방함은 자칫 방종과 무질서와 분탕이 되고, 완벽함이라는 귀결을 향해서 뜨겁게 고뇌하고 모색하지 않는 스스럼없는 사유와 행동은 타인을 배려하지 않는 폭력이나 침해가 되기 때문이다.

이런 위험을 극복하기 위해서 전제된 것이 청자와 백자의 수련을 충분히 거친 뒤에 분청에 도전해야 한다는 것이다. 그 뒤에라야만 분청사기의 진정한 아름다움에 눈뜰 수 있고, 그런 작품이라야 아름다움과 겸양으로 상대를 배려해주는 품격 높은 예술품이 될 수 있는 것이다.

꽃과 색으로 빚은 다관

한국의 다관을 되살리는 장인 2 | 신현철

꽃 이야기 몇 자락

한을과 따이 생길 적에 미륵님이 탄생한즉… 인간을 말하여보자. 옛날 옛 시절에 미륵님이 한짝 손에 은쟁반 들고, 한짝 손에 금쟁반 들고, 한을에 축사(祝詞)하니, 한을에서 벌기 떨어져… 큰벌기는 사나희되고, 은벌기는 계집으로 마련하고, 금벌기 은벌기 자리와서 부부로 마련하야 세상사람이 나엿서라… 그랬는데 석가님이 나와서 이 세월을 앗아 빼앗고자 하니, 미륵님의 말슴이, 아직은 내 세월이지, 네 세월은 못 된다. 석가님의 말슴이, 미륵님 세월은 다 갔다, 인제는 내 세월을 만들겠다.

미륵님의 말슴이, 너 내 세월 앗겠거든, 너와 나와 내기 시행하자… 너와 나와 한 방에 누워서, 모란꽃이 모랑모랑 피어서, 내 무릎에 올라오면 내 세월이여, 너 무릎에 올라오면 너 세월

이라.

석가는 도적심사를 먹고 반잠 자고, 미륵님은 찬잠을 잤다. 미륵님 무릎 우에 모란꽃이 피어올랐는데, 석가가 중둥이를 꺾어다가 제 무릎에 꽂았다. 미륵님이 일어나서, 축축하고 더러운 이 석가야, 내 무릎에 꽃이 피었는데, 네 무릎에 꺾어 꽂았으니, 꽃이 피어 열흘이 못 가고, 심어서 십 년이 못 가리라…

이것은 인간 창조를 다루고 있는 신화로서 매우 소중한 자료인데, 벌레가 인간이 되었다는 진화론적 관점과 인간이 하늘에서 땅으로 내려왔다는 특징을 보이는 창세가다. 이 창세가는 1923년 8월 12일 함경남도 함흥군 운전면 본궁리에 사는 큰무당 김쌍돌이 구연한 것을, 우리나라의 민속학 개척자이신 손진태 선생께서 채록한 것이다.

또 한 편의 창세가는 평안북도 강계 지역에 살던 무당 전명수가 구연한 것을 손진태 선생이 채록하여, 1936년 4월 『신가정』에 발표한 것이다.

미륵님이 잠이 들면 눈을 뜨고 잡니다. 석가여래 잠을 자는데 꾀잠이 들어 겉눈은 감고 속눈을 뜨고, 미륵님 자는 것 보니, 미륵님 무릎에 청연화靑蓮花, 백연화白蓮花, 오색연화 피어나서, 어떤 가지 시들고, 어떤 가지 활짝 피고, 어떤 가지 봉오리를 맺었네.

석가여래 무릎에는 서리화 한 대 피었구나.

　석가세존님이 미륵님 무릎에서 꽃을 도둑질하여 제 무릎에
꽂아놓고, 미륵님을 깨운다. 미륵님이 잠을 깨니 미륵님 무릎에
는 꽃은 없고 꽃 뿌리만 있구나… 미륵님이 석가세존님을 불러
서는 말하기를 내 무릎에 있는 꽃을 네가 도둑하여 네 무릎에
꽂았으니, 네 당녜가 되면 무근화無根花라는 꽃이 만발하여 가갓
구나… 내 무릎엔 뿌리가 있고, 네 무릎엔 뿌리가 없는 꽃이 피
었으니 무근화가 아닌가 보아라…

　이 꽃노래 두 자락은 우리나라의 무가巫歌다. 노래에 나온 꽃들
에는 모두 생명의 왕성함과 지혜가 담겨 있다. 생명에 관한 신화
적 수수께끼다.

　우리나라에서 꽃이 지닌 상징은 불교적 의미의 꽃과 불교 이전
부터 형성되어 내려온 생명의 원류에 관한 신화에서의 꽃으로 나
뉜다. 또한 이 두 가지 의미는 불교가 전래된 이후 불교철학의 침
윤을 거치면서 오늘에 이르고 있다.

　특히 무가에 등장하는 꽃은 생명의 원천과 재생을 뜻하는 것으
로, 우리 민족의 창세신화이기도 하다. 무당이 부르는 노래 속에
들어 있는 창세신화는 서사시이자 무속신화인데, 신의 내력과 이
세상이 만들어진 내력을 노래하고 있다. 노래 중에 나오는 꽃은
곧 생명의 원천을 뜻한다.

　무속에서는 연꽃을 재생과 환생의 꽃으로 여긴다. 이는 고구려

의 장례풍속을 그린 무용총 벽화 「가무배송도」歌舞拜送圖에 잘 나타나 있다. 고구려에서는 죽은 자의 시신을 곧장 매장하지 않고 집안의 빈소에 두었다가 3년이 지난 뒤 길일을 택해 장례를 치렀다. 3년이 지나면 시신은 뼈만 남게 되는데 이 뼈를 수습하여 정식 장례를 치르는 것이다. 처음에 시신을 빈소에 모실 때는 곡을 하고 눈물을 흘리지만 3년 뒤 장례를 치를 때는 북을 치고 춤추고 노래를 부르면서 이별 의식을 베푼다.

이렇듯 3년 동안 시신을 두었던 빈소를 빈궁殯宮이라 했는데, 빈궁의 지붕 위는 연꽃 봉오리로 장식을 했다. 이때의 연꽃 봉오리가 지닌 의미는 불교에서 상징하는 연꽃과는 다르다. 죽음의 부정不淨을 정화하고 죽은 혼령을 위로하여 다른 세계로 인도하는 무속의 망자굿에 등장하는 꽃이다. 무가에서는 연꽃을 불교의 상징과는 달리 재생과 환생의 꽃으로 본다.

꽃 다관에 담긴 상징

우리나라 찻그릇 작가군 가운데서 독창성과 종교성을 강하게 내재시킨 작품을 주로 내놓고 있는 신현철의 꽃을 주제로 한 일련의 다관은 한국의 다관 중에서 가장 특색 있는 것이라고 말할 수 있을 것이다.

「백련다관 1」사진 112에서 볼 수 있는 기법의 정교함과 반질거리지 않는 흰색의 고요한 색채감은 주제의 참신성만큼이나 작품의

사진 112「백련다관 1」, 높이 10.5cm 폭 13cm 입지름 3cm.

깊은 맛을 돋보이게 한다.

불교는 연꽃에 특별한 의미를 부여해왔다. 연꽃에는 생명의 비밀이 들어 있다고 보는데, 석가모니가 영취산에서 연꽃을 들어 대중에게 보였을 때 마하가섭만이 그 뜻을 깨닫고 미소 지었다는 일화와도 관련되어 있다. 연꽃 문화가 반드시 불교의 산물이라고는 말할 수 없다. 연꽃은 불교가 성립하기 훨씬 이전인 고대 인도의 신화에서도 브라만교의 신비한 상징으로 자리 잡고 있다. 이 신화는 혼돈의 물밑에 잠자는 영원한 정령 나라야나^{Narayana}의 배꼽에서 연꽃이 솟아났다는 내용인데, 연꽃 뿌리가 진흙 속에서

자라나는 생태에서 연상된 것으로 본다. 여기서 연꽃을 우주창조와 생성의 의미를 지닌 꽃으로 믿는 세계연화사상世界蓮花思想이 나타났다.

석가모니는 베다 시대의 마지막 경전인 『우파니샤드』Upanishad에 자주 등장하는 연꽃 신화를 적절하게 인용했다. 연꽃의 생태적 속성을 불교의 이상으로 비유한 것이다. 진흙 속에서 자라지만 더러움에 물들지 않고 미묘한 향기를 지닌 연꽃을 고통 속에서 나고 죽는 인간의 이상으로 비유했다. 연잎은 잎 내부에서 밖으로 습기를 내뿜는 성질이 있어 더러운 먼지나 이물질이 쌓이지 않고 항상 청결하다. 이 같은 연잎의 생태적 속성처럼 안으로 탐욕과 성내는 마음과 어리석은 마음을 참회하고 이들을 극복하는 수행을 닦아 고결하고 청정한 삶을 사는 것이 행복한 것임을 비유하여 설법했다.

「가시연잎다관 1」사진 113, 「가시연잎다관 2」사진 114는 연잎의 생태적 속성을 다관의 주제로 삼고 있다. 안으로 이룩한 수행의 공력으로 실제 삶의 과정에서 탐욕에 물들어 고통 받지 않겠다는 의지의 표현이자, 그렇게 되기를 간절하게 발원하는 신앙고백이기도 하다. 가시연잎다관에 차를 달여 마시면서 연잎 위에 구르는 물방울의 깊은 의미를 생각해보고자 하는 작은 소망의 표현이라 해도 좋을 것이다.

세계연화사상은 부처의 법을 믿고 따르던 사람이 죽어 서방정토에 왕생할 때 연꽃 속에서 다시 태어난다는 연화화생蓮花化生의

의미로 이어져 있다. 속세의 번뇌와 집착을 벗고 극락정토에 태어나기를 바라는 것은 모든 불교 신자의 소망이다. 다시 태어나기 위해서는 잉태될 수 있는 모태가 필요한데, 창조와 상생의 의미를 지닌 연꽃이 그 모태의 상징물이 된 것이다. 「백련다관 2」^{사진}115의 꽃잎에서 느껴지는 반만 핀 백련의 긴장감과 고결성은 연화화생의 깊은 소망을 형상화한 작품이다.

전통적인 불교의 연꽃으로 숭배되어 온 붉은 연꽃^{Raktapatmaya}은 넬룸보^{Nelumbo} 속 수련과의 꽃인데, 잎과 꽃이 작고 꽃잎이 뾰족하며, 해가 뜰 때 꽃잎을 열었다가 해가 질 때 꽃잎을 닫는 습성을 지녔다. 수련^{睡蓮}이란 이름이 붙은 것도 해가 질 때 오므라드는 모양을 잠드는 것에 비유한 데서 비롯되었다. 고대 이집트에서는 일찍이 수련을 태양꽃으로 섬겼는데, 태양신 호루스^{Horus}는 수련 속에서 모습을 드러내는 형태로 되어 있다고 한다. 오랜 옛적부터 태양숭배 전통을 지니고 있던 고구려 사람들도 수련을 숭상했으며, 고구려의 이 수련에 대한 사상이 한국의 무속에 전해졌다. 「수련다관」^{사진 116}에서 뾰족한 꽃잎을 살짝 뒤로 젖혀서 다관으로서의 실용성을 높이려고 한 점은 다관에 대한 작가의 이해도가 돋보이는 작품이다.

연꽃 다관과 연결되는 것이 「차꽃다관」^{사진 117}이다. 차나무에 피는 차꽃은 10~11월에 3~5센티미터 크기로 피며 희고 향기가 짙다. 꽃은 차나무 가지 옆이나 끝에서 피는데 한 자리에 한 송이에서 세 송이까지 핀다. 꽃이 피었던 자리에는 반드시 열매가 맺히

사진 113 「가시연잎다관 1」, 높이 5.4cm 폭 5.8cm 입지름 2.4cm.
사진 114 「가시연잎다관 2」, 높이 7.2cm 폭 7.2cm 입지름 3.3cm.

사진 115「백련다관 2」, 높이 10cm 폭 10cm 입지름 3.4cm.
사진 116「수련다관」, 높이 10cm 폭 10cm 입지름 3.4cm.

사진 117 「차꽃다관」, 높이 5cm 폭 7.5cm 입지름 2.8cm.

는데, 열매는 꽃이 진 11~12월에 아주 작게 맺혀서 겨울을 보내고 다음 해 가을이 되어서야 익는다.

　이 같은 차나무꽃과 열매의 생태 속성은 차인들의 수행과 선비의 지조, 특히 여성의 정조와도 관련을 지어 널리 상징화되어왔다. 차꽃이 피는 철은 늦은 가을이다. 대부분의 꽃들이 다 지고난 뒤에 피는 차꽃의 자태와 강렬한 향기는 단연 늦가을의 선비라 할 만하다. 추위가 시작되고 서리가 내린 뒤에야 꽃이 지는데, 이는 한 해가 저무는 모습을 끝까지 지켜본다는 뜻으로도 새긴다. 자신이 한 해 동안 겪은 일들을 냉철하게 바라보면서 깊은 사유에 잠기고, 참회할 일과 끊고 버려야 할 폐습을 가슴에 새겨 새해

를 맞을 준비를 해야 한다.

그렇게 차꽃이 피었던 자리에는 어김없이 열매가 맺힌다. 추운 겨울인데도 어김없이 맺힌 작은 열매는 선비의 언행일치를 상징한다. 선비는 차꽃을 보면서 말과 행동을 늘 돌아보고 점검하며 되묻는다. 뿌린 대로 거두고, 모든 행동은 반드시 결과를 남기며, 콩 심은 데 콩 나고 팥 심은 데 팥 난다는 사실을 보는 것이다. 그 작은 열매는 혹독한 겨울을 나면서도 결코 떨어지지 않는다. 열매가 커지려면 그만큼 자양분이 많이 필요한데, 겨울철이라 풍부한 양분을 얻을 수 없기 때문에 열매는 차나무의 환경에 맞추어 겨우 흔적만 붙어서 겨울을 난다. 이 또한 함께 살아야 하는 생명체의 절묘한 공생관계다.

그렇게 겨울을 나고, 다음 해 장마철을 지나 가을이 되어서야 둥글고 단단한 열매가 모습을 드러내어 익는다. 꽃 핀 자욱마다 반드시 열매를 맺는 차나무의 생태는 혼인하는 신부가 시집갈 때 차나무 씨를 가져가는 습속으로 전해졌다. 열매가 익는 데 일 년이나 걸리는 긴 기다림의 시간은 선비들의 시에 등장하는 인내와 고절의 상징이기도 했다.

신현철의 꽃 다관은 다시 「무궁화꽃다관」^{사진 118}으로 이어진다. 무궁화는 우리나라를 상징하는 꽃이다. 꽃이 7월부터 10월까지 100여 일 동안 쉬지 않고 피므로 무궁화라는 이름을 가지게 되었다 한다. 한반도에 무궁화가 많이 자라고 있다는 가장 오래된 기록은 기원전 8세기경 춘추전국시대 때 지어진 중국의 지리서 『산

사진 118 「무궁화꽃다관」, 높이 7.2cm 폭 9cm 입지름 3.2cm.

해경』^{山海經}에 있다. 이 책에 이르기를 "군자의 나라에^{君子之國} 훈화초가 있는데^{有薰花草} 아침에 피었다가 저녁에 진다^{朝生暮死}"고 했다. 군자의 나라는 우리나라를, 훈화초는 무궁화의 옛 이름이다.『구당서』^{舊唐書} 199권「신라전」^{新羅傳} 성덕왕 36년⁷³⁷의 기록에도 "신라가 보낸 국서에 그 나라를 일컬어 근화향^{槿花鄕}, 곧 무궁화의 나라라고 하였다"고 했다.

이처럼 아주 먼 옛날부터 나라꽃으로 자리매김 되어왔지만, 조선왕조에 들어와 왕실을 상징하는 꽃이 오얏꽃인 이화^{李花}로 정해짐에 따라 무궁화는 점차 그 이름과 상징성을 잃고 조선민족으로부터 멀어졌다. 그 후 20세기 초 서구 문물이 유입되면서 민족

사진 119 「해바라기꽃다관」 높이 8.4cm. 폭 6.5cm. 입지름 4.3cm.

사상을 일으키고 국민정신을 하나로 모으는 운동이 일어났다. 그 과정에서 선각자 윤치호, 안창호 등에 의하여 '무궁화 삼천리 화려강산'이라는 노래와 말이 만들어져 널리 쓰이면서 나라꽃으로 다시 자리를 잡았다.

무궁화의 원산지가 우리나라라는 학설이 최근 유력해지고 있다. 무궁화의 원래 이름은 무궁화와 비슷한 음을 가진 단어였을 것으로 보이는데, 현재로서는 호남지방 사투리인 '무우게', '무강'이 가장 근접한 본딧말이라고 보고 있다. 일본에서는 무궁화를 이 '무우게'에서 변한 말인 '무쿠게'^{牟久計}라 부른다.

무궁화에는 많은 종류가 있는데, 순백색 이외의 무궁화는 모두

붉은색 화심花心을 가지고 있어, 우리나라에서는 오랜 옛날부터 이를 단심丹心이라 불렀다. 「무궁화꽃다관」은 이 화심부를 다관의 입으로 만들어 꽃술을 뚜껑 손잡이로 응용하고 있다. 사실 순백색 무궁화는 화심부, 즉 단심이 없지만 신현철은 무궁화의 특징인 단심을 순백색 무궁화에도 만들어 표현하였다.

「해바라기꽃다관」사진 119은 촘촘한 꽃씨를 상징하는 다섯 개의 구멍을 뚫어 찻물이 흘러나오는 부리 역할을 하도록 했는데, 작가의 순발력과 상상력이 잘 어우러진 작품이다.

유약 속에 피어나는 색채의 꿈

훌륭한 찻그릇 작가가 되기는 어렵다. 물레질이 능란하고, 솜씨가 빼어나며, 불을 휘어잡는 힘이 있다 하여도 그것만으로는 부족하다. 그 정도면 좋은 도예 작가는 될 수 있을 것이다. 그러나 찻그릇을 빚는 작가, 저 명나라의 시대빈 같은 '예인', 19세기 초 일본의 모쿠베이 같은 '식자도인識字陶人'이 되는 데는 한층 더 엄격하고 준열한 지성이 요구된다. 찻그릇에는 배를 불리는 음식을 담는 것이 아니라, 영혼과 정신세계를 빛으로 채우기 위한 예술혼을 담아야 하고 신성한 향기를 빚어넣어야 하기 때문이다.

그래서 좋은 찻그릇 작가가 되기 위해서는 수행의 과정이 고독하고 쓸쓸하더라도 고매한 꿈을 간직하고 살아야 한다. 고립의 아픔과 슬픔을 삭여내느라 영혼을 앓을 때 내면의 깊은 숲에서

아주 느리게 차오르는 빛을 보게 될 것이다. 그 빛은 다시 여러 색채의 울림으로 바뀌면서 신선한 긴장과 경이로움이 된다. 내면의 긴장과 경탄이 바깥으로 번져나왔을 때, 듣는 이나 보는 이 또는 느끼는 이는 단순히 친근함이나 즐거움에 머물지 않고, 비속하고 지루한 상식의 경계를 성큼 뛰어넘은 진정한 감동을 받게 될 것이다. 과연 이런 경지를 꿈꾸면서 작업하는 작가는 어떤 다관을 우리에게 보여줄 수 있을까?

신현철의 다관은 비범한 특성을 가득 지녔는데, 이를 천천히 뜯어보면 그 비범함이란 우리 가까이에 있는 친숙한 사물의 모습을 다관으로 응용하는 재능임을 알 수 있다. 기기묘묘하고 기상천외의 것이 아니라 바로 우리들 모습과 너무나 닮은 것들을 다관의 모습으로 변형시켜 내놓는 것이다. 우리는 인간이 자연의 부분이라는 데 매우 익숙해 있다. 자연에 순응하고 조화를 이룸으로써 이상세계를 볼 수 있다는 철학은 우리 모두의 재산이기도 하다. 바로 이런 점을 신현철은 잘 이해하여 우리에게 친숙하고 서로 잘 이해할 수 있는 것들을 작업의 주제로 삼는다.

여기에 또 하나 보태지는 것이 다양한 색채로 나타나는 화려함이다. 이때의 색채도 당나라 때의 삼채색이나 오채색, 혹은 일본에서 흔히 사용한 색채기법이 아니다. 신현철은 한 가지 유약으로 여러 가지 색채효과와 무늬 또는 문양효과를 얻어내려는 시도를 하고 있으며, 그 시도는 상당한 성공을 거두었다. 지금 우리 시대를 사는 신현철에게서 이런 다양한 색채기법을 발견할 수 있는

것은 즐겁고 또한 유익한 일이다. 어찌 보면 너무 오랫동안 억제하고 가두기만 해온 우리 작가들의 색채 표현욕구를 해방시켜주는 도자 예술적 일반 사면 선언일 수도 있다.

「천목유다관 1」^{사진 120}이 그 좋은 예다. 다관의 몸을 만들 때부터 잘 익은 골참외의 몸처럼 골을 깊게 파고, 골과 골 사이의 솟아오른 부분을 선명하게 처리한다. 손잡이도 가장자리는 높게, 가운데는 약간 깊게 만들고, 뚜껑은 구절초의 꽃잎 모양으로 굴곡지게 다듬는다. 그런 다음 초벌구이를 하여 유약 흡수율을 높이고 유약을 듬뿍 입혀 말린다. 마른 뒤 한 번 더 유약을 덧씌울 수도 있다.

가마 속에서는 최대한 높은 열로 유약을 잘 녹여야 한다. 유약이 녹아내리기 시작하면 굴곡진 선과 면이 다른 색으로 드러난다. 깊은 곳은 높은 데서 흘러내려온 유약이 모여서 두꺼워지는데, 그 두꺼운 유약의 다양한 변화가 재미있다. 높은 부분의 유약은 대부분 녹아내리고 철분만 남아서 몸흙에 스며들어 적갈색 띠가 된다. 부리 끝, 뚜껑 손잡이 윗부분, 손잡이 가장자리 등도 적갈색 테를 두른 것처럼 된다. 결국 신현철 다관의 화려함이란 엄밀히 말한다면 지극히 단순한 데서 시작된 역발상법이라 할 수 있겠다. 그런 점은 우리나라 전통도예 기법 중에서 19세기에 큰 흐름을 이루었던 진사유약의 변용과 닮아 있다.

천목이란 말의 어원은 중국 남부 항주 근처의 천목산^{天目山}에서 유래된 것이다. 그리하여 하남천목^{河南天目}이란 말이 생겼다. 이 호

사진 120 「천목유다관 1」, 높이 8.1cm 폭 7.9cm 입지름 5cm.

청이 남중국과 관련된 까닭은 당나라 때 중국 남부에서 처음으로 차 마시는 풍습이 유행했기 때문이다. 이때 차를 담아 마시는 찻잔이 어떤 색이어야 좋을지를 처음으로 생각하게 되었다. 차의 색깔이 연둣빛이니, 연둣빛을 돋보이게 하려면 흑색 유약을 씌워서 그릇을 구우면 가장 좋겠다는 결론을 내렸다. 이때 주로 쓰인 것이 철분이 섞인 검은색 기름같이 진한 천목유약이다. 이 유약은 불 속에서 잘 녹으면 유약이 굽에까지 흘러내려 커다란 방울처럼 맺히기도 하는데, 응결된 유약은 유적油滴이라고 부른다. 구워낸 후에는 진한 암갈색, 때로는 푸른색, 푸른빛이 도는 잿빛 줄무늬가 나타나기도 한다. 이 지방에서 만들어진 많은 그릇들이

사진 121 「천목유다관 2」, 높이 8cm 폭 6.5cm 입지름 2.8cm.

일본으로 실려갔는데, 일본에서는 무가문화의 말차도에서 핵심
을 이루는 천목다완으로 자리 잡아 긴 세월 동안 크게 유행했다.

「천목유다관 2」^{사진 121}에는 신현철 특유의 감각적 재능이 한껏
드러나 있다. 우리와 친근한 참새를 소재로 삼았다. 참새의 몸과
날개의 색을 천목유약으로 표현하는 것은 보기보다 어려운 일이
다. 천목유약의 특징을 잘 이해하지 않고는 불가능한 발상이다.
손잡이로 쓰일 참새의 꼬리를 세로 선으로 불규칙하게 처리한 것
이나, 꼬리가 한쪽으로 기울 듯이 뒤틀린 모습은 이 다관에 결정
적인 생명력을 부여한다.

관습을 벗어던진 창조적 상상력

신현철이 만든 다관은 그 특징에 따라 크게 세 가지로 나눠서 살펴볼 수 있다. 첫 번째는 전통도예와 현대도예의 장점을 접목시켜 한국 다관의 단점으로 지적되고 있는 디자인의 단순성과 지루하고 저속한 모방 문제를 극복하려는 시도라는 점이다. 오늘날 한국 도예는 겉으로는 전통도예의 계승을 표방하지만 창조성이 결핍된 흉내 내기에 그치고 있으며, 창작도예는 주제와 정체성이 애매하여 혼란만 키우고 있다. 이들 문제를 디자인과 관련지어 해결해보려는 것이 그의 작업 목적이다.

다관의 디자인 문제는 비단 다관에만 국한된 것은 아니다. 디자인은 보이지 않는 것을 만들려는 상상력의 결합이기 때문에 보이는 것을 흉내 내서는 도달할 수 없다. 디자인이란 싱싱한 상상력의 충돌 · 교합 · 잉태 · 출산으로 이어지는 뒤죽박죽된 무기교의 기교이며, 고요의 소리이며, 그림자 없는 빛의 실체다. 이런 상상력은 죽은 지식의 무덤 속에서는 생길 수 없다.

「천목유다관 3」^{사진 122}에서 가장 쉽게 읽혀지는 것은 규격화되어 있는 관습을 벗어던지고 있다는 점이다. 질식할 듯한 규격화, 엄격성, 차가운 선과 냉혹한 색깔의 정돈, 권위주의적 문양과 형태의 반복에서 벗어나 있으면서도 자유로운 아름다움을 발견할 수 있음은 분명 기분 좋은 일이다. 문양과 색채의 자유분방한 형태와 흩어지고 모여드는 느리고 빠른 힘의 미묘한 뒤섞임, 그러면

사진 122 「천목유다관 3」, 높이 14.5cm 폭 14.6cm 입지름 9.3cm.

서도 자칫 혼란스러워져 흥미를 잃게 하는 주제의 애매함이 전혀 느껴지지 않는다. 이것이 창조를 꿈꾸는 열정이 빚어낸 상상력의 소산이다.

신현철 다관의 두 번째 특징은 종교적 신비감을 평범한 식물이나 사물의 형태 속으로 끌어들여 편안하고 재미있게 표현하고 있다는 점이다. 그러면서도 종교성을 훼손시키지 않는 것은 분명 큰 미덕이다. 앞에서 이미 살펴본 연꽃을 응용한 다관들이 그러하다.

세 번째 특징은 다관의 미학적 진화를 성취하고 있다는 점이

다. 이 부분은 대단히 중요한 문제다. 이것은 분청사기의 장엄하면서도 회화적인 구도와 문양과 색채, 시대성을 외면하지 않는 조형미에서 그가 느끼고 있는 감정이 밑바탕에 두껍게 깔려 있기 때문에 가능한 것이다. 몸흙과 유약은 전통도예의 방식을 따르면서도 다관의 형태는 더욱 자연스럽고 편리하도록 끊임없이 변형해간다. 밋밋하고 심심한 표면에 거칠고 다양한 색채로 무늬를 입혀서 획일성과 지루함을 극복하려고 시도한다.

「천목유다관 4」^{사진 123}가 그 한 예가 될 것이며, 「천목유다관 5」^{사진 124}는 좀더 적극적인 시도라 할 수 있다. 이 두 다관은 일본의 규스와 중국의 차호 형태를 그대로 따르면서도 세부적인 디자인을 심화시켜 전혀 다른 느낌을 주도록 바꾸어낸 전형으로 볼 수 있다.

한국의 다관은 그 형식 면에서 중국 차호의 고리형 손잡이와 일본 규스의 자루형 옆손잡이를 동시에 모방하면서 시작되었다. 더 정확하게 말하면 1960~70년대 일본 상인들의 주문을 받아 생산하던 때는 거의 규스를 모방했고, 1980년대 이후부터 중국 차호와 일본 규스 형식이 뒤섞였다.

중국 차호의 고리형 손잡이 역시 본디 중국에서 창안된 형식이 아니라 청동기시대에 서아시아 지역에서 전해져온 것으로 여겨진다. 메소포타미아 지방이나 인더스강 유역 그리고 고대 이란과 중앙아시아 등 광활한 청동기문명권에서는 청동으로 된 물단지를 들어올리는 데 유리하도록 고리 모양의 손잡이를 달았던 것이

사진 123「천목유다관 4」, 높이 8.8cm 폭 9.2cm 입지름 6.1cm.

사진 124「천목유다관 5」, 높이 9cm 폭 9.6cm 입지름 6.2cm.

다. 이 형식이 고대 중국에 전해진 뒤 중국의 모든 그릇의 손잡이로 정착했다. 따라서 고리형 손잡이는 중국 문명의 소산이라기보다는 인류 공통의 문화유산이라 할 수 있겠다.

그렇게 볼 때 일본 규스의 손잡이는 참으로 독특한 창안물임이 더욱 분명해진다. 이 같은 다관 손잡이 형식의 기원을 분명하게 하지 않으면 한국의 다관은 중국과 일본 사이에 끼어서 모방하는 것밖에 되지 않는다. 기원을 분명하게 인식한 다음 모방 단계를 거쳐 한국인의 생활과 역사의식이 투영된 형식을 모색하는 단계로 나아가야 한다. 신현철의 다관이 지닌 특성 중 하나가 창조적 상상력에 의한 디자인이라는 점은, 한국의 다관이 세계미술의 경지로 진화하기 위한 고뇌의 산물임을 증명한다.

낡은 틀 깨기와 새 틀 만들기

신현철이 만든 다관 가운데는 전통도자관으로 볼 때 무례하고 발칙하다 말할 수 있는 것들도 있다. 조선시대의 유교이념을 형상화한 것으로 받아들여지는 백자세계의 엄정한 평가의 틀로 따진다면, 서민들의 잡기로도 허락할 수 없을 만큼 자유분방하다. 조선 초기에 발생했던 그 아름답고 활동적인 분청사기가 겨우 200여 년을 버티다가 물에 씻은 듯이 소멸해버린 이유도 유교이념의 거울로 비추어 볼 때 받아들이기 힘든 자유분방함 때문이었으리라 여겨진다. 이런 점에서 보면 조선의 유교이념은 소수의

학자와 권세가들의 기득권을 수호하는 데는 유용했을지 몰라도 끊임없이 변화해가면서 창조와 소멸의 진리를 자유롭게 숨 쉬고 싶은 많은 사람들에게는 족쇄에 지나지 않는 낡은 틀이었을지도 모른다.

신현철의 백자다관 중에는 손으로 빚어 만들었던 신석기시대 토기에서 맛볼 수 있는 천진난만하고 온유한 질감을 지닌 것이 있다.「만다라다관」^{사진 125}이 그 좋은 예다. 이 다관에는 여러 가지 의미를 지닌 문양과 형상이 장식되어 있다. 장식 기법은 투각^{透刻} 과 부조^{浮彫}를 병합하고, 백자 유약을 얇게 입혀 균열을 유도하고 있다.

몸통 한가운데는 만다라를 투각기법으로 새겼다. 뚫을새김이 라고도 부르는 이 기법은 재료를 뚫거나 파서 모양을 나타내는 것으로, 파서 들어낸 부분은 원래대로 남아 있는 본바닥과 대비 되면서 역동성을 지닌다. 만다라는 두 방향으로 움직이는 우주 생명의 생성과 소멸을 형상화하고 있는데, 시계방향으로 돌아가 는 것과 시계반대방향으로 돌아가는 것으로 구분한다. 시계방향 즉 왼쪽으로 돌아가는 것은 생명의 탄생을, 그 반대 방향은 왔던 것이 본디대로 돌아가는 것을 뜻한다. 사진 125의 앞면은 오른쪽 으로 돌고 있는데, 그 반대쪽의 문양은 왼쪽으로 돈다. 그리하여 이 다관의 몸통은 생명의 생성과 소멸이 동시에 진행되는 이 세 상을 상징하는 것이 된다. 새 생명의 탄생과 생을 마치는 노인의 죽음이 하나의 공간에서 함께 일어난다. 다관의 뚜껑은 탑의 상

사진 125 「만다라다관」, 높이 8.8cm 폭 8.5cm 입지름 5.2cm.

륜부^{上輪部} 중에서 한가운데 부분인 보륜^{寶輪}의 형상을 응용하고 있나. 누썽 손삽이는 차솟 모양을 돋을새김 기법으로 붙였는데, 마치 꽃으로 만든 또 하나의 찻잔을 얹어둔 것 같은 모습이다.

중첩되는 이미지가 잠시도 눈길을 떼지 못하도록 끌어당기며 그래서 경건함마저 깃든다. 이 같은 불교적 이미지의 조각들 위에 청자나 백자 유약을 입혀 순백이나 영청^{影靑}의 완벽하고 순결한 맛을 나타내지 않고, 엷게 유약을 씌워 불규칙한 균열을 유도하면서 태토의 몸이 그대로 드러나게 하고 있다. 귀족 불교, 가진 자의 불교라는 이미지를 극복하고 중생 불교의 구원사상과 인간 삶의 얽히고 설킨 인연과 고난과 슬픔의 참모습을 고스란히 드러내고 있다. 부리와 손잡이를 투박하게 처리한 것도 전체적인 이미지와 균형을 맞추기 위한 것으로 보인다.

「만다라다관」의 하화중생적^{下和衆生的} 이미지와 연결되는 것이 「백자다관 1」^{사진 126}, 「백자다관 2」^{사진 127}이다. 두 작품 모두 백자 유약을 사용하고 있으며, 표면의 균열을 이끌어내고 있다. 키가 작고 폭이 넓어서 둥글납작하게 생긴 모습이 셈을 놓는 데 쓰는 주판의 알을 닮았다. 고리 모양 손잡이의 윗부분 높이가 다관의 키보다 높이 있어, 고리가 다관 몸통을 들어 올리는 기능을 한다기보다는 다관을 앞으로 밀거나, 아니면 다관이 고리를 등에 지거나 싣고서 끌고가는 느낌을 받기도 한다. 그리하여 손잡이가 몸통의 역할을 도와주는 보조기능에 그치는 것이 아니라 몸통과 균등한 역할을 함께하는 공존 관계가 되어 있다.

사진 126 「백자다관 1」, 높이 8.7cm 폭 10.7cm 입지름 4.6cm.
사진 127 「백사나관 2」, 높이 6.9cm 폭 10cm 입지름 3.9cm.

이런 발상 또한 백자시대의 주류 문화였던 반상 계급제도에서는 꿈도 꿀 수 없는 일이다. 그릇이 그 시대의 모습을 가장 잘 나타내준다는 논리를 빌린다면 이 백자 다관들은 우리 시대의 평등관을 보여주는 것이라고 평가해야 할 것이다. 균열현상은 유약 제조 방법에 따라 얼마든지 연출 가능한 것이지만, 신현철은 굳이 백자라는 큰 전제 위에서 전통 백자기법에서 잘 쓰지 않는 균열을 유도해냈다. 어쩌면 손잡이와 몸통의 관계에서 추론해본 인간과 모든 생명체의 평등관계에 대한 좀더 구체적인 생각을 균열의 금으로 이어지는 관계의 평등으로 나타내려 했던 것은 아닐까.

작가의 생각이 그렇게 복잡하지 않았을지도 모른다. 어차피 다관은 두 개의 다른 생애를 살게 되어 있으니까 말이다. 작가의 손끝에서 구체적인 모습이 완성될 때까지를 첫 번째 생애라고 부른다면 소비자 혹은 차인에게로 가서 차를 달여내고, 차를 마시는 사람들의 마음과 생활에 여러 모습으로 비치면서 두 번째 생애를 살게 된다. 다관에 대한 이러저러한 평가는 두 번째 생애에서 일어나는 일이기 때문에 만든 작가의 생각과는 전혀 다른 것이어도 괜찮다. 하지만 모든 작가의 작품에는 작가의 생각이 깃들어 있으니, 그 생각의 일부가 두 번째 생애에까지 영향을 미치지 않는다고는 말할 수 없을 것이다.

「백목련다관」[사진 128]은 반만 핀 한 송이 흰 목련꽃 형상이다. 밖에서 들어와 주인 행세를 하는 외래종 목련이 아니라 옛적부터

사진 128 「백목련다관」, 높이 11cm 폭 11cm 입지름 7.8cm.

한국인과 함께 살아온 산목련이다. 산목련은 외래종 목련에 비해 수줍음을 많이 타고 청초하다. 그래서 조금은 슬프고 연약해보이기도 하는데, 그런 이유로 인하여 한국인의 심성 깊은 곳에 산다. 슬픔은 영혼에 깨달음을 주는 수많은 체험 중에서도 특별히 깊은 의미를 갖고 있다. 슬픔은 혼의 깊은 곳에 닿았을 때 가장 잘 진동하여 혼을 눈뜨게 하기 때문이다. 혼은 육신의 깊은 곳에 묻혀 있어서 그것을 눈뜨게 하기 위해서는 슬픔이라는 강렬한 체험이 필요하다.

슬픔을 잘 이해하고 드러내는 사람은 영혼이 맑게 깨어 있는 사람이다. 또 영혼이 맑은 사람이라면 그만큼 종교적 열정이 강렬하고 영적으로 밝아서 유달리 많은 슬픔을 지니게 될 것이다. 한국인은 눈물이 많고, 울음 우는 법이 많고, 울음을 통하여 많은 말을 주고받으며, 하늘신을 만나고 온갖 신들과 교감하는 민족이다. 수많은 제사의식과 굿과 노래와 춤은 슬픔을 나타내는 무의식의 표현이다.

사진 128의 「백목련다관」은 꽃술 자리에 또 한 송이의 꽃을 받쳐 들고 있다. 이것은 간절한 기원의 이미지로도 읽혀진다. 꽃잎 아랫부분에는 상처를 지녔다. 사람이 어찌 상처 하나 지니지 않고 살다 갈 수 있겠는가. 작은 생채기들은 그저 생존의 열정으로 그런 이루어질 수 없는 사랑쯤으로 보아 넘기지만, 아무래도 메워지지 않는 큰 상처는 삶 그 자체이기도 할 것이다. 상처를 지니고 사는 삶은 그래서 더 아름답다.

사진 129 「흰참새다관」, 높이 7.5cm 폭 7.2cm 입지름 3.5cm.

신현철이 다관 형태로 곧잘 빌려오는 사물에는 연꽃·연잎·차꽃·무궁화꽃·해바라기꽃·다람쥐·까치·달팽이·조개껍질·불꽃·참새 등이 있는데, 이들은 모두가 한국인의 생활과 친숙한 자연의 식구들이며, 한국인의 정서 속에 살고 있어서 민속이나 종교적 상징으로 곧잘 쓰여왔다. 「흰참새다관」^{사진 129}이 그 좋은 본보기가 될 수 있을 것이다. 단순한 도예기법으로서가 아니라 아름다움의 원형에 대한 깊은 사색과 고뇌의 여정 끝에 번개처럼 스쳐가는 영감을 놓치지 않고 형상화해낸 작품은 아무리 추상적일지라도 아름다움의 본질인 기쁨과 편안함을 느끼게 한다.

「흰참새다관」이 다관으로서의 기능이 어떨는지는 그리 중요하

지 않다. 기능성 문제에 매달려 고심하던 끝에 얻어낸 영감의 산물이 바로 이 다관이었다는 작가의 이야기 속에 이미 기능의 차원을 넘어선 아름다움의 경지가 생겨나 있기 때문이다.

신현철은 자신의 마음을 담을 그릇을 만들고 싶다고 했다. 그러려면 먼저 마음을 보아야 한다. 그런데 그 마음이란 놈은 좀체 잘 보이지 않으니 속이 탄다. 그래서 그는 보이지 않는 그릇을 만들 생각을 했다. 보이지 않는 것을 만들려면 먼저 보이는 것부터 제대로 만들 줄 알아야 한다는 것을 깨달았다. 어느 것이 먼저여야 하는가?

따뜻함의 미학을 되살려내는 다관

한국의 다관을 되살리는 장인 3 | 김종훈

한국인과 따뜻함의 감각

따뜻함은 한국인 정서의 모태다. 생활과 심성 안에 깊이 배어 있는 따뜻함은 음식·주거·습속·언어·사상·무속·혼인·장례 등 생활 전반에 걸쳐 무르녹아 있다. 따뜻한 밥과 국물은 만족·기쁨·여유·인정·그리움의 오랜 상징이다. 보글보글 된장국 끓는 소리는 그리운 집과 어머니와 식구들의 변치 않는 흑백사진이다.

따뜻한 말 한마디는 사랑과 용서와 참회를 통해 껴안고 보듬어서 함께 사는 지혜다. 따뜻한 눈길, 따뜻한 마음씨, 따뜻한 손길은 험한 세상 살면서도 끝내 인간의 길을 가도록 이끌고, 등을 밀어주고, 일으켜 세워주는, 그리하여 세상이 따뜻한 인정의 거처임을 알게 해주는 보시요, 자비와 구원이다.

한국인은 몸을 따뜻하게 해주는 음식을 소중하게 여긴다. 이런

전통은 아주 오래토록 한국인의 삶을 지켜온 미덕이자 의학 상식이며 철학적 근간이 되어왔다. 손과 발이 따뜻하면 건강하며 인정이 많은 사람이라 했다. 손발이 차면 몸에 냉기가 많아서 건강이 나빠질 수 있고, 무거운 질병에 걸릴 위험도 있다고 여겼다. 음식을 담는 데도 따뜻함을 잘 유지시켜주는 그릇을 사용하고, 여름철에도 더운 밥 먹는 것을 중요하게 여겼다. 찬 음식 가운데 뜨거운 음식 한두 가지 정도를 곁들이는 상차림을 격조 높게 여겼다.

이처럼 항상 따뜻함을 생각나게 하는 음식이 된장, 간장, 김치다. 된장은 끓여야 제 맛이 나고, 간장은 그 자체의 성질이 따뜻한 것이다. 김치도 마찬가지인데, 발효·숙성시킨 음식은 모두 따뜻한 성질을 지녔다. 이런 종류의 식품을 담아 보관하는 그릇 역시 장독, 김칫독, 된장뚝배기처럼 우리나라 전통 옹기 만드는 방법으로 빚고 구워서 만든 숨 쉬는 그릇들이다. 질그릇의 때깔과 질감은 따뜻하다. 그릇의 선과 면도 청자나 백자에 비해 훨씬 부드럽고 따뜻하다. 소박하고 자연스럽다. 바라보는 사람의 눈길을 밀어내지 않고 은근하게 보듬는다. 그런 그릇 속에서 된장과 김치는 긴긴 날을 보내며 아주 느리게 절고, 삭고, 발효되고 익는 것이다.

온기를 품은 무유다관

심산靜山 김종훈의 「무유다관 1」^{사진 130}은 질그릇의 질감이 느껴

사진 130 「무유다관 1」, 높이 8cm 폭 7.5cm 입지름 4.3cm.

지고, 선의 부드러움과 면의 투박함도 질그릇을 닮았다. 유약을 입히지 않은 사실도 흙 한 가지로만 몸을 만들어 여러 번 가마 속에서 구워 반발효차의 진맛을 가장 잘 살려낸다. 17세기 중국 명나라 때의 최고 예인으로 칭송받았던 시대빈의 자사호가 지녔다는 장점을 짐작케 해주는 다관이다.

반발효차는 따뜻하게, 적어도 섭씨 70도 이상의 높은 온도에서라야 제대로 차 맛이 난다. 이것은 따뜻함과 깊은 역사를 맺으며 살아온 한국인의 모습을 닮았다. 한국인에게 따뜻함이란 무엇일까? 소망을 품는 것, 꿈꾸는 것, 비폭력으로 문제를 풀어내려는 지혜, 육신 이전과 이후의 세계를 인정하는 넓고 깊은 철학이 자라나는 정신의 자궁이다.

온돌로 된 집의 구조, 산을 등지고 냇물이나 강을 앞에 거느리는 집터 잡기, 집 뒤에 있는 산의 둥그스름한 곡선을 그대로 살려서 옮겨놓은 초가지붕의 곡선, 네모나지 않고 둥그스름하게 둘러쳐진 울퉁불퉁한 흙벽은 집을 보듬고 있는 산천을 닮았다. 그래서 부드럽고 유순하다. 이런 자연의 숨결을 제법 잘 닮은 사람을 인품이 온유하다고 하는 것이다.

이 같은 선과 면은 포근하다. 그러다보니 옛 사람들 삶의 도처에는 모든 선이 구부정하고, 휘어져 있다. 잣대를 대고 반듯하게 그어놓은 선은 그리 많지 않다. 오솔길, 산길, 논두렁, 밭두렁이 구불구불하다. 높다란 탑처럼 층층으로 쌓아올린 듯한 천수답 또는 다락논의 논두렁은 마치 호수나 바닷가 물결을 떠서 얹어놓은

듯이 구부러져서 아름답다. 곡선은 다른 것을 품어 안는다. 겸손과 양보의 그림자. 야박하게 내치지 않는다. 옹졸하게 떠밀어 버리거나 차별하여 냉대하지 않는다. 그래서 따뜻하다.

「무유다관 2」^{사진 131}는 곡선의 중첩이 갖는 아름다움을 보여준다. 손잡이와 부리에서 몸통으로 흘러내리는 곡선, 뚜껑의 겹친 곡선과 뚜껑 손잡이의 포개진 곡선들, 삼단으로 나뉜 몸통의 크고 작은 곡선의 층계, 그리고 밑굽의 부끄러운 듯 살짝 내민 곡선 등 모두가 연결되어, 어느 하나가 또렷이 드러나 거만을 떨지 않는다.

「무유다관 3」^{사진 132}의 곡선은 좀더 동적이다. 곡선의 구비에는 또 하나의 삶의 풍경이 박혀 있다. 비록 쓸쓸해 보이고, 허전하며, 외딴 것은 사실이지만, 인간의 삶에서 쓸쓸하고 혼자이지 않은 것이 과연 어디에 있을까? 그렇게 보면 곡선의 굽이굽이에 박혀 있는 외로움은 삶의 풍경을 전체적으로 완성시켜주는 밑그림이다. 꽉 차 있는 것의 질식할 것 같은 거만과 거드름, 무엇보다 부족을 모르는 것에서 비롯된 교만과 이기심이 내뿜는 독기는 인간을 불행하게 한다.

살림이 따습다는 말이 있다. 온족溫足이라고도 하는데, 부유하다, 재산이 남아돌다, 의식이 넉넉하다는 뜻을 지닌 말이다. 등 따습고 배부르다는 말도 있다. 작은 것에 만족하는 소탈함을 이른다. 따뜻함은 선과 면, 안과 밖, 정신의 세계에 이르기까지 한국인의 마음과 삶을 상징적으로 나타내주는 색채이며 소리이자 빛이고 삶의 평화와 행복의 징표다.

사진 131 「무유다관 2」, 높이 8.5cm 폭 6.5cm 입지름 5cm.
사진 132 「무유다관 3」, 높이 7.5cm 폭 7.5cm 입지름 4cm.

심산 무유다관의 흙에 대하여

심산이 만드는 무유다관의 몸흙은 모래 성분이 많은 흙인 사질토다. 모래는 눈보라와 비바람, 추위와 더위에 삭고, 깎이고, 부서져서 남은 돌 부스러기다. 심산요尋山窯의 주인 김종훈이 4년 동안 집요하게 연구해온 이 흙은 장석, 흑운모, 휘석을 함유한 규산염이 알맞게 섞여 있다. 흙이 있는 곳을 단면으로 잘라보면 몇 가지 고운 색깔의 흙이 층층이 퇴적되어 있음을 알 수 있다.

규산염은 천연 염화나트륨을 일정량 함유하고 있는데 이것이 장작불 속에서 화학 반응을 일으켜 재미있는 변화가 생긴다. 중국의 자사호에 관한 연구에서 공통적으로 나타나는 결과가 자사 흙에는 천연 염화나트륨이 풍부하다는 점인데, 김종훈이 실험해온 흙에도 이와 비슷한 성분이 들어 있는 것이다. 다만 함량에는 차이가 있는 것 같다.

염화나트륨은 불 속에서 염소와 나트륨으로 분리되는데, 염소는 기체로 변하여 날아가고 나트륨만 남는다. 나트륨은 섭씨 800도 정도에서 액체로 변하지만 끓기 위해서는 1,400도 정도의 열이 필요하다. 보통 흙이 도자기가 될 수 있는 온도는 1,250도 정도인데, 이 온도에서 나트륨은 액체 상태로 남아서 흙 알갱이들과 섞여 있다. 그러다가 그릇이 익고 열기가 식으면 나트륨은 유리질로 변하여 흙 알갱이와 알갱이 사이를 에워싸서 습기를 차단하는 역할을 하게 된다.

흙에 따라서 이 같은 유리질 역할의 정도에 차이가 있다. 중국의 자사흙은 유리질로의 변화가 매우 원활하게 나타나기 때문에 유약을 입히지 않더라도 습기가 전혀 스며나오지 않을 뿐만 아니라 겉면이 매끄럽고 색깔이 선명하다. 그러나 김종훈이 사용하는 흙은 나트륨 함량이 다소 부족하거나, 가마의 열 상태가 불안정하여 흙 속에 든 나트륨을 충분하게 녹여내지 못하고 있는 것이 아닐까 싶다. 이런 점은 이 흙의 단점이 될 수도 있다.

「무유다관 4」^{사진 133}는 흑색 운모가 많이 드러나 있는 것이 감상의 포인트가 된다. 흙 속의 철분이 불의 상태에 따라 황금색으로 드러나 표면이 경쾌한 느낌을 갖게 해준다. 물론 이 경쾌함은 몸통의 납작하고 둥근 형태와도 관련이 있다.

이 흙의 단점은 또 있다. 찰기가 부족하여 성형하기가 매우 어렵다는 점이다. 많은 도예가들이 여러 가지 점토를 다양하게 섞어 쓰는 것으로 이 단점을 해결하려 한다.

그렇다면 이런 단점이 있는 흙을 왜 사용하는가 하는 의문이 남는다. 이 흙에는 장석·운모·휘석 외에 다양한 미세광물질이 많이 함유되어 있어서 불을 잘 조절하면 갖가지 추상적 무늬가 여러 가지 색깔로 피어난다. 흔히 매화꽃무늬, 구름무늬, 물결무늬 등으로 부르는데, 흙의 성질에서 비롯된 것이 아니라 도예가의 재능이 만들어내는 것이라고 잘못 말하기도 한다. 또, 가볍다는 점도 빼놓을 수 없는 이 흙의 장점이다.

이런 특성을 이끌어내기 위하여 대부분의 도예가들은 이 흙에

사진 133 「무유다관 4」, 높이 8.5cm 폭 7cm 입지름 4cm.

점토를 섞어 성형한 다음, 초벌구이를 하고, 유약을 입힌 후 재벌구이로 완성한다. 또 어떤 이는 이 흙을 분쇄기에 넣어 고운 가루로 만들거나 토련기를 이용하여 강제로 점력을 만들어 쓰기도 한다. 그렇게 해도 그릇 표면에는 약간의 추상무늬나 미묘한 색깔을 낼 수 있다. 중요한 것은 이런 방식으로는 반발효차의 진맛을 제대로 살려주지 못한다는 점이다. 그러나 반발효차가 아닌 다른 녹차 종류를 마시는 데는 아무 문제도 생기지 않는다.

김종훈은 이 같은 통상적인 흙 사용법을 버리고, 이 흙 한 가지만으로 다관을 만들 계획을 세웠다. 상식을 뒤집는 도전이었다. 분쇄기나 토련기를 쓰지 않고 자연 상태의 흙 자체만으로 다관 만들

기에 도전한 것이다. 다관은 잔손질이 많이 가는 그릇이다. 손잡이와 부리를 만들어 따로 붙여야 하는데 워낙 점력이 부족한 흙이어서 손잡이와 부리를 몸통에 붙이는 데 애를 먹었다. 이 흙이 품고 있는 자연의 선물을 깨닫기까지 그는 많은 실패와 좌절을 겪었다.

간신히 몇 점을 성형한 다음부터는 또 다른 실험을 계속했다. 유약을 전혀 입히지 않은 것, 안쪽에만 엷게 유약을 입힌 것, 유약을 두껍게 입힌 것 세 가지로 다관을 만들어 차 맛을 비교해보았다. 결과는 큰 차이를 보였다. 반발효차 진맛의 차이가 너무나 선명하게 느껴졌다. 가장 훌륭한 것은 역시 유약을 전혀 입히지 않은 무유다관이었다. 김종훈에게 이 다관을 만들어봐야겠다는 생각을 하게 했던 명나라의 자사호 명인 시대빈이 만든 자사호에서 느꼈던 그 막연한 신비감의 실체가 손에 잡힐 것 같았다.

문제는 또 있었다. 무유다관이 습기를 내뿜는 것이었다. 이쯤에서 또 한 번의 유혹에 시달렸다. 무유다관을 만드는 방법을 놓고서였다. 몇 가지 흙을 섞는 방법은 일찍이 명나라와 청나라에서도 있었다. 자사흙에 철분이 많은 붉은 진흙을 섞어 그릇을 만들고 자니라고 불렀다. 한국에서도 이런 비슷한 방법으로 몇 가지 흙을 섞어서 다관의 몸을 만들고 유약을 입히지 않은 무유다관을 제작하는 사람도 있다. 문제는 차의 맛이 어떨까 하는 것이었다. 다관은 차의 진맛을 제대로 잘 살려주어야만 그릇으로서의 역할을 다하는 것이다. 모양새만 그럴싸하게 갖춘다 하여 좋은 찻그릇이 되는 것은 아니다. 오히려 차의 맛과 정신을 해치는 저질 상업주의 도예가

사진 134 「무유다관 5」, 높이 8cm 폭 7.5cm 입지름 4.2cm.

가 될 뿐이다. 결국 그는 후회하고 본래의 자세로 돌아왔다.

다시 실험을 시작했다. 이번에는 흙의 보관방법을 연구했다. 가장 전통적인 방법은 땅두멍을 파고 그 안에 흙을 쌓아두는 것이다. 이때 천연 염화나트륨을 적당량 흙 속에 넣는 경우도 있다. 이런 상태로 보통 1년 이상 야외에 두기 때문에 눈과 비를 맞으면서 흙이 많은 변화를 일으킨다. 흙을 반죽하여 비닐 포대에 담아 집안에 쌓아두는 법, 가마니에 마른 흙을 담아 쌓아놓고 주기적으로 물을 적시는 법, 그 외에 식물의 잎·뿌리·열매·껍질 등을 흙속에 섞어서 보관하는 법 등 수십 가지 방법을 짜냈다.

굽는 방법에도 변화를 주어 한 번 구워낸 다관을 두 번, 세 번

불 속에 집어넣어 다시 구워보았다. 「무유다관 5」^{사진 134}는 이 방법으로 세 번 구워낸 것이다. 처음에는 손잡이를 왼쪽으로 가게 해서 굽고, 두 번째는 손잡이를 오른쪽으로 가게 하고, 세 번째는 엎어서 구웠다. 변화는 분명히 생겼다. 전혀 습기가 스며나오지 않았다. 그러나 차의 진맛은 한 번 구운 다관에 미치지 못했다. 또 고민이 생겼다.

무유다관과 반발효차의 진맛

한 가지 흙만으로 다관의 몸을 만들고 유약을 입히지 않은 채 고온으로 구워내려 하는 까닭은 반발효차의 색·향·맛을 제대로 살려내기 위해서다. 명나라 중엽 이후 등장하여 중국 차 문화 역사상 가장 열렬한 환영을 받으면서 도자사의 새로운 지평을 열었던 자사호와 똑같은 환경에 놓인 것이다.

반발효차는 21세기에 절대적으로 필요한 식품으로서의 조건을 고루 갖추고 있다. 한국·중국·일본과 몇몇 동남아시아 국가에서만 유행하는 것이 아니라 전 세계적으로 주목을 받고 있다. 이런 환경 속에서 중국의 자사호가 차의 진맛을 제대로 느끼게 해주는 세계 유일의 그릇이라는 경험이 일반화되어가고 있다. 중국인이 그들 특유의 방법으로 만든 중국식 반발효차인 보이차가 세계 차인의 애용품으로 자리 잡아가고 있는 현상도 여기에 동반된다.

이런 추세 아래서 한국의 몇몇 도예가들이 무유다관이라는 말

과 함께 자사호와 유사하게 보이는 다관을 만들어내기에 이르렀다. 더러는 유사품으로 얼마쯤의 돈을 벌어보겠다는 속물근성으로 다관을 만들어냈다. 그들이 주로 사용하는 다관 제작기법은 이른바 소금 유약을 이용하는 것인데, 중국 자사호를 만든 흙이 천연나트륨을 많이 함유하고 있다는 소문에 따른 나름의 방법인 셈이다. 유약을 바르지 않은 채로 가마에 넣고, 굽는 과정에서 가마에 만들어둔 창을 통하여 소금을 던져넣거나 소금물을 분사한다. 흙에 소금을 넣어 고막밀기를 하거나 토련기를 이용하여 조작하기도 한다.

불길을 받아 벌겋게 흙이 녹아 있을 때 그 위에 소금을 뿌리면 나트륨이 녹아서 그릇 바깥면에 흡수된다. 그러나 이런 방법으로 그릇 전면에 골고루 나트륨이 흡수시키기는 사실상 불가능하다. 결국 그릇의 상단이나 몸 일부에만 나트륨의 흔적이 남아 검붉은 색깔로 변한다. 그 변색된 부분은 윤기가 나기도 하는데, 명품으로 규정된 명나라 때의 자사호 사진과 유사하게 보일 수도 있다. 대개 이런 소금 유약을 쓴 그릇은 안쪽에 엷게 유약을 입히는 경우가 많다.

그런 공을 들였는데도 차인들의 마음을 사로잡지 못하는 이유는 차 맛이 제대로 나지 않기 때문이다. 결국 몇 사람의 눈을 현혹시킬 수는 있을지 몰라도 차 맛을 제대로 아는 차인의 섬세한 입맛 앞에서는 좌절할 수밖에 없다. 그런 방법으로 얼마 정도의 돈은 거머쥘 수 있을지도 모르지만, 높은 도덕성과 철학이 밑바탕

에 쌓여 있어야 하는 찻그릇 작가로서는 실패한 것이고, 본인을 비롯하여 알 만한 사람은 다 아는 죄를 지은 셈이다.

「무유다관 6」^{사진 135}은 이 흙이 지니고 있는 장점 가운데 첫 번째로 꼽을 수 있는 색채감을 잘 드러내 보이고 있다. 흙 속에 들어 있던 철분과 여러 가지 미세광물질이 뜨거운 불길을 만나 화려한 색채로 꽃핀다. 흙 속에 함유된 장석이 지닌 흰빛·잿빛·연분홍·갈색 등 다양한 색깔이 나타난 것이기도 하며, 규산·알루미늄·나트륨·칼슘·알칼리 등의 미세광물질의 작용과도 연관이 있다. 이런 광물질은 차의 진맛을 되살려내는 데 매우 중요한 역할을 한다.

「무유다관 7」^{사진 136}과 「무유다관 8」^{사진 137}은 나트륨으로 인한 색깔 변화를 보여준다. 「무유다관 7」의 사진에서 손잡이가 오른쪽으로 보이는 면은 불길을 덜 받은 뒷면이고, 손잡이가 왼쪽으로 보이는 면은 장작불을 정면으로 받은 부분이다. 「무유다관 8」에서는 몸통 가운데 아래쪽에 새까맣게 퍼져 있는 부분이 나트륨이 몰려 있는 부분이다. 이때 불길의 온도를 더 높일 수 있다면 나트륨이 훨씬 잘 녹아서 광택이 안정되고 습기가 배어나는 것도 확실히 막을 수 있을 것이다.

이 흙이 지닌 장점으로 꼽을 수 있는 것은, 다관을 쓸수록 마음을 편안하게 해주는 깊이 있는 광택으로 변화하며 따뜻한 흙의 질감을 느끼게 해준다는 것이다. 뜨거운 물을 다관에 부으면 다관의 색깔이 살아나기 시작한다. 마치 죽었던 사람이 소생하면서

사진 135 「무유다관 6」, 높이 8.5cm 폭 7.5cm 입지름 4.5cm.

사진 136 「무유다관 7」, 높이 7cm 폭 5cm 입지름 3.2cm.

사진 137「무유다관 8」, 높이 8.5cm 폭 7.5cm 입지름 5cm.

피부색이 점점 밝아지고 혈색이 돌아오는 모습과도 닮았다. 광택에 깊이가 더해지고 흙의 생명감이 물씬 느껴진다.

「무유다관 9」^{사진 138}로 여러 달 동안 실험해본 결과, 다관의 색깔이 살아나면서 차의 맛도 따라서 더욱 깊어지고 몸에는 차의 기운이 매우 뚜렷하게 느껴진다. 몸이 가벼워지고, 겨드랑이에서 시원한 바람이 느껴진다. 마주앉은 사람의 눈에 비친 상대의 모습은 분명 차를 마시기 전과 다르다. 얼굴이 밝아지고 기운 넘치는 모습이다. 겨울철인데도 손등, 팔의 바깥쪽, 겨드랑이, 등줄기에 촉촉하게 땀이 배이고 입술이 선홍빛으로 물든다. 다관의 색깔이 변하는 것과 차의 맛·성질 사이에 미묘한 관계가 있다는 증

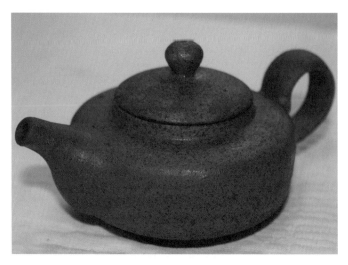

사진 138 「무유다관 9」, 높이 8cm 폭 6.5cm 입지름 4.3cm.

거다. 따뜻하게 마셔야 하는 반발효차의 특성을 섬세하게 살려내
는 예민한 포용력은 이 흙의 빼놓을 수 없는 장점이자 한국 찻그
릇의 미래에 대한 가능성을 보여주는 것이기도 하다.

차의 맛을 결정하는 데는 몇 가지 중요한 조건이 있다. 찻잎 그
자체만으로는 차의 참맛을 느끼기 어렵다. 찻잎을 가공하여 차를
만드는 것은 곧 차의 참맛을 제대로 즐기기 위함이다. 차를 잘 만
들고, 제대로 달여 먹는다면 맛도 훌륭할 뿐더러 귀한 약리효과
를 동시에 얻을 수 있다.

좋은 제다방법으로 완성된 차일지라도 그것을 우려내는 다관
에 따라 그 효과는 크게 달라진다. 우리나라에서 가장 오랜 제다

역사를 갖고 있으며 가장 흔하게 유통되고 있는 녹차는 그 자연스러운 색을 중요하게 여긴다. 맛은 청담하고, 향은 자연스럽다. 보통 적당한 열로 달구어진 무쇠솥, 알루미늄솥, 주석솥 등에 찻잎을 넣어 몇 차례 덖거나 볶아서 말린 덖음차를 녹차라 부른다. 물에 녹아서 우러난 색이 연녹색이어서 그렇게 부르게 되었다.

　이런 녹차 종류를 우리는 데는 유리질이 완벽하게 형성되고 유약이 골고루 잘 입혀진 청자·백자·분청그릇이 가장 좋다. 청담한 맛을 중요하게 여기므로 흙의 기운이나 맛이 차 맛에 간섭하는 것을 피해야 한다. 따라서 이런 녹차류를 자사호나 김종훈의 무유다관에 우려내면 다관이 향을 흡수해버리고, 흙의 기운이 차 맛에 간섭하여 녹차 고유의 청담함이 줄어들게 된다.

　그런데 반발효차는 녹차와 전혀 다른 성질을 지녔다. 발효라는 인위적인 과정을 통하여 차가 지닌 성분을 크게 변화시켰기 때문에, 그 변화를 잘 읽어낼 수 있는 그릇이 필요하다. 이런 차는 색이 진하다. 짙은 붉은색일 수도 있고, 담황색 또는 연황이나 적황일 수도 있다. 발효 방법에 따라 색은 얼마든지 달라진다. 이 점이 반발효차의 새로운 가능성이기도 하다. 향 또한 녹차의 청담하고 자연스러운 그것과는 다르다. 찻잎 성분의 급격한 변화로 생겨난 것이므로, 일정치 않다. 이러한 반발효차의 제 맛을 살려내기 위하여 만들어진 최초의 그릇이 중국의 자사호였으며, 김종훈이 도전하고 있는 영역도 바로 이 부분이다.

　「무유다관 10」[사진 139]의 경우, 차 맛을 결정하는 중요한 조건인

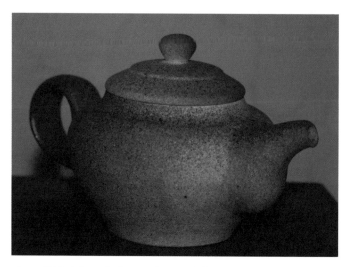

사진 139 「무유다관 10」, 높이 7.5cm 폭 7.5cm 입지름 4.2cm.

흙에 함유된 미세광물질과 원적외선의 영향을 실험해볼 수 있는 조건을 갖추고 있다고 여겨진다.

차 맛은 찻잎 고유의 색·향·기운이 가장 중요한 요소가 된다. 가공하여 건조된 찻잎을 다관 안에 넣고 끓인 물을 부으면 맨 먼저 눈으로 확인되는 것이 색깔이다. 물이 연녹색이나 황록 또는 담황이나 적갈색 등으로 변하는 것은 찻잎 속에 들어 있던 색소 성분이 물에 녹으면서 일어나는 분자활동으로 인한 것이다. 향이나 기운도 마찬가지다.

이것만으로 차의 맛이 결정되는 것은 아니다. 그다음은 다관을 이루고 있는 흙 속의 미세광물질이 녹으면서 찻잎에서 우러난

색·향·기운을 돕는다. 특히 반발효차의 경우 적정 온도에서만 우러나는 성분이 많기 때문에 일반 녹차보다는 물 온도가 훨씬 높아야 한다. 다관의 표면이 뜨거워지면 물속에 함유된 산소가 표면에 있는 미세광물질과 결합하고 그것이 소량 물에 녹아 차의 성분과 결합하면서 반발효차 특유의 향과 맛과 색을 더욱 강하고 선명하게 만든다.

마지막으로 마시는 동안 반발효차의 맛을 균일하게 유지하기 위해서는 다관의 온도를 적정하게 유지시켜야 한다. 그런 연유로 중국 보이차의 차법에서는 끓는 물을 계속하여 다관 위에 부어주면서 온도 유지에 주의를 기울인다.

다관을 70도 이상의 온도로 유지시키면 다관을 이루고 있는 흙에서 원적외선이 방출된다. 원적외선은 눈으로 볼 수 없지만 피부에 전해지는 따뜻함으로 느낄 수 있다. 적당하게 가열된 물체의 표면에서 방출되는 원적외선은 그 열작용에 의해 혈관 운동을 자극하여 혈액의 흐름을 왕성하게 해주기 때문에 병원에서 치료법으로 응용되기도 한다. 이 같은 원적외선 방출 활동이 차의 성분과 미세광물질의 결합을 더욱 강하게 촉진시키고 인체 곳곳까지 침투하여 혈액 순환을 좋게 하고 땀샘을 자극하여 노폐물을 몸 밖으로 배출시키는 역할을 한다. 무엇보다 눈여겨 살펴야 할 것은 찻잎의 구조를 철저하게 흔들고 파괴하는 역할을 함으로써 찻잎에 함유된 성분의 분자구조를 해체하여 차 맛을 깊고 강하게 만든다는 점이다.

이렇듯 다관의 흙이 차의 맛을 좌우하는 세 가지 조건 중에서 두 가지를 지니고 있다는 것은 다관의 중요성을 과학적으로 입증해준다. 이 같은 원적외선 활동은 유약을 입힌 것보다 입히지 않은 것이 더욱 강하고, 단일한 흙으로 다관을 만들었을 때 여러 가지 흙을 섞어서 만든 것보다 더 활발하다.

흙과 교감하며 만드는 다관

좋은 다관이란 차가 지니고 있는 본디의 색·맛·기운을 제대로 잘 살려내는 다관이다. 좋은 다관이 되기 위해서는 몇 가지 조건이 반드시 충족되어야 한다. 첫째, 좋은 흙이 마련되어야 하고, 둘째, 작가의 예인적 솜씨와 인품이 따라주어야 하고, 셋째, 안목을 지닌 차인이 있어야 한다. 첫째와 둘째 조건이 완성되어 다관이나 그릇이 태어났을 때를 첫 번째 생애라고 부른다. 첫 번째 생애를 사는 다관이나 그릇은 아직 그릇으로서의 본격적인 생애는 시작되지 않은 상태다.

좋은 흙이란 다관으로서의 기능을 다하는 데 가장 적합한 흙을 말한다. 반발효차에는 천연 염화나트륨 성분이 많이 함유되고 다른 흙이 섞이지 않은 장석질 흙이나 규산염 흙이 적합함은 이미 살펴보았다.

작가의 예인적 솜씨와 인품을 조건으로 삼는 것은 너무나 당연한 것이다. 예를 들어 중국 명나라 때의 자사호 명인 시대빈, 이

대중방, 서대우천 세 사람을 삼대묘수라 일컬을 뿐 아니라 예인이란 칭호를 헌정한 이유는 개인의 솜씨와 인품을 함께 존경하기 때문이었다.

시대빈의 경우, 흙으로 그릇을 만드는 일만큼 역사와 철학을 공부하고, 그림과 글씨에도 혼신을 기울여, 하나의 차호에 중국인의 자긍심과 예술혼을 담으려 했다. 왜냐하면 그가 빚은 그릇이 다름 아닌 차라는 우주정신을 담아 인간의 삶에 유용하게 스며들도록 하는 차호였기 때문이다. 작가의 이 같은 고매한 인품과 천재로서의 열정과 노력이 모여서 솜씨로 나타난 것이다. 손재주만 가진 자가 만든 그릇에는 기교의 능란함은 반질거리지만, 시간이 지나면서 사람의 마음에 스며드는 향기와 깨달음의 감동은 없다. 화려하고 세련된 기교로 만든 그릇이 한때 비싼 가격으로 거래될 수는 있겠지만 시간이 지난 뒤에는 그저 그런 그릇 나부랭이가 될 뿐임을 우리는 알고 있다. 정신이 들어 있지 않은 기교는 속임수이고, 아름다움을 발견하려는 눈을 상처 내는 독이 든 몸짓이다.

18~19세기를 살다 간 일본의 아오키 모쿠베이가 위대한 예술가 또는 선구적 인문주의자라는 칭호를 헌정 받은 것 또한 그의 비범한 생애와 인품을 칭송했기 때문이다. 우리나라에서는 흔히 무명도공無名陶工이란 말을 잘 쓴다. 이 말에 가려진 저 많은 도예 작가들의 생애와 예술이 과연 무엇을 위해 쓰였는지를 생각해봐야 한다. 상층 계급의 생활을 장식하고 꾸려준 도예 작가들을 노예처럼 부리고 생명 없는 도구처럼 남용한 오만과 폭력을 은폐하

고 있는 말이 '무명도공'일지도 모른다. 무명이기 때문에 작품이 오히려 너 아늠납시 않느냐는 일본인 미학자의 생각은 참으로 제국주의적인 폭언일 뿐이다. 하늘은 이름 없는 풀을 내지 않았다고 하지 않던가. 이름을 당당하게 불러주는 것이 하늘과 땅의 조화된 삶이며 생명의 역사다.

김종훈은 전화선이 아직 연결되지 않은 깊은 산중에서 수행승처럼 흙의 삼매에 빠져 사는 젊은 도예 작가다. 아직 아무도 가지 않았고, 누구도 가지 않으려 하는 길을 스스로 선택한 사람이다. 그 외롭고 힘든 길을 오직 흙 속에서 찾고 있다. 손쉽게 유명해지고 허리 펼 수 있는 잔꾀와 술수를 외면하고, 미련스럽게 자연의 순리를 따라가면서 작은 것에 만족하려 애쓰는 작업 태도는 그의 인품에 향기와 덕을 소리 없이 더하고 있다.

김종훈에게 지금 중요한 것은 화려한 세상과의 소통이 아니라, 땅속 어딘가에서 그를 기다리고 있을 좋은 흙과의 교감이다. 지금은 비록 덜 정련되어 거칠고 단점 많은 흙일지라도, 끊임없이 그 흙과 교감하기 위해 지성을 기울이면 머잖아 그와 한몸이 되는 순간이 찾아올 것이다.

오늘날 한국에서 도자기를 만들 수 있는 좋은 흙은 거의 고갈되어 많은 양의 흙이 수입되고 있다. 그러나 김종훈은 한국의 모든 흙이 좋은 그릇이 될 수 있다고 여기는 것 같다. 그것이 지금 몰입해 있는 말썽꾸러기 흙을 길들이면서 그가 깨닫게 된 교훈이자, 무엇과도 바꿀 수 없는 예술가로서의 긍지로 보인다.

같은 차 다른 그릇, 세계인의 티포트

서양의 여러 나라에서 만들어 사용하는 티포트는
그 형식은 한국·중국·일본의 다관을
기본 형태로 삼고 있으나, 재료와 제작기법은
각각의 전통이나 현대화된 미술양식에서 창안하여
응용하고 있다. 모방을 넘어서 작가마다의
독특한 개성을 발휘하고 있는 이들 티포트는
우리에게 신선한 충격을 안겨준다.

　서양에서 차를 의미하는 '티'^{Tea}라는 말은 원래 차를 뜻하는 복건성 하문 지방의 사투리 '테', 혹은 '떼'에서 온 것이다. 복건성의 천주^{泉州} 는 7세기부터 무역 항구로 크게 발달하여 많은 외국인들이 살았는데, 그들은 그곳에 사는 동안 복건성에서 생산되는 차를 마시고, 귀국할 때 선물로도 가져가곤 했다. 이때 그들이 가져간 차와 함께 '테' 또는 '떼'라는 말이 아랍지역과 유럽에 전파되었다. 이것이 '티'라는 말이 서양에 보급된 첫 역사다.

　'티'라는 말은 청나라 때 이미 중국을 벗어나 세계인의 보통명사로 자리 잡았고, 차를 끓여내는 도구인 포트^{Pot}와 함께 자연스럽게 결합되어 티포트^{Teapot}라는 새로운 생활 도구가 등장했다. 서양의 여러 나라와 남·북 아메리카 대륙에서 만들어 사용하는 티포트는 형식은 한국·중국·일본의 다관·차호·규스를 기본 형태로 삼고 있으나, 재료와 제작 기법은 각각의 전통이나 현대화된 미술양식에서 창안해서 응용하고 있다.

　여기에 소개하는 열한 점의 동서양의 티포트는 작가마다 독특한 개

성을 발휘하고 있다. 결코 모방이 아니고, 곁눈질로 흉내낸 것도 아니다. 작품의 궁극적 기능은 티포트로서의 본분이지만, 강렬한 정치적 풍자와 문명비평적 담론, 복고적 해석과 반대되는 관념의 대비를 통한 공존 철학의 모색, 인간의 삶의 다양성을 바라보는 시각의 편안함이 주는 위안 등 우리나라 작가들한테서는 발견하기 어려운 작가정신의 치열성과 준엄함이 느껴진다.

재료의 특성, 세작 방법의 다양성, 주제를 은유히거나 상징하여 끌어내는 기법의 특별하고 신선한 표현은 오랜 전통이란 늪 속에 빠져 허우적거리기만 하는 우리의 찻그릇 문화에 신선하고 아픈 충격이 될 것이다. 작가의 개성과 시대정신이 함께 응결되어 빚어진 다관은, 그 안에 굳이 차가 아니라 마음만을 넣어도 진한 맛과 고요하고 깊은 향기가 우러나올 것이다.

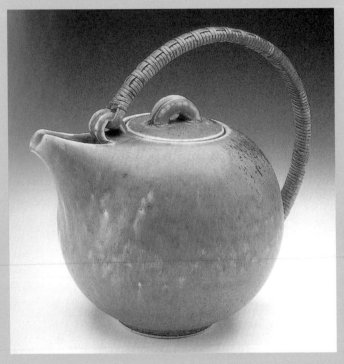

Nathalie Krebs, 「Teapot」, 1940, Stoneware, 16.5 × 17.8 × 13.3cm,
Designed for Saxbo Pottery, Denmark.

동양의 재발견

이 티포트는 흙으로 몸을 만들고 유약을 입혀 불에 구운 뒤 부드러우면서 질긴 나무뿌리 또는 껍질로 윗손잡이를 만들어 완성시켰다. 손잡이를 만든 재료의 선택이나 기법으로 보아 일본 작가의 영향을 많이 받은 것으로 보이며, 부리를 따로 만들어 붙이지 않고 몸통과 한꺼번에 마무리 지은 점은 현대의 조형기법에서 응용된 것으로 보인다. 유약의 번짐은 금속 재료를 혼합한 것이어서 안정감이 부족하지만, 과일 종류의 한 가지인 듯 생각하면 자연스러운 색감이라는 생각도 든다. 특히 손잡이 곡선의 기울기는 티포트의 기능성을 높이기 위해 많은 실험을 거친 것으로 보인다. 형태의 단순함, 유약 색깔의 편안함, 손잡이의 사려 깊음이 돋보이는 작품이다.

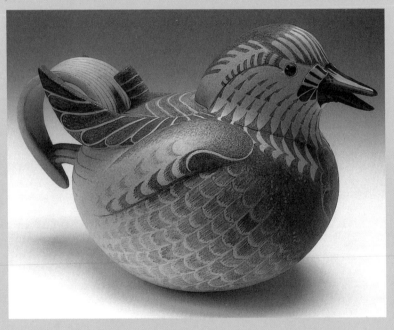

Annette Corcoran, 「Grey Bird Teapot」, 1985, Porcelain, 10.2×15.2×10.2cm

당신이 내 짝이십니까?

점토를 이용하여 만든 티포트로서, 참신한 디자인 감각이 돋보인다. 청둥오리 또는 무늬가 화려하고 고운 새 모양을 빌려 티포트 형식을 새롭게 추구했다. 손잡이가 달린 새 꼬리 부분을 자세히 살펴보면 손잡이만으로는 몸통의 무게를 지탱하기가 버겁다고 여겨 엄지손가락으로 힘의 중심점을 잡아주기 위한 받침대를 하나 세워둔 것을 볼 수 있다. 받침대는 자칫 흉물스럽거나 이물질처럼 느껴질 수도 있는데, 새의 등과 깃을 처리한 선을 자연스럽게 이용함으로써 절묘하게 은폐하고 있다.

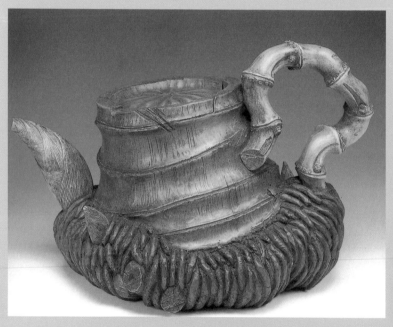

Zhou Ding Fang, 「Bamboo Root」, 1993, Stoneware, 20.3×35.6×17.8cm

자연으로의 회귀

이것은 중국 작가의 대나무 뿌리 모양 티포트인데, 재료가 점토인데다 중국 도예가들의 좋은 솜씨가 더해져서 퍽 사실적이다. 부리를 어린 죽순 모양으로 처리한 점이 신선하고, 몸통 부분을 비탈진 대나무 밭으로 처리하여 여기저기서 죽순이 밀고 올라오는 모습과 대나무 뿌리를 잘라버린 모양이 재미있게 나타나 있다. 몸통의 윗부분은 큼직한 대나무를 잘라내고 남은 그루터기 형상인데, 대나무 마디의 흔적이 자연스럽다. 작은 대나무를 뿌리째 세워두고 휘어잡아서 손잡이로 처리한 점도 퍽 재미있다. 실제로 1990년대 들어 중국에서는 철분이 많이 함유된 주니 흙으로 이것과 비슷한 차호를 대량생산하여 유명 관광지에서 상당히 비싼 가격으로 판매하고 있다.

George Walker, 「Arms Dealer」, 1995, Ceramic, 44.5×41.3×19.7cm

욕망과 착각

이 티포트는 무기판매상을 주제로 삼고 있다. 소비에트 연방이 붕괴되고 러시아는 한동안 극단적인 무기력과 경제 파탄에 휩싸여 혼미했다. 동서 냉전체제가 종식되자 시장경제의 광풍이 세계를 휩쓸었다. 그때까지 동서로 편을 갈라서 가공할 살상무기 생산과 판매에 혈안이 되어온 강대국들은 제3세계와 약소국을 상대로 하는 비열한 무기 거래를 통해 달러를 축적했다. 핵무기 개발은 군비 경쟁의 최대 관심사였고, 인도와 파키스탄에 이어 제3세계에서도 핵무기 개발 문제로 세계 여론을 긴장시키기도 했다.

작품 속의 무기판매상은 참으로 넉살 좋게 생겼다. 불법 무기 거래를 두고 말이 많은 강대국 언론이나 정치인들을 향하여 혀를 내보이면서 시가를 빨고 있다. 이중으로 물결치는 턱이며 얼굴에 비해 작은 입, 생기다 만 입술은 이간질과 탐욕과 특히 색욕에 광적일 듯하다. 잘 손질한 연미복에 노타이 차림이다. 타고 가는 탱크의 포신은 곧 이 무기판매상의 수컷을 상징한다. 나체의 여인 뒤통수에 걸터앉아 모자를 깊숙이 눌러 쓰고 얼굴을 알아볼 수 없도록 한 저 사내는 어느 나라 군인인가? 그의 오른쪽에서 펄럭이는 국기가 그의 조국을 말해주고 있다는 것을 저만 모르는구나.

Linda Ganstrom, 「Balancing Act」, 1996, Hollow Slab Stoneware Construction; Pinched-head lid; Cone 04, 40.6×15.2×7.6cm, Photo by Sheldon Ganstrom

조화를 위한 제언

이 티포트는 현대사회의 삶에서 균형을 잃지 않고 살아가는 것의 어려움과 위험성을 여성의 머리 위에 얹힌 잔과 균형 잡힌 몸매의 관계를 통해 상징적으로 나타내고 있다. 작가 자신은 현대사회의 삶일수록 균형을 잡아야 할 필요는 분명 있지만, 균형 잡기란 요술을 부리는 것처럼 행동하여 획득할 수 있는 것은 아니라고 말한다.

산업사회, 기술과 전자시대, 속도와 경쟁의 시대로도 표현되는 현대사회가 안고 있는 과제는 어떻게 균형을 잡아가야 할 것인가이다. 불균형을 만든 것은 강대국의 발전 정책이지만, 더 근본적으로는 서양의 철학적 토대에서 비롯되었다. 인간은 조물주가 창조한 최고의 걸작으로서, 자연의 정복을 통해 이상세계를 실현할 수 있다는 철학 기조는 공격적이고, 지배적이며, 나아가 파괴적이기까지 하다.

자연 정복은 곧 많은 자연 자원과 환경과 지리적 장점을 가진 국가를 정복하고 지배하는 것으로 바뀌었고, 그것을 위한 전쟁은 신의 이름으로 정당화되어왔다. 자연 자원·에너지·식량·환경·물·교육·군사력·첨단기술의 불균형은 그렇게 생겨난 것이다.

작가는 이런 엄청난 불균형 속에서 균형을 잡아가기란 참으로 난감한 과제임을 토로하고 있다. 이 시대를 살면서 차 한 잔 마신다는 행위는 과연 무엇인가?

Kari Russell-pool, 「Untitled」, 1997, Lampworked glass, 33.7×41.3×24.1cm

유리벽

제목이 '무제'인 이 티포트는 유리를 소재로 삼았다. 잘 끓인 차를 담았을 때 밖으로 비치는 모습은 한 폭의 풍경화로 여겨질 것 같다. 차의 효능이나 맛도 물론 중요하지만 그보다 앞서 색깔이 보여주는 재미와 즐거움도 차의 또 다른 역할이라 볼 수 있다. 그때 감상하는 것으로서의 차에는 너무 무겁거나 어려운 주제를 담은 것보다 친근하고 기꺼운 자연 풍경을 곁들이는 것이 좋다. 특히 아름다운 자연경관으로부터 멀리 떨어져 있는 밀폐된 도시 공간 속에서 살아가는 때일수록 이런 티포트가 주는 기쁨은 더욱 클 것이다.

Ken Ferguson, 「Tripod Teapot with Turtle」, 1997, Stoneware,
53.3×37.1×27.9cm

오래된 미래를 꿈꾸다

바다거북 모양을 빌려 만든 티포트인데 세 개의 발이 달렸다. 점토를 재료로 하여 만들었으면서도 강철을 용접하여 오려붙인 듯한 느낌이다. 뚜껑 손잡이가 바다거북의 머리임을 알겠다. 그런데 왜 발이 셋일까? 동양에서는 발 세 개 달린 그릇을 삼족기三足器라 하는데, 주로 제사의식 때 사용하는 술잔이나 향로 등으로 쓰였으며 신성과 고결을 뜻하는 상징물이었다. 원래는 청동으로 만들었으나 도자기술이 발달하면서 청동 대신 점토를 이용하여 제작했다. 강철이나 청동의 맛이 나도록 유약을 사용하고 발을 세 개 붙인 이유는 도자사 어느 페이지에서 찾아본 청동제기의 자태에 마음이 끌렸다는 뜻이다.

David Gignac, 「Hand-blown glass」, 1999, forged steel, Celestial Teapot, 51.4×31.8×27.9cm.

사랑의 묘약

앙상한 겨울 숲에 보름달이 걸려 있다. 그게 아니면 추위에 떨고 있는 나목들을 위로하기 위하여 달님이 하늘에서 내려와 숲을 위해 노래를 부르고 있는 것일까. 하늘의 달 혹은 어느 별을 상징하는 희고 둥근 몸은 입으로 불어서 만든 유리다. 부리와 손잡이는 대장간에서 벼리어서 만든 강철이고, 둥근 티포트를 받쳐주고 있는 숲도 대장간 불 속에서 벼리고 두들기고 비틀어 만든 강철 나무다.

유리와 강철의 대비를 노린 이 둥근 티포트는 상당히 큰 작품이다. 실제로 차 마실 때 사용하기 위한 것이 아니라 작품으로 감상하기 위해 제작되었다. 깨어지기 쉬운 유리와 견고한 강철의 조화를 통하여 작품으로서 완성되었다. 강한 것의 생명은 약한 것과의 상호 보완에 있다. 약한 것을 파괴하는 것은 강한 것의 가장 큰 약점이다. 존재 자체를 더럽히고 부정하는 것이다.

Leslie Green, 「Raku Teapot」, 2000, 22.9×22.9×8.9cm

전승과 모방

'라쿠'라는 도예기법은 일본에서 주로 발달한 것이지만 일본에서 최초로 창안된 기법은 아니다. 매우 오랜 옛적 문명의 발상지였던 메소포타미아 지방에서부터 비롯된 방식이다. 진흙으로 그릇 형태를 빚어 햇볕에 말린 다음 그릇을 가운데 포개서 쌓아놓고 그릇 주위에 마른 나무를 빙 둘러 쌓아 불을 붙인다. 이때 그릇에는 유약을 바르지 않아서, 그릇 표면이 불길을 빨아들여 연기를 마시게 된다. 이를 '연기 먹인다'고 말한다. 연기를 먹인다는 뜻이다. 아직 유약을 만들 줄 모르던 시기에 불에 구운 그릇에서 습기가 새어나오는 것을 막아보기 위해 지혜를 짜내 생각해낸 방법이 연기를 먹이는 것이었다.

이런 방법이 옛 일본에 전해져서 일본 나름의 방법으로 다시 만들어졌다. 한국의 옛 사람들처럼 가마굴을 지어 그릇을 굽는 고도의 문명을 몰랐던 일본인은 수직으로 땅을 파고 그 안에 진흙으로 만든 그릇을 넣고 그 둘레에 마른 장작개비를 차곡차곡 쌓고 불을 질렀는데, 들판에 그릇을 쌓고 불을 지를 때보다 연기가 훨씬 더 많이 그릇 속으로 스며들었다. 나중에는 강철로 큼직한 통을 만들어 그 안에 작은 찻그릇들을 넣고 겉에 마른 장작개비를 쌓아서 불을 질러 연기를 마시게 했다. 오랜 시행착오 끝에 점점 더 나은 방법이 창안되어 일본식 그릇 굽기 문화를 만들었다. 그래서 기쁜※ 것이고, 그래서 '라쿠'※였다.

Adrian ArLeo, 「Leaning Brown Figure with Blue Spots」, 2001,
29.2×48.3×15.2cm, Hand-built low-fire clay, glaze Cone 05,
Photo by Chris Autio

부부 간 섹스의 의무감과 자연성

이 티포트는 비교적 낮은 온도인 섭씨 900도 안팎에서 구워내었다. 손으로 점토를 빚어 만들었는데, 무릎을 꿇고 앉아 두 손을 앞으로 내민 여자를 남자가 뒤에서 껴안듯이 겹쳐져 있다. 작가 Adrian Arheo는 그의 작품을 이렇게 설명했다.

내 티포트는 자그마한 연극 이야기다. 티포트의 형태와 크기는 나의 큰 조각 작품들과는 반대로 즐거움과 자연스러움을 자아낸다. 나는 인체를 해부했을 때 어떤 부분을 티포트 뚜껑으로 쓰고, 손잡이와 부리 그리고 배의 볼륨감을 어느 정도 크기로 해야 할지에 대해 고민하면서 작품 만들기를 좋아한다.

이렇게 만든 작품들은 관람자를 그릇이 내포한 이야기 속으로 끌어들임으로써 친숙함을 만들어내는데, 이는 모형과 관계의 애매모호함 사이에서의 긴장감이 어떻게 상승하는지를 알아보려는 것이다. 여기에는 능동적, 소극적인 두 유형이 있다. 어떤 사람은 점점 더 성적^{性的}으로 의무감을 지게 되고 다른 이들은 조금 더 가정적이 된다. 또 다른 사람은 약간 위협적인 반면 어떤 이는 익살스럽게 보인다.

Richard Swanson, 「Proud Catch II」, 2001, 23.5×8.9×22.9cm,
Fine-grained, High-iron clay

관계

이 티포트는 점토로 만들어 섭씨 1,250도 이상의 매우 높은 온도에서 구워낸 작품이다. 크고 싱싱한 물고기를 낚아올려 두 손으로 쥐었을 때, 퍼덕거리는 물고기의 미끄러운 몸에서 전해져오는 기쁨을 주제로 삼았다. 작가는 이렇게 말한다.

나의 티포트는 역사적 실증에 따라 고안되었다. 이누이트[Inuit] 조각 작품, 컬럼비아 이전의 대륙 도자기, 아프리카의 조각 작품, 일본의 네쓰케[根付, 노리개] 조각과 자사호들이 그 근원에 있다. 나는 이들 작품의 간결함과 일상생활에서 사용되었던 특정한 목적성, 작으면서도 짜임새 있는 형태, 그리고 정직하면서도 독특하게 표현된 그들 고유의 원형 간의 관계에 존경을 바친다.

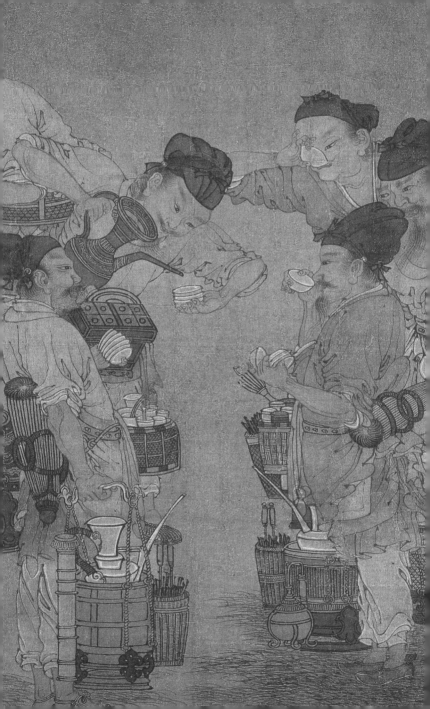

■ 한·중·일의 차와 다관의 역사 연표

시기	한국	중국	일본
기원전	• 신석기 및 청동기시대에는 제사장의 입무식(入巫式) 때 백화(白樺)를 우러내 그릇에 담아 신에게 올리고 향처럼 피움. • 초기 신라와 가야에는 하늘과 부처에 차를 올리는 제사의식 존재.	• 신석기시대 때 서아시아의 채색토기와 청동기를 본떠 토기와 주자 제작. • 상·주·하 왕조 때 서아시아로부터 청동기 문화 유입, 청동그릇 제작 시작. • 한나라 성립(기원전 202). • 불교 전래(기원전 2).	
1세기	• 가야시대 500여 년(기원전후~562) 동안 페르시아 문화의 영향을 받아 밑굽이 넓고 둥글며 길고 유려한 형태의 찻잔들이 화려하게 발달. • 가야의 수로왕이 배를 타고 온 허 왕후를 맞이하여 향기로운 액체인 '난액' 대접(48).		
2세기	• 수로왕의 아들 거등왕이 수로왕의 제사에 차를 올림(199).		
3세기		• 돈황에서 축법호 출생(250년경). • 축법호, 인도에서 돈황으로 불교 경전을 가져와 175권을 중국어로 번역.	

시기	한국	중국	일본
4세기		• 축법호 사망(316). • 낙준이 축법호의 흔적을 찾아 돈황으로 옴(366). 돈황에 석굴을 만들고 수행하며 알가를 정병에 떠다 올리는 예불을 드림. • 4세기 말, 후량의 시조 여관이 고승 구마라즙을 맞아들여 불교 경전 번역.	
6세기	• 백제 제25대 왕 무령왕(462~523)의 무덤에서 찻잔 「동탁은잔」과 백제시대의 차 이름 '옥천'(玉泉)이라는 글자가 새겨진 「방격규구신수문경」이 발견됨. • 제10대 구형왕 이후 가야가 멸망(562)함으로써 제사 때 차를 올리는 풍속 소멸.	• 수나라, 중국 통일(589). • 수나라(581~618)와 당나라(618~907)에 걸쳐 국제적이고 자유로운 문화가 꽃핌.	
7세기	• 신라 제30대 문무왕이 즉위하면서 그동안 단절되었던 가야차 문화를 계승토록 제도 정비(661). • 안압지에서 출토된 '정언차'라는 글자가 새겨진 토기 다완(680)에서 최초로 '茶'라는 글자가 확인됨.	• 당나라 성립(618). • 당나라 태종 즉위(626). 적극적인 외교 정책을 통해 외국문물 유입. • 현장이 인도로 여행을 떠남(629). • 현장이 대승불교 중심의 유식론 경전을	• 『도다이지지』에 백제의 승려 행기가 차나무를 옮겨 심었다는 기록이 남아 있음(668).

시기	한국	중국	일본
		가지고 장안으로 돌아옴(645). • 불교미술이 활기를 띰.	
8세기	• 경덕왕 19년(760), 해가 둘이 나타나는 변고가 있어 왕이 월명사에게 부탁하여 도솔가를 지어 부르게 하고, 답례로 차를 선물함. • 경덕왕 23년(764), 충담사가 경주 삼화령 미륵불에 차를 올리고 돌아오던 중 경덕왕을 만나 차를 달여 올림. • 신라의 승려 혜소(774~850)가 돌솥에 잎차를 끓여 마심. 이때부터 돌로 만든 도구가 차생활에 널리 사용됨. • 통일신라 전반에 걸쳐 차 문화 번성.	• 당 현종(713~756) 때, 도예공들이 기존의 갈색과 녹색 유약에서 벗어나 새로운 색채 시도. • 당나라 군대가 이슬람 군대에 패퇴(751). • 육우, 『다경』 간행(760). • 승려 정간, 황벽종 개창(780). • 잎차를 우려서 마시기 시작. • 승려 백장 회해, (720~814) 선종의 좌선과 차의 법도를 서술한 『백장선원청규』 저술.	
10세기	• 고려 건국(918).	• 당나라 멸망(907). • 요나라 성립(916). • 가죽주머니를 본뜬 도자기 등 유목민족의 주체성을 지키는 그릇 제작. • 송나라 성립(960). • 차의 전매제도 도입. • 점다법과 천목다완 유행.	

시기	한국	중국	일본
11세기	• 왕, 귀족, 승려 등 상류 사회는 물론 평민사회에서도 차 마시는 관습 확산. 차와 관련된 제도를 주관하는 관청인 다방, 차를 판매하는 가게인 다점과 다원, 차를 공급하는 다소촌이 생겨남. • 중국의 『백장선원청규』를 필사한 『고려판 선원청규』가 사찰에 널리 알려지고 선종의 엄격한 차법이 시행됨.	• 원풍 연간(1078~85), 수력을 이용하여 차를 가루로 만드는 수마차법(水磨茶法) 등장, 말차 출현 • 지폐 인쇄, 사서 초판 및 불교대장경 간행.	
12세기	• 태후와 공주의 책봉, 원화, 연등회, 팔관회 등 국가 행사 때마다 차를 올리는 진다(進茶) 의식 시행. • 차 달이기 경연대회 개최. • 송나라 사신 서긍이 개경 견문록인 『고려도경』에 고려 차 문화를 상세하게 소개(1123).	• 금나라 성립(1115). • 북송, 여진족에 함락 당함(1127). • 상고주의 유행. 용천가마 등지에서 청동기를 응용한 그릇 제작.	• 1150년경 무사단 세력 등장, 쇼군과 다이묘의 지배체제 확립. • 가마쿠라 바쿠후정권이 나라를 장악함.
13세기	• 가루차를 만드는 차 맷돌, 찻물을 끓이는 철병(鐵瓶), 숯불을 피우는 은 도구, 벽돌 화로, 청자 물병, 청자 다병 등의 차 도구 발달. • 고려에서 생산된 찻잎을 덖어 반발효 과정을	• 몽고족, 금나라의 수도 북경 함락(1215). • 원나라 성립(1279). • 청백 찻잔이 주류를 이룸.	• 쇼인즈쿠리 차실에서 열리는 차회가 활성화 됨에 따라 차회 중에 정적의 차에 독을 타는 병폐 발생. • 에이사이선사가 송나라로 유학을 떠나

시기	한국	중국	일본
	거치는 춘배차(春焙茶) 제다법 발달.		중국 임제종의 승려 난계도륭을 스승으로 모시며 임제선 전수. • 난계도륭이 일본으로 와 일본 임제종의 개산조가 됨. • 에이사이, 『끽다양생기』(喫茶養生記) 저술(1211).
14세기		• 주원장이 나라를 수습하여 명나라 건국(1368). • 단차 제조가 금지됨에 따라 잎차를 마시는 포차법과 차호가 다양하게 발달. • 서아시아 문화의 영향으로 청화로 그림을 그린 위에 맑은 유약을 입히는 기법 발달.	• 무로마치 바쿠후정권 등장 • 외교권과 무역권이 바쿠후정권으로 넘어옴.
15세기	• 찻잎을 그늘에 말려서 뜨거운 온돌이나 솥의 열기를 이용하여 반발효시키는 조선시대 특유의 제다법인 북배차(北焙茶) 발달. • 야은 길재, 점필재 김종직, 매월당 김시습, 한재 이목으로 이어지며 청빈과 검소를 이상으로		• 일본 덴류지(天龍寺)의 승려 일행이 조선의 매월당 김시습을 방문(1460), 조선 선비들의 검소하고 소박한 차법을 익힘.

시기	한국	중국	일본
	삼은 조선시대 선비 차법 발달. • 일본의 승려들이 1460~70년 경주 남산 용장사에 머물며『금오신화』를 집필하던 매월당 김시습에게 차를 배우기 위하여 여러 번 방문. • 한재 이목, 우리나라 최초의 창작 다론(茶論)인『다부』(茶賦) 집필.		
16세기	• 임진왜란(1592)과 정유재란(1597)으로 도자기 산업 황폐화, 차 문화 쇠퇴.	• 금사사의 스님이 처음으로 자사호 제작(1506~21). • 공춘이 금사사 스님의 뒤를 이어 자사호의 실질적인 스승이 됨. • 사대명인과 삼대묘수 등 자사호 제작 명인 등장.	• 다케노 조오 등장(1502), 일본 도공들이 생산하는 생활잡기를 차 도구로 사용하고 기존의 화려한 쇼인즈쿠리 차실에 변화를 시도함. • 센노 리큐 등장(1522), 작은 다완을 버리고 조선에서 가져간 이도다완 등 큰 찻사발을 다완으로 사용. • 한 그릇의 차를 여러 명이 나눠 마시는 고이차 차법 시작. • 기존의 화려한 차실을 소박한 조선의 서민 형식으로 개혁.
17세기		• 만주족의 누르하치가 청 건국(1618).	• 에도 바쿠후시대 열림.

시기	한국	중국	일본
		• 1673년과 75년 두 번의 폭동으로 황실 가마들이 파괴됨.	• 전차법 도입. • 일본 선종 승려들이 명나라로 유학. 황벽종 사찰에서 전차 문화를 배움. • 일본에 온 중국 은원선사, 일본 황벽종의 개산조가 됨(1654). • 전차 문화 보급.
18세기 이후	• 초의선사가 『동다송』(東茶頌), 『차신전』(茶神傳) 저술 등 차 문화 재발견 작업 시작. • 다산 정약용 등 실학 사상가들이 차의 중요성 인식. • 일제강점기(1910~45) 한국 전통 도자산업과 차 문화 단절. • 해방(1945) 이후 전통 도자산업의 부활을 위한 노력과 함께 차 문화 발전 모색 시작. • 1960년대 일본 다도 문화가 소개되면서 경기도 이천 지방에서 다도와 행다 문화가 생겨남.	• 여성적 우아함을 지닌 양채 발달(1726). • 황실가마 감독관 연희요의 영향 아래 백자 제작. • 명월유로 알려진 담청색 유약 발달. • 외국상인의 요구에 따라 유교의 덕목을 그림으로 나타낸 차호 제작.	• 바이사오 등장. 나가사키에서 중국인에게 전차법과 잎차 제조법을 배움(1708). • 바이사오가 일본 최초의 다방을 짓고 전차도의 시조가 됨(1736). • 나가타니 소우에가 일본 전차의 원형인 '청제증전차' 개발(1738). • 아오키 모쿠베이 출생(1767). 규스라는 독특한 형식의 다관 창안. • 다나카 가쿠오 출생(1782). 일본 전차의 완성자가 됨.

■ 용어풀이

고이차(濃茶): 큰 찻사발에 가루차를 넣고 물을 부어 섞어서 여럿이 돌아가면서 마시는 차법. 원래는 중국 당나라 때부터 유행한 차법이지만, 일본의 가마쿠라 바쿠후와 무로마치 바쿠후 무사들이 특별한 형식으로 발달시켜 일본 다도의 핵심이 되었다.

고치데(交趾手): 인도차이나 지역에서 일본에 전해진 그릇 형태와 이름. 본래는 중국 삼채의 한 종류로서 명나라 때 많이 제작된 도자기 형식이다.

관요(官窯): 정부가 가마 운영권을 가지고 그릇의 품질과 사기장의 숙련도 및 그릇 유통에 관한 모든 책임을 지고 행사하는 제도.

규스(急須): 찻잎을 넣고 물을 부어 차를 우려내는 일본의 차 도구. 차 도구 작가인 아오키 모쿠베이(1767~1833)가 중국의 역대 차호를 연구하여 모방해 만들기 시작하여, 일본 특유의 옆손잡이 형식으로 완성시켰다.

난반데(南蠻手): 거란·몽고·인도차이나 등지의 그릇 형식을 일본이 응용하여 만든 도자기. 중국에서 변방의 이민족을 오랑캐로 여겨 부르던 말인 '남만'에서 유래한 명칭이다.

『다경』(茶經): 당나라 때의 차인인 육우(陸羽)가 지은 중국 차 문화사.

다관(茶罐): 잎차를 넣고 더운물을 부어 차를 우려내는 도구로서, 주로 한국에서 사용하는 이름이다. 중국은 차호, 일본은 규스라 부른다.

다완(茶椀): 차를 담아 마시는 그릇의 한 종류로서, 찻잔·찻사발·다완으로 나눈다. 입지름을 기준으로 찻잔은 대략 6센티미터, 찻사발은 12센티미터 이상, 다완은 10~12센티미터 정도의 크기다.

도기(陶器): 토기보다 약간 높은 섭씨 800~1,000도 정도의 온도에서 구워 물이 스며들기는 하나 몸이 비교적 단단한 토기이다. 청동기시대 민무늬토기가 이에 속한다.

말차(抹茶): 차나무의 어린 순을 말려 가루로 만든 차. 중국 송나라 때 가장 널리 마신 차로서, 일본의 무사정권에 전해져서 일본 다도의 상징이 되었다.

보이차(普洱茶): 찻잎을 발효시켜 만든 잎차의 종류로서, 여러 지방에

서 생산된 차를 보이현(普洱縣) 차 시장에서 모아 출하하기 때문에 보이차라는 이름이 붙었다. 명나라 중엽부터 널리 마시기 시작했다.

부초차(釜炒茶): 가마솥을 장작불로 달구어서 그 열기를 이용하여 찻잎을 덖는 방식, 또는 그런 방식으로 만들어진 차. 중국에서 비롯되었다.

분청사기(粉靑沙器): 14세기에 상감청자의 뒤를 이어 발생한 것으로서, 퇴락하던 상감청자가 급격히 변화하여 새롭게 탈바꿈한 그릇. 우리나라 도자기 중에서 가장 순박하고 민예적인 성격을 지녔다.

산차(散茶): 찻잎을 가공하여 차를 만들 때 단차나 떡차와 같이 덩어리로 만들지 않고 찻잎 하나하나를 그대로 말린 차를 가리킨다.

상감청자(象嵌靑磁): 그릇 모양을 만들어 우선 문양을 음각하고 그 부분에 다른 색깔의 흙을 채워넣는 상감기법으로 무늬를 새긴 고려청자의 한 종류. 상감기법은 중국이나 일본에서는 찾아볼 수 없는 독창적인 기법이다.

설대(設茶): 차실이나 제사에서 차를 달여내기 위해 준비하는 일.

소마(Soma): 고대 인도의 베다교에서 제사 때 올리는 음료의 이름. 풀잎을 찧어 짜낸 즙으로 만든 푸른색 음료이다.

소안(草庵): 일본의 차실 건축양식 중 하나로, 흙벽에 초가지붕을 가진 소박한 건물이다. 센노 리큐의 차실 개혁으로 널리 보급되었다.

쇼인즈쿠리(書院造): 일본 무사정권인 가마쿠라 바쿠후와 무로마치 바쿠후 무사들의 차실 건축양식으로서, 중국의 서원(書院)을 본떠 지은 데서 비롯되었다.

수주(水注): 주자의 일본식 명칭으로, 물을 담아두는 차 도구.

아카에긴란데(赤繪金襴手): 붉은색으로 그림을 그린 도자기를 아카에라 하는데, 그 위에 금색으로 그림을 그린 화려한 도자기를 가리킨다.

알가(Argha): 불교의식 때 올리는 맑은 물. 때로는 차를 뜻하기도 한다. 산스크리트어 아르가(argha)의 음을 딴 말로 아가 또는 알가수(閼伽水)라고도 한다. 본래 신에게 바치는 공물 그릇을 가리켰으나 뒤에 부처에게 바치는 물을 뜻하게 되었다.

이도다완(井戶茶碗): 조선의 그릇을 일본 무사들이 수입하여 찻그릇으로 쓰면서 이도다완이라 불렀다.

원래 조선에서의 쓰임새에 대해서는 통상 막사발로 쓰였다는 설이 가장 보편적이나 그것에 대한 여러 가지 이론이 대두되고 있다.

자기(磁器): 섭씨 1,200~1,400도 정도의 높은 온도에서 구워 태토의 유리질화가 견고하고 강도가 매우 높은 그릇이다. 고령토를 태토로 사용한다.

자사호(紫沙壺): 천연 염화나트륨이 포함되고 철 함량이 높은 흙으로 빚어 유약을 바르지 않고 구운 정교한 차 도구. 적갈색, 담황색 또는 자흑색을 띤다.

전차(煎茶): 다도 용어로서 잎차를 가리키기도 하고 잎차를 뜨거운 물로 우려낸 차를 뜻하기도 한다.

전차법(煎茶法): 잎차를 우려내어 마시는 차법.

점다(占茶): 물을 끓이고, 끓는 물에 차를 넣어 젓거나 우려내는 일.

점다법(點茶法): 덩어리차를 분쇄하여 가루로 만들어 다완에 담고 물을 부어 차솔로 거품이 일도록 휘저어 마시는 차법. 송대에 유행하였으며 오늘날 일본의 말차법과 유사하다.

정병(淨瓶): 목이 긴 형태의 물병. 인도에서 발생하여 불교와 함께 전래된 것으로 불단에 물 공양을 바칠 때 사용한다. 부처나 보살이 지닌 것으로서 중생의 목마름을 구원하는 구제자, 또는 자비심을 상징하기도 한다.

정요(定窯): 북송시대를 대표하는 관요로서, 섬세한 자질의 흰 바탕에 상아빛 유약을 발라 높은 온도에서 구워낸 백자로 유명하다.

주니(朱泥): 철분을 많이 함유한 점토로, 성형이 쉽고 색깔이 고와 자사토를 대신하여 많이 사용했다.

주자(注子): 차실에서 사용되는 물을 담아두는 차 도구.

진사(辰砂)유약: 붉은색을 내는 산화구리를 사용한 유약. 18~19세기에 걸쳐 크게 유행했다. 발색이 까다로워 정확한 무늬를 만들기 어렵다.

차선(茶筅): 일본 다도에서 가루차를 잘 풀어 거품을 내는 데 쓰는 차 도구. 대나무를 잘게 쪼개어 만든다.

차호(茶壺): 원래는 차를 넣어 보관하는 단지나 항아리를 뜻했으나, 오늘날에는 잎차를 우려내는 중국의 차 도구를 지칭한다.

천목다완(天目茶碗): 철분이 섞인 기름처럼 진한 유약을 써서 만든 다완. 암갈색·푸른색·푸른빛이 도는 재색 줄무늬가 나타난다. 중국

항주의 천목산(天目山)에서 이름이 유래하였는데, 일본 무사정권이 수입하여 사용함으로써 그 명성이 더욱 높아졌다.

청제증전차(靑製蒸煎茶): 1738년 야마시로의 우지차 공장의 기술자인 나가타니 소우에가 만든 일본 잎차의 원형. 찻잎을 증기로 찐 다음 불기운을 이용하여 말리는 방식으로 만들어진다.

태토(胎土): 도자기를 만드는 몸흙.

토기(土器): 점토질 태토를 사용하여 섭씨 700~800도 정도의 낮은 온도에서 유약을 입히지 않고 구운 그릇. 표면 색깔은 적갈색이 나며 우리나라 신석기시대 토기가 이에 속한다.

투차(鬪茶): 차를 우려내는 솜씨를 겨룸.

편차(片茶): 찻잎을 찌고 빻아서 원형 또는 장방형 틀에 넣고 눌러 찍어낸 고형차. 편(片)으로 헤아렸기 때문에 붙여진 이름이다. 단차·병차·과차·납차 등으로도 부른다.

포차법(泡茶法): 가루가 아닌 찻잎을 차호에 넣고 따뜻한 물을 부어 차가 우러나도록 하여 마시는 방법.

하오마(Haoma): 고대 이란의 종교인 조로아스터교에서 제사의식 때 쓰던 음료. 풀잎을 찧어서 짜낸 푸른색이 나는 즙.

하쿠데(白泥): 산화철 함유량이 적은 회백색 점토로 구워 만든 유약을 입히지 않은 도자기.

회도(灰陶): 삼국시대 때 사용한 두들긴 무늬의 회색 토기. 중국에서 신석기시대부터 청동기시대에 걸쳐 썼다.

■ 참고문헌

서복관(徐復觀), 권덕주 옮김, 『중국예술정신』, 동문선, 1990

국립중앙박물관 편, 『중앙아시아 미술』, 1986

국립중앙박물관 편, 『실크로드 미술』, 1991

동국대학교 편, 『실크로드 문화 1~6』, 한국언론출판간행회, 1993

마리오 부싸알리(Bussagli, M.), 권영필 옮김, 『중앙아시아의 회화』, 일지
　사, 1990

권덕주, 『중국 미술시장에 대한 연구』, 숙명여대출판부, 1982

마츠바라 사브로(松原三郞) 편, 김원동 외 옮김, 『동양미술사』, 예경, 1995

권영필, 『실크로드 미술-중앙아시아에서 한국까지』, 열화당, 2004

왕총런(王從仁), 김하림·이상옥 옮김, 『중국의 차 문화』, 에디터, 2004

조나단 D. 스펜스(Jonathan D. Spence), 이준갑 옮김, 『강희제』, 이산,
　2001

이에나가 사부로(家永三郞), 이영 옮김, 『일본문화사』, 까치글방, 1999

야나기다 세이잔(柳田聖山), 한보광 옮김, 『선과 일본문화』, 불광출판사,
　1995

서정록, 『백제금동대향로』, 학고재, 2001

김헌선, 『한국의 창세 신화』, 길벗, 1994

미야자키 이치사다(宮崎市定), 차혜원 옮김, 『옹정제』, 이산, 2001

서은미, 『북송 차 전매 연구』, 국학자료원, 1999

수잔 휫필드(Susan Whitfield), 김석희 옮김, 『실크로드 이야기』, 이산,
　2001

정수일, 『씰크로드학』, 창작과 비평사, 2001

아서 라이트(A. F. Wright), 양필승 옮김, 『중국사와 불교』, 신서원, 1994

강경숙, 『분청사기 연구』, 일지사, 1986

강경숙, 『한국도자사』, 일지사, 1989

정찬영, 「초기 고구려 문화의 몇 가지 측면」, 『고고민속』 4호, 1965

정양모·최건, 「조선시대 후기 백자의 쇠퇴 요인에 관한 고찰」, 『한국 현대 미술의 흐름』, 일지사, 1988

정양모, 「고려청자와 청자 상감 발생의 측면적 고찰」, 『간송문화』 6호, 한국민족미술연구소, 1974

중앙일보사, 『계간미술』 한국의 미 2(백자), 1980

중앙일보사, 『계간미술』 한국의 미 3(분청사기), 1986

중앙일보사, 『계간미술』 한국의 미 4(청자), 1986

최순우, 『한국청자도요지』, 한국정신문화연구원, 1982

김원룡, 『한국 고미술의 이해』, 서울대학교출판부, 1982

김정배, 『한국 민족문화의 기원』, 고려대학교출판부, 1984

고유섭, 『구수한 큰 맛』, 다홀미디어, 2005

이마미치 도모노부(今道友信), 조선미 옮김, 『동양의 미학』, 다홀미디어, 2005

마이클 설리반(Michael Sullivan), 김경자 옮김, 『중국미술사』, 지식산업사, 1978

고유섭, 『한국미의 산책』, 동서문화사, 1977

김석환, 「이조 청화백자의 연구」, 홍익대학교, 1965

야나기 무네요시(柳宗悦), 이대일 옮김, 『공예가의 길』, 미진사, 1988

양덕환, 「공예가의 사회적 역할」, 서울대학교, 1989

유호수, 「한국 토기에 나타난 손잡이의 연구」, 단국대학교, 1984

이헌국, 「도자 조형의 현대성과 기법에 대한 연구-전통 도자를 기초로 한 조형사조를 중심으로」, 경희대학교, 1980

정기용, 「비교론적 방법을 통한 도자본질론」, 서울대학교, 1971

조은실, 「한국도자기 주전자의 연구」, 단국대학교, 1981

홍순관, 「한국 다구(茶具)에 관한 연구」, 홍익대학교, 1998

신상호, 「한국도예」, 홍익대도예연구소, 1996

『陶磁譜錄 上, 下』, 世界書房, 臺北, 1963

中國硅酸鹽學會 편, 『中國陶磁史』, 北京, 1982

陳萬里, 『中國陶磁史略』, 上海, 1956

敦煌文物研究所, 『敦煌彩塑』, 北京, 人民美術出版社, 1960

彫塑 편, 『中國美術全集』, 13冊, 北京, 人民美術出版社, 1988

松原三朗 편, 『改訂東洋美術全史』, 東京, 東京美術, 1981

小學館 편, 『世界陶磁全集』, 卷10~15, 東京, 1989

淡交社 편, 『中國の美術』, 卷四(陶磁), 京都, 1982

『日本攻寶展』, 東京國立博物館, 1990

『古宮博物院』, 講談社, 東京, 昭和伍十年

『美の救道者, 安宅英一の眼』, 大阪市立東洋陶磁美術館, 2007

『500 Teapots』(a Lark Ceramics Book), Lark Books, New York, 2002

Garth Clark, 『The Artful Teapot-Special Photography by Tony Canha-』, Watson-Guptill Publication, New York, 2001

■ 찾아보기

지은이 정동주 鄭棟柱

1948년 경남 진양에서 태어났다.
장편시『순례자』, 서사시『논개』를 비롯해 대하소설
『백정』『단야』『민적』, 장편소설『콰이강의 다리』등
40여 권의 시집과 소설집을 발표했다. 마당굿「진양살풀이」와
오페라「조선의 사랑 논개」의 대본을 집필했다.
1990년 초부터 인문학 공부를 시작하여『카레이스끼
또 하나의 민족사』『부처, 통곡하다』『어머니의 전설』
『늘 푸른 소나무』『느티나무가 있는 풍경』『장계향 조선의
큰어머니』등 역사·종교 분야를 읽고 썼다.
1990년 중반 이후 한국·중국·일본의 차 문화를 비교하여
한국 차 문화의 독자성을 세우기 위한 비교차문화론 연구와
강의를 시작했다. 2013년 '차살림학'을 정립하여 강의와
집필에 전념하고 있다.『한국 차살림』『한국인과 차』
『우리시대 찻그릇은 무엇인가』『다관에 담긴 한중일의
차 문화사』『조선 막사발과 이도다완』『차와 차살림』등
차와 도자기 문화에 관한 비평적 연구의 성과물을 내놓고 있다.